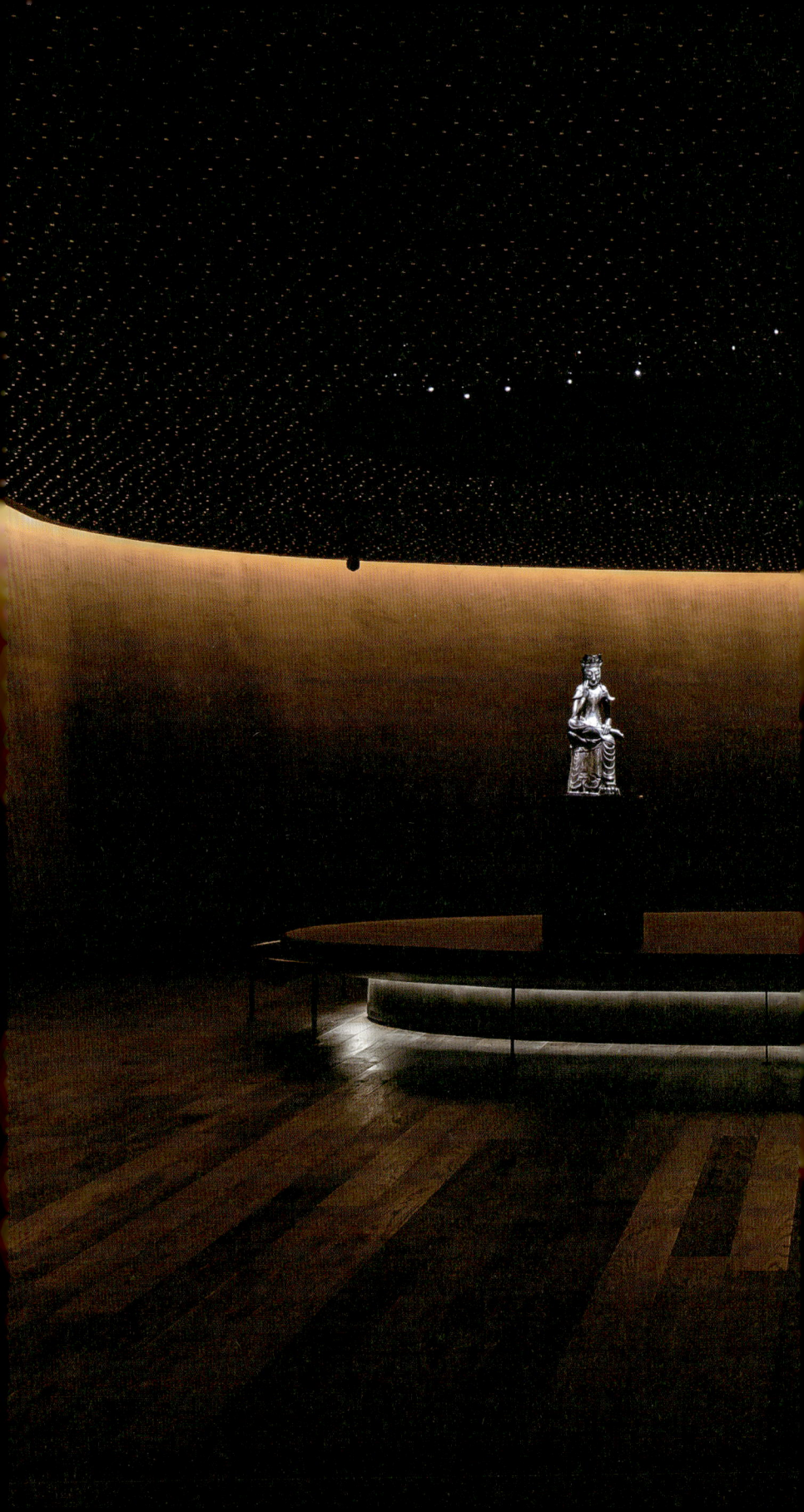

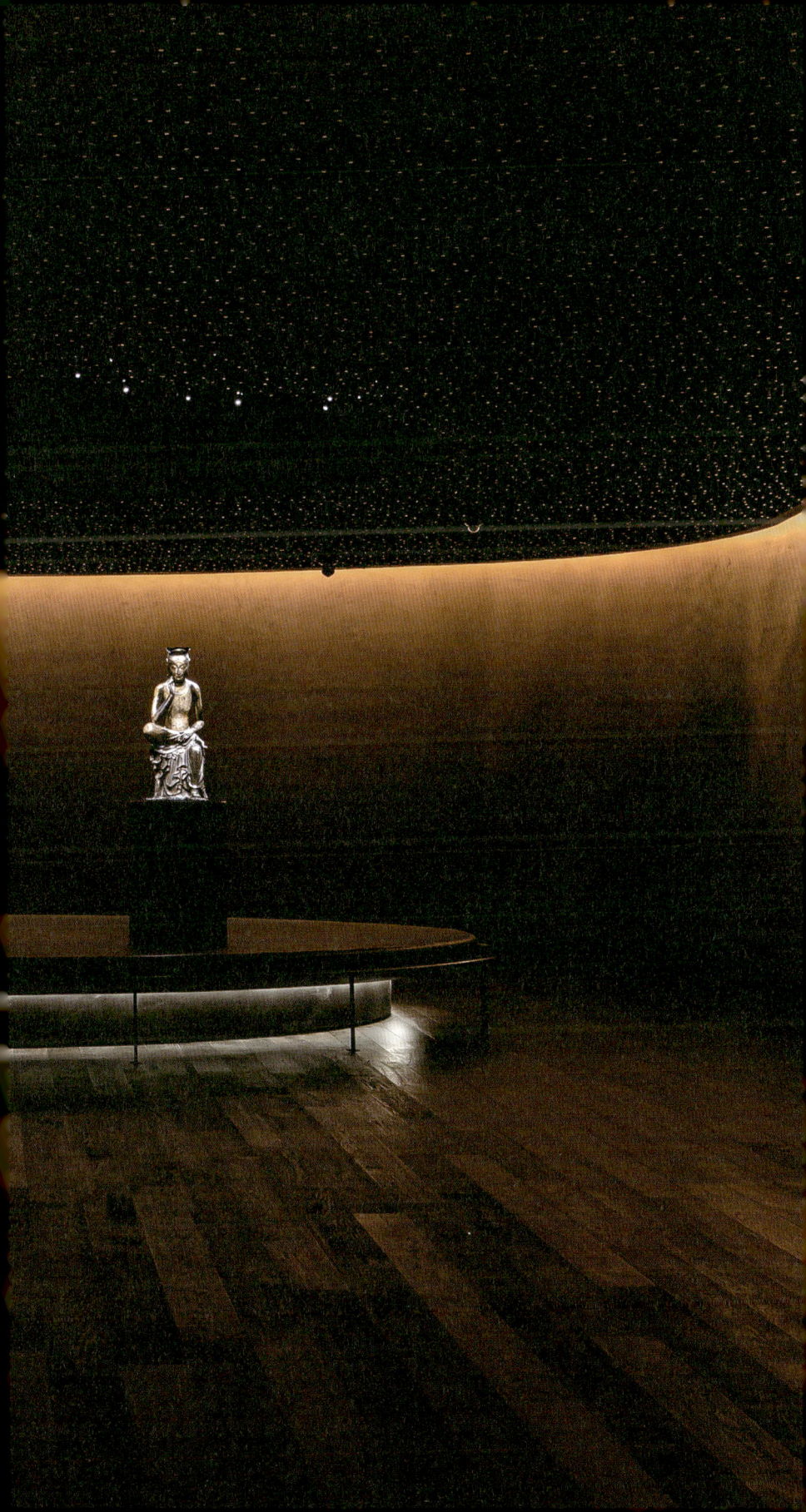

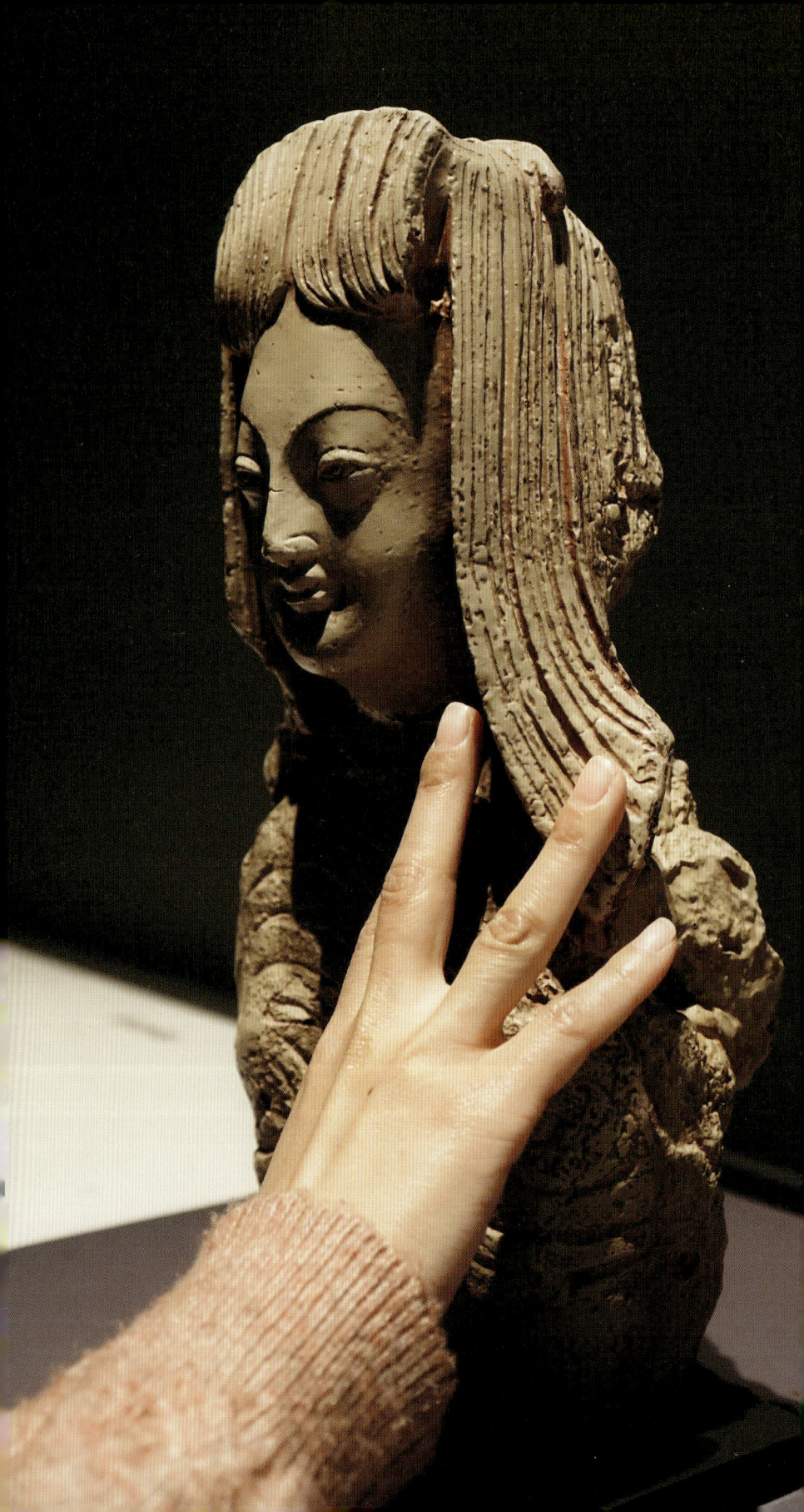

국립중앙박물관 핸드북
National Museum of Korea Handbook

국립중앙박물관 핸드북
National Museum of Korea Handbook

초판 1쇄 발행 2011년 12월 26일
2판 1쇄 발행 2014년 12월 26일
3판 1쇄 발행 2019년 9월 25일
4판 1쇄 발행 2024년 12월 15일

발행
국립중앙박물관
04383 서울시 용산구 서빙고로 137
전화 02-2077-9000
홈페이지 www.museum.go.kr

기획 및 편집
국립중앙박물관

디자인
워크룸

사진
국립중앙박물관

제작
워크룸 프레스
03035 서울특별시 종로구
자하문로19길 25, 3층
전화 02-6013-3246
www.workroompress.kr

인쇄 및 제책
세걸음

ISBN 979-11-94232-03-2 03600
값 19,000원

© 국립중앙박물관 2011, 2014, 2019, 2024
Copyright © 2011, 2014, 2019, 2024
National Museum of Korea All rights reserved.

이 책의 저작권은 국립중앙박물관이 소유하고 있습니다. 이 책의 내용 및 자료는 국립중앙박물관의 허가를 받아 사용할 수 있습니다. 저작권에 대한 문의는 국립중앙박물관으로 연락하시기 바랍니다.

잘못된 책은 구입하신 곳에서 교환해 드립니다.

국립중앙박물관 핸드북
National Museum of Korea Handbook

발간사

국립중앙박물관은 '사람 중심의 따뜻한 박물관'을 지향하며 찾아오시는 분들 누구나 우리 문화유산을 편안히 감상할 수 있는 '열린' 공간이 되기 위해 노력하고 있습니다. 최신 디지털 기술을 활용한 다채로운 볼거리로 전통문화를 새롭게 재현하며 과거와 현재, 미래를 잇는 가치와 브랜드를 만들어 나가는 한편, 지역 간 문화 격차를 해소하고 국내외 관람객의 세계문화 향유 기회를 넓힘으로써 균형 잡힌 세계관을 갖추는 데 도움을 드리고 있습니다.

국립중앙박물관은 이제 세계적인 박물관과 어깨를 나란히 하되 우리만의 색깔을 살려서 케이-컬쳐(K-Culture)의 든든한 뿌리이자 선두주자로 자리매김했다고 해도 과언이 아닙니다. 이와 같은 역할 수행은 오랜 기간 동안 우리 소장품에 대한 깊이 있는 조사연구와 전시가 바탕이 되었기에 가능한 일입니다.

이러한 의미에서 그동안 박물관의 변화와 새로운 성과를 담은 핸드북 개정판을 발간하게 되었습니다. 선사시대부터 대한제국까지, 각 장르별 전시실, 기증관과 사유의 방 등 상설전시관의 대표 소장품 142건을 수록하여 그 역사적 배경과 예술적 가치를 한눈에 살펴볼 수 있도록 구성하였습니다. 이 중에는 국보 34점과 보물 30점도 있습니다. 박물관의 자랑스러운 문화유산을 수록한 이 책에서 우리를 비롯한 아시아 각국의 역사·문화를 생생히 느껴보시기 바랍니다.

앞으로 많은 분들이 이 핸드북을 손에 쥐고 언제 어디서나 국립중앙박물관의 대표 문화유산을 즐겁게 감상할 수 있기를 바랍니다. 아울러 이 작은 책이 지적이면서도 행복한 여행의 길잡이가 되어 더 많은 분들이 우리 박물관을 다시 찾는 계기가 되길 희망합니다. 감사합니다.

국립중앙박물관장
김재홍

일러두기

1. 이 책은 전시관 배치에 따라 선사·고대, 중·근세, 서화, 조각·공예, 세계문화, 기증 문화유산으로 나누어 구성하였다.

2. 도판 캡션은 출토지, 작가, 시대, 규격, 문화유산 지정 현황 순으로 표시했다. 유물 규격의 단위는 cm이며, 세로×가로를 원칙으로 표기하였다. 이외의 크기는 높이, 길이, 너비, 지름으로 표기하였다.

3. 도판 해설은 한글 표기 중에서 필요한 경우 한자를 병기했는데, 앞서 표기된 한글과 뒤의 한자 독음이 같은 경우에는 ()를 사용하지 않고 표기했으며, 한글과 한자 독음이 다른 경우는 []로 구분했다.

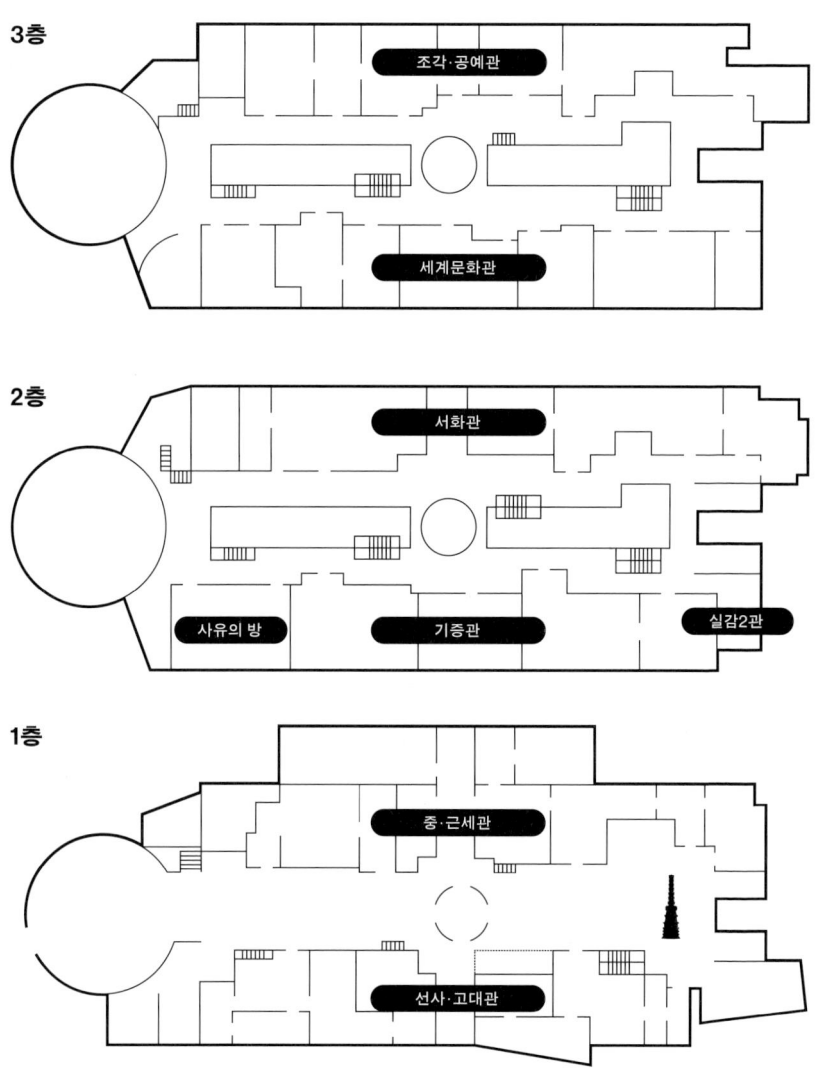

3층 — 조각·공예관, 세계문화관

2층 — 서화관, 사유의 방, 기증관, 실감2관

1층 — 중·근세관, 선사·고대관

차례

- 13 발간사
- 16 선사·고대
- 52 중·근세
- 74 서화
- 110 조각·공예
- 144 세계문화
- 162 기증 문화유산
- 173 사유의 방

- 179 국립중앙박물관의 발자취
- 184 목록

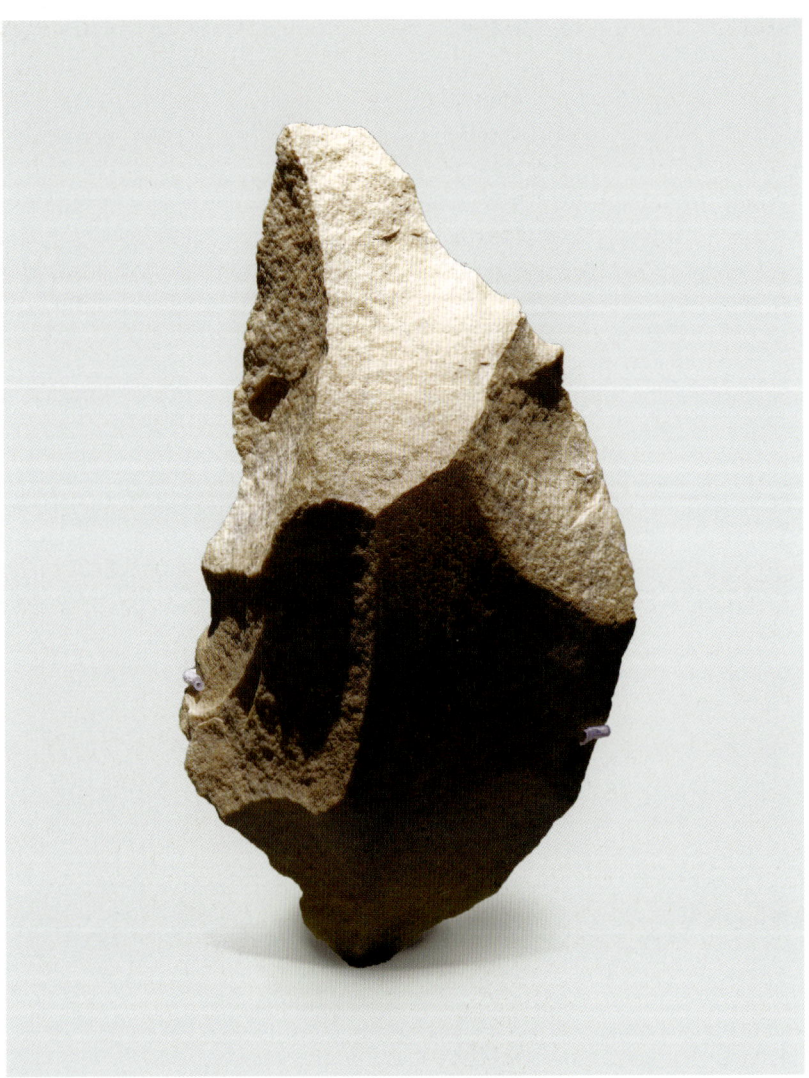

주먹도끼
手斧
Handaxe

구석기시대의 시기 구분은 인류의 진화 정도와 뗀석기의 발달 단계를 기준으로 한다. 뗀석기의 발달 과정을 크게 보면 구석기시대 전기에서 후기로 갈수록 석기의 크기는 점점 작아지며, 더 전문적인 기능을 가진 정교한 도구들이 다양하게 분화 발전되었다. 경기도 연천 전곡리 유적에서 출토된 주먹도끼는 가로날도끼, 찍개 등과 함께 한반도의 구석기시대를 대표하는 유물로 꼽힌다. 외형이 아프리카나 유럽의 전기 구석기시대에 유행한 형태를 닮아 30만 년 전이라는 주장도 있으나 4-6만 년 전에 제작되었다는 견해도 있어 더 많은 연구를 기다려야 한다. 구석기인들은 주먹도끼를 만들기 위해 좋은 석재를 찾아낸 뒤, 숙련된 기술로 돌감의 양면을 돌로 내리쳐 날을 만들고, 가장자리만 날카롭게 가공하였다. 일반적으로 끝은 뾰족하나 손으로 쥐는 부분은 뭉툭하여 편하게 쥐고 사용할 수 있다.

연천 전곡리, 구석기시대, 길이 21.2cm
Paleolithic Age, L. 21.2cm

덧무늬 토기
隆起文土器
Raised Design Pottery

토기 겉면에 띠를 덧붙이거나 겉면을 돋게 하여 여러 가지 무늬를 장식한 토기다. 기원전 6,000년부터 기원전 4,000년 무렵까지 사용되었고, 주로 동해안과 남해안 지역에서 출토되며 빗살무늬 토기보다 먼저 등장하였다. 이 덧무늬 토기는 동삼동 조개더미[貝塚] 유적에서 출토된 것으로, 아가리 밑에 가로로 한줄 덧띠를 두르고 그 위에 손톱으로 눌러 무늬를 내었다. 그 아래로부터 몸통 중간까지 가는 덧띠로 세모꼴을 연속으로 구획하고 다시 안팎에 가는 덧띠를 채웠다. 신석기시대 토기의 바닥 부분이 좁은 이유는 토기를 울퉁불퉁한 땅에 꽂아 세울 때 좁은 바닥이 오히려 유리했기 때문이다. 불룩한 배 부분에 검댕이 묻어 있는데, 이는 신석기인이 음식물을 끓일 때 이 토기의 바닥을 흙이나 돌무더기 속에 묻고 배 주변에 땔감을 둘렀기 때문이다.

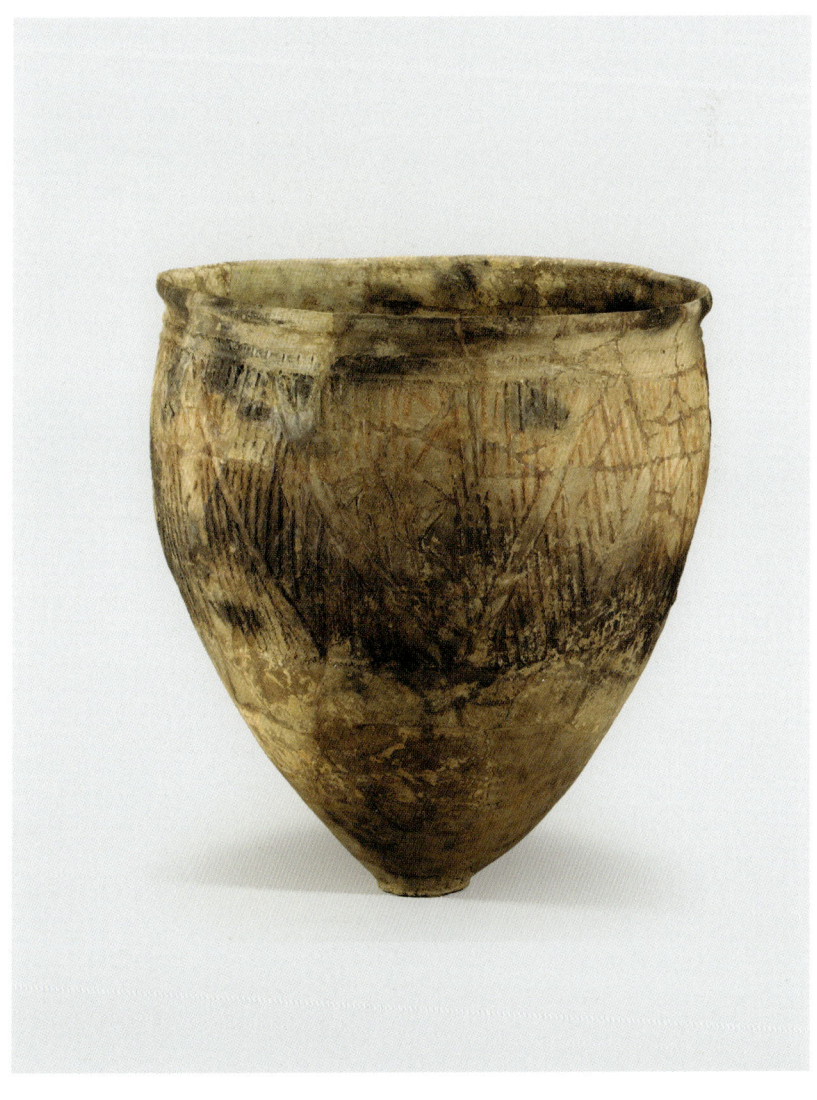

부산 동삼동, 신석기시대, 높이 45.0cm
Neolithic Age, H. 45.0cm

빗살무늬 토기
櫛文土器
Comb-pattern Pottery

빗살무늬 토기가 한반도에 나타난 것은 기원전 4,500년 무렵이다. 한반도 중서부 지역에 처음으로 나타나 빠르게 주변으로 퍼졌다. 이 빗살무늬 토기는 암사동 집터 유적에서 출토된 것이다. 전체적으로 V자 모양이고, 크게 아가리·몸통·바닥 세 부분으로 구분하여 겉면에 점과 선으로 이루어진 기하학적 무늬를 채워 넣었다. 이러한 무늬는 신석기인들의 자연관이 추상적으로 표현된 것으로 보인다.

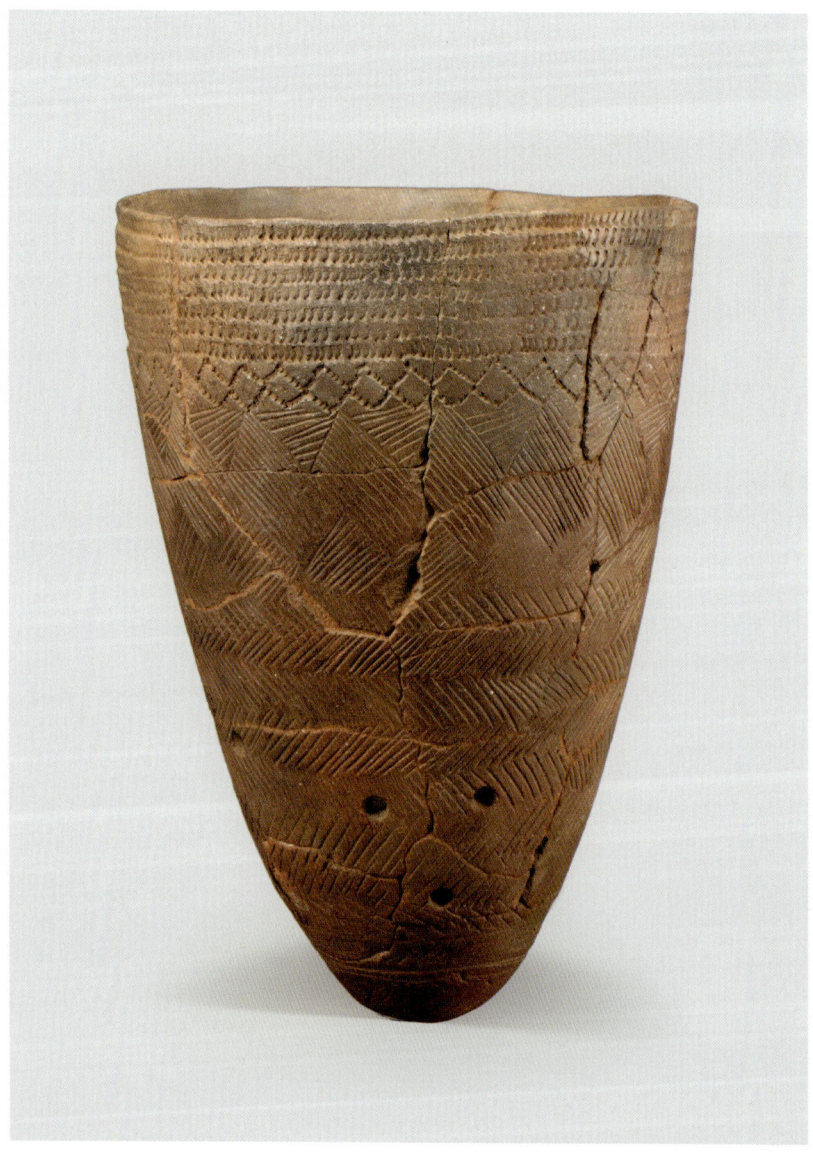

서울 암사동, 신석기시대, 높이 38.1cm
Neolithic Age, H. 38.1cm

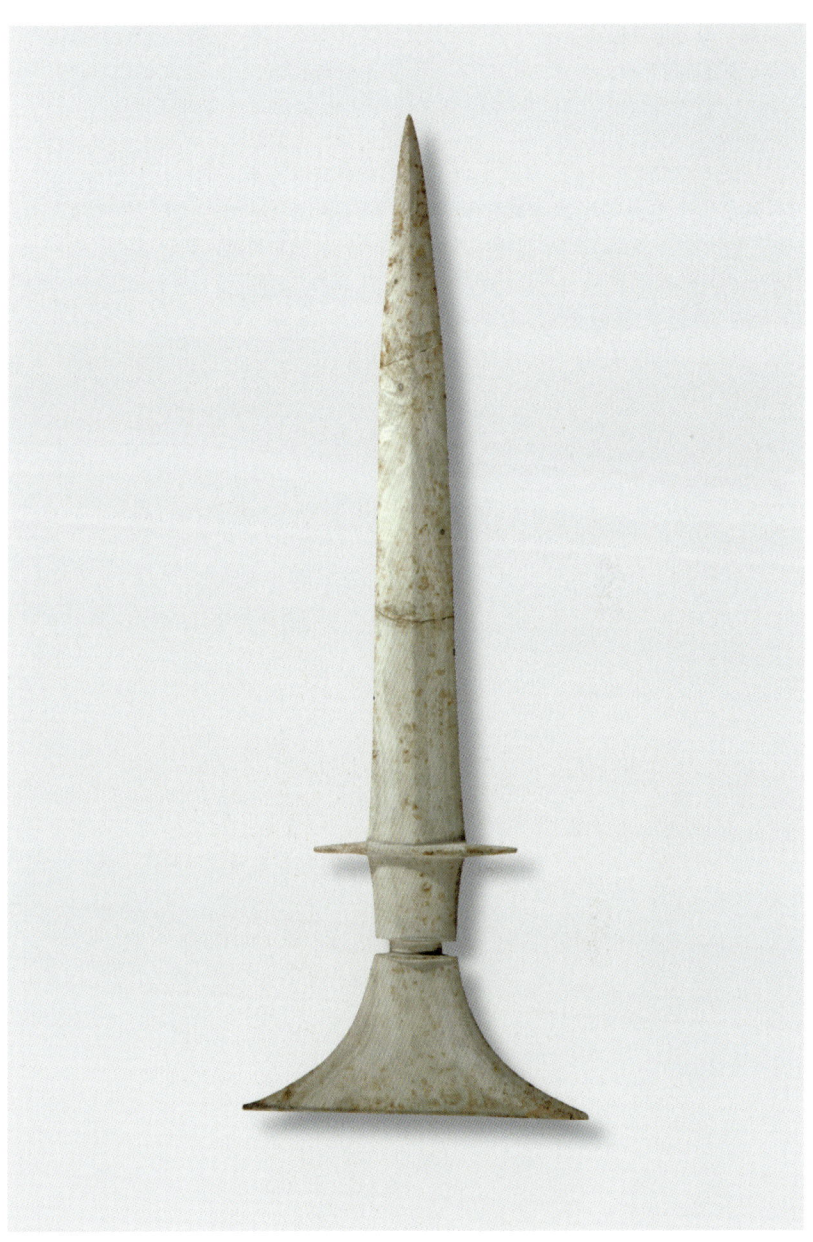

간돌검
磨製石劍
Polished Stone Dagger

우리나라 간돌검 가운데 가장 큰 것으로 실용기보다는 의례용으로 볼 수 있다. 이러한 간돌검이 실생활에도 사용되었는지에 대해서는 잘 알 수 없다. 무덤이나 집자리에서 발견되는 것 이외에도 한반도 청동기시대의 고인돌 덮개돌에는 간혹 간돌검과 돌화살촉의 형태가 새겨진 경우가 있다. 이는 농업 공동체 사회에서 농경의 생산과 풍요를 기원하는 주술적·종교적 의미를 담고 있다.

청도 진라리, 청동기시대, 길이 66.7cm
Bronze Age, L. 66.7cm

부여 송국리 돌널무덤 출토품
扶餘 松菊里 石棺墓 出土品
Artifacts from Stone Coffin Tomb at Songguk-ri, Buyeo

부여 송국리 유적의 돌널무덤[石棺墓]은 고인돌과 함께 우리나라 청동기시대를 대표하는 무덤으로 알려져 있다.
여기에서는 지배자의 위엄을 나타내는 비파형 동검과 함께 비파형 동검을 재가공한 청동 끌 및 간돌검, 돌화살촉, 곱은옥, 대롱옥 등 이 지역 수장급 무덤임을 보여주는 유물이 출토되었다. 한반도 중남부 지역에서 전형적인 비파형 동검이 정식 유구에서 발견된 최초의 사례로 중요한 유적이다. 또한 '송국리형 문화'라 칭할 수 있는 토기, 집자리, 무덤 등 특유의 문화 요소들이 공존하고 있는 대표적인 곳으로 알려져 있다.

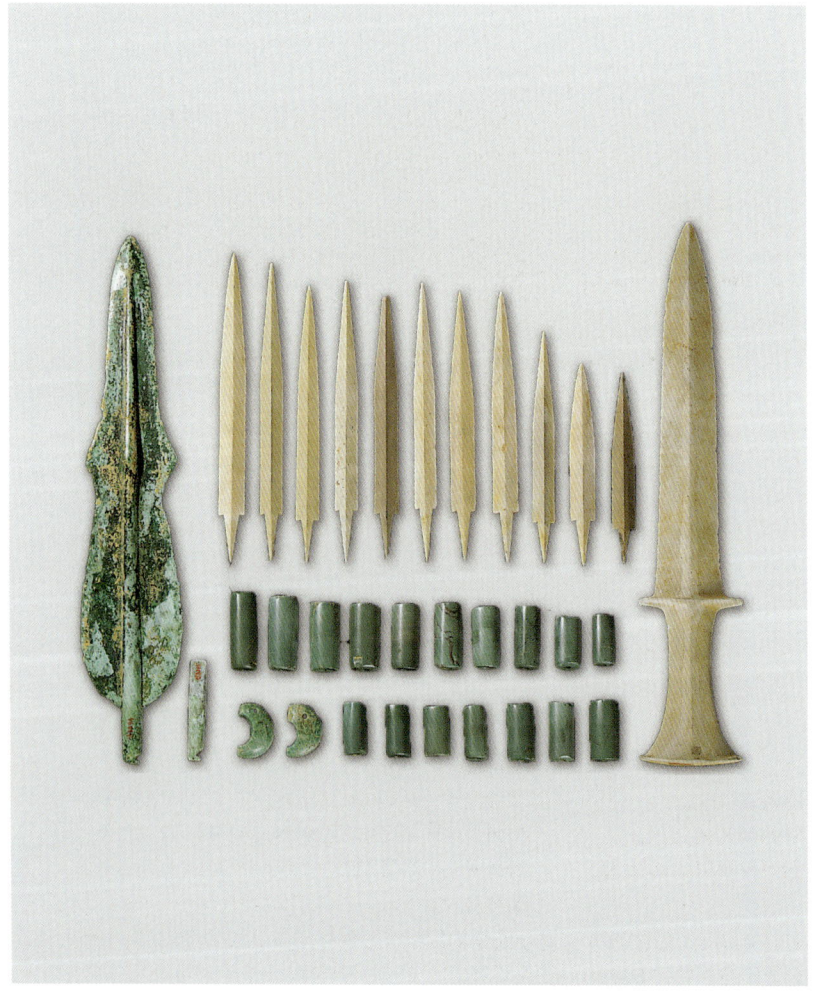

부여 송국리, 청동기시대, 길이(좌) 33.4cm
Bronze Age, L. 33.4cm (far left)

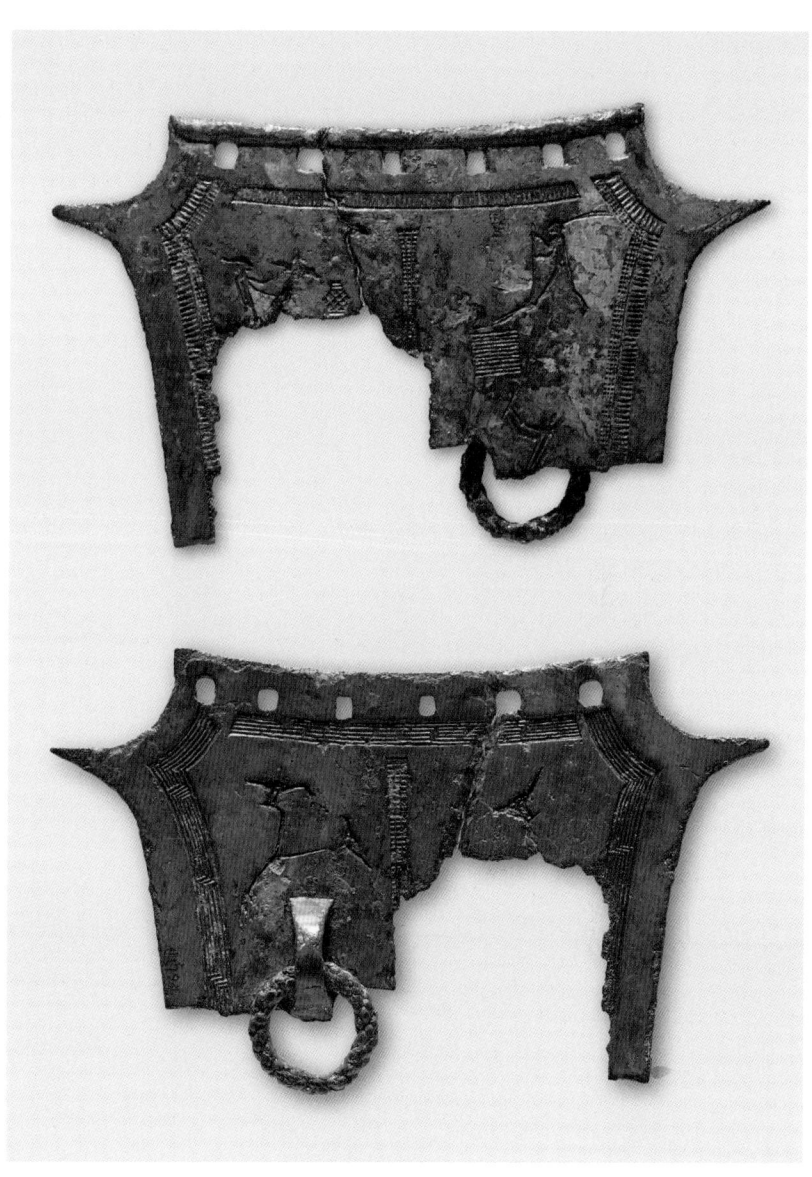

농경문 청동기
農耕文靑銅器
Ritual Bronze Object with Farming Scenes

위에 보이는 앞면 오른쪽에는 머리 위에 긴 깃털 같은 것을 꽂은 채 따비로 밭을 일구는 남자와 괭이를 치켜든 인물이 있다. 그 반대 면에는 좌우에 각각 두 갈래로 갈라진 나무 끝에 새가 한 마리씩 앉아 있다.
　이러한 표현은 오래전부터 내려오는 솟대[神竿] 신앙을 연상시킨다. 대전에서 출토된 것으로 전해지며, 윗부분에는 6개의 네모난 구멍이 뚫려 있는데 구멍에 끈을 묶어 매달아 사용했던 것으로 보인다.

전 대전 괴정동, 초기철기시대 기원전 4–3세기, 너비 12.8cm, 보물
Early Iron Age (4th–3rd century BCE), W. 12.8cm, Treasure

비파형 동검
琵琶形銅劍
Mandolin-shaped Bronze Dagger

비파형 동검 문화는 우리나라 초기 청동기 문화를 대표한다. 현재 중국의 동북 지방인 랴오닝성 지역 일대를 중심으로 기원전 10세기 무렵에 성립되었다. 비파형 동검의 가장 큰 특징은 날[刃部]이 비파 모양처럼 곡선이고, 따로 만든 칼[劍]과 손잡이[把部]를 결합해서 사용한다는 데 있다. 이는 칼과 손잡이를 연결해 한 몸으로 만드는 중국식 동검 및 북방계의 오르도스식 동검과 크게 다른 점이다.

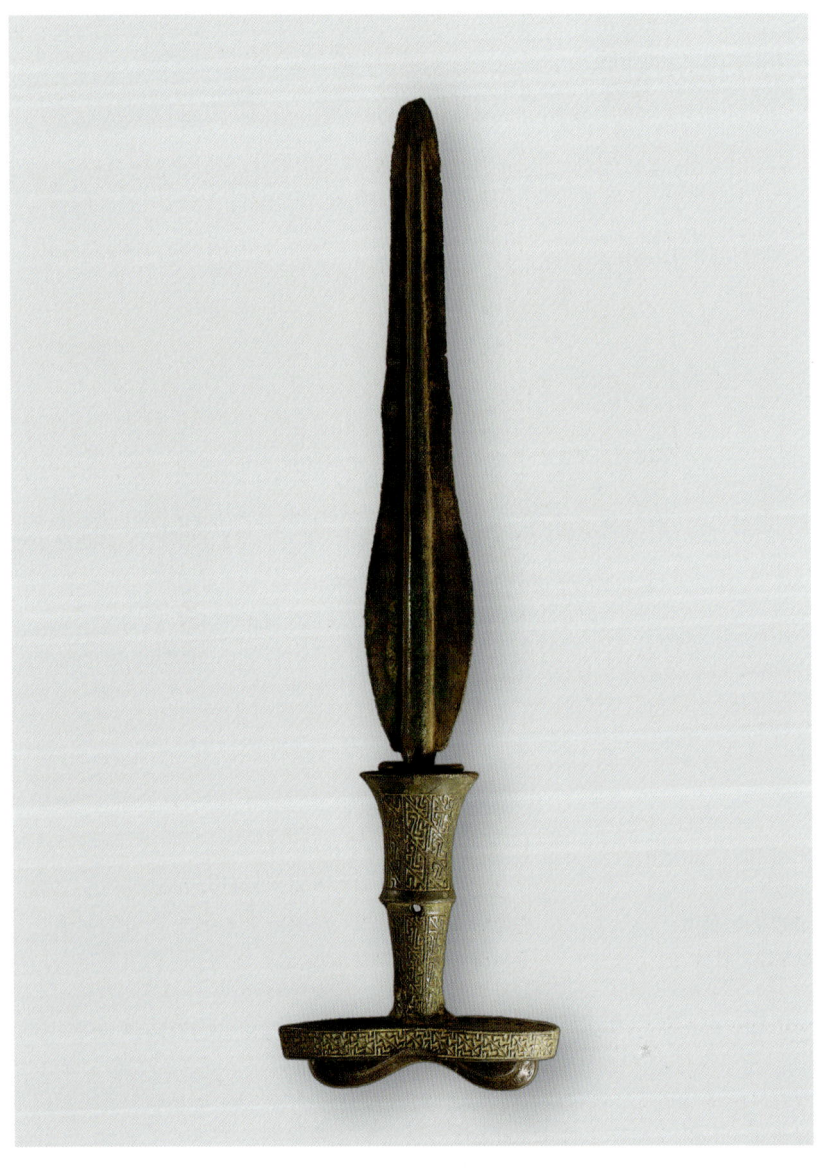

전 황해도 신천(칼자루 부분), 청동기시대, 길이 42.0cm
Bronze Age, L. 42.0cm

세형 동검
細形銅劍
Slender Bronze Dagger

아산 남성리 유적의 돌무지널무덤[積石木棺墓]에서 출토되었다. 청동 혹은 백동으로 만든 이 검은 우리나라 초기철기문화를 대표한다. 이 무덤에서는 방패모양 동기, 거친무늬 거울, 칼자루모양 청동기 등 무덤 주인공의 사회적 위상을 보여주는 최고 수준의 청동기가 다수 확인되었다. 아울러, 검은간토기, 덧띠토기, 부채모양 도끼, 끌, 곱은옥, 대롱옥 등이 함께 출토되었다. 날카롭게 선 날과 칼몸의 피홈[血溝]은 이 검이 실제 사용된 무기임을 짐작하게 하며, 잔무늬 거울, 청동 방울류 등과 함께 세형 동검 문화의 특징을 잘 보여준다.

아산 남성리, 초기철기시대 기원전 4-3세기, 길이 37.2cm
Early Iron Age (4th-3rd century BCE), L. 37.2cm

칼자루모양 청동기
劍把形銅器
Hilt of Sword-shaped
Bronze Artifact

세형 동검 문화 단계에 들어서면 고조선뿐만 아니라 한반도 서남부 지역에서도 강력한 지배자가 출현했음을 보여주는 자료들이 집중적으로 발견된다. 이 청동기는 칼자루 모양과 비슷하다 하여 칼자루모양[劍把形] 청동기로 불린다. 아산 남성리 돌무지널무덤에서 3점이 출토되었는데 그중 한 점은 꼭지 위에 사슴이 조각되어 있다. 이러한 동물 무늬가 시베리아 일대에서 샤먼을 상징하는 데 이용되었다는 점을 비추어 볼 때 한반도에서도 유사한 의미를 지녔던 것으로 보인다. 또한 이 청동기는 의례를 중심으로 한 당시 지배자의 권위를 보여주는 대표적인 유물이다.

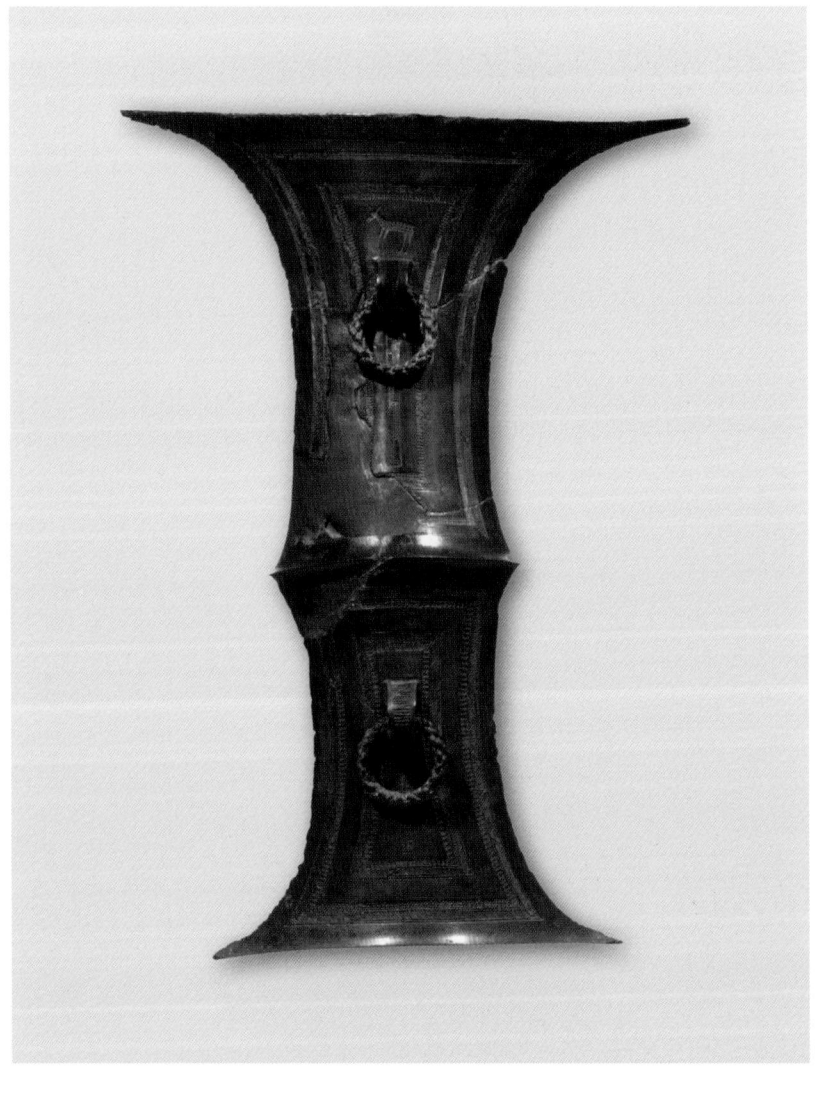

아산 남성리, 초기철기시대 기원전 4-3세기, 길이 25.4cm
Early Iron Age (4th-3rd century BCE), L. 25.4cm

함평 초포리 돌무지널무덤 출토품
咸平 草浦里 積石木棺墓 出土品
Artifacts from Wood Coffin Tomb with Stone Mound at Chopo-ri, Hampyeong

이 청동기들은 함평 초포리의 낮은 구릉에 위치하는 초기철기시대의 돌무지널무덤[積石木棺墓]에서 출토되었다. 유물은 청동기가 대부분으로 칼자루 끝 장식[劍把頭飾]이 부착된 동검, 청동 투겁창, 청동 꺾창, 중국식 동검 등의 무기류와 잔무늬 거울, 청동 방울 등의 청동의기류, 그리고 청동 도끼와 청동 끌, 조각도 등의 공구류가 있는데 총 26점이나 된다. 검·거울·곱은옥의 세트로 보아 무덤의 주인공은 이 지역 일대를 다스리는 수장급 인물이었음이 확실하다.

함평 초포리, 초기철기시대 기원전 3–2세기, 지름(좌상) 17.8cm
Early Iron Age (3rd–2nd century BCE), D. 17.8cm (top left)

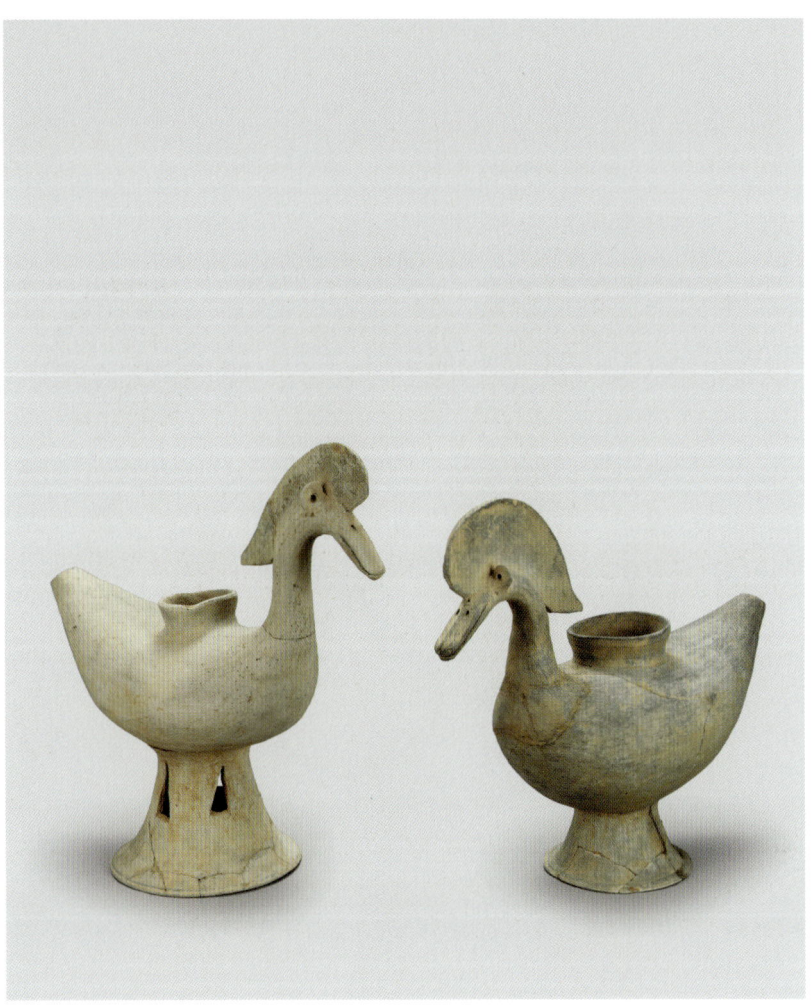

오리모양 토기
鴨形土器
Duck-shaped Potteries

오리를 본떠 만든 이 토기는 장례와 관련된 의례에 사용된 뒤, 무덤에 부장된 것으로 추정된다. 몸통 속이 비어 있어 술이나 액체를 담을 수 있고, 등과 꼬리 부분에는 액체를 담거나 따를 수 있는 구멍이 나 있다. 죽은 자의 영혼을 천상으로 인도하는 의미로 새 혹은 오리를 본떠 만든 것임을 알 수 있다. 고대인들은 새가 죽은 이의 영혼을 천상으로 인도하거나 봄에 곡식의 씨앗을 가져다준다는 조령신앙鳥靈信仰을 믿었다. 우리나라에서도 청동기시대부터 새를 형상화한 유물이 발견되고 있는데, 초기철기시대와 원삼국시대의 유적에서는 각종 새모양 토기와 더불어 새모양 목기, 새무늬 청동기 등 새와 관련된 의례를 보여주는 다양한 형태의 유물이 출토되었다.

울산 중산동(우)·경산 조영동(좌), 원삼국시대 3세기, 높이(좌) 32.5cm
Proto Three Kingdoms Period, 3rd century, H. 32.5cm (L)

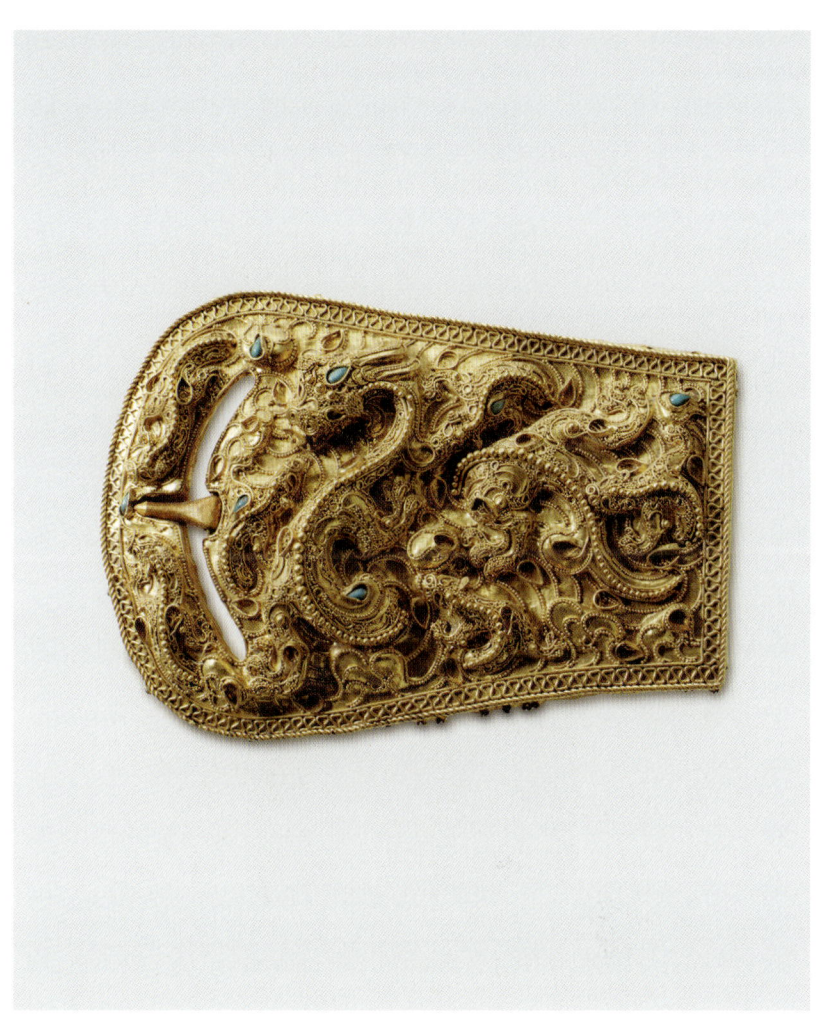

허리띠고리
金製鉸具
Gold Buckle

얇은 금판을 두드려서 만든 허리띠고리이다. 말발굽모양의 금판 중앙에 큰 용 한 마리를 표현하였고, 작은 용 여섯 마리가 주변을 둘러싸고 있다. 허리띠고리 전체를 크고 작은 금알갱이와 푸른색의 터키석, 붉은색 안료로 화려하게 장식하였다. 이와 유사한 형태의 금제 허리띠고리가 중국의 신장웨이우얼자치구, 간쑤성, 윈난성, 랴오닝성 등에서 출토되었는데, 석암리 9호분 출토품이 가장 완성도가 높고 아름답다. 은으로 만든 말발굽모양 허리띠고리도 있는데, 주로 용이 표현된 금제 허리띠고리와 달리 은제 허리띠고리는 용 이외에 호랑이를 표현한 것도 있다는 점에서 차이가 있다. 이 허리띠고리의 제작지는 알려져 있지 않지만, 대부분 중국 외곽 지역에서 출토되었다. 특히 낙랑 무덤에서 출토된 사례가 많고, 대부분 무덤 주인공의 허리 부문에서 확인되어 낙랑 지역의 지배층이 이를 자신의 지위를 과시하는 물건으로 사용하였음을 알 수 있다.

평양 석암리 9호분, 낙랑 1세기, 길이 9.4cm, 국보
Nangnang, 1st century, L. 9.4cm, National Treasure

**광개토대왕릉비
원석탁본
廣開土大王陵碑
原石拓本
Rubbings of the Stele
of King Gwanggaeto
the Great**

광개토대왕릉비는 고구려 광개토대왕(재위 391–412)의 아들인 장수왕이 아버지의 업적을 기리기 위해 세운 비이다. 높이 약 6.39미터의 돌에 1,775자를 새겼는데, 고구려 건국 설화와 왕의 즉위, 광개토대왕의 업적과 왕릉을 지키는 수묘제에 대한 내용이 새겨져 있다. 고구려 멸망 뒤 오랫동안 잊혔던 비는 19세기 후반 다시금 세상에 알려지면서 탁본도 제작되기 시작했다. 다만, 오랫동안 자연에 노출되어 있었던 비의 표면에 여러 이물질이 묻어 이를 제거하기 위해 비에 불을 질렀는데, 이때 많은 부분이 훼손되었다. 이후 석회와 진흙을 발라 면을 고르게 한 뒤 탁본을 제작하였는데, 석회와 진흙이 발라지기 이전의 것을 원석탁본, 이후의 것을 석회탁본이라 구분한다. 석회탁본은 작업자에 의해 왜곡될 가능성이 있어 원석탁본이 연구의 기본이 된다. 국립중앙박물관 소장 광개토대왕릉비 원석탁본은 우리나라에 전해지는 몇 안 되는 원석탁본 중 하나로 비록 일부는 사라졌지만 1–4면 대부분 내용을 담고 있어 매우 중요하다.

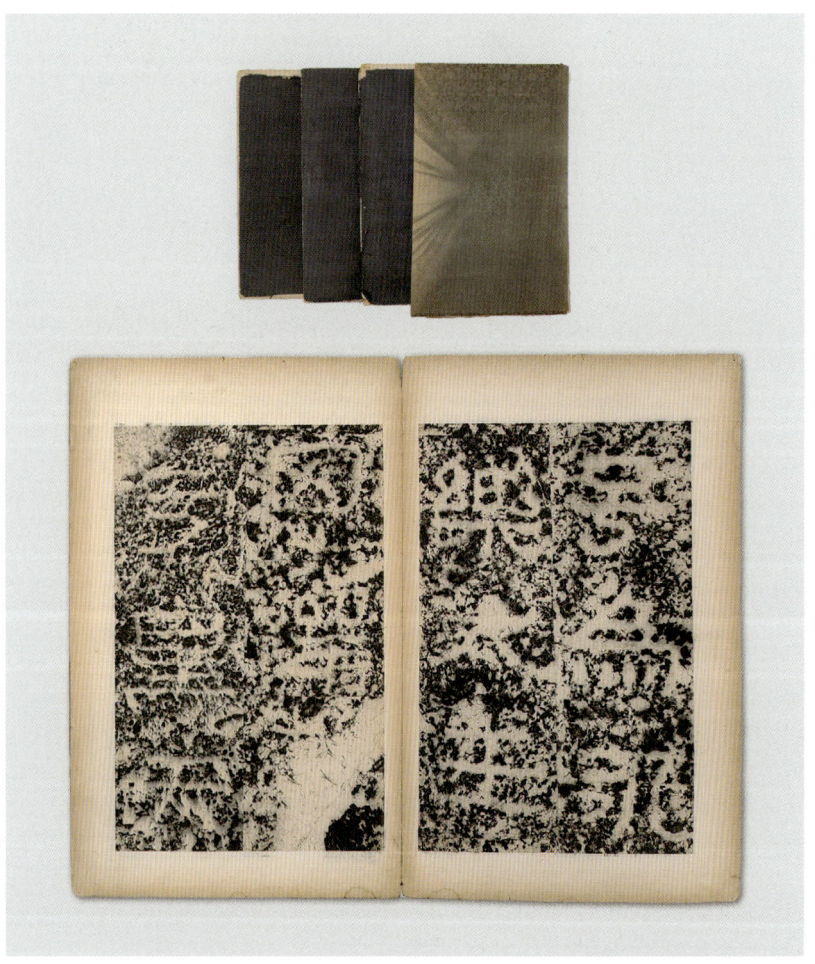

중국 지안, 1889년(광개토대왕릉비, 고구려 414년)
Ji'ān, China, 1889, Rubbings of the stele

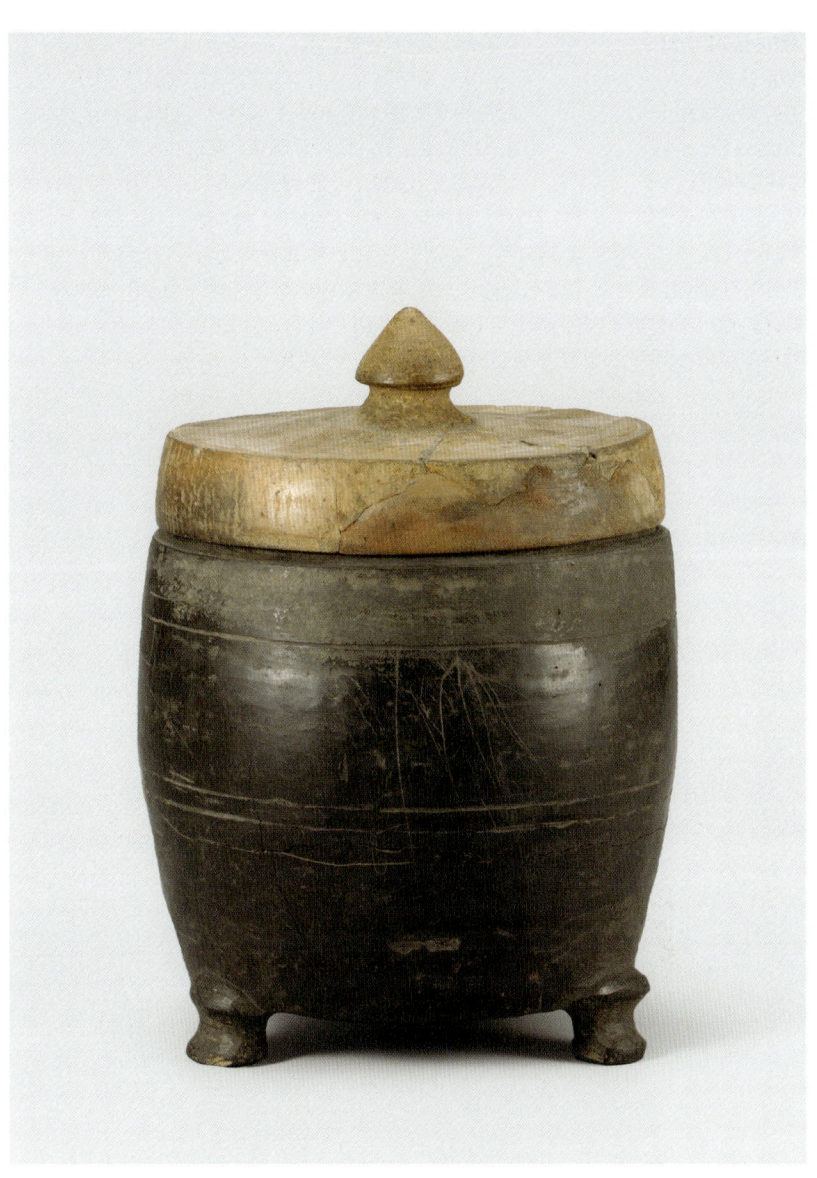

세발 뚜껑 단지
有蓋三足壺
Tripod Vessel with Lid

평양에서 출토된 고구려 토기다. 매우 고운 바탕흙으로 빚어 낮은 온도에서 구운 연질 토기로 겉면을 검게 마연해 광택이 나도록 하였다. 황갈색 뚜껑에는 연봉오리형 꼭지가 하나 달려 있다. 몽촌토성 내 고구려 유적과 한강 유역 이차산 시루봉 고구려 보루에서도 이와 비슷한 모양의 토기가 출토되었는데, 대체로 5세기 말 이후로 추정된다.

평양, 고구려 5세기 말, 높이 22.4cm
Goguryeo, Late 5th century, H. 22.4cm

'호우' 글자가 있는 청동 그릇
'壺杅'銘靑銅盒
Bronze Bowl with Inscription

1946년 5월, 해방 후 우리나라 첫 번째 발굴조사였던 경주 호우총에서 출토된 청동그릇[靑銅壺杅]이다. 그릇 틀에 쇳물을 부어 만들었으며, 바닥에는 '을묘년국강상광개토지호태왕호우십 乙卯年國罡上廣開土地好太王壺杅十'의 16자가 새겨져 있다. 광개토대왕이 돌아가신 지 3년째 되는 해인 을묘년(415)에 광개토대왕을 기리기 위해 만든 열 번째 호우로 풀이된다. 호우가 만들어진 5세기 초는 고구려가 신라에 영향력을 행사하고 있던 때로 고구려 문화가 신라로 많이 유입되던 시기였다. 이러한 관계로 미루어 이 호우는 을묘년(415) 이후의 어느 시점에 신라로 수입되어 무덤에 묻힌 것으로 추정된다.

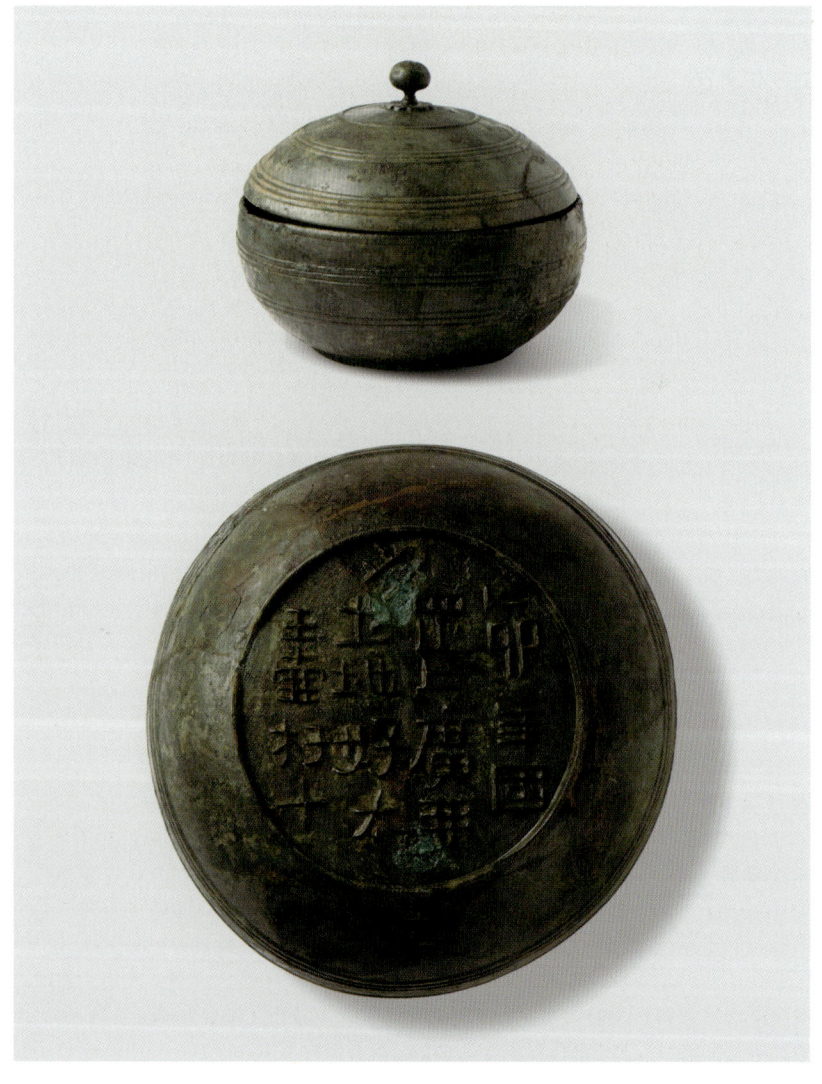

경주 호우총, 고구려 415년, 높이 19.4cm, 보물
Goguryeo, 415, H. 19.4cm, Treasure

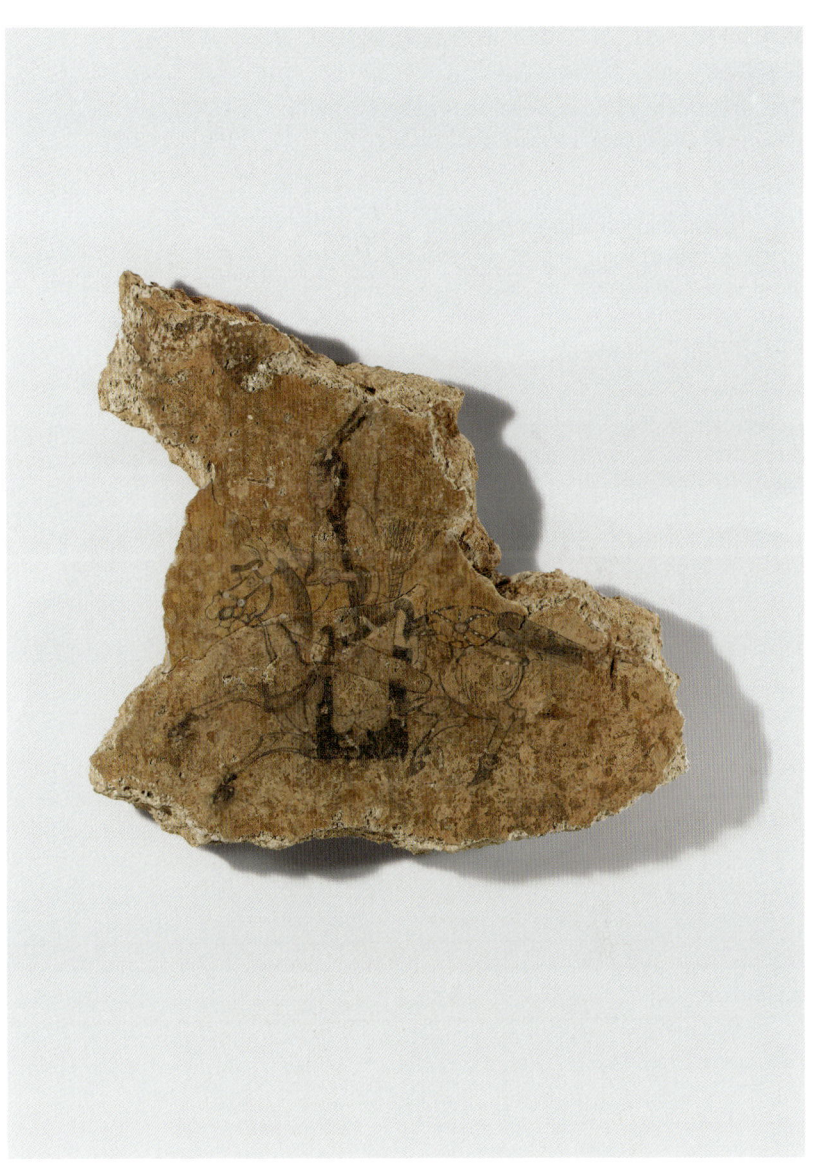

말 탄 사람을 그린 벽화편
騎馬人物圖壁畫片
Fragment of a Mural Featuring a Horse Rider

5세기 이전의 고구려 무덤벽화는 생활 풍속도가 주를 이루었으며, 5세기 이후부터는 불교의 영향으로 연꽃무늬를 비롯한 여러 장식무늬들이 함께 그려지고, 6세기 이후에는 도교의 영향을 받아 신비롭고 환상적인 사신도가 주로 표현되었다. 이 벽화편은 평안남도 남포시에 있는 쌍영총의 널길 서벽 위에 그려졌던 것으로 일제강점기 때 수집된 것이다. 무덤길에 두 개의 큰 기둥이 있어 쌍영총이라 불리는데, 생활 풍속도와 사신도가 함께 그려져 있어 대략 5세기 후반 경의 무덤으로 추정된다.

쌍영총, 고구려 5세기 후반, 높이 44.0cm
Goguryeo, Late 5th century, H. 44.0cm

벽화모사도
壁畫模寫圖 — 靑龍·白虎·朱雀·玄武
Copied Painting from Mural — Blue Dragon · White Tiger · Red Phoenixes · Black Tortoise and Serpent

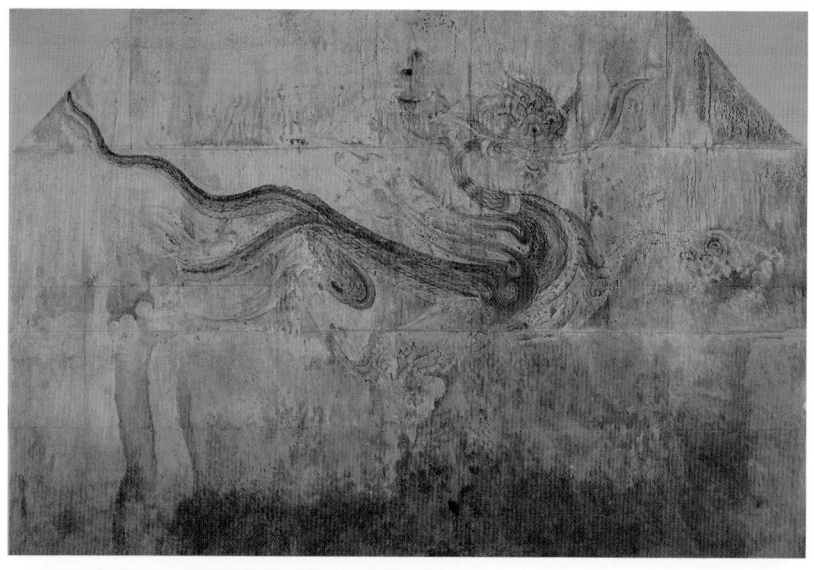

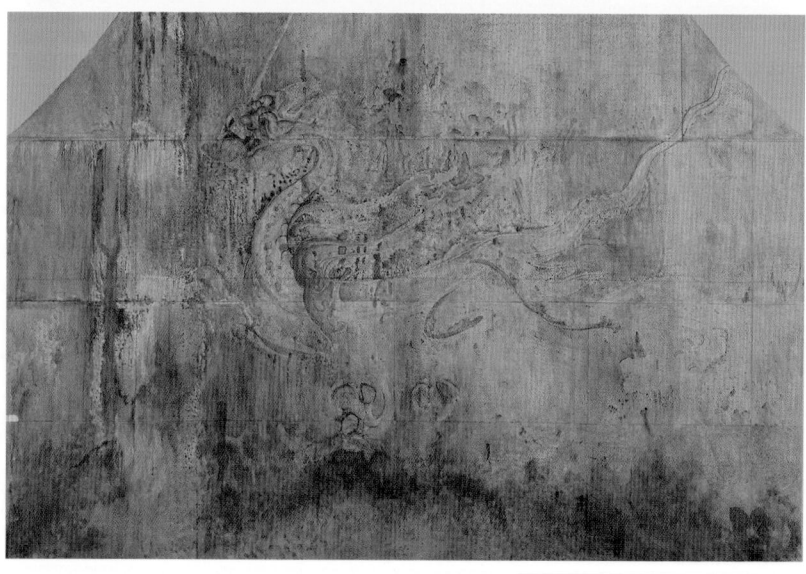

1930년경, 강서대묘 벽화 모사
동벽(청룡) 218.0 × 319.0cm, 남벽(주작) 280.0 × 332.0cm,
서벽(백호) 218.0 × 318.0cm, 북벽(현무) 218.0 × 311.0cm

강서대묘는 고구려의 대표적인 왕릉급 돌방벽화무덤이다. 잘 다듬은 화강암으로 벽을 세우고 그 위에 직접 벽화를 그렸는데, 벽화의 주제는 동서남북 네 방위를 수호하는 상상 속의 성스러운 존재인 사신四神이다. 강서대묘 사신도는 사실적이면서도 운동감이 넘치는 유려한 필치를 자랑해 동아시아 회화의 백미로 꼽힌다. 이 모사도는 일제강점기인 1930년 무렵 오바 스네키치[小場恒吉]에 의해 이루어진 평양 지역의 무덤벽화 모사 작업의 결과물로 현재 국립중앙박물관에 보관되어 있다.

1930s, Copied Painting
E 218.0 × 319.0cm, S 280.0 × 332.0cm,
W 218.0 × 318.0cm, N 218.0 × 311.0cm

청동 자루솥
靑銅鐎斗
Bronze Tripod Cauldrons
with Handle

한성기 백제의 도성이었던 서울 송파구 풍납토성 風納土城에서 나온 청동 자루솥이다. 두 자루솥에는 공통적으로 세 개의 다리와 긴 손잡이가 달렸다. 긴 손잡이는 아무 무늬도 새기지 않은 것과 용머리 모양 손잡이가 달린 것으로 나뉜다. 또 몸체는 바닥이 납작한 원통 모양이고, 아가리는 바깥으로 짧게 벌어졌다. 위쪽의 청동 자루솥은 손잡이가 몸체보다 길게 수평으로 뻗어 있고, 몸체 윗부분에는 액체를 따를 때 필요한 긴 귀때도 붙어 있다. 아래쪽의 용머리 손잡이가 달린 자루솥은 손잡이는 몸체보다 훨씬 높게 위쪽으로 휘어져 올라가다 바깥 방향으로 다시 휘어진다. 자루솥은 중국에서 먼저 만들기 시작하였으며, 국가 의례에서 술이나 차를 데울 때 쓰이기도 했다. 이 자루솥은 백제가 동진東晉 등 중국 왕조와 교류한 것을 보여주는 자료로 평가된다.

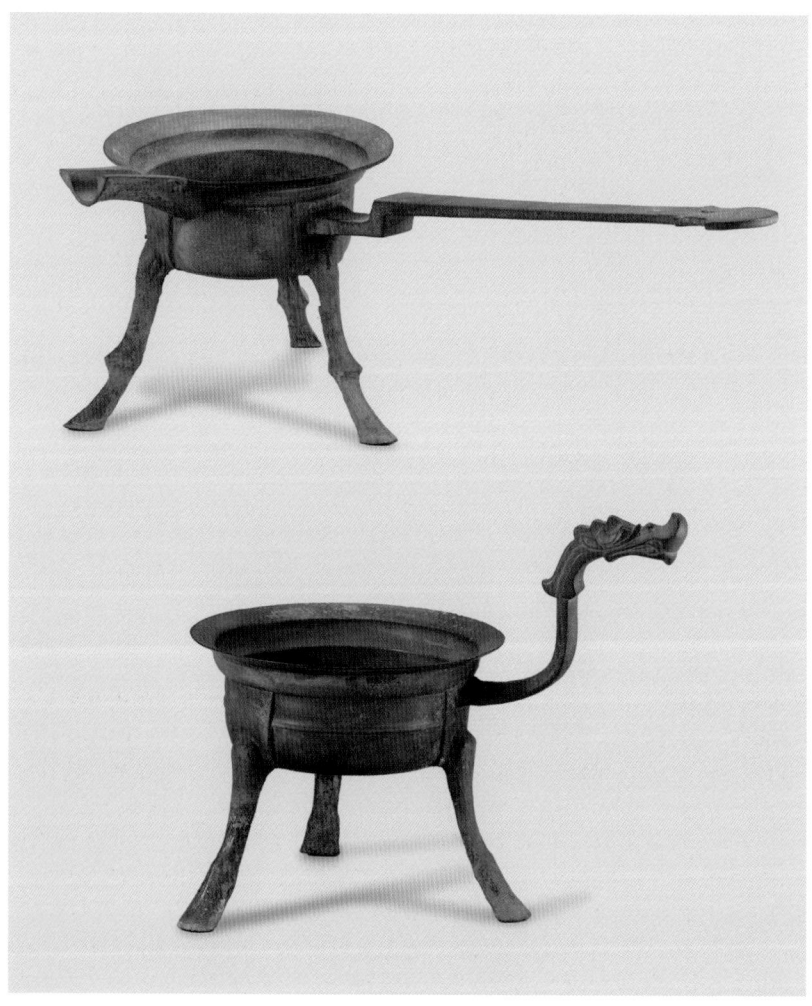

서울 풍납토성, 백제 4-5세기, 높이(상) 13cm
Baekje, 4th-5th century, H. 13cm (top)

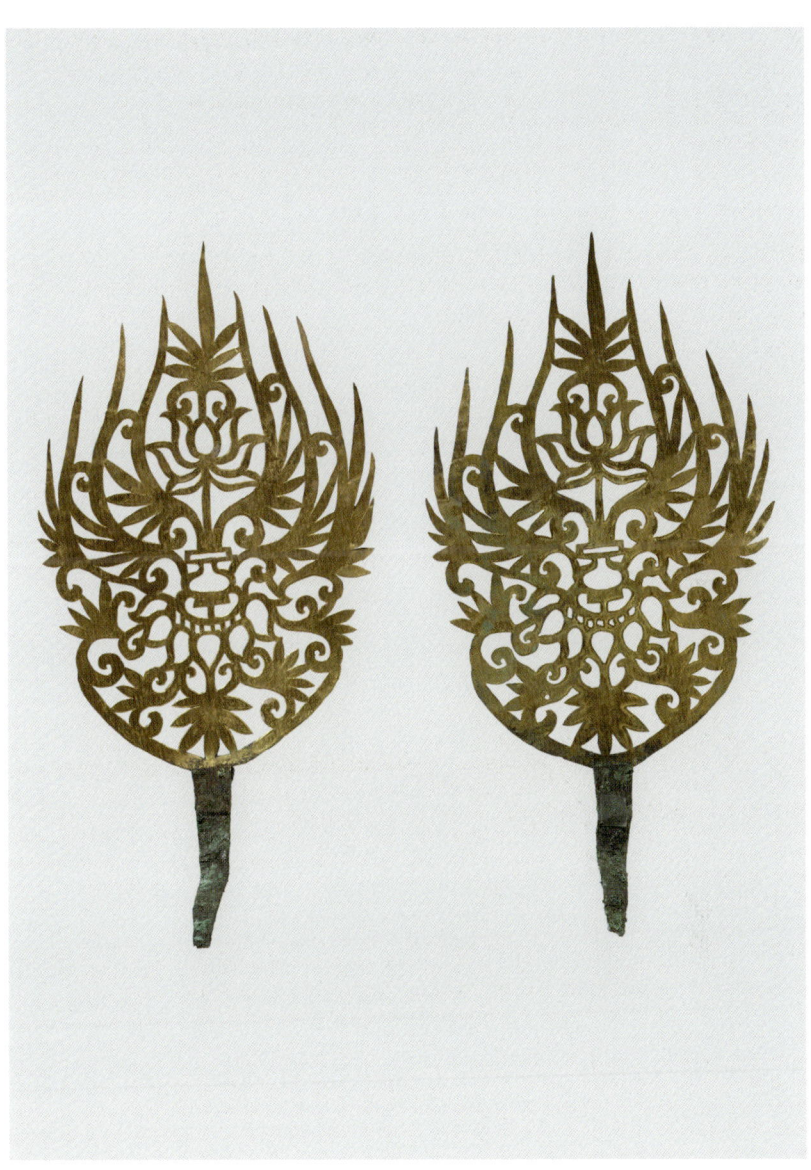

관 꾸미개
金製冠飾
Gold Crown Ornaments

무령왕릉은 무덤의 주인공이 무령왕과 그 왕비이며, 각각 525년과 529년에 매장되었음을 알려주는 묘지석이 무덤 내부에서 발견된 삼국시대의 유일한 고분이다. 왕릉의 구조는 무덤길[羨道]과 무덤방[墓室]을 갖춘 아치형 벽돌무덤[塼築墳]으로, 중국 남조南朝 양梁나라의 영향을 받았다. 이 유물은 얇은 금판에 인동당초무늬[忍冬唐草文]와 불꽃무늬[火焰文] 장식을 맞새김[透彫] 한 왕비의 관 꾸미개로 왕비의 머리 부분에서 서로 겹쳐진 상태로 확인되었다. 왕의 관 꾸미개와 달리 무늬가 좌우대칭이며, 날개가 달려 있지 않은 점이 특징이다. 중앙에는 7장의 연꽃잎으로 장식된 대좌 위에 활짝 핀 꽃을 꽂은 화병[寶瓶]이 올려져 있다.

공주 무령왕릉, 백제 6세기 초, 길이 22.6cm, 국보
Baekje, Early 6th century, L. 22.6cm, National Treasure

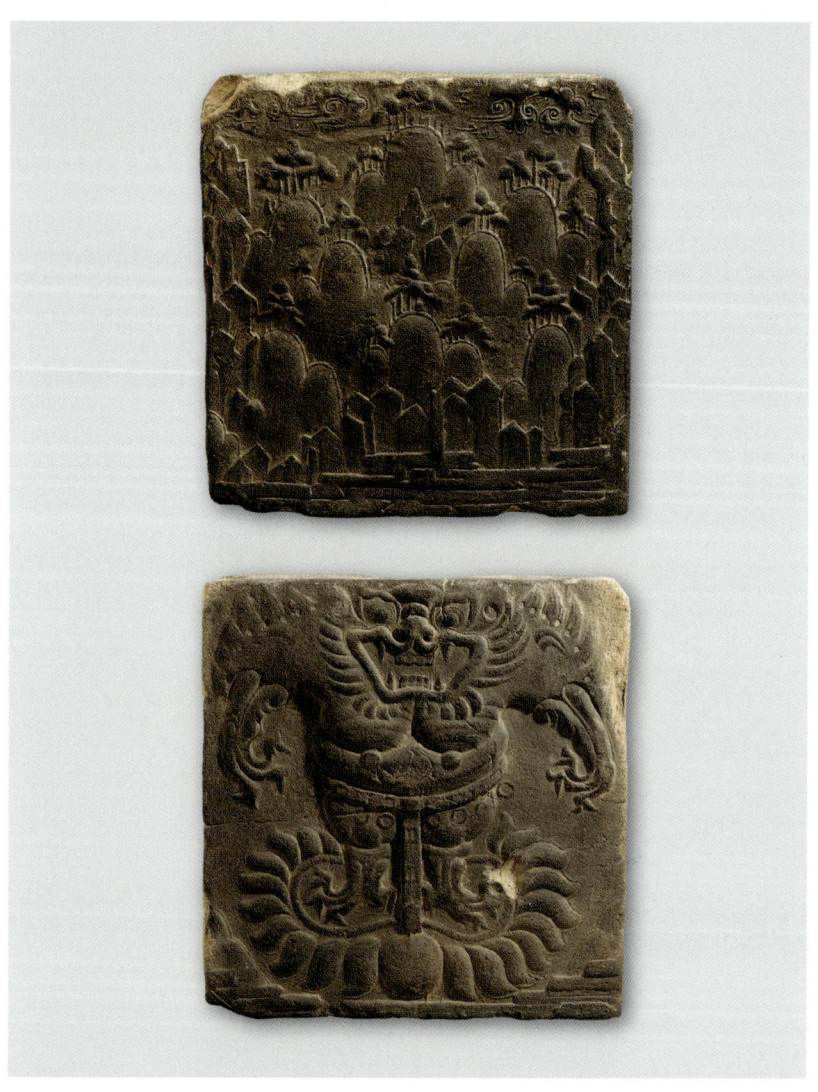

산수·연꽃 짐승무늬 벽돌
山水文塼·蓮華怪獸文塼
Tile with Landscape Design · Tile with Lotus and Bestial Design

부여 규암면 외리의 사비기 백제 절터에서 출토된 벽돌이다. 지금의 보도블록처럼 바닥에 나란히 깔려 있는 상태였다. 모두 8종류의 무늬가 있는데, 불교와 도교적 요소를 함께 갖추고 있다. 연꽃무늬나 연꽃 모양의 대좌는 불교적 요소이고, 산·물·구름 등의 산수무늬는 도교적 이상향을 나타낸 것이다. 위쪽의 산수무늬 벽돌은 시냇물이 흐르는 뒤로 기암괴석과 세 개의 봉우리로 이루어진 산들이 첩첩이 들어서 있는 모습이다. 아래쪽의 짐승무늬 벽돌에는 크게 부릅뜬 눈과 높게 치켜 올라간 눈초리, 커다랗게 벌린 입, 떡 벌어진 어깨와 가슴, 어깨 위의 불꽃무늬 갈기 등 야무지고 사나운 모습을 한 짐승이 연꽃 대좌 위에 서 있는 모습이 표현되어 있다.

부여 외리, 백제 7세기, 길이 29.5cm, 보물
Baekje, 7th century, L. 29.5cm, Treasure

투구와 갑옷
甲冑
Helmet · Armor

가야의 특징적인 철제 투구와 갑옷이다. 금관가야 주요 무덤군인 김해 양동리 유적에서 출토되었다. 머리를 보호하는 투구는 세로로 길게 자른 철판을 가죽끈이나 못으로 연결해서 만들었는데 정수리에는 사발을 뒤집어 놓은 모양의 복발이 있어 여러 매의 철판을 잡아준다. 투구 좌우에는 볼 가리개를 따로 만들어 붙였다. 갑옷은 신체에 맞추어 세로로 긴 철판[縱長板]을 구부리고, 못으로 연결하였다. 뒤 철판은 어깨와 목까지 보호할 수 있도록 만들었다. 앞에는 고사리무늬[厥手文] 철판을 덧대어 장식하였다. 목 양옆을 보호하는 철판 가장자리에는 짐승 털을 붙였던 흔적도 있다. 이러한 판갑옷[縱長板甲]은 영남 지역에서만 출토되어 가야·신라의 특징적인 갑옷으로 보인다. 특히 가야의 판갑옷에는 새나 고사리무늬 등으로 화려하게 장식한 사례가 많다. 이처럼 장식성이 강한 가야의 철제 갑옷에는 몸을 보호하는 기능뿐 아니라, 입고 있는 사람의 위세를 한껏 과시하려는 효과도 지니고 있었다.

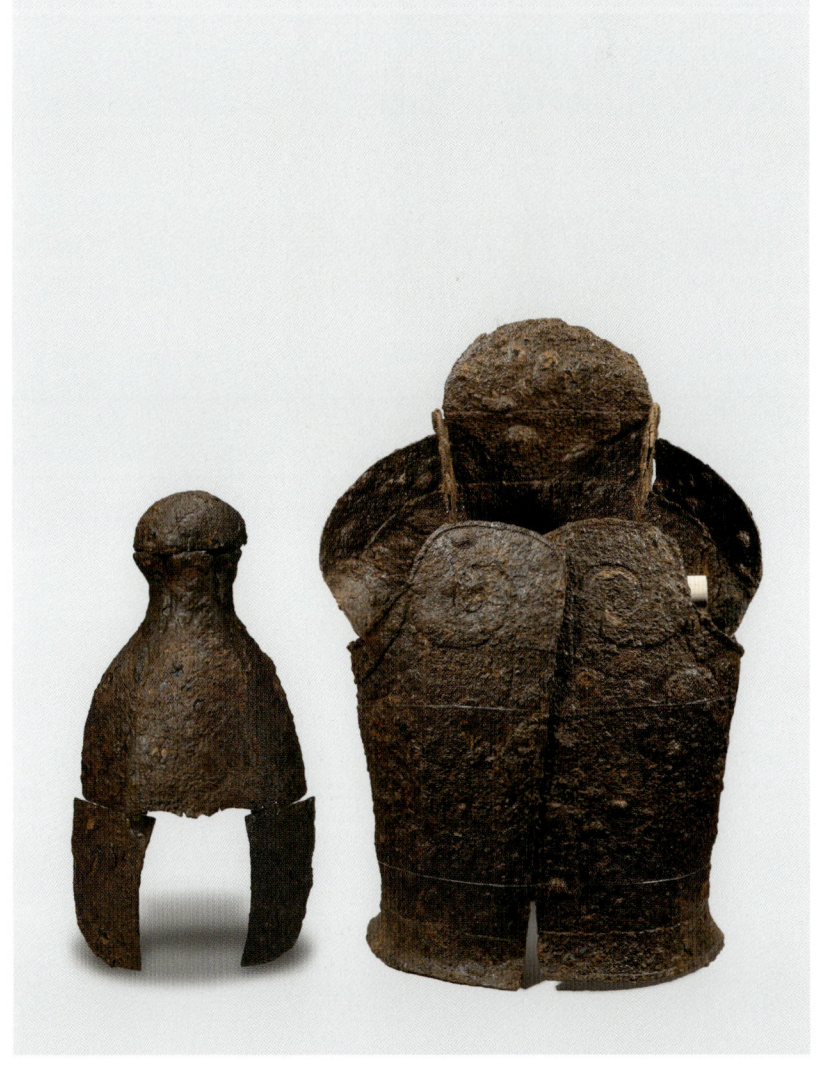

김해 양동리 78호 무덤, 가야 4세기, 높이(투구) 43.5cm · (갑옷) 64.0cm
Gaya, 4th century, H. 43.5cm (helmet) · 64.0cm (armor)

고리자루 큰 칼
環頭大刀
Swords with Ring Pommel

큰 칼은 삼국시대 무덤 중 지위가 높은 사람의 무덤에서 출토된다. 그중에서도 화려한 장식성이 돋보이는 칼은 장식대도裝飾大刀라고도 한다. 장식대도는 실제 무기로 사용하기보다는 칼을 지닌 사람의 정치적인 지위나 신분을 드러내는 위세품의 일종으로 볼 수 있다. 가운데에 있는 큰 칼의 손잡이는 용과 봉황으로 장식하였는데 이는 고대 중국의 전설에 나오는 상상의 동물로서 천자天子를 상징하기도 하여, 이를 지니고 있던 사람의 높은 지위를 보여준다.

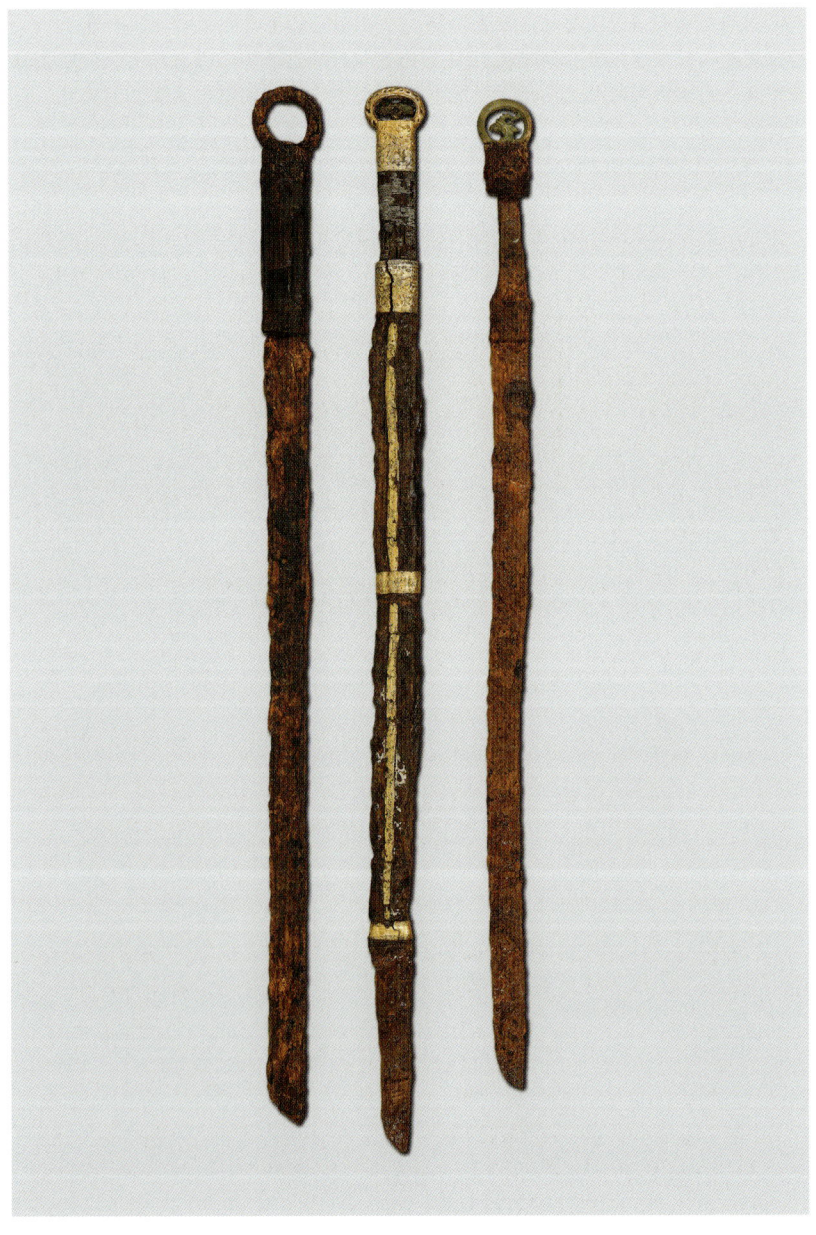

함안 도항리 6호 무덤(좌), 합천 옥전 M3호 무덤(중), 고령 지산동 3호 무덤(우), 가야 5-6세기, 길이(중) 82.6cm
Gaya, 5th–6th century, L. 82.6cm (C)

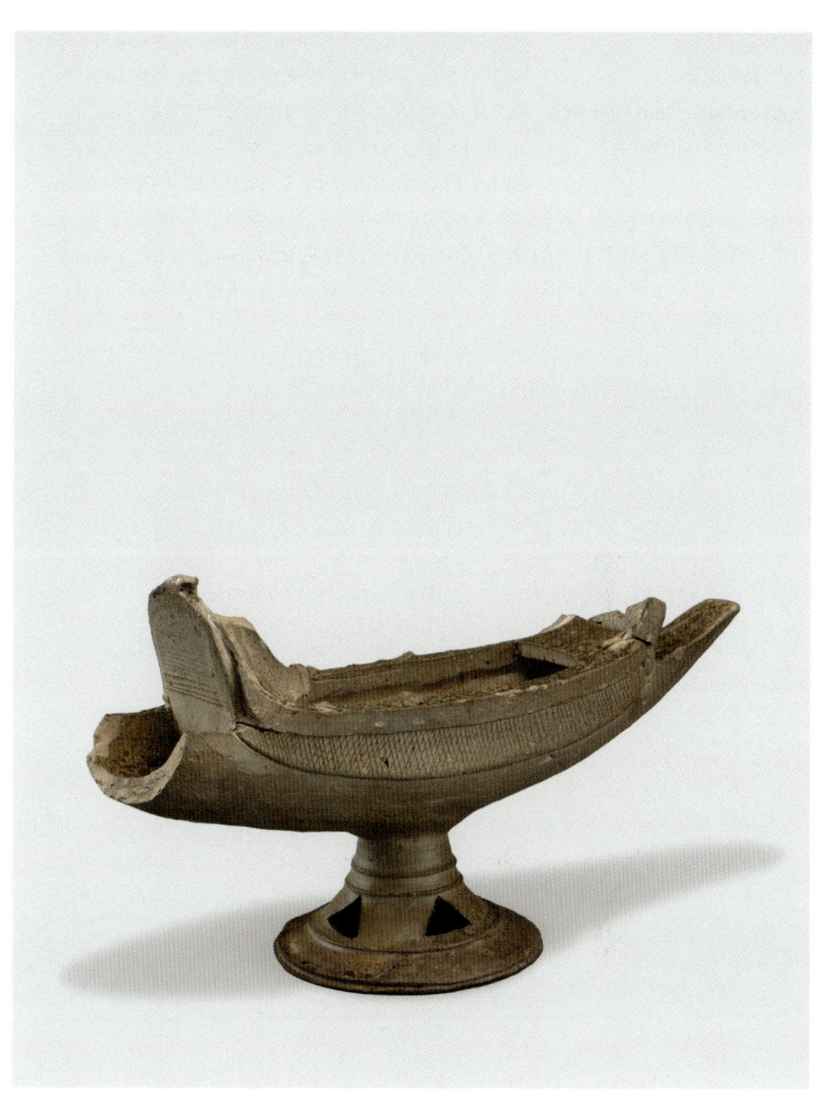

배모양토기
舟形土器
Ship-shaped Pottery

가야에서는 5세기 즈음부터 배모양토기가 만들어진다. 창원 현동 유적에서 나온 배모양토기는 삼각형 투창이 있는 굽다리 위에 배가 올려진 형태이다. 뱃머리는 날렵하고, 바닥은 둥글며, 상단 좌우에 노걸이가 3개씩 있다. 배의 측면에는 선을 촘촘히 그어서 장식하였다. 너른 판재를 높게 올려 배 안으로 들이치는 파도를 막았던 수판竪板은 비교적 잘 남아 있는 반면, 배꼬리[船尾] 부분은 깨져서 형태를 알 수 없다. 배모양토기는 주로 무덤에서 출토되는데 술과 같은 액체를 담거나 따르는 용도로 추정된다.

창원 현동 106호 구덩이, 가야 4–5세기, 높이 14.6cm
Gaya, 4th–5th century, H. 14.6cm

금관·금허리띠
金冠·金製腰帶
Gold Crown · Gold Belt with Pendant Ornaments

황남대총은 남북으로 두 개의 무덤이 서로 맞붙어 있는 무덤이다. 남분에는 남자가 묻혔고 북분에는 여자가 묻혔으며, 이들은 왕과 왕비로 추정된다. 이 금관과 허리띠는 북분에서 출토되었는데, 묻힌 사람이 머리와 허리에 찬 채로 발굴되었다. '부인대夫人帶'라는 명문이 새겨진 은제 허리띠 끝장식이 함께 출토되어, 무덤 주인공이 여자임을 알 수 있다. 남분의 주인공은 5세기 초부터 중엽 사이에 신라를 통치하였던 마립간 중 한 명으로 추정된다. 이 금관은 세 개의 '出'자형 나뭇가지 모양 장식과 두 개의 나뭇가지 또는 사슴뿔[鹿角] 모양 장식이 달려 있다. 허리띠는 가죽이나 비단으로 만들고 그 위에 금장식을 붙였다. 띠드리개 끝에는 곡옥, 물고기 모양 등을 매달았는데, 이는 '탄생'이나 '많은 자손 낳기[多産]' 등의 의미가 있다.

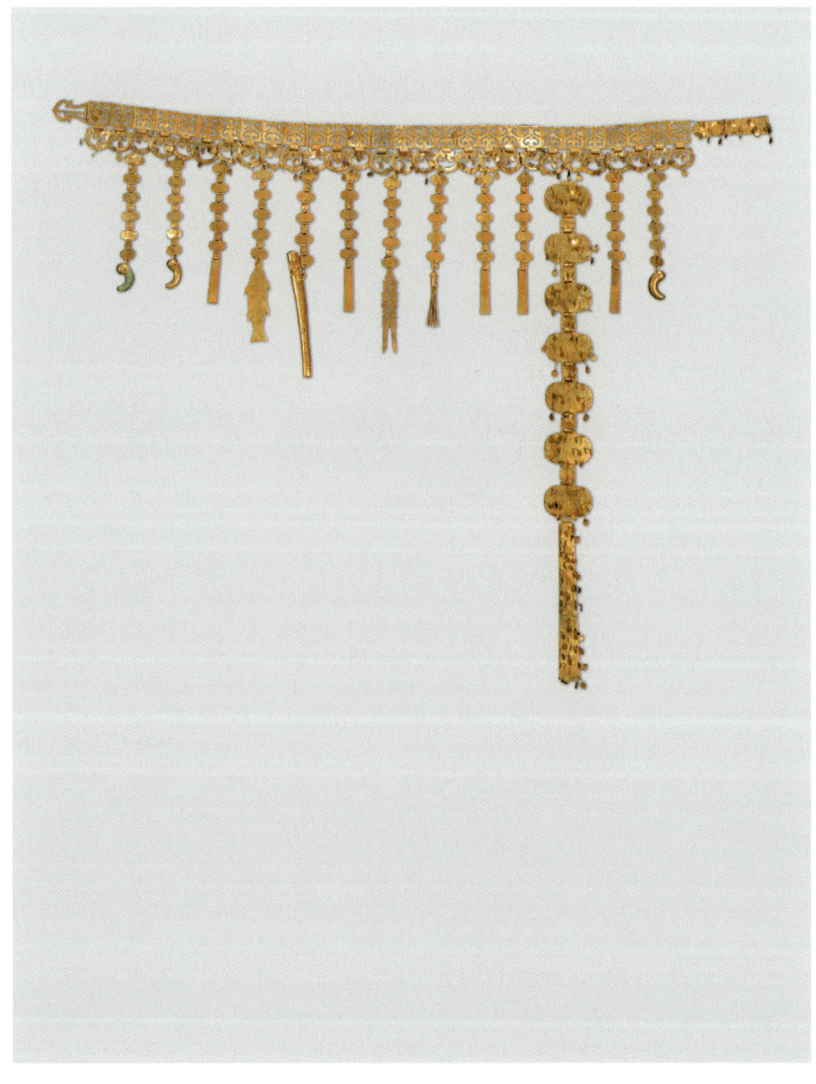

경주 황남대총 북분, 신라 5세기, 높이(금관) 27.3cm· 길이(허리띠) 120.0cm, 국보

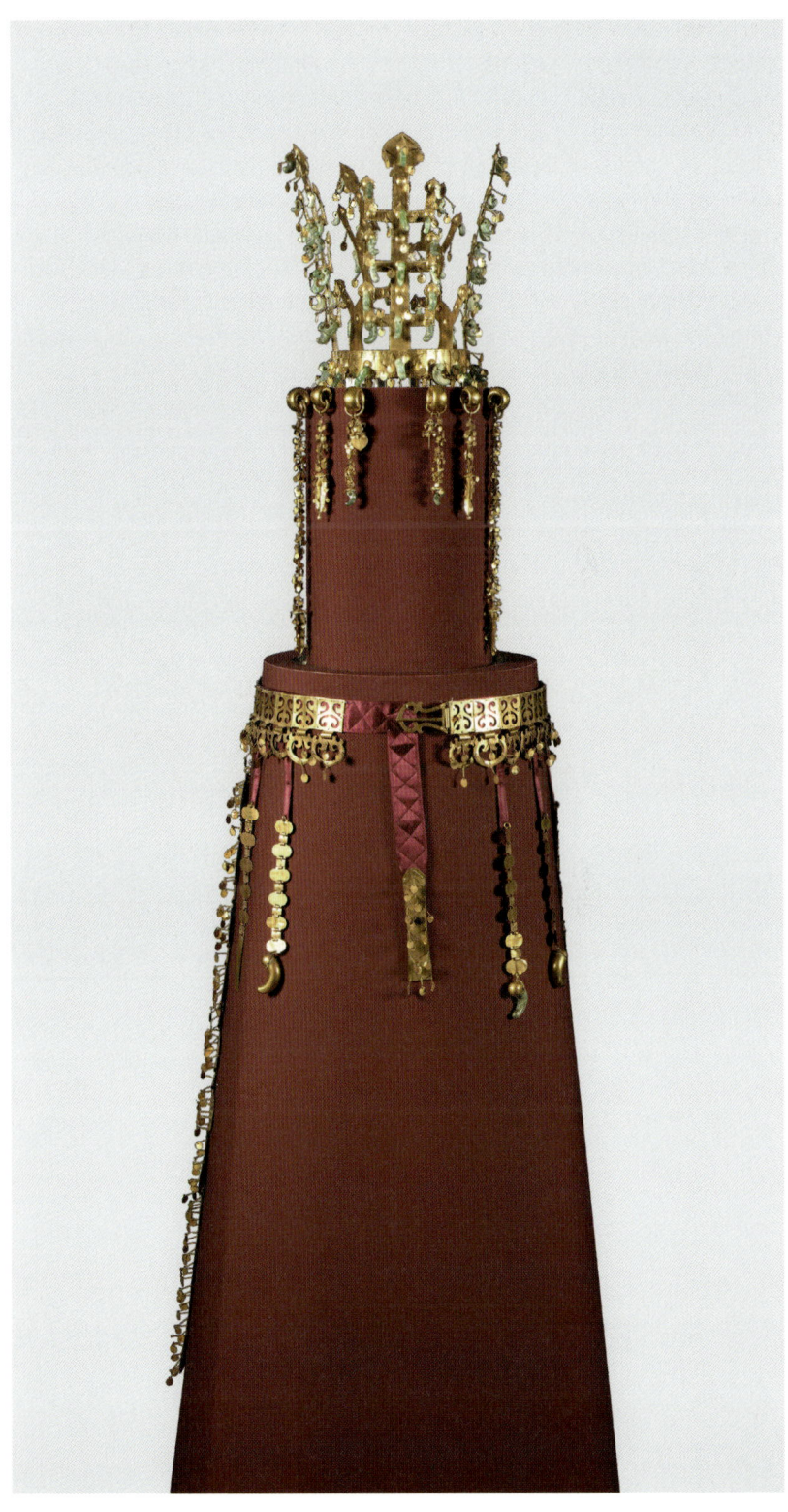

Silla, 5th century, H. 27.3cm (crown)·L. 120.0cm (belt), National Treasure

**고깔 형태의 관과 꾸미개
銀製冠帽·金製冠帽裝飾
Silver Cowl Cap·Gold
Cowl Cap Ornament**

황남대총 남분의 껴묻거리 상자에서 출토된 고깔 형태의 관[帽冠]과 새 모양 꾸미개[冠飾]이다. 모관은 금, 은, 금동, 백화수피로 만드는데, 이 모관은 은판을 고깔 모양으로 접어서 만들었다. 앞쪽의 오각형 은판에 금동제 맞새김판을 붙인 판을 덧대었는데, 간략화된 용무늬를 표현하였다. 머리에 얹기 위해 아래쪽은 곡선으로 만들었으며, 이곳에 턱에 묶는 끈을 연결하기 위한 작은 구멍들을 뚫었다. 꾸미개를 모관의 앞쪽에 꽂아서 세트로 사용했기에 꾸미개의 아래쪽에는 매끈하고 뾰족한 촉이 있다. 이 꾸미개는 3매의 금판을 연결하여 만들었는데 표면 전체에 작은 달개를 금실로 묶어서 매우 화려하다. 금이나 은으로 만든 모관과 꾸미개는 높은 지위를 상징하는 장신구인데, 최근 연구에서는 주로 남성이 착용한 것으로 추정한다.

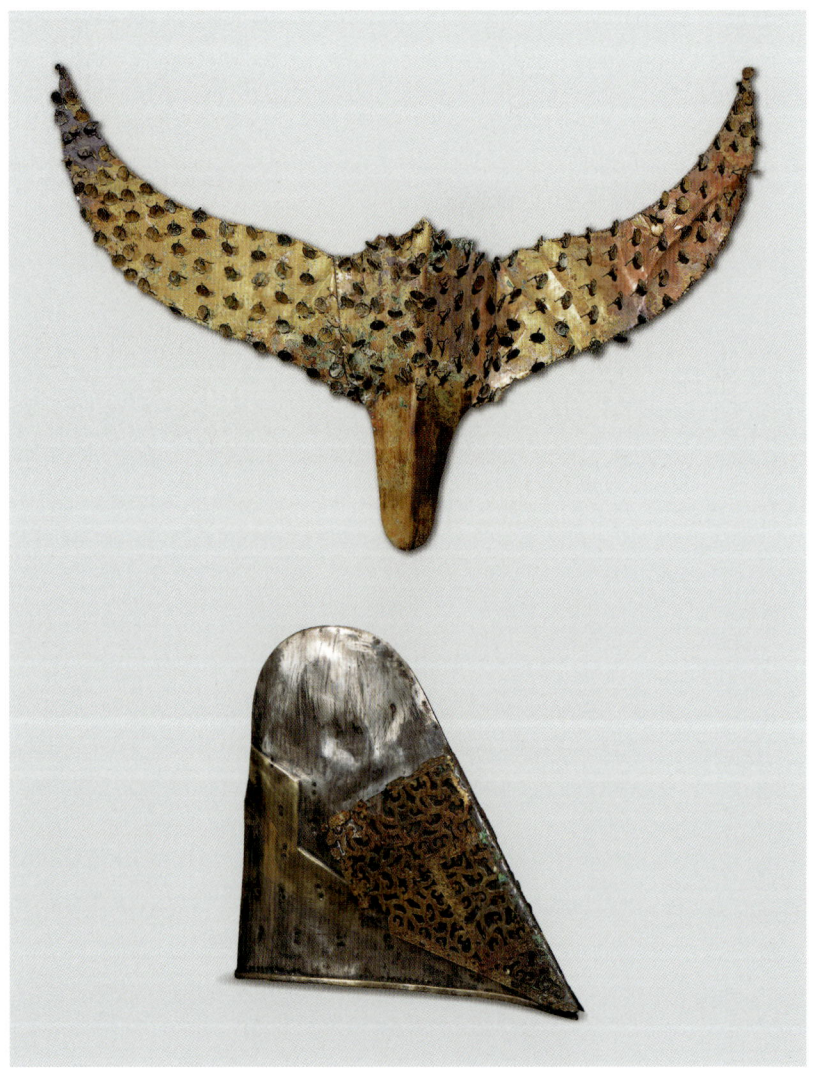

경주 황남대총 남분, 신라 5세기, 길이(관식) 49.0cm, 높이(모관) 17.0cm, 보물
Silla, 5th century, L. 49.0cm (ornament), H. 17.0cm (cowl cap), Treasure

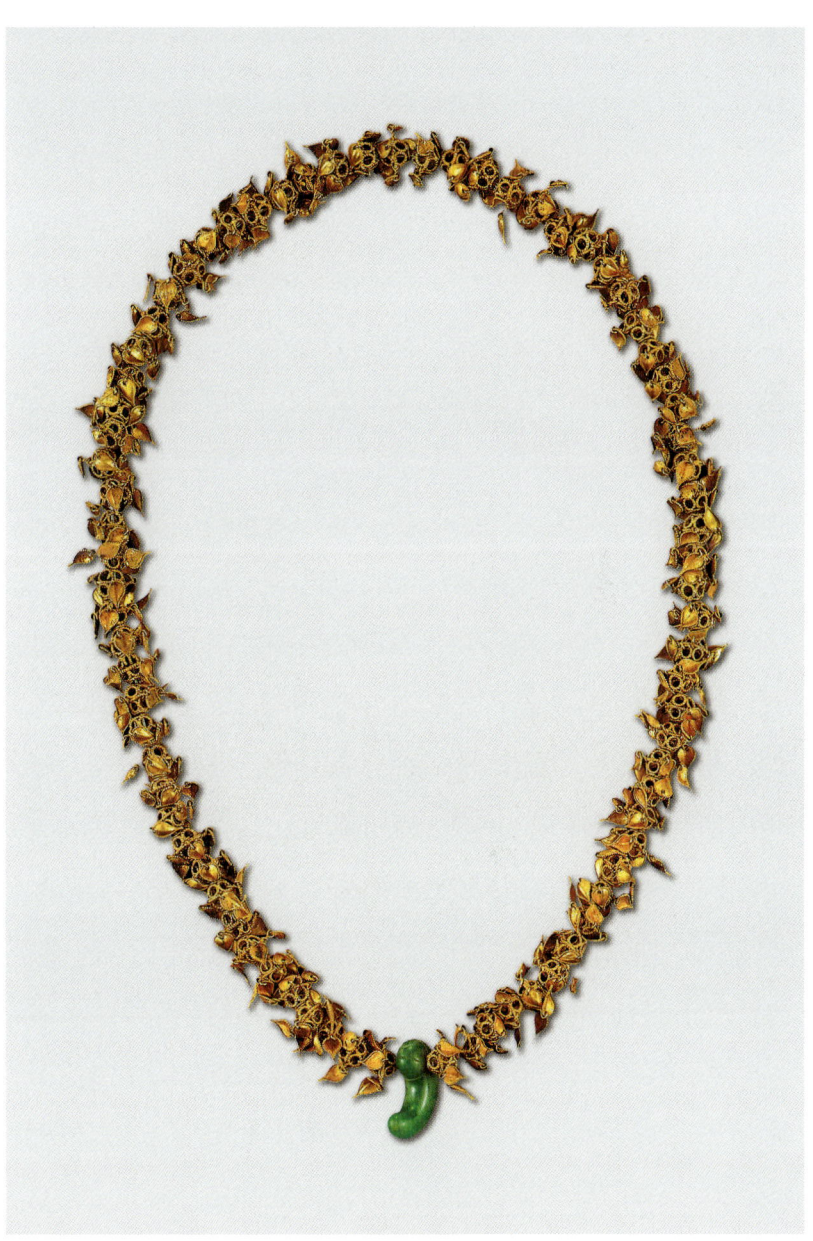

금목걸이
金製頸飾
Gold Necklace

신라에서 6세기 전반이 되면 목걸이뿐만 아니라 금관이나 귀걸이 모두 장식성이 높아진다. 이 목걸이는 굵은고리 귀걸이의 샛장식[中間飾]에 사용되는 작은 고리를 여러 개 연접시켜 만든 둥근 구슬모양을 이용하였다. 작은 고리에는 새김눈[刻目]장식이 있고, 여러 개의 심엽형 달개를 매달았다. 맨 아래쪽에는 녹색의 곱은옥[曲玉] 한 점이 달려 있다.

경주 노서동, 신라 6세기, 길이 30.0cm, 보물
Silla, 6th century, L. 30.0cm, Treasure

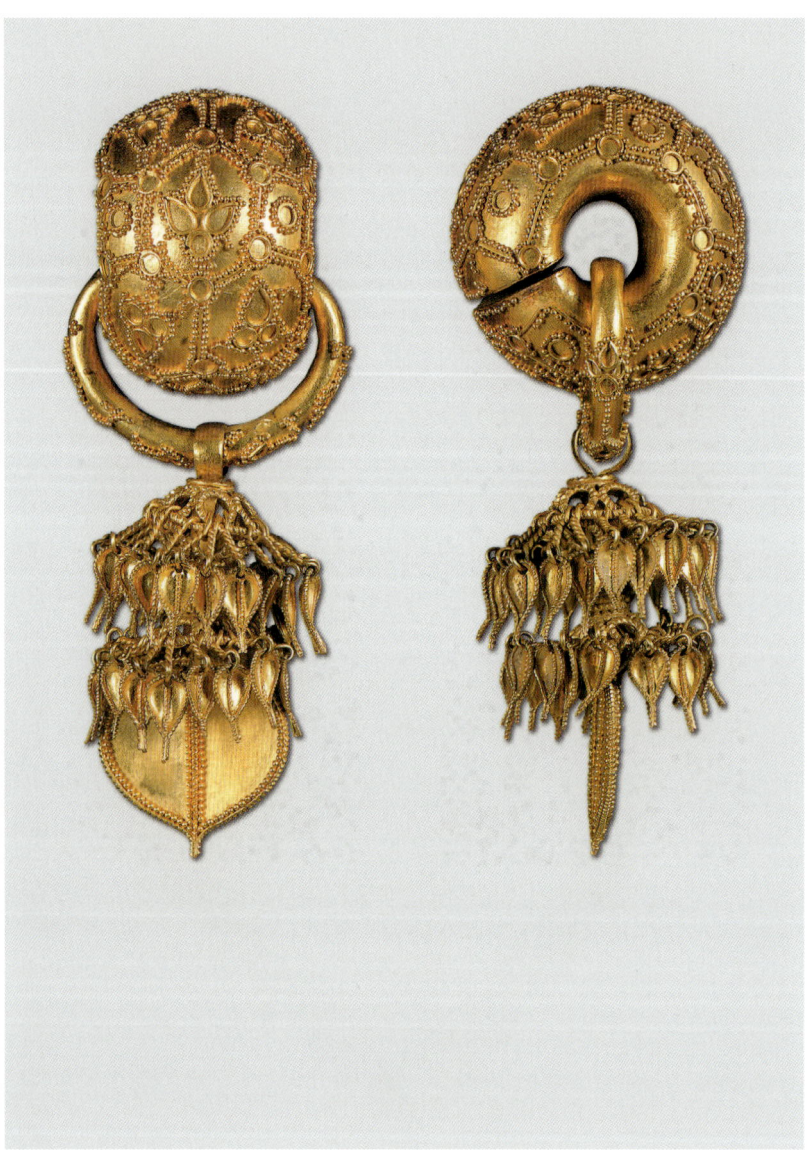

금귀걸이
金製耳飾
Gold Earrings

경주 보문동 합장분에서 출토된 귀걸이 중 하나이다. 신라 귀걸이 중 가장 화려한 이 귀걸이는 신라인의 세련된 미적 감각과 금속공예 기술의 정점을 보여준다. 중심 고리에는 수백 개의 금 알갱이로 이루어진 거북등 무늬, 가는 잎 무늬 등이 화려한 자태를 뽐낸다. 샛장식과 중심 고리를 연결하는 고리에도 금 알갱이로 가는 잎 모양을 장식했다. 샛장식은 작은 고리를 연결해 둥글게 만들었고, 가장자리에 37개의 나뭇잎 모양의 달개를 달았다.

경주 보문동 합장분(구 보문리 부부총), 신라 6세기, 길이(좌) 8.6cm, 국보
Silla, 6th century, L. 8.6cm (L), National Treasure

유리그릇
琉璃容器
Glass Vessels

유리 제작 기술이 발달하지 못했던 고대에는 유리 제품이 금이나 은에 버금가는 귀중품으로 취급되었다. 신라에서 유리그릇은 왕릉급의 대형 무덤에서 주로 출토된다.

황남대총에서 출토된 이 유리그릇들은 남러시아, 지중해 주변, 서아시아에서 출토되는 로마의 유리그릇[Roman glass]과 형태나 제작 기법이 유사한 것으로 미루어, 실크로드를 통해 유라시아 대륙을 지나 신라에 전해진 것으로 보인다. 특히, 봉수형 유리병은 그리스에서 유래한 오이노코에Oinocoe병의 하나로, 시리아 등 동부 지중해 연안에서 주로 제작되었다.

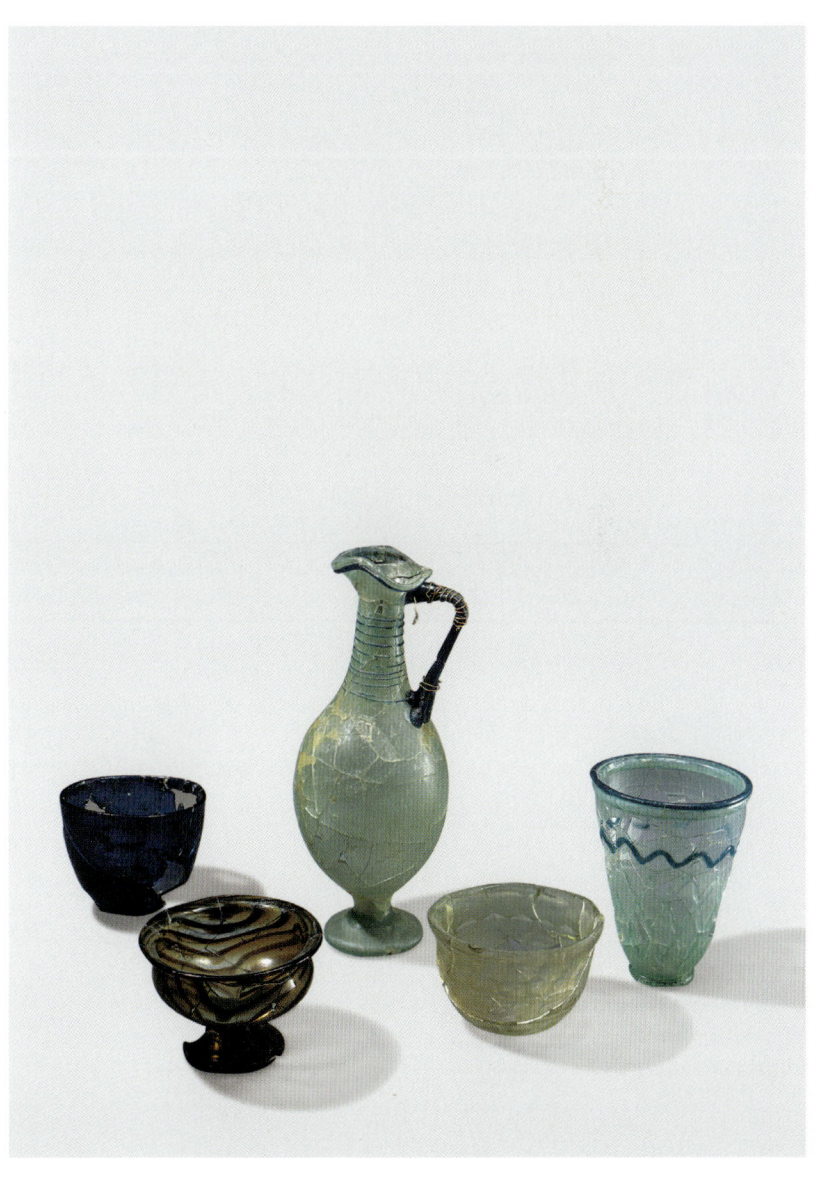

경주 황남대총, 신라 5세기, 높이(유리병) 24.7cm, 국보(유리병)
Silla, 5th century, H. 24.7cm (glass bottle),
National Treasure (glass bottle)

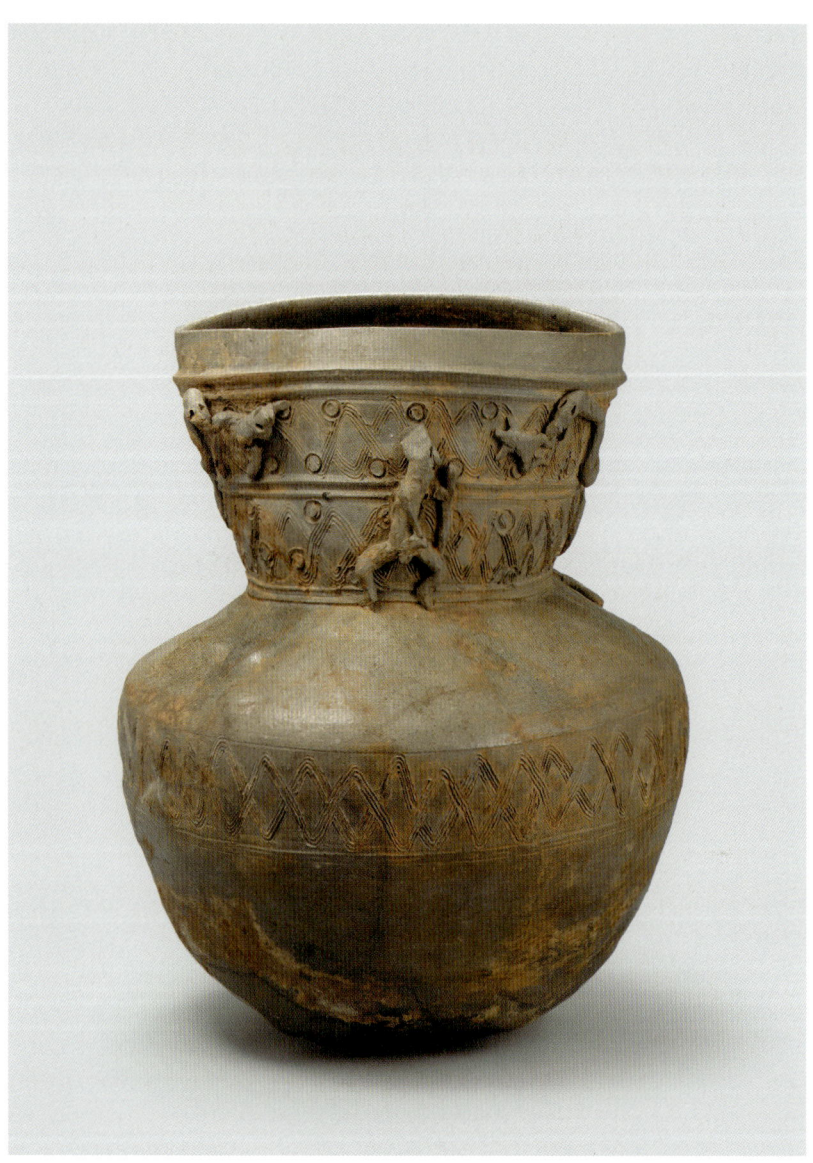

토우를 붙인 항아리
土偶附長頸壺
Long-necked Jar with Human and Animal Figurines

토우는 흙으로 빚어 구워 만든 인형을 말한다. 이 항아리는 아가리와 항아리 밑부분이 찌그러지고 표면에 기포가 있지만, 완벽한 형태로 남아 있어 가치가 매우 높다. 목 부분을 2단으로 나누어 물결무늬와 원무늬를 표현하고, 그 위에 남자와 뱀, 개구리를 연속적으로 붙였다. 남자는 오른손으로 남근男根을 잡고, 왼손에는 막대기를 짚고 있으며, 뱀은 개구리의 뒷다리를 물고 있다.

경주 노서동, 신라 5세기, 높이 40.1cm, 국보
Silla, 5th century, H. 40.1cm, National Treasure

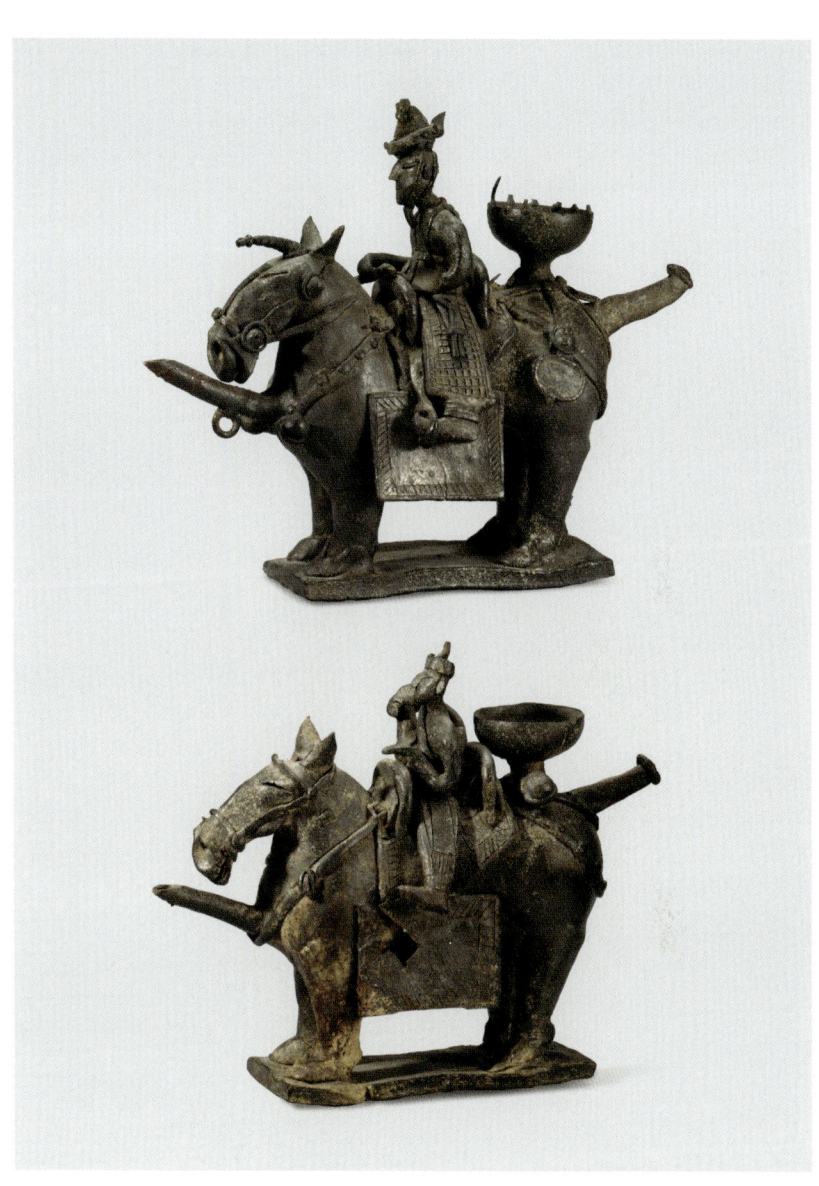

말 탄 사람 토기
騎馬人物形土器
Horse and Warrior-Shaped Potteries

신라 무덤인 경주 금령총에서 두 점의 말 탄 사람 토기가 함께 출토되었다. 말의 엉덩이 위와 가슴에 물을 채우고 따를 수 있는 구멍이 뚫려 있는 것으로 보아, 주전자와 같은 용도로 사용되었음을 알 수 있다. 위쪽의 주인으로 추정되는 인물은 삼각형의 모자와 갑옷을 입고 있고, 왼쪽 허리에는 칼을 찬 늠름한 모습이다. 아래쪽의 하인으로 보이는 인물은 모자를 쓰지 않고 오른손에는 방울을 흔들며 주인의 영혼을 안내하는 듯하며, 등에는 봇짐을 메고 있다. 말갖춤의 장식은 주인에 비해 간략하고 발걸이가 표현되어 있지 않다.

경주 금령총, 신라 6세기, 높이(위) 26.8cm, 국보
Silla, 6th century, H. 26.8cm (top), National Treasure

북한산 신라 진흥왕 순수비
北漢山新羅眞興王巡狩碑
Bukhansan Mountain Monument for Silla King Jinheung's Inspection

북한산 신라 진흥왕 순수비는 진흥왕(재위 540-576)이 새로 확보한 영토를 돌아보며, 여러 곳에 세운 순수비 중 하나다. 이 비는 555년 무렵, 지금의 서울 종로구 구기동 북한산 비봉 정상에 세워졌다. 조선시대에는 무학대사의 비로 알려져 있었는데, 1816년 금석학자 김정희金正喜(1786-1856)가 이 비를 조사한 뒤에 그 참모습이 밝혀지게 되었다. 비의 왼쪽 면에는 김정희가 조사한 사실이 새겨져 있다.

북한산 비봉, 신라 555년, 높이 154.0cm, 국보
Silla, 555, H. 154.0cm, National Treasure

'함통육년' 글자가 있는 금고
'咸通六年'銘 金鼓
Buddhist Gong with Inscription of '咸通六年'

청동북은 주로 사찰에서 행사와 의례를 위해 사람들을 모을 때 사용하던 것이다. 이 청동북은 통일신라 때인 865년에 만들어진 것으로 현존하는 북 중 가장 오래되었다. 북의 옆면에 있는 '咸通陸歲乙酉二月十二日成內時(?)供寺禁口' 명문이 '함통 6년'인 통일신라 경문왕 5년(865)에 사찰 공양을 위해 제작된 '금구禁口'라는 것을 알려준다. 신라가 삼국을 통일한 뒤에 불교는 고구려와 백제 유민들을 포용하여 융화하는 데 가장 알맞은 도구였다. 통일신라는 불교의례를 통해 국가 권력의 정당성과 왕권의 위엄을 과시하며 수도인 경주에 사찰들을 건립하여 불국토를 연출하고, 불교를 국가 이념으로 삼아 사회 안정을 이루는 데 적극적으로 활용하였다.

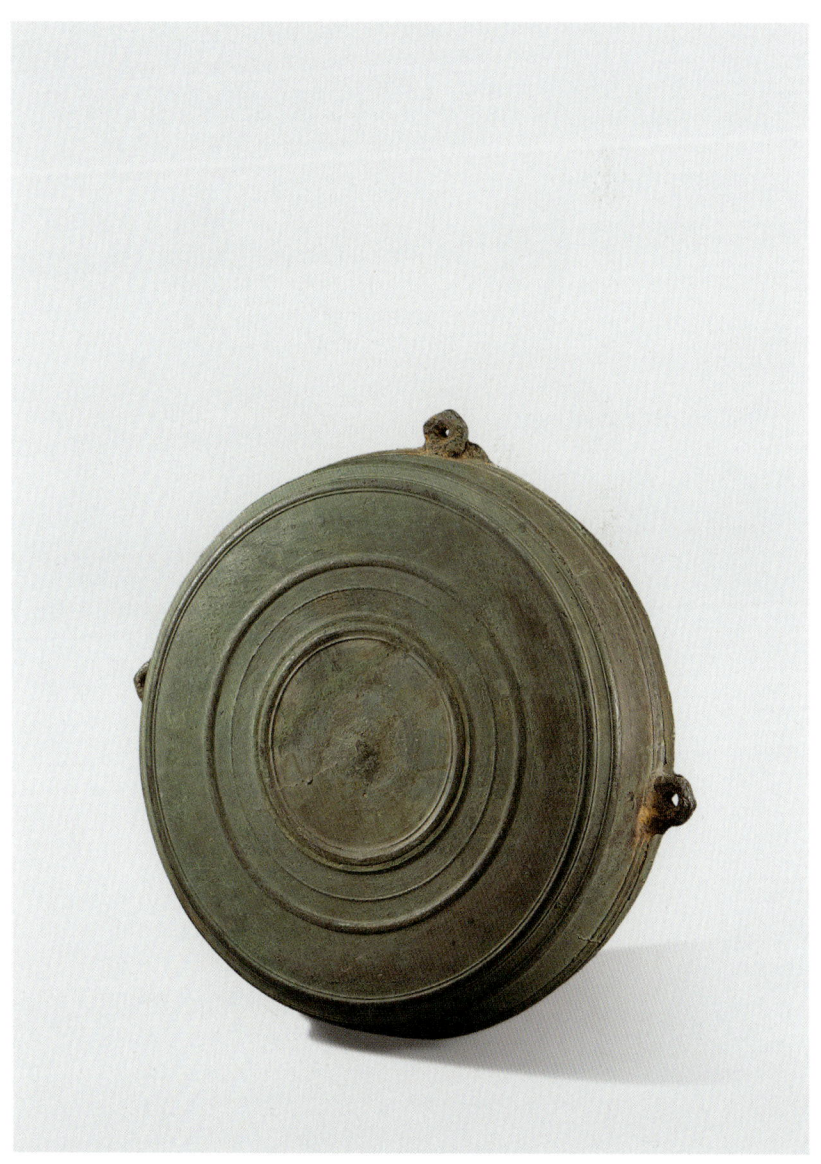

경북, 통일신라 865년, 지름 32.8cm, 보물
Unified Silla, 865, D. 32.8cm, Treasure

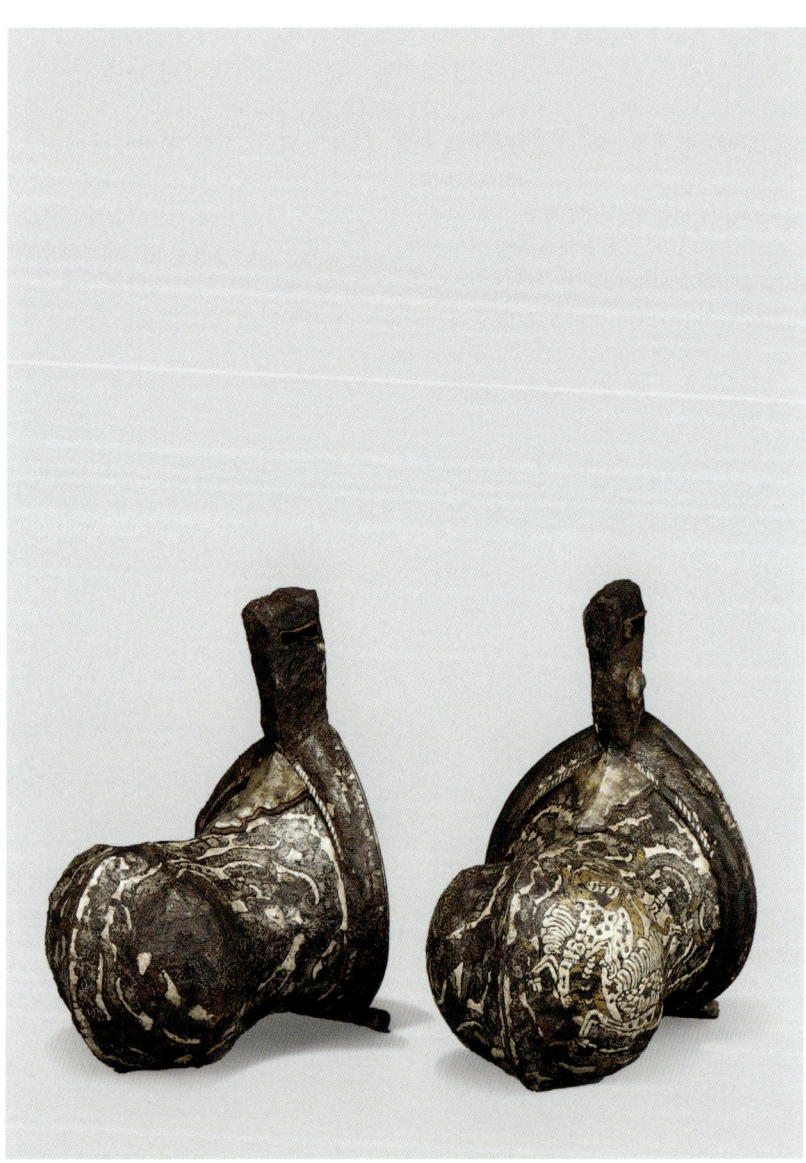

발걸이
銀入絲鐙子
Stirrups

발걸이는 말에 오를 때 딛거나, 또는 말을 몰 때 양발을 끼워 안정된 자세를 유지하기 위한 말갖춤[馬具]의 하나다. 발을 딛는 부분의 형태에 따라 크게 고리형[輪鐙]과 주머니형[壺鐙]으로 나뉜다. 이 주머니형 발걸이는 금은입사 기법으로 화려한 무늬를 표현하였다. 일제강점기 때 황해도 평산 산성리에서 발굴된 것으로 통일신라에서 제작된 것으로 추정된다. 철의 부식으로 외면의 입사가 많이 떨어져 나갔으나 바깥에 가득히 금과 은으로 천마를 입사하였음을 알 수 있다. 또한 테두리에는 용의 비늘 모양을 장식하였다.

평산 산성리, 통일신라, 높이 24.4cm
Unified Silla, H. 24.4cm

연꽃무늬 수막새
蓮花文圓瓦當
Roof-end Tile with
Lotus Design

기와집을 지을 때 수키와와 암키와를 지붕에 얹어 집을 보호하는데, 이 수막새는 가장 앞쪽의 수키와에 붙여 지붕을 장식하는 용도이다. 발해의 연꽃무늬 수막새로 고구려의 연꽃무늬 수막새와 관련이 깊다. 꽃잎 사이에 배치된 간판은 고구려의 느낌이 강하고, 기하학적 무늬의 경우 잎새나 줄기를 형상화한 것으로 추정되는 것들이 많다. 또한 독특하게 봉황 장식이 같이 표현된 경우도 있는데, 이러한 경우 4엽의 잎사귀가 있는 막새에 두 쌍씩 마주보는 형태를 하고 있다.

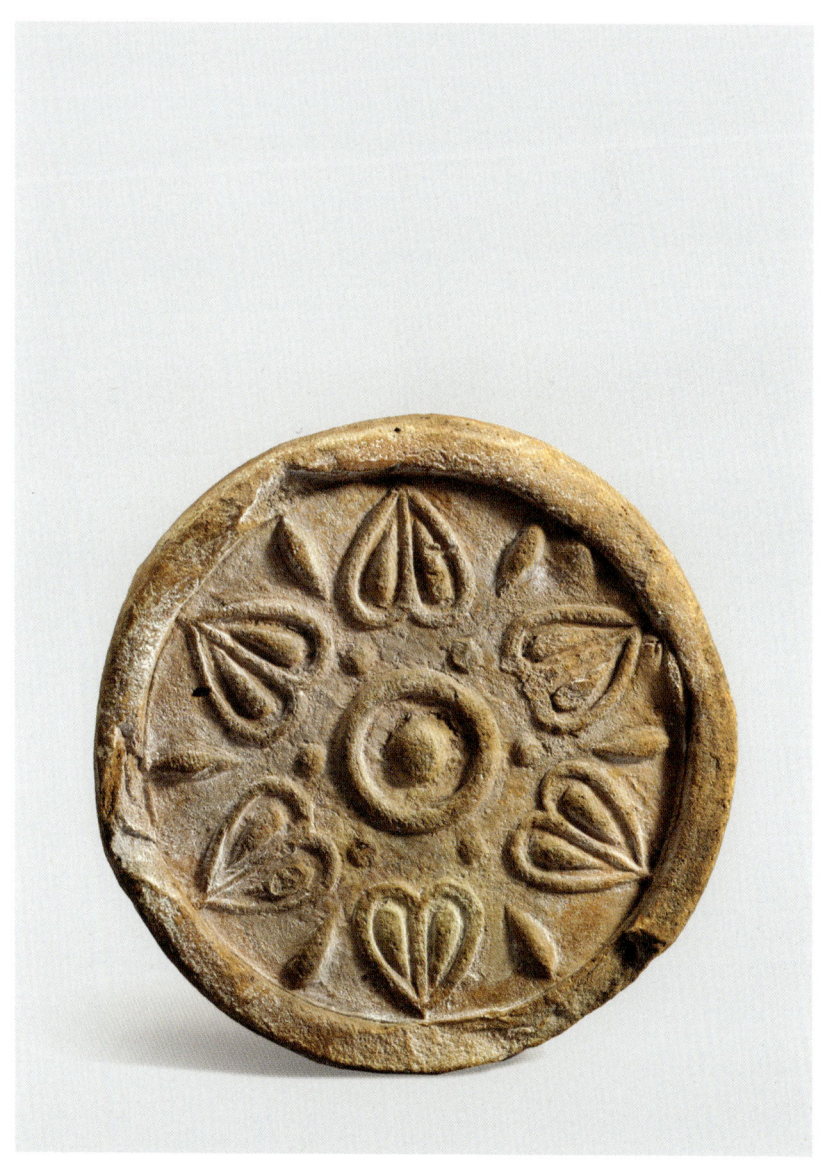

발해, 지름 16.9cm, 유창종 기증
Balhae, D. 16.9cm, Yoo Changjong Collection

**인종의 시호를 올리며
만든 시책
高麗 仁宗 諡冊
Epitaph Tablets
Bestowing Posthumous
Title to King Injong**

시책諡冊이란 국왕 또는 왕후가 사망하였을 때 그들을 추모하며 올리는 호칭인 시호諡號와 그 시호를 올리는 이유를 적은 것으로, 옥이나 대리석에 새겨 만든다. 이 시책은 고려 인종仁宗이 죽고 아들 의종毅宗이 즉위한 1146년에 제작되었다. 묘청의 난(1135)을 진압한 일, 원구圜丘에서 하늘에 제사 지낸 일 등 인종의 여러 업적과 인품을 서술한 뒤, 끝에 그 시호와 묘호를 기록하였다. 돌마다 옆면 위와 아래에 구멍이 하나씩 뚫려 있는 것을 보면 금실 같은 끈을 꿰어 연결하였을 것이다. 처음과 마지막 돌은 다른 돌보다 넓게 만든 후 아름다운 신장상神將像을 새겼다.

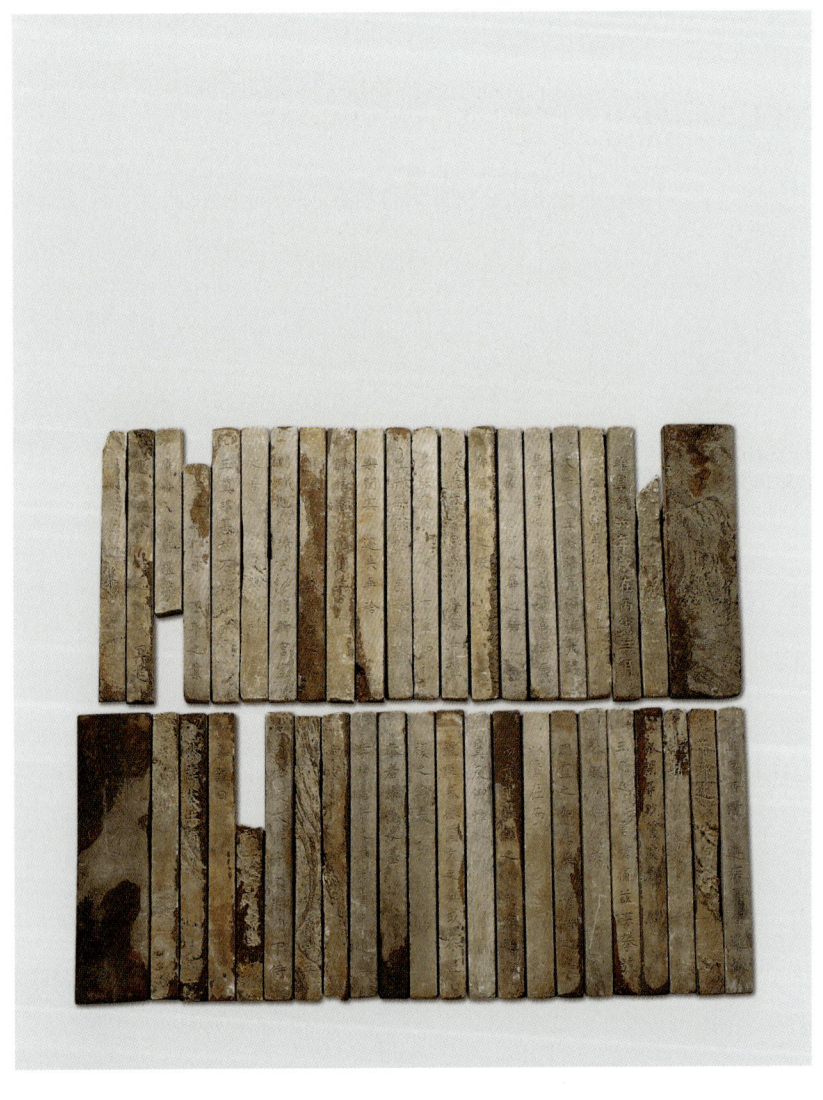

전 인종 장릉, 고려 1146년, 길이 33.0cm
Goryeo, 1146, L. 33.0cm

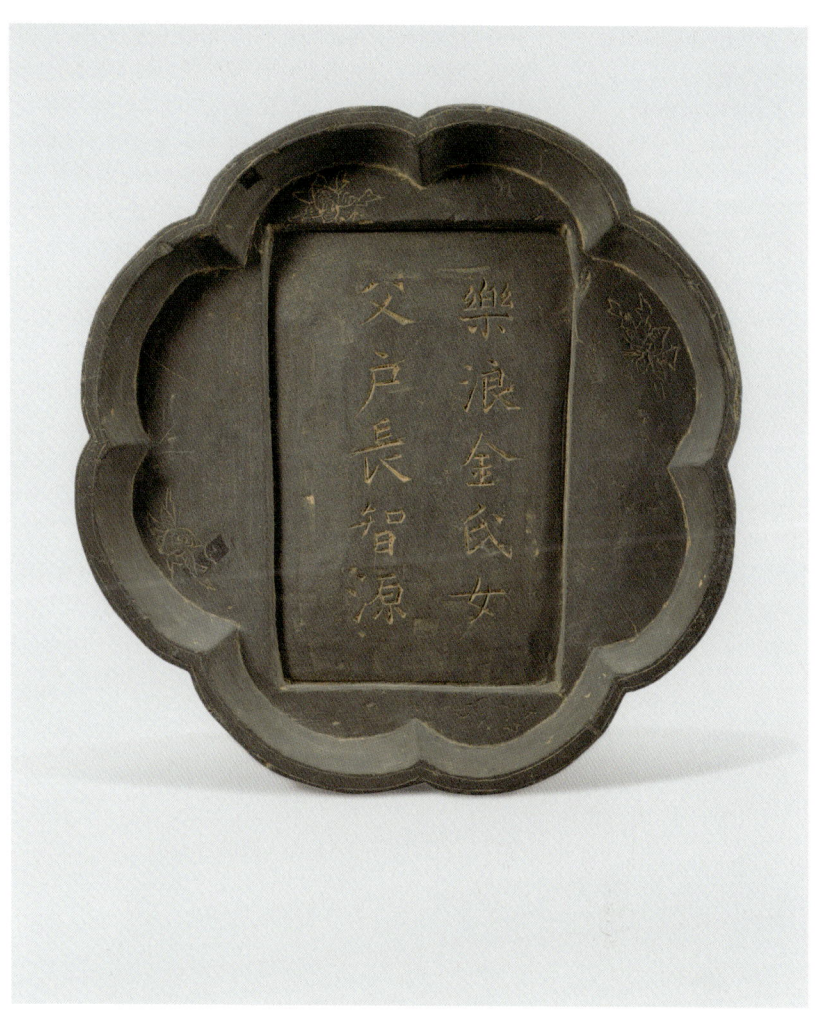

경주 향리 김지원의 딸 묘지명
戶長金智源女墓誌銘
Epitaph of a Daughter of the Local Headman of Gyeongju

개성에서 출토된 김씨 여인의 묘지명이다. 가운데에 "낙랑김씨의 딸이다. 아버지는 호장 김지원이다[樂浪金氏女 父戶長智源]"라는 글귀를 새겼다. '낙랑'은 고려 초에 사용한 경주慶州의 별칭이며, '호장'은 지역의 행정 실무를 총괄한 고려 초기의 지방 최고위 직책이다. 남편을 언급하지 않은 것으로 보아 김씨 여인은 결혼을 하지 않았던 듯하다. 경주 지방 호장의 딸이 어떤 이유로 개성에 묻혔는지는 알 수 없지만, 당시 호장들이 수도 개경(개성)을 활발히 오가며 중앙 귀족과 교류하였음을 생각하면 아버지를 따라 개경에 왔다가 뜻하지 않게 세상을 떠난 것인지도 모른다. 매끈한 돌을 꽃모양으로 다듬고 소담스러운 꽃송이를 새겨 넣은 이 묘지명을 보노라면 먼저 떠나간 딸을 애석해하는 아버지의 마음이 느껴진다.

개성 부근, 고려, 지름 21.5cm 높이 2.7cm
Goryeo, D. 21.5cm H. 2.7cm

'황비창천' 글자가 있는
청동 거울
煌丕昌天銘八稜形鏡
Bronze Mirror with
Inscription "Bright and
Spacious Sky (煌丕昌天)"

뒷면 가운데에 '황비창천煌丕昌天'이라는 글자가 있는 청동 거울이다. '황비창천'이란 '밝게 빛나는 창창한 하늘'이라는 뜻이지만, 뒷면을 가득 메운 장면은 거친 파도가 소용돌이치는 바다를 항해하는 모습이다. 거대한 용이 입을 벌려 배를 위협하고, 뱃사람들은 용감하게 맞서고 있다. 바다 가운데에 있는 신산神山을 찾아가는 전설 속 한 장면이라고도 하고, 뱃사람의 무사 항해를 기원하는 의미라고도 한다. 고려시대에 여성은 물론 남성 귀족이나 관료들도 청동 거울을 즐겨 사용했다. 중앙에 있는 고리에 끈을 묶어서 손으로 잡거나 옷에 매달기도 하고, 전용 받침대에 걸어서 사용하기도 했다. 장례를 치를 때에는 죽은 이가 평소 사용했던 거울을 함께 묻어주었다. 그만큼 청동 거울은 고려인들이 가까이에 두고 늘 쓰던 중요한 생활용품이었다.

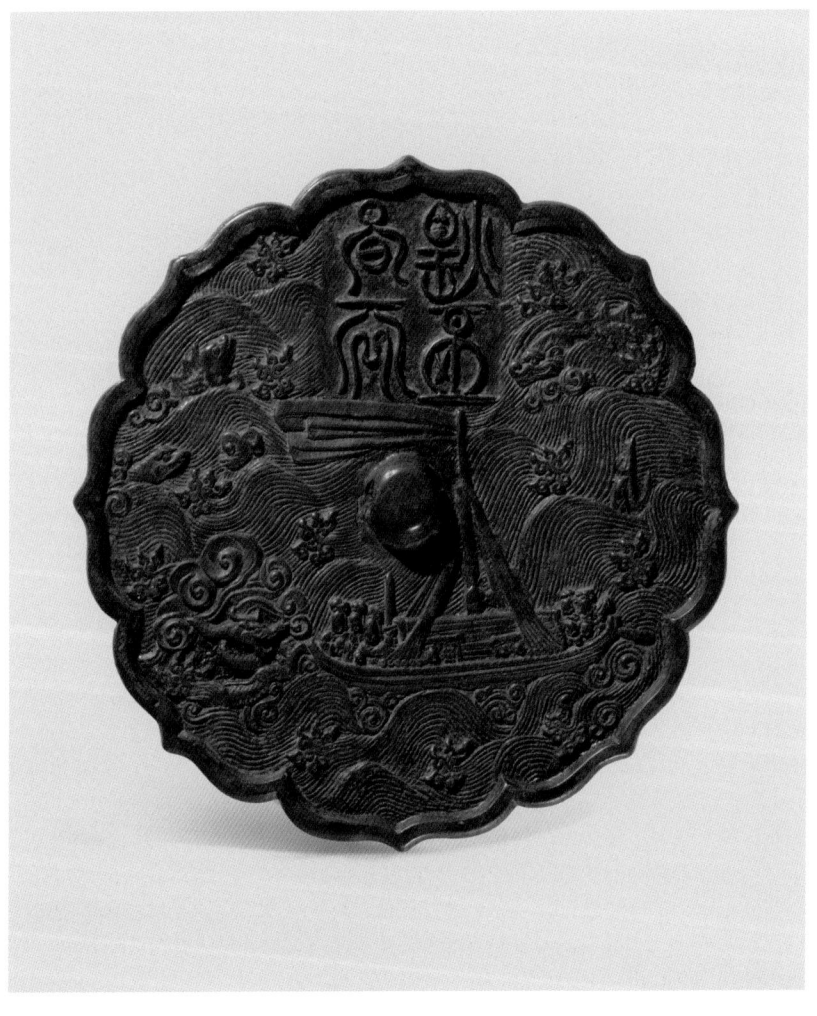

고려, 지름 17.2cm
Goryeo, D. 17.2cm

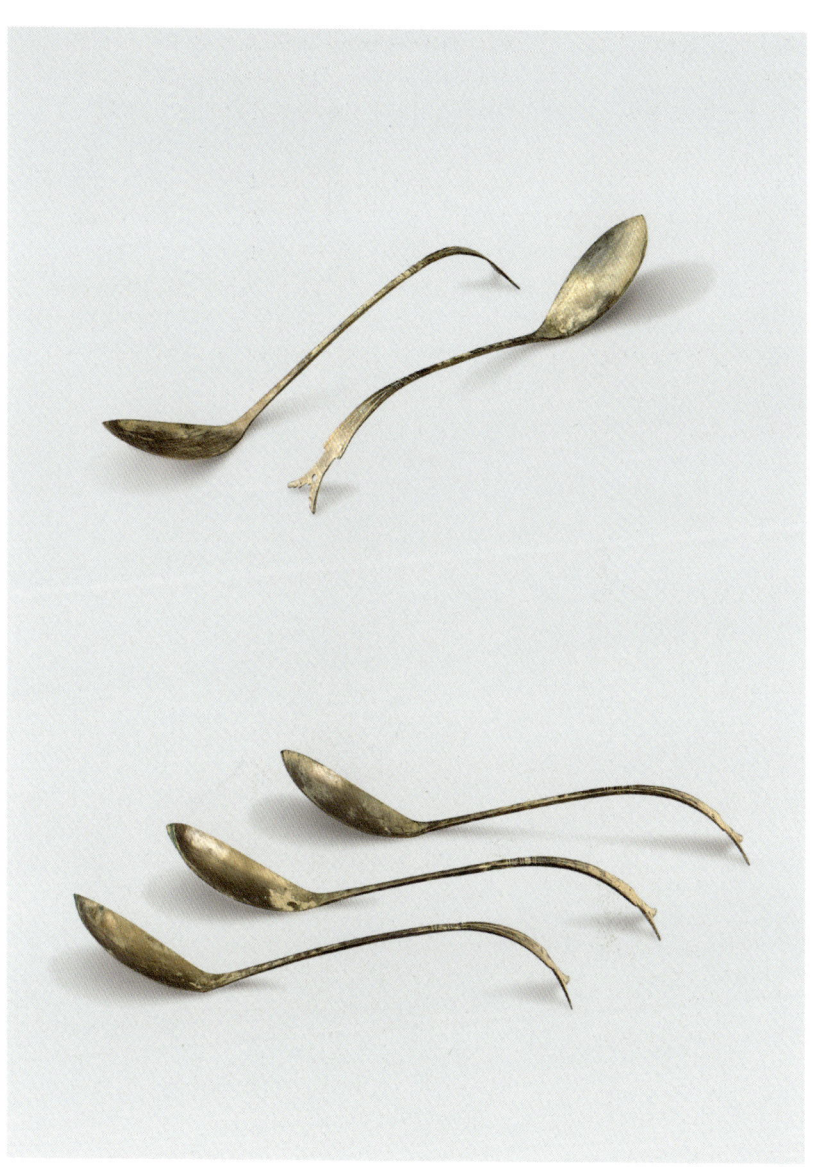

숟가락
銅製匙
Bronze Spoons

숟가락은 물기 있는 음식 또는 국물을 떠먹기 위한 도구로, 음식을 뜨는 부분인 술잎과 손으로 잡는 부분인 자루로 구성된다. 고려시대의 숟가락은 대체로 술잎이 납작하며, 크게 휘어진 자루의 끝이 제비꼬리처럼 생긴 것이 특징이다. 고려시대의 무덤이나 생활 유적에서 숟가락이 많이 발견되어 당시 사람들의 식생활 모습을 엿볼 수 있다.

고려, 길이 24.7cm
Goryeo, L. 24.7cm

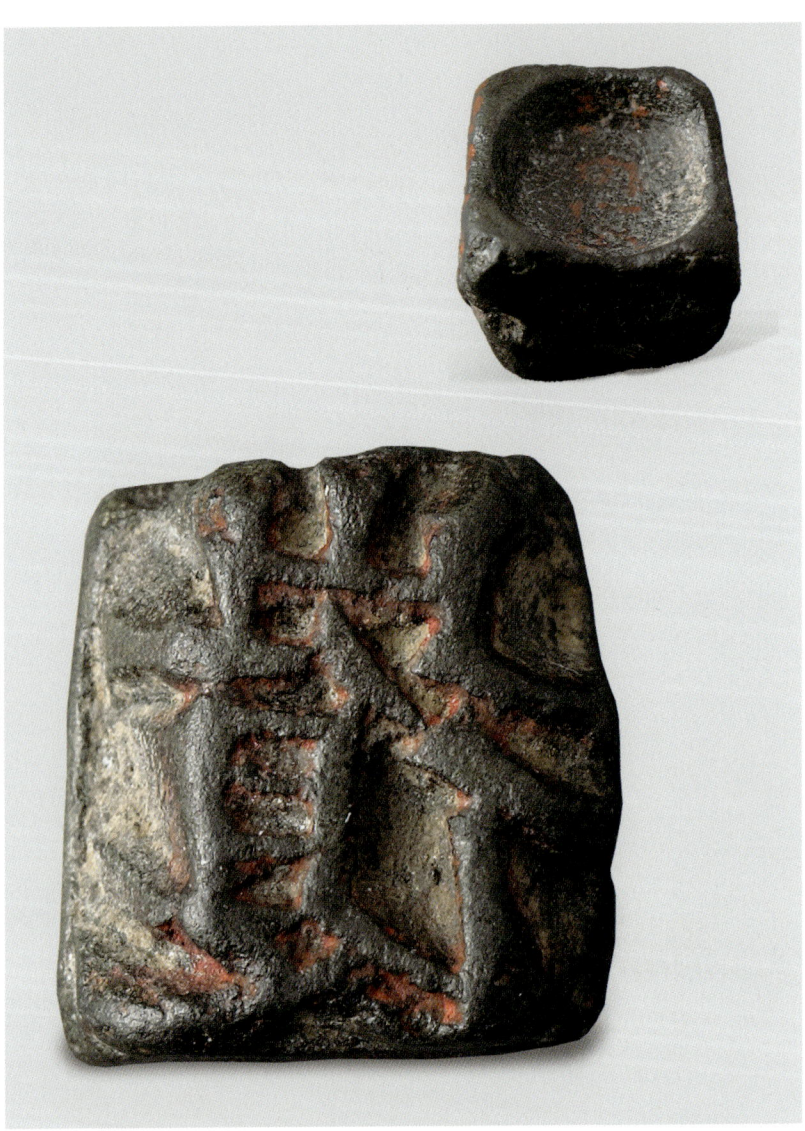

'복' 글자 금속활자
'複' 字 金屬活字
Metal Printing Type for Chinese Character "Bok (複)"

고려의 수도였던 개성의 무덤에서 출토된 것으로 전하는 고려시대 금속활자이다. 활자 네 변의 길이는 앞뒤로 차이가 있으며 뒷면이 오목하게 패여 있는데, 이는 구리의 소비량을 줄이기 위해 개량한 것으로 보인다. 조선시대 금속활자보다 투박하지만, 고려 금속활자의 주조와 인쇄 문화를 연구하는 데 매우 중요한 실물 자료이다. 고려시대 금속활자의 실물은 이것 이외에도 북한 조선중앙력사박물관에 한 점 소장되어 있으며, 남북한 공동으로 개성의 옛 고려 궁궐터(만월대)를 발굴조사하면서 몇 점의 금속활자가 더 확인되었다.

전 개성 출토, 고려 12세기, 1.2 × 1.0cm
Goryeo, 12th century, 1.2 × 1.0cm

몽골군을 물리치기 위해 새긴 대장경의 인쇄본
再雕本 大般涅般經
卷第二十九

Mahayana Nirvana Sutra
from the Second Edition
of the Tripitaka Koreana

대장경大藏經이란 방대한 양의 불교 경전들을 일정한 체계를 갖추어 정리한 불교 총서이다. 우리나라 최초의 대장경은 고려 현종顯宗 초에 시작하여 1087년(선종 4) 무렵 완성한 '초조대장경初雕大藏經'으로 전체 수량이 6,000여 권에 달하였으나, 1232년(고종 19) 고려를 침공한 몽골군에 의해 그 판목板木이 모두 불타버리고 말았다. 몽골의 침입에 맞서기 위해 강화도로 수도를 옮긴 고려는 대장경을 다시 만들기 시작하였다. 부처님의 힘을 빌려 몽골군을 물리치기 위해서였다. 그 결과물이 1248년(고종 35) 완성한 6,800여 권의 '재조대장경再雕大藏經(고려대장경)'이다. 경남 합천 해인사에 판목이 전하는데, 그 수량이 8만여 장이라고 하여 '팔만대장경'이라는 이름으로도 잘 알려져 있다. 이 경전은 재조대장경의 첫 번째인 『대반열반경大般涅槃經』이다. 석가모니의 열반 당시 모습과 그때 그가 내린 가르침을 담은 것이다.

고려 1241년, 12.0 × 34.5cm(한 장), 송성문 기증
Goryeo, 1241, 12.0 × 34.5cm, Gift of Song Sungmoon

수령옹주의 묘지명
壽寧翁主墓誌銘
Epitaph of the Lady Suryeong

고려 왕족의 부인 수령옹주壽寧翁主(1281-1335)의 집안 내력과 삶의 행적을 새겨 무덤에 함께 묻었던 묘지명이다. 이에 따르면, 수령옹주는 14세에 고려 제8대 왕 현종顯宗(재위 1010-1031)의 11대손 왕온王昷과 혼인했으나, 불과 29세에 남편이 먼저 세상을 떠나고 혼자 3남 1녀를 키웠다. 그러던 중 외동딸이 원나라에 공녀貢女로 가게 되자 그 충격과 슬픔으로 병이 나서 1335년(충숙왕 4) 사망했다. 원나라의 극심한 내정간섭을 받았던 원간섭기元干涉期에 평민은 물론 귀족이나 심지어 왕족의 딸까지도 원나라에 공녀로 보낼 수밖에 없었던 당시의 현실을 잘 보여주는 사례이다.

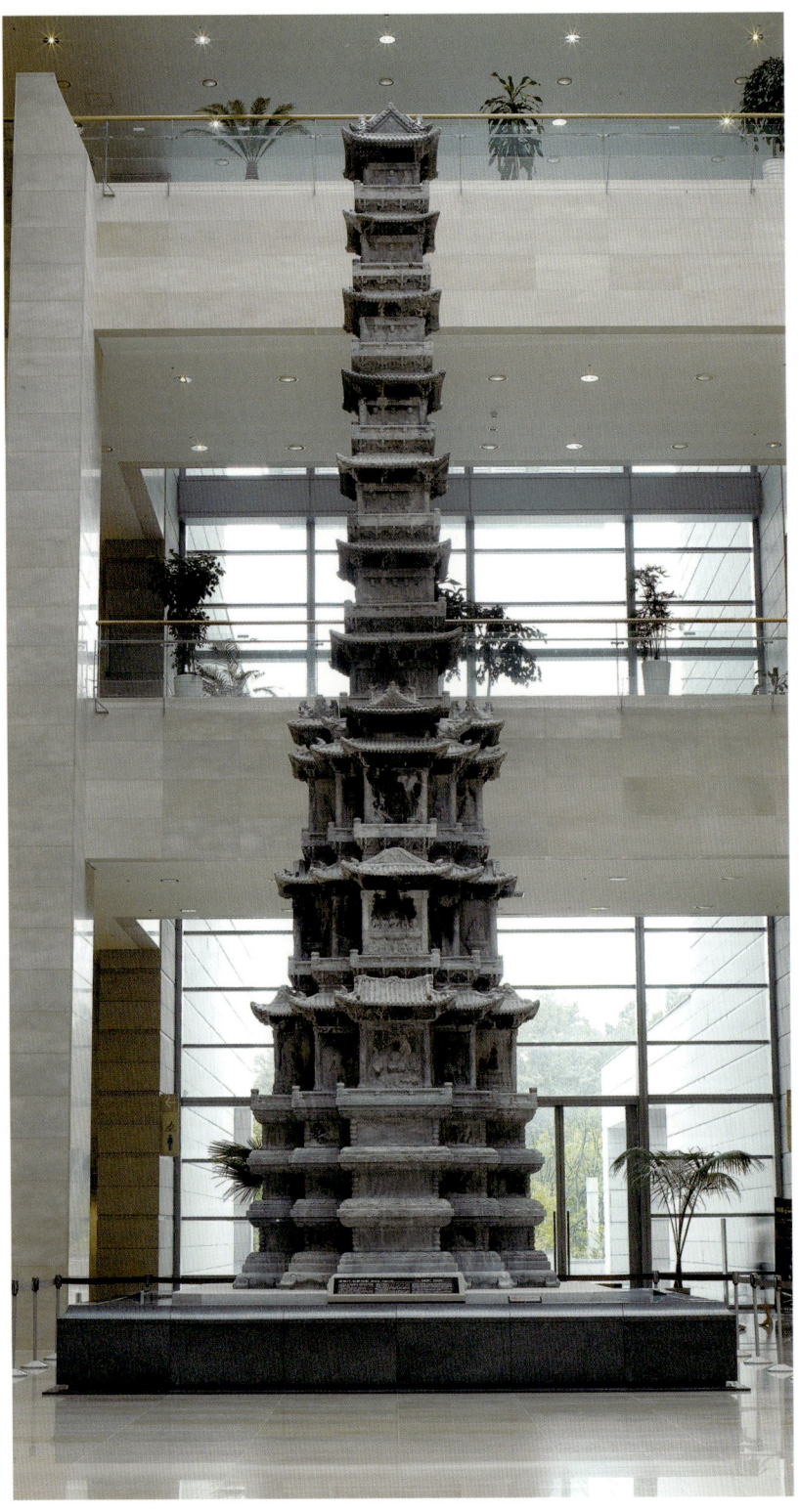

고려 1348년, 높이 1350.0cm, 국보
Goryeo, 1348, H. 1350.0cm, National Treasure

경천사 십층석탑
敬天寺 十層石塔
Ten-Story Pagoda of
Gyeongcheonsa Temple

개성의 경천사 터에 있던 이 탑은 고려 1348년 (충목왕 4)에 대리석을 재료로 하여 세운 십층석탑이다. 고려 후기의 다포계 목조 건축을 본떠 만든 것으로 추정되며, 당시의 불교 교리와 사상을 잘 표현하고 있다. 1층부터 4층까지는 영축산에서 설법하는 석가모니불과 같이 불교에서 중시하는 장면을 묘사한 16회상이 조각되어 있다. 또한 지붕에는 각각이 어떤 장면인지를 알려주는 현판이 달려 있다. 5층부터 10층까지는 다섯 분 혹은 세 분의 부처를 빈틈없이 조각했다. 다만 상륜부는 원래의 모습을 알 수 없어 박공 형태의 지붕만을 복원했다. 이 탑은 1907년 일본의 궁내대신 다나카 미쓰아키[田中光顯]가 일본으로 밀반출하였으나, 영국 선교사 E. 베델(한국 이름 배설裴說)과 미국 선교사 H. 헐버트(한국 이름 할보轄甫) 등의 노력에 힘입어 1918년 반환되었다. 1960년 경복궁에 복원했으나, 산성비와 풍화 작용 때문에 보존이 어려워 1995년 해체되었고, 2005년 용산 국립중앙박물관 재개관에 맞춰 '역사의 길'에 복원 전시하였다.

**새로 펴낸 조선의
국토지리 종합서
新增東國輿地勝覽
Newly Augmented
Geographical Survey
of the Territory of the
Eastern Country (Korea)**

조선은 통치에 필요한 국토의 지리 정보를
파악하기 위해 건국 초기부터 지리지를 편찬했다.
『신증동국여지승람新增東國輿地勝覽』은 1481년
(성종 12)에 편찬된 『동국여지승람東國輿地勝覽』을
교정하고 내용을 추가 보완하여 1530년(중종 25)에
간행되었다. 이 지리지는 총 55권 22책이라는 방대한
양에 서울과 각 도의 인문 지리 정보를 체계적으로
수록했다. 각 도별로 처음에는 그 도의 전체 지도를 싣고
이어서 연혁沿革·풍속風俗·토산土産·효자孝子·산천山川·누정樓亭 등 해당 지역의 정보를
망라했다. 조선 전기 지리지를 집대성한 이 책은 역대 지리지 중 가장 종합적인 내용을
담고 있어 중요한 역사 지리 자료로 평가된다.

조선 1530년(1611년 인쇄), 33.3 × 20.9cm
Joseon, 1530 (printed in 1611), 33.3 × 20.9cm

**을해자와 한글 금속활자로
간행한 불경 언해본
楞嚴經諺解**
Annotated Neungeomgyeong
Sutra with Hangeul Translation;
Printed with Movable Type in
Hangeul and Eulhaeja Type

『능엄경언해楞嚴經諺解』는 불교 경전 『능엄경』을 한글로 풀이[諺解]하여 1461년(세조 7) 간경도감刊經都監에서 간행한 책이다. 온전한 불교 경전 중 가장 먼저 언해諺解한 것으로 15세기 한글의 모습을 볼 수 있는 귀중한 자료이다. 한자로 된 본문은 1455년(세조 1)에 강희안姜希顔(1417-1464)의 글씨체로 만든 금속활자인 을해자乙亥字로 찍었다. 이때 함께 사용한 한글 활자를 '을해자와 함께 쓴 한글 활자' 또는 '을해자 병용竝用 한글 활자'라고 하며, 『능엄경언해』에 처음 사용하여 '능엄한글자'라고도 한다. 이 활자는 『능엄경언해』를 간행한 1461년 무렵에 만들어진 것으로 추정된다.

조선 1461년, 37.5×24.7cm
Joseon, 1461, 37.5×24.7cm

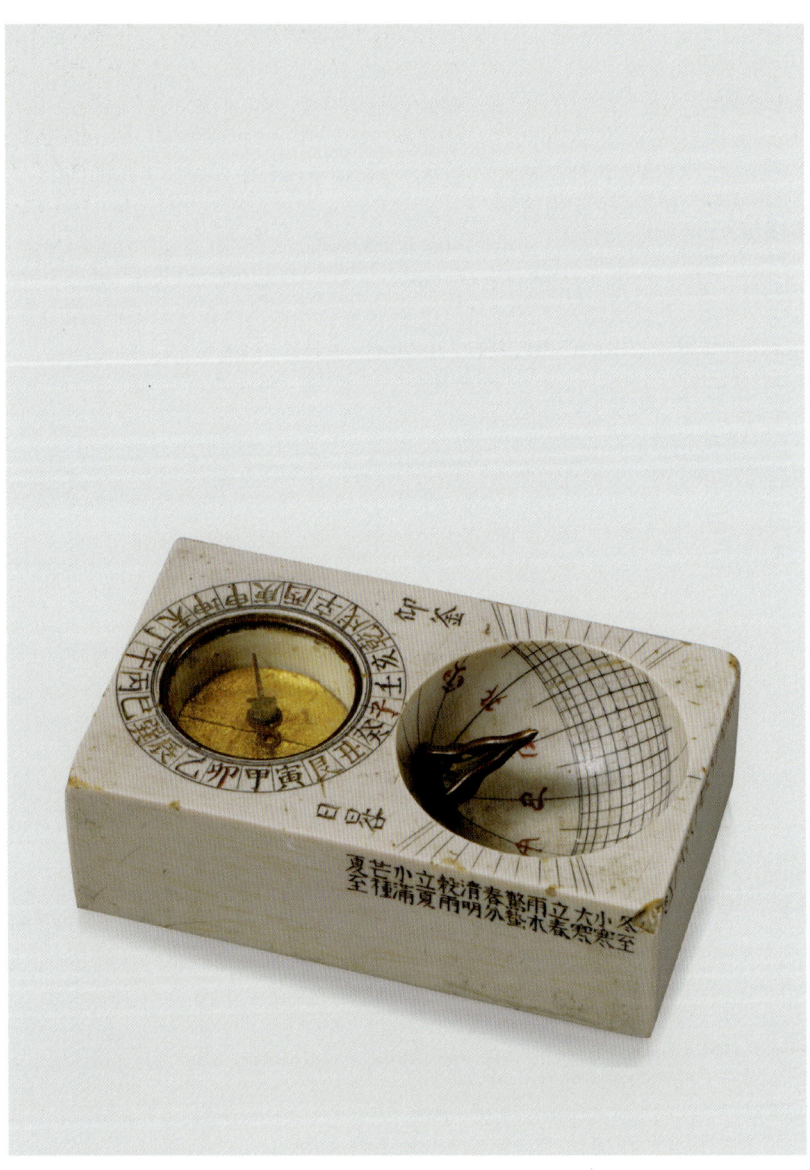

휴대용 해시계
携帶用 仰釜日晷
Portable Sundial

손바닥 위에 올려놓고 사용할 수 있을 만한 크기로 작게 만든 휴대용 해시계이다. '앙부일구仰釜日晷'는 솥이 하늘을 우러러보는 모양의 해시계라는 뜻이다. 세종 때 처음 만들어져 조선 말까지 꾸준히 제작되었는데, 고정식과 휴대용 모두 사용되었다. 휴대용 해시계는 방향을 정확히 맞추어야 제 시각을 알 수 있기 때문에 나침반을 함께 넣어 만들었다. 나침반에는 24방위가 표시되어 있고, 해시계에는 24절기를 가리키는 13개의 계절선과 30분 간격의 시각선이 새겨져 있다. 아랫면에 '1871년[同治辛未] 4월 하순[孟夏下澣]에 진주사람[晉山人] 강건姜湕이 만들었다'는 기록이 있다.

조선 1871년, 5.6 × 3.3 × 1.6cm, 보물
Joseon, 1871, 5.6 × 3.3 × 1.6cm, Treasure

집현전 학사들과 명나라 사신이 주고받은 시
奉使朝鮮倡和詩卷
Anthology of the Poems Exchanged between Joseon Literates and Ming's Envoys

『봉사조선창화시권奉使朝鮮倡和詩卷』은 1450년 (세종 32) 명나라 황제 경제景帝의 즉위를 알리러 온 사신 예겸倪謙과 그를 맞이한 집현전 학사 정인지鄭麟趾, 성삼문成三問, 신숙주申叔舟가 주고받은 시를 모은 것이다. 예겸은 정인지에게 "그대와 하룻밤 이야기하는 것이 10년 동안 책 읽는 것보다 낫다"라고 할 정도로 집현전 학사들의 문학적 소양에 감탄했다. 이때의 교유交遊는 조선의 뛰어난 문화 수준을 중국에 알릴 수 있는 계기가 되었다. 이 시권은 인조 대 이후 명의 사신과 이를 맞이하는 조선의 원접사들이 시를 모아 『황화집皇華集』을 편찬하는 데 모범이 되기도 했다. 시권의 겉표지에 제목과 함께 '광서을사중장光緖乙巳重裝 당풍루장唐風樓藏'이라고 표기되어 있다. 이를 통해 이 시권은 청나라 광서 31년(1905) '당풍루'라는 서실의 주인이었던 청 말 금석학자 나진옥羅振玉이 소장하고 원본을 현재의 두루마리 형태로 다시 꾸민 것임을 알 수 있다. 이 시권은 친필이 거의 전하지 않는 집현전 학사들이 직접 쓴 글씨와 인장을 볼 수 있고, 조선과 명 사이의 생생한 문학 외교를 보여주는 자료라는 점에서 귀중한 자료이다.

조선 1450년, 33.0×1600.0cm, 보물
Joseon, 1450, 33.0×1600.0cm, Treasure

금속활자로 간행한 화성 건축 종합보고서
華城城役儀軌
The Construction Records of Hwaseong Fortress

『화성성역의궤華城城役儀軌』는 1794년(정조 18)에서 1796년(정조 20)에 걸쳐 수원에 화성華城을 조성한 과정을 기록한 의궤다. 의궤는 조선 왕실의 중요 의례나 건축 공사 같은 주요 사업의 전 과정을 기록한 책이다. 화성은 정조가 수원도호부水原都護府의 관아와 민가를 팔달산으로 옮겨 새롭게 조성한 신도시이다. 정조는 화성 건축이 완료된 후 그 과정을 정리한 의궤를 널리 배포할 것을 명했는데, 『화성성역의궤』의 인쇄는 정조 사후인 1801년(순조 1)에 이루어졌다. 일반적으로 의궤는 2–9부 내외의 필사본으로 제작하여 국왕 열람용(어람용)과 담당 관서 보관용(분상용)으로 나누어 보관했는데, 『화성성역의궤』는 금속활자인 정리자整理字로 인쇄하여 총 154부가 제작되었다. 이는 의궤를 많이 배포하여 화성 축성의 성과를 더 많은 사람들이 알게 하고자 한 정조의 의도였다. 『화성성역의궤』에는 건축 공사에 동원된 인력과 자재, 기계, 도구부터 건축 도면까지 세세하게 실려 있다. 이처럼 상세한 의궤 내용을 바탕으로 한국전쟁(6·25전쟁) 당시 파괴된 수원 화성을 원형에 가깝게 복원할 수 있었다.

조선 1801년, 34.2 × 21.9cm, 보물
Joseon, 1801, 34.2 × 21.9cm, Treasure

금속활자를 보관한 장
整理字欌
Storage Chest for Jeongnija Types

조선시대 금속활자를 보관하던 활자장이다. 조선시대에는 국가가 주도하여 여러 차례 금속활자를 만들었다. 1403년(태종 3) 조선 최초의 금속활자인 계미자癸未字, 1434년(세종 16)의 갑인자甲寅字, 1772년(영조 48) 임진자壬辰字, 1796년(정조 20)의 정리자整理字 등이 대표적이다. 조선시대에는 금속활자를 '나라의 보배'라고 할 정도로 중요하게 여겨 철저하게 보관하고 관리했다. 활자는 7개의 장欌에 나누어 보관하고, 활자마다 수량을 기록한 목록인 자보字譜를 만들어 각 장에 들어간 활자 수를 기록하고 책임자를 두어 관리했다. 활자는 보관과 사용에 편리하도록 한자 자전字典 방식과 달리 부수部首를 통폐합하여, 획수보다는 글자의 생김새에 따라 분류했다. 또 자주 쓰는 글자와 그렇지 않은 글자를 각각 정간판井間板과 서랍에 나누어 보관했다. 이 활자 보관장의 안쪽 옆널에는 '소목장 송응룡과 박은문이 무오년(1858, 철종 9)에 만들었다'는 기록이, 서랍 뒷면에는 '정리자 주조가 함평 무오년에 이루어졌다'는 기록이 있어서 이 보관장은 주자소 화재(1857)로 불타 없어진 정리자와 한구자를 새로 주조하면서 다시 만든 장임을 알 수 있다.

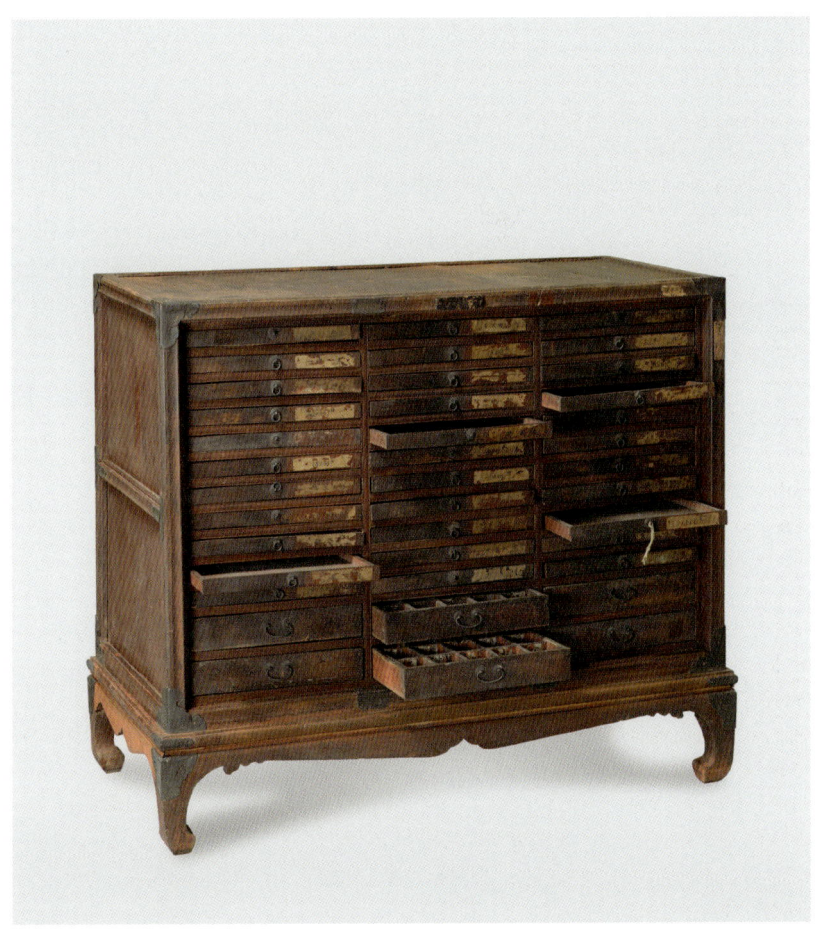

조선 1858년, 58.2 × 120.6 × 102.0cm
Joseon, 1858, 58.2 × 120.6 × 102.0cm

동국대지도
東國大地圖
Donggukdaejido,
Complete Map of the
Eastern Country (Korea)

조선은 효율적인 국가 운영을 위하여 일찍부터 국토 측량과 지도 제작에 힘썼다. 전도全圖, 총도總圖 등으로 불린 전국지도를 비롯하여 도별지도, 고을지도가 다양하게 제작되어 통치에 활용되었다. '동국'은 우리나라를 가리키는 대표적인 별칭으로, 이 〈동국대지도〉는 18세기 중엽 정상기鄭尙驥(1678-1752)가 제작한 전국지도인 '동국대지도' 원본을 베껴 그린 것이다. 이 지도에는 국토의 모든 곳에 정상기가 고안한 백리척百里尺이라는 일정한 비율의 축척을 적용하였다. 읍성, 병영, 수영, 역, 봉수 등 다양한 지리 정보를 기호로 표현하고, 육로는 중요도에 따라 붉은 실선의 굵기를 달리하였다. 조운을 위한 해로는 붉은 선으로 표기하는 등 지도를 쉽고 빠르게 이해할 수 있도록 만들었다. 또 압록강과 두만강 경계 부분의 지형을 정확하게 표기하였는데, 이는 호란을 겪은 후 북방 지역의 방어에 대한 고민이 반영된 것이었다. 〈동국대지도〉는 조선의 지도 제작에서 큰 전환점이 되었다.

조선 1755-1767년, 272.0 × 147.0cm, 보물
Joseon, 1755-1767, 272.0 × 147.0cm, Treasure

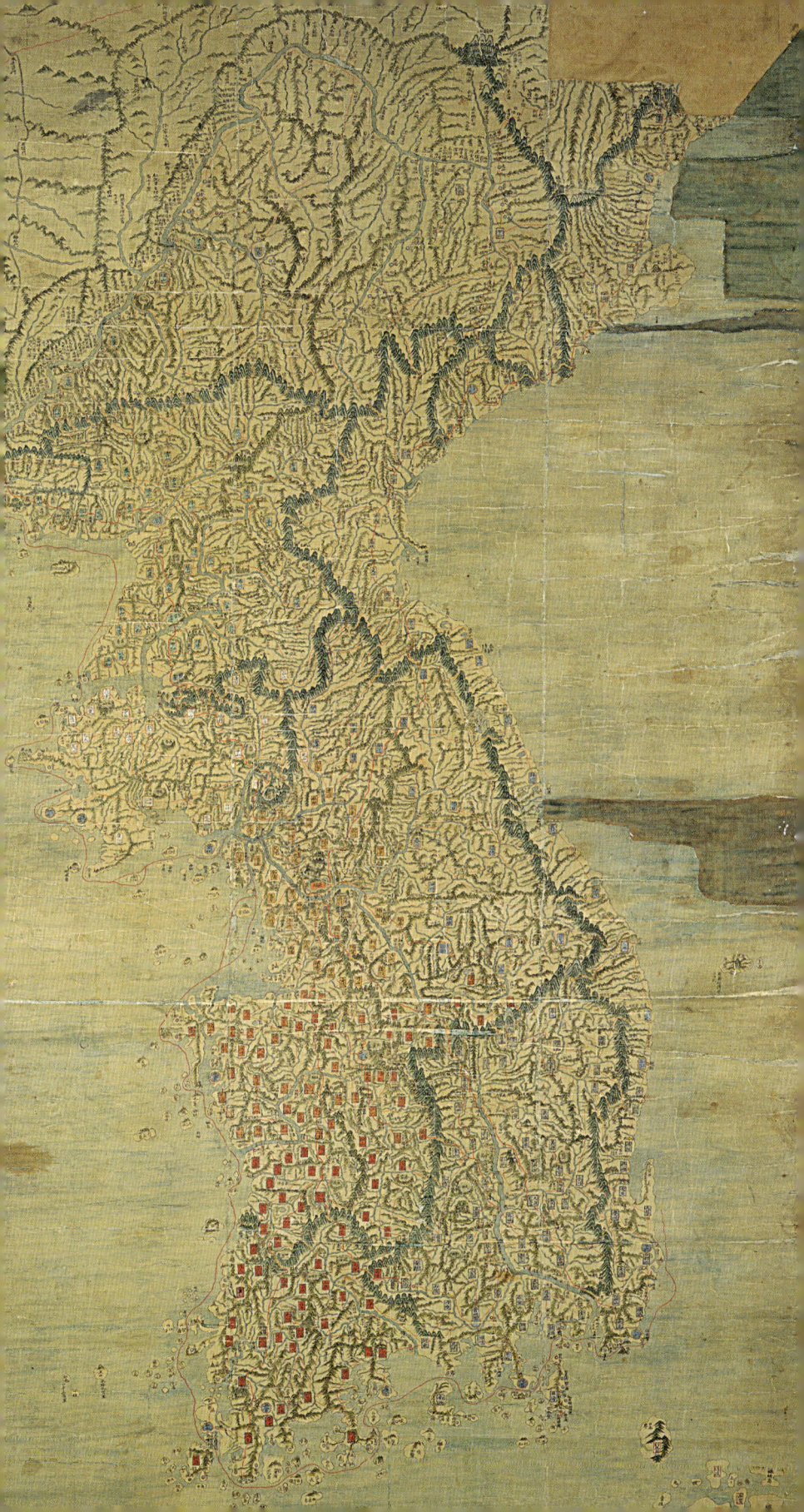

대동여지도와 대동여지도 목판
大東輿地圖·大東輿地圖 木板
Daedongyeojido, Territorial Map of Great East (Korea) and Woodblock of Daedongyeojido

〈대동여지도〉는 1861년(철종 12) 김정호가 제작하고 목판으로 간행한 전국지도이다. 조선의 국토를 남북 120리(약 47km) 간격으로 구분해 22층으로 나누고 각 층의 지도를 1권의 첩으로 엮었다. 각 권의 첩은 동서 80리를 기준으로 펴고 접을 수 있게 제작하여 편리하게 볼 수 있도록 하였다. 22권의 첩을 모두 펼쳐 연결하면 세로 약 6.7미터, 가로 약 3.8미터의의 초대형 지도가 된다. 백두산에서 비롯되어 전국으로 퍼진 산줄기와 그 사이를 흐르는 물줄기 표현이 상세하고 정확하다. 행정·국방·경제·교통 등 다양한 정보를 수록하였고, 특히 도로에는 10리마다 점을 찍어 거리를 계산할 수 있도록 했다. 오늘날 지도와 같이 기호를 활용하여 1만 1,700여 개에 달하는 많은 지명을 쉽고 빠르게 인식할 수 있도록 만들었다. 〈대동여지도〉는 우리나라 지도 제작 전통을 집대성한 결과물이다.

〈대동여지도〉를 찍어낸 목판은 현재 12매가 전해지는데, 여기에는 제작 이후에 내용을 수정한 흔적이 남아 있다. 이를 통해 목판에 나타난 오류를 수정하여 보다 정확한 지리정보를 구축하고자 한 노력을 확인할 수 있다. 〈대동여지도〉를 목판 인쇄본으로 만든 것은 필사본 지도와 달리 전사 과정의 오류를 줄이고 보급에 보다 유리했기 때문이다.

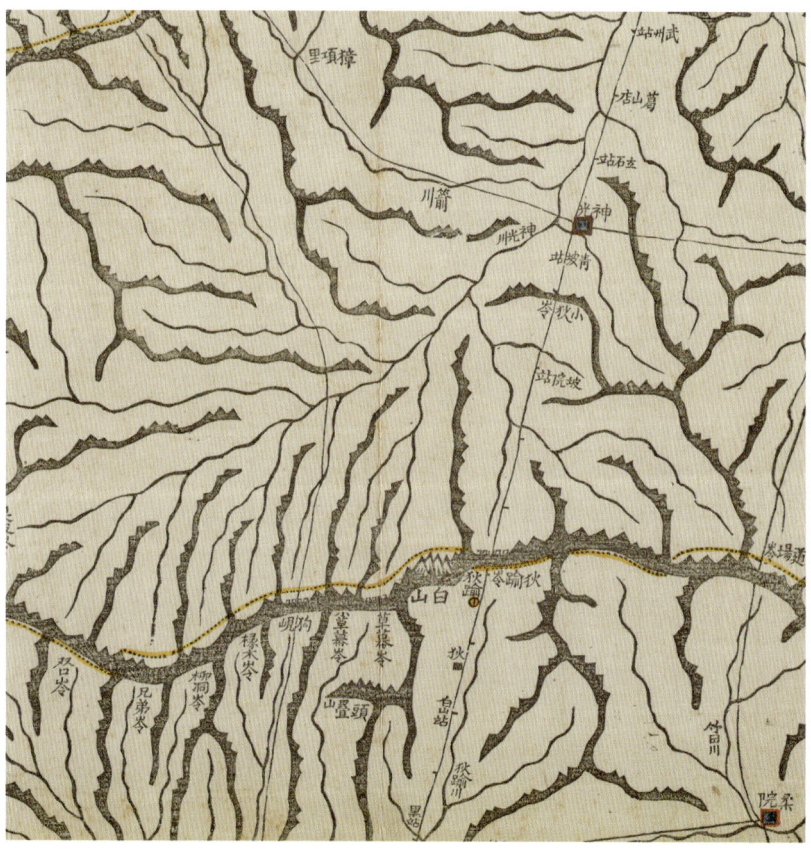

조선 1861년, 각첩 30.5 × 20.2cm(지도), 32.0 × 43.0cm(목판), 보물
Joseon, 1861, 30.5 × 20.2cm (map), 32.0 × 43.0cm (woodblock), Treasure

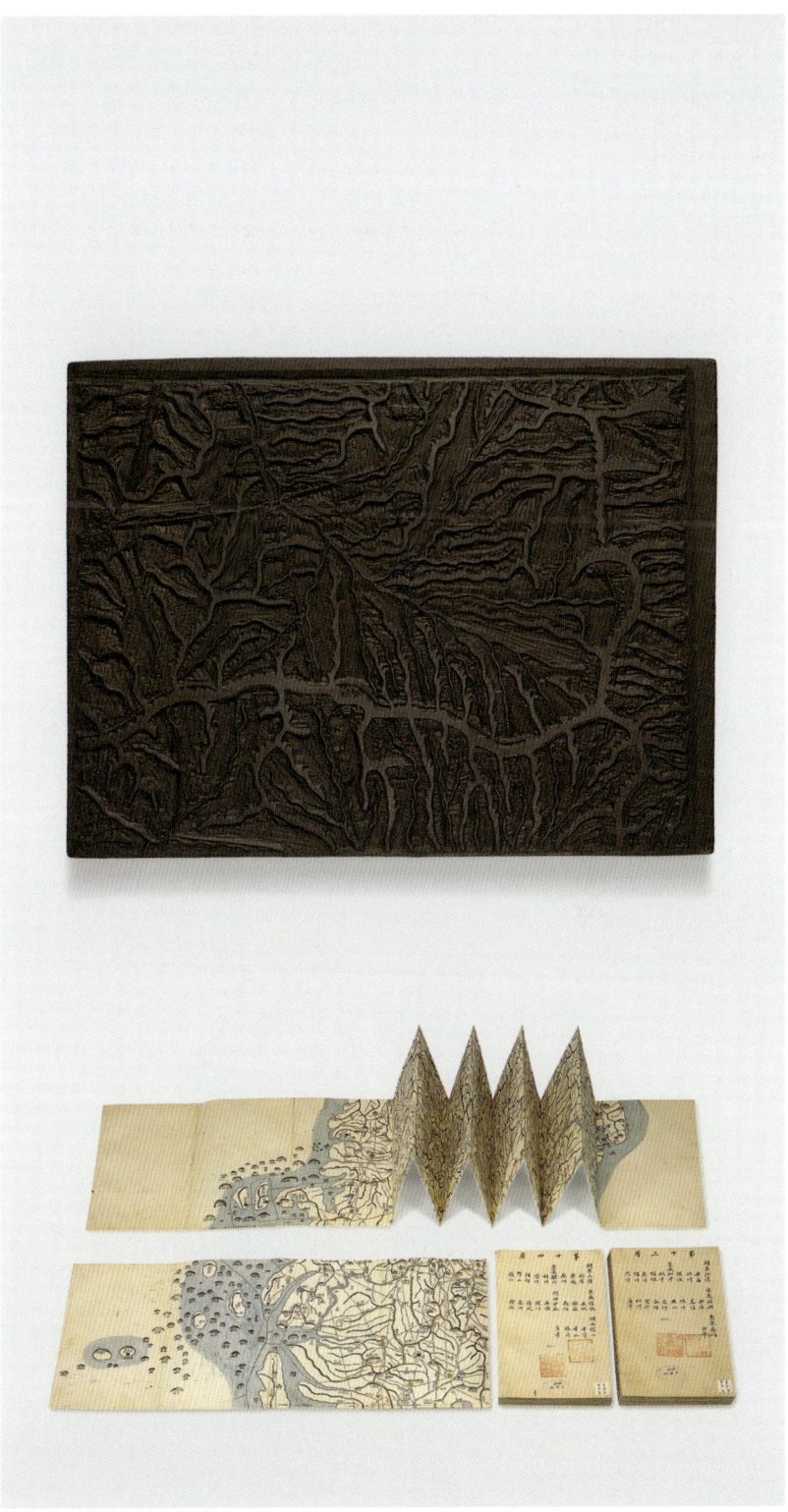

**대한제국 황제의 인장
勅命之寶
Royal Seal for Imperial Edict**

칙명지보는 1897년 대한제국 선포 직후 만들어진 대한제국의 국새國璽이다. 국새란 국가의 중요 문서에 사용하는 도장을 말한다. 1897년 10월, 고종은 환구단圜丘壇에서 황제 즉위식을 거행하고 자주독립국으로서 대한제국을 선포했다. 황제국의 위상에 걸맞게 독자적인 연호인 '광무光武'를 사용하고 최초의 근대 헌법인 『대한국국제大韓國國制』를 제정, 공포했다. 국새도 황제국의 위상에 맞게 새로 제작했다. 칙명지보의 손잡이 부분은 용 모양인데, 도장의 용은 황제국만이 사용할 수 있는 상징이었다. 칙명지보는 관리를 임용하는 문서나 황제의 명을 내리는 문서인 조칙詔勅에 사용하였다. 이 칙명지보는 일제강점기 때 일본으로 반출되었다가 광복 직후인 1946년 국내로 돌아온 대표적인 환수 문화유산이다. 대한제국기에는 칙명지보를 포함하여 10여 과의 국새가 만들어졌던 것으로 전해지는데, 현재에는 4과가 남아 있다.

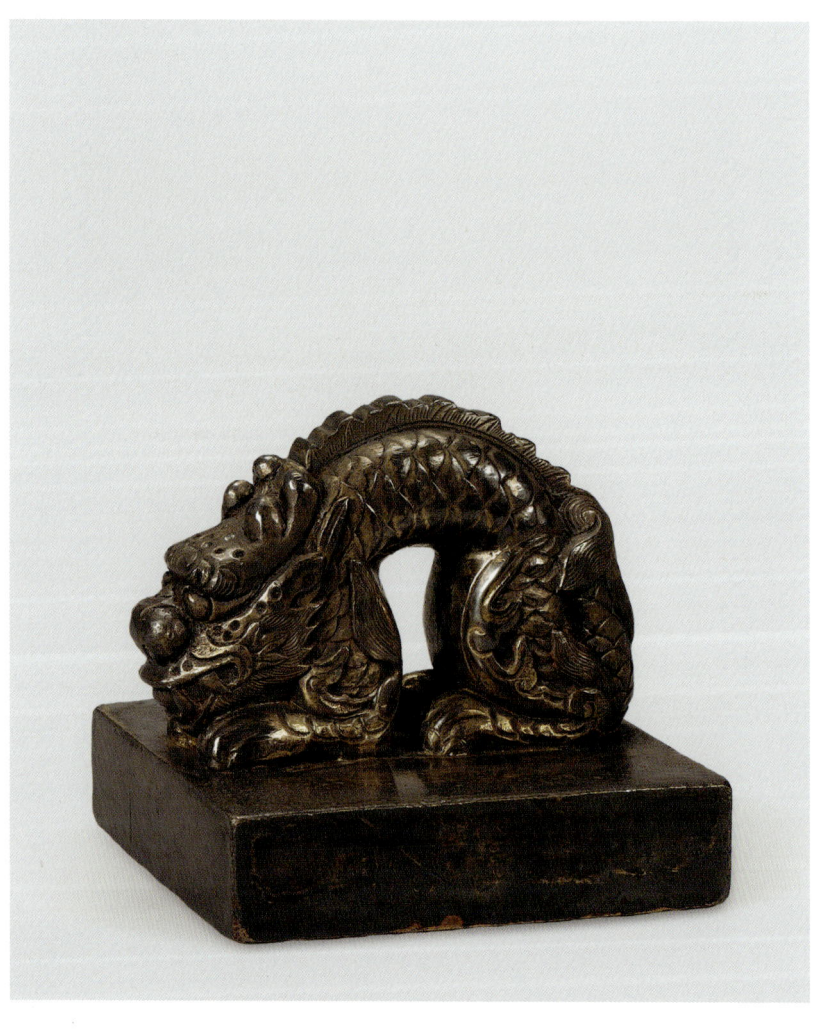

대한제국 1897년, 9.2 × 9.2cm, 보물
Korean Empire, 1897, 9.2 × 9.2cm, Treasure

대한제국 황태자 책봉 금책
皇太子冊封金冊
Gold Plaque for the
Investiture of the Prince
Imperial

대한제국이 황제국이 되면서 황태자가 받은 금책이다. 왕세자 척坧(뒤에 순종)을 황태자로 책봉하면서 작성한 책문이다. 명성왕후明聖王后를 명성황후明成皇后로 추봉하고, 왕세자빈 민씨를 황태자비로 책봉하면서 내린 금책과 함께 제작되었다. 명성황후 금책과 황태자 금책은 두 장으로 된 책 형식이며 황금 재질로 만들었다. 글자를 새긴 다음 붉은색 안료인 당주홍으로 글자를 메웠다. 뒷면은 종이로 배접한 후에 비단으로 감싸고 네 가장자리에는 무늬를 새겼는데 황후, 황태자, 황태자비의 금책에는 초룡무늬(간단하게 그린 용의 형상)를 새겼다.

대한제국, 1897년, 23.3 × 10cm
Korean Empire, 1897, 23.3 × 10cm

태자사 낭공대사 비석
太子寺 朗空大師 碑
Stele for National
Preceptor Nanggong
from Taejasa Temple

태자사 낭공대사 비석은 통일신라의 국사國師였던 낭공대사朗空大師(832-916)를 추모하여 그를 기리는 내용을 담았다. 비석의 원래 이름은 '태자사 낭공대사 백월서운탑비太子寺 朗空大師 白月栖雲塔碑'다. 이 비석은 우리나라 서예 신품사현神品四賢 김생金生(711-791?)의 글씨를 집자集字해 만든 것으로, 김생의 글씨가 드물기 때문에 한국 서예사에서 더욱 큰 의미를 지닌다. 비석에 새겨진 글씨는 김생의 힘찬 필치를 잘 보여준다. 글씨 형태는 정방형에 가까우며, 필획 또한 살이 잘 붙어 있고 변화가 크다. 집자된 김생 필적을 통해 통일신라 서예의 양상을 살펴볼 수 있다. 비석 앞면에는 낭공대사의 일생과 업적이 새겨져 있고, 뒷면에는 낭공대사 입적入寂 당시 세상이 어지러워 비석을 세우지 못하다가 고려 통일 후 광종 때 비로소 세웠다는 제작 일화 및 관련 인물이 기록되어 있다.

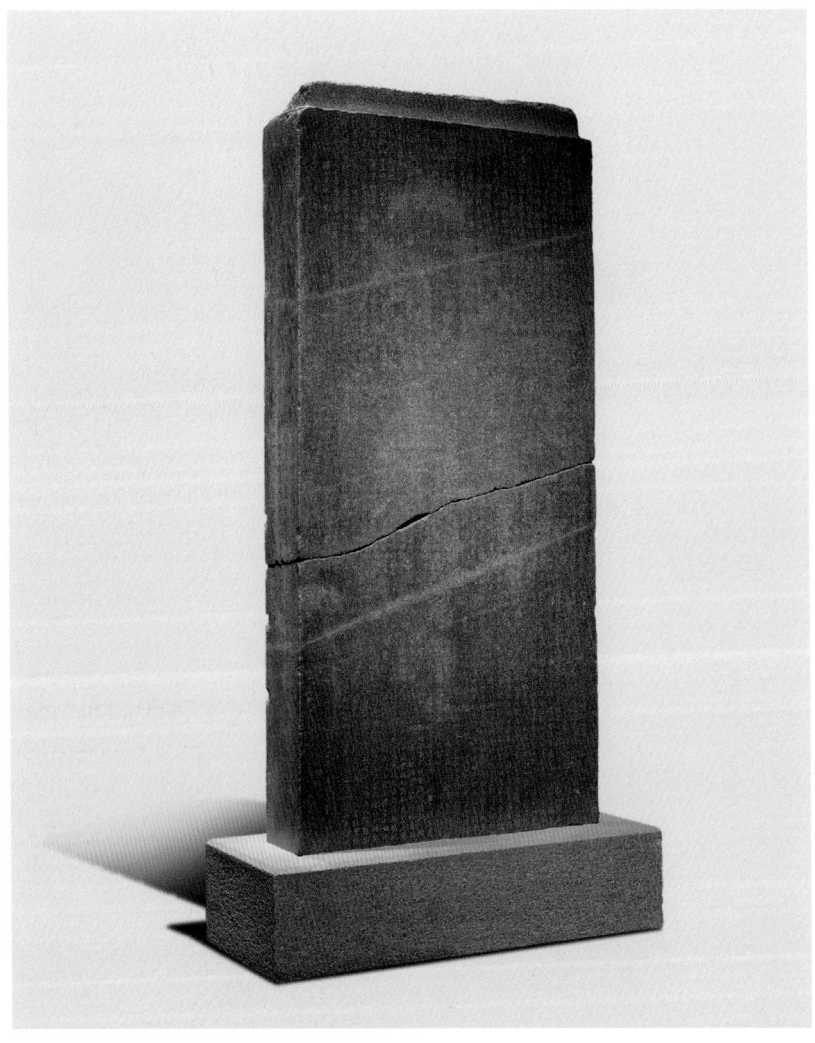

고려 954년, 218.0 × 102.0cm, 보물
Goryeo, 954, 218.0 × 102.0cm, Treasure

물을 바라보는 선비
高士觀水圖
Lofty Scholar
Contemplating Water

이 그림은 강희안의 인장이 찍혀 있는 전칭작傳稱作으로 명대明代 원체院體 및 절파浙派 화풍의 수용과 관련하여 조선 초기 회화 작품 중 중요한 작품으로 주목받아 왔다. 강희안은 조선 초기의 대표적인 문인 화가로 시詩·서書·화畫에 모두 뛰어나 삼절三絶로 일컬어졌다. 작품 속의 인물은 바위에 기대어 흐르는 물을 조용히 바라보며 명상에 잠겨 있다.

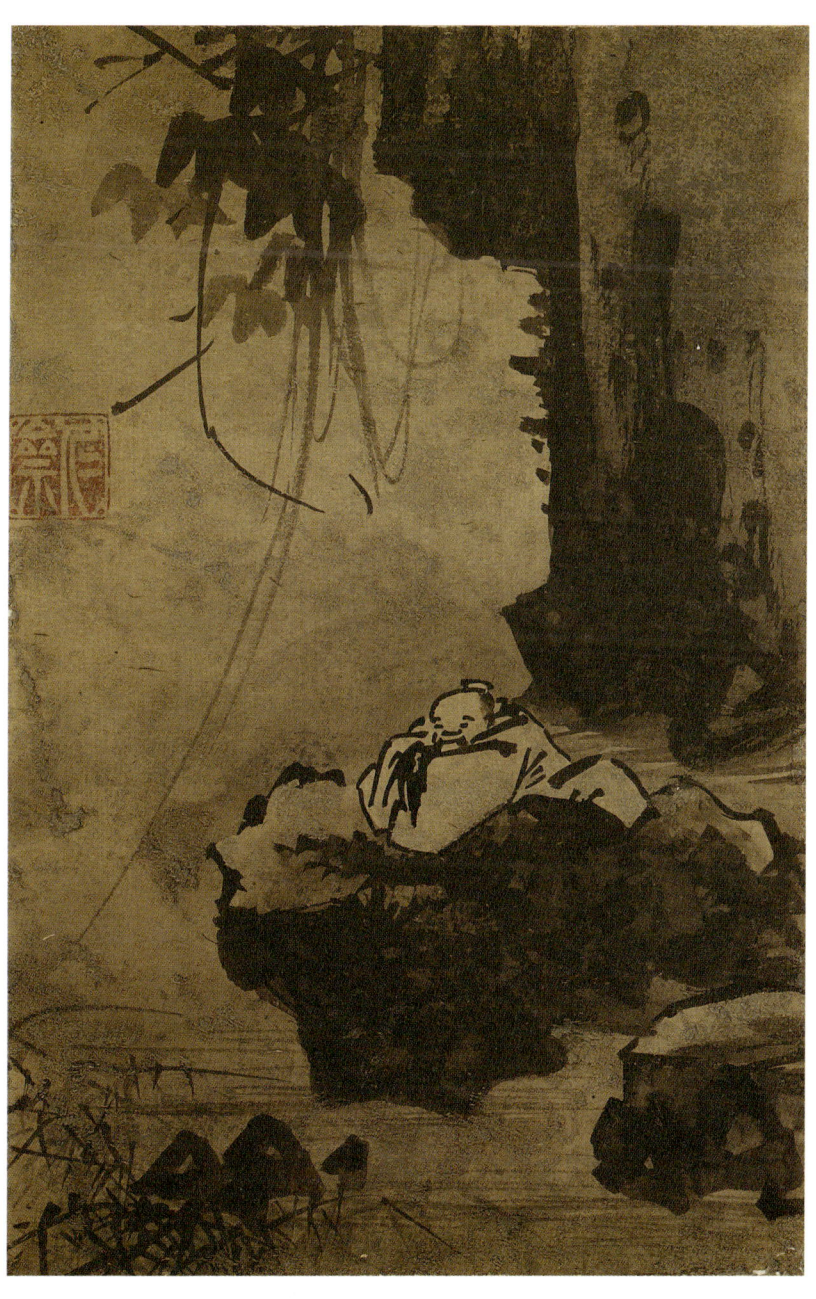

전 강희안傳 姜希顔(1417-1464), 조선 15세기, 종이에 먹, 23.4 × 15.7cm
Attributed to Kang Huian (1417-1464), Joseon, 15th century, 23.4 × 15.7cm

사간원 관리들의 친목 모임
薇垣契會圖
Gathering of
Government Officials

사간원司諫院 관리들의 모임을 그린 조선시대 계회도다. 그림에는 성세창成世昌(1481-1548)의 시문이 적혀 있고, '가정경자중춘嘉靖庚子仲春'이라는 연대 표기로 보아 1540년에 그려졌음을 확인할 수 있다. 산수 표현에서 경물을 오른편에 집중하여 배치하는 편파구도偏頗構圖, 원경의 확대된 공간, 짧은 선과 점들로 나타낸 산과 언덕의 묘사, 쌍을 이룬 소나무 표현 등의 특징들로 보아 안견파安堅派 화풍을 따르고 있음을 알 수 있다.

작가 모름, 조선 1540년, 비단에 먹, 93.0×61.0cm, 보물
Anonymous, Joseon, 1540, 93.0×61.0cm, Treasure

석봉 한호가 쓴 두보 시
石峯 韓濩 先生 筆 杜甫 詩
A Poem of Du Fu Written
by Han Ho

석봉 한호가 당나라 시인 두보杜甫(712-770)의 시 「양전중이 장욱의 초서를 보여주다[楊殿中示張旭草書]」를 초서로 옮겨 쓴 작품이다. 한호는 조선시대 중기의 대표적인 명필로, 그의 석봉체石峯體는 강하고 굳센 필획으로 쓴 활달한 필치가 특징이다. 조선 중기의 영향력 있는 글씨풍인 석봉체는 오늘날까지 많이 전해 내려오며, 근대기 이전까지 지속적인 영향을 끼쳤다. 그는 왕희지王羲之의 서법書法을 바탕으로 자신의 글씨를 이루었다고 알려져 있는데, 이 작품에서도 단아하면서도 강하고 변화가 큰 필치를 보여주고 있다. 서첩은 모두 세 권으로 구성되었는데, 두보 시를 쓴 이 작품은 그중 하나에 담겨 있다. 감지에 금가루[金泥]로 글씨를 썼기에 화려한 멋이 은근히 드러나는 이 글씨는 한호의 만년 작품이라는 점에서 가치가 높다.

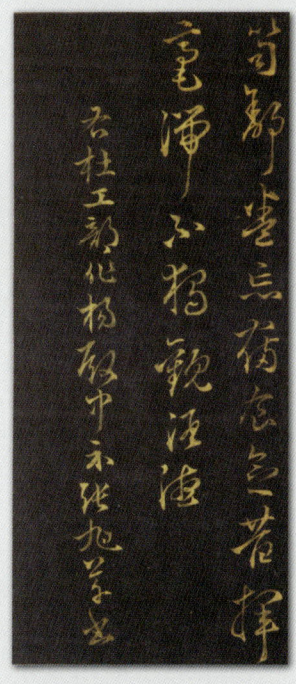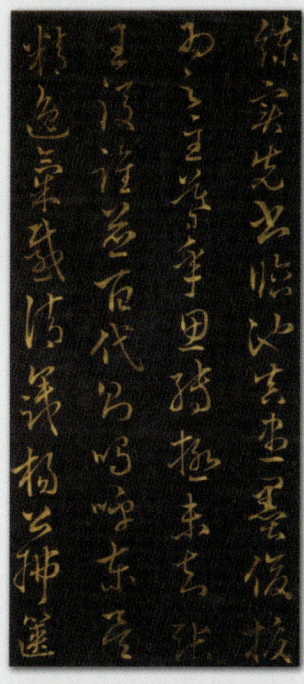

한호韓濩(1543-1605), 조선 1602-1604년, 각 면 26.2×16.5cm, 보물
Han Ho (1543-1605), Joseon, 1602-1604, 26.2×16.5cm (each), Treasure

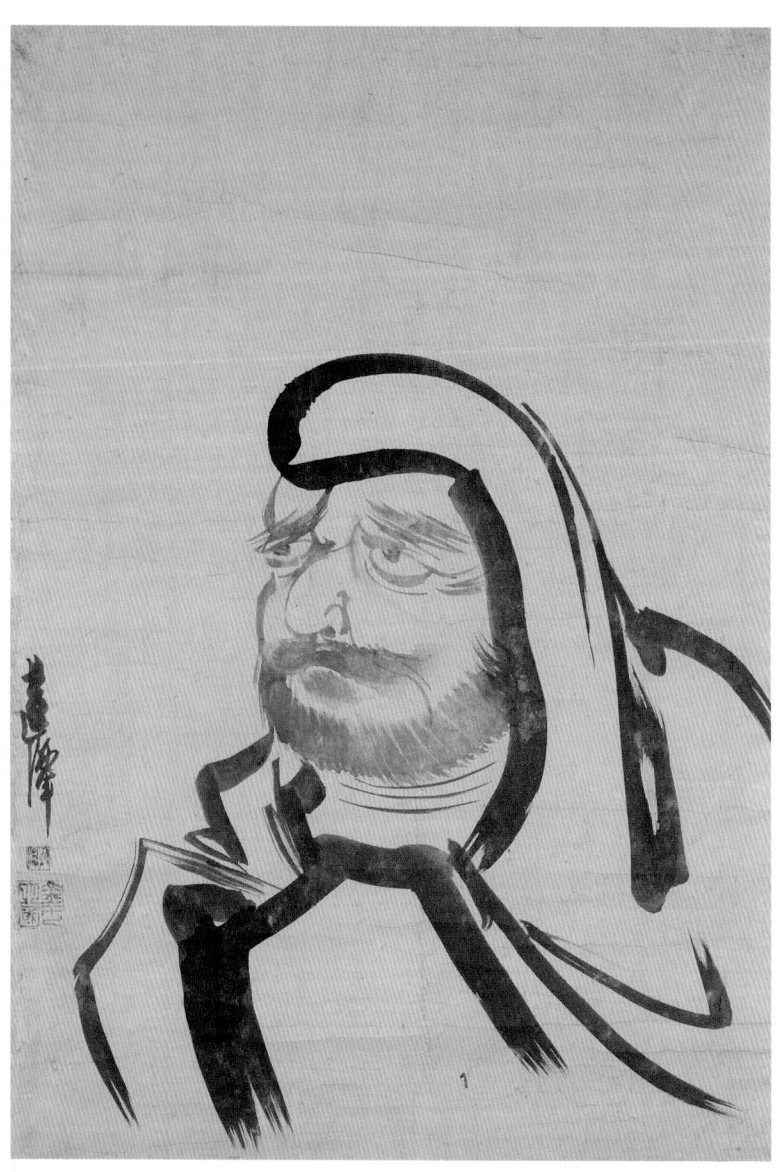

달마도
達磨圖
Bodhidharma

조선 중기의 화원畵員인 김명국은 후기 절파화풍의 산수화로 잘 알려져 있으며 감필법減筆法으로 재빠르게 그려내는 도석인물화道釋人物畵에도 뛰어난 솜씨를 발휘하였다. 남인도 사람으로 중국 선종禪宗의 초대 조사祖師가 된 달마대사는 선종화에서 가장 많이 그려졌다. 상반신만을 4분의 3 측면관으로 포착하여 두건을 쓰고 눈을 부라리며 수염을 덥수룩하게 기른 독특한 모습을 표현하고 있다. 특히 팔자八字 눈썹, 부릅뜬 눈망울, 주먹 같은 매부리코, 짙은 콧수염과 풍성한 구레나룻 등에서 이국적인 풍취가 드러난다. 먼 세계를 응시하는 양, 진리를 깨닫고자 매진하는 그의 정신 세계를 단적으로 보여준다.

김명국金明國(1600-1663 이후), 조선 17세기, 종이에 먹, 83.0×57.0cm
Kim Myeongguk (1600-after 1663), Joseon, 17th century, 83.0×57.0cm

금강산,
《신묘년 풍악도첩》
金剛內山總圖,
《辛卯年楓嶽圖帖》
General View of Mt. Geumgangsan,
One Leaf from Album of Mt. Geumgangsan

이 그림은 정선의 기년작紀年作 중 가장 이른 시기인 36세 때의 작품이다. 1710년에 이병연李秉淵(1671-1751)은 금강산 초입인 김화金化에 현감으로 부임하여 바로 다음해에 정선을 초청했다. 이때 정선은 백석白石 신태동辛泰東(1659-1729)과 동행하며 금강산 일대 경치를 그려 13장면으로 이루어진 이 화첩을 남기게 되었다. 구도적으로는 관찰한 것을 되도록 많이 보여주겠다는 의욕이 보인다. 정선 회화 후기의 과감한 필치보다는 조심스럽고 세심하게 그려진 작품이다. 각 장면마다 지명과 위치에 대한 정보를 수록하였는데, 이러한 화첩이 금강산 유람을 기념하기 위해서 혹은 금강산 탐방을 소원하는 이들의 대리 체험을 위해서 감상되었다는 것을 알 수 있다.

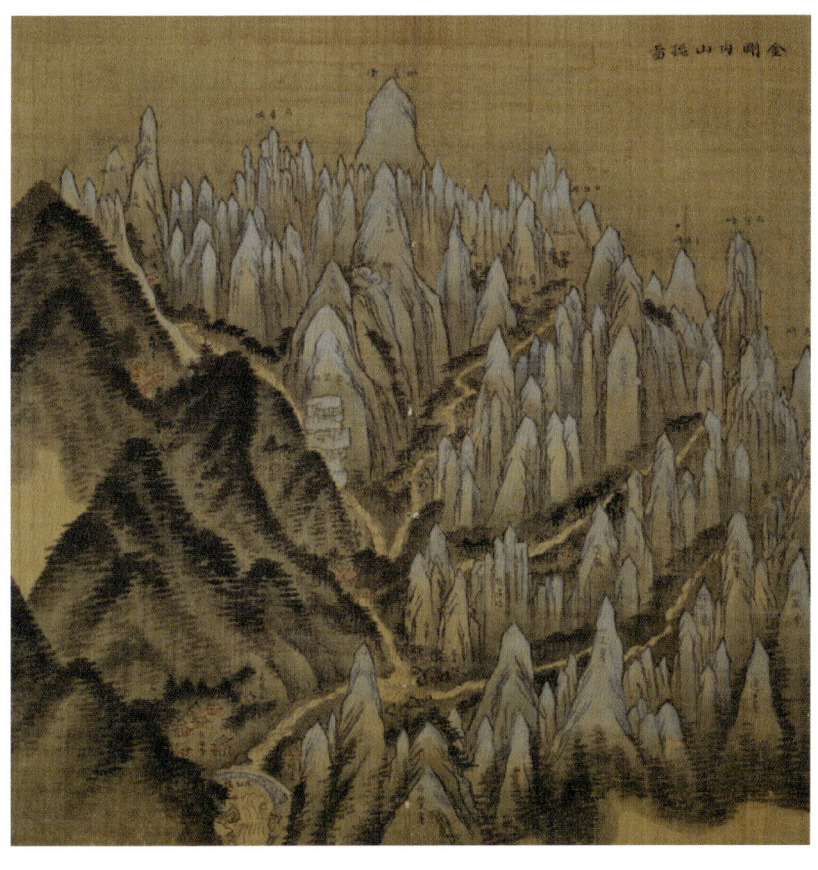

정선鄭敾(1676-1759), 조선 1711년, 비단에 엷은 색, 36.0 × 37.4cm, 보물
Jeong Seon (1676-1759), Joseon, 1711, 36.0 × 37.4cm, Treasure

경현당석연도, 《기해기사계첩》
景賢堂錫宴圖, 《己亥耆社契帖》
Night Banquet at Gyeonghyeondang Hall, Commemorative Album of King Sukjong's Entry into the Giroso Club of Senior Officials in Gihae Year (1719)

숙종이 59세가 된 1719년 기해년에 기로소耆老所에 들어가는 행사가 있었다. 기로소는 70세 내외의 2품 이상의 관료를 위한 명예로운 기구로, 기로소 입사 신하를 기로신이라 하였다. 숙종이 기로소에 들어감을 경사로 여겨 이를 기념하는 글과 그림을 수록한 계첩이 제작되었다. 이 계첩에는 행사의 배경을 밝힌 서문, 숙종이 지은 글, 기로소 입소 기념 여러 행사를 그린 그림 5점, 기로신이 지은 축하 시들과 기로신의 초상화, 계첩 제작에 참여한 실무자 명단 등이 실려 있다. 왕실 행사답게 계첩 규모도 크고 행사를 그린 그림과 기로신의 초상화 모두 색채가 화려하고 세밀하다. 기로신들의 초상화도 정교하고 사실적으로 묘사되어 숙종대 초상화 기법의 수준을 보여준다. 이 행사를 기념하여 계첩 12부가 제작되어 기로소에 1부를 보관하고 나머지를 기로신들에게 기념으로 하사했다. 당시 계첩 5부가 전해지는데 송성문 선생이 기증한 이 계첩의 보존 상태가 가장 뛰어나다.

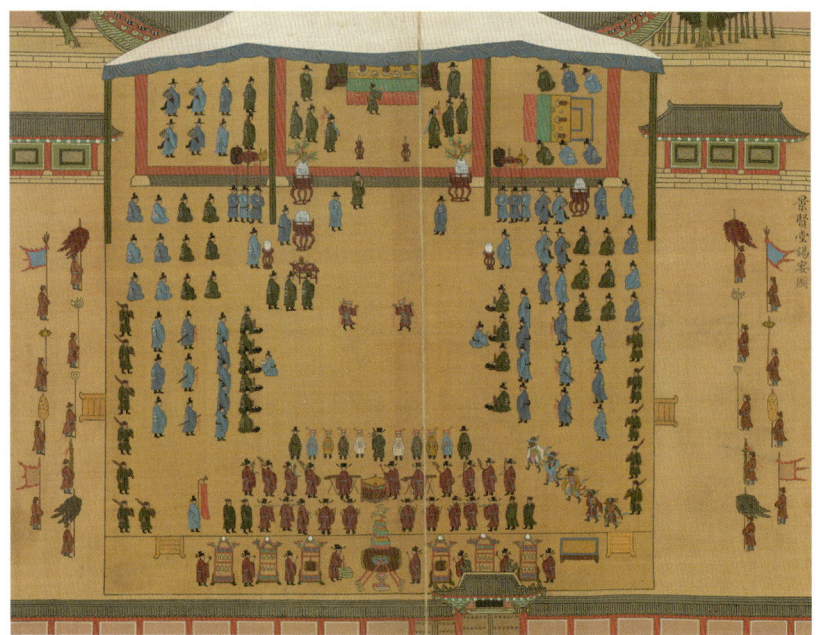

김진여金振汝(1675–1760) 등 5인, 조선 1719–1720년, 비단에 먹(글), 비단에 색(그림), 44×68cm, 송성문 기증, 국보
Kim Jinyeo (1675–1760) and others, Joseon, 1719–1720, 44×68cm, Gift of Song Sungmoon, National Treasure

영통동 입구,
《송도기행첩》
靈通洞口,《松都紀行帖》
Entrance to
Yeongtongdong, One
Leaf from Album of a
Journey to Songdo

《송도기행첩》은 표암 강세황이 여름날 송도 유람을 하고 송도의 명승지를 그림으로 담아낸 화첩이다. 강세황이 스스로 이 화첩에 대해 '세상 사람들이 한 번도 보지 못한 것[此帖世人不曾一目擊]'이라 평했는데 영통동구靈通洞口에 보이는 음영이 가해진 바위의 입체감은 강세황이 서양화법을 적극적으로 시도했음을 보여준다.

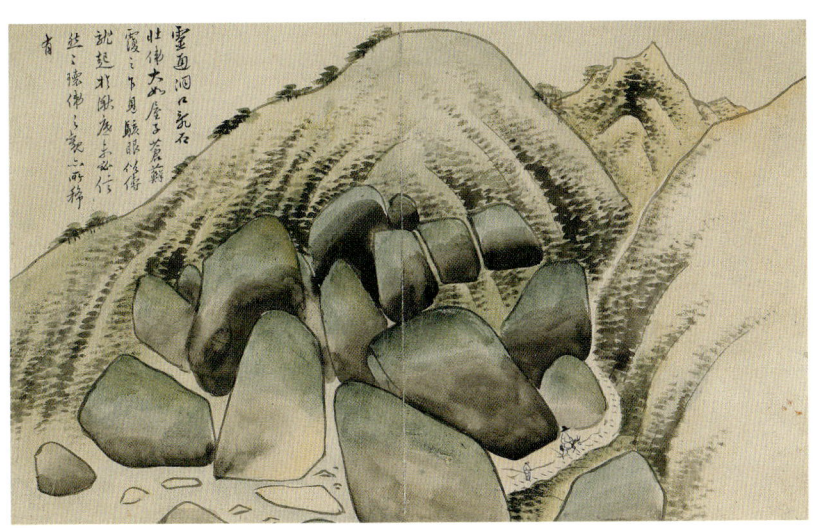

강세황姜世晃(1713–1791), 조선 1757년경, 종이에 엷은 색, 39.2×53.4cm, 이홍근 기증
Kang Sehwang (1713–1791), Joseon, ca. 1757, 39.2×53.4cm, Bequoot of Lee Hong-kun

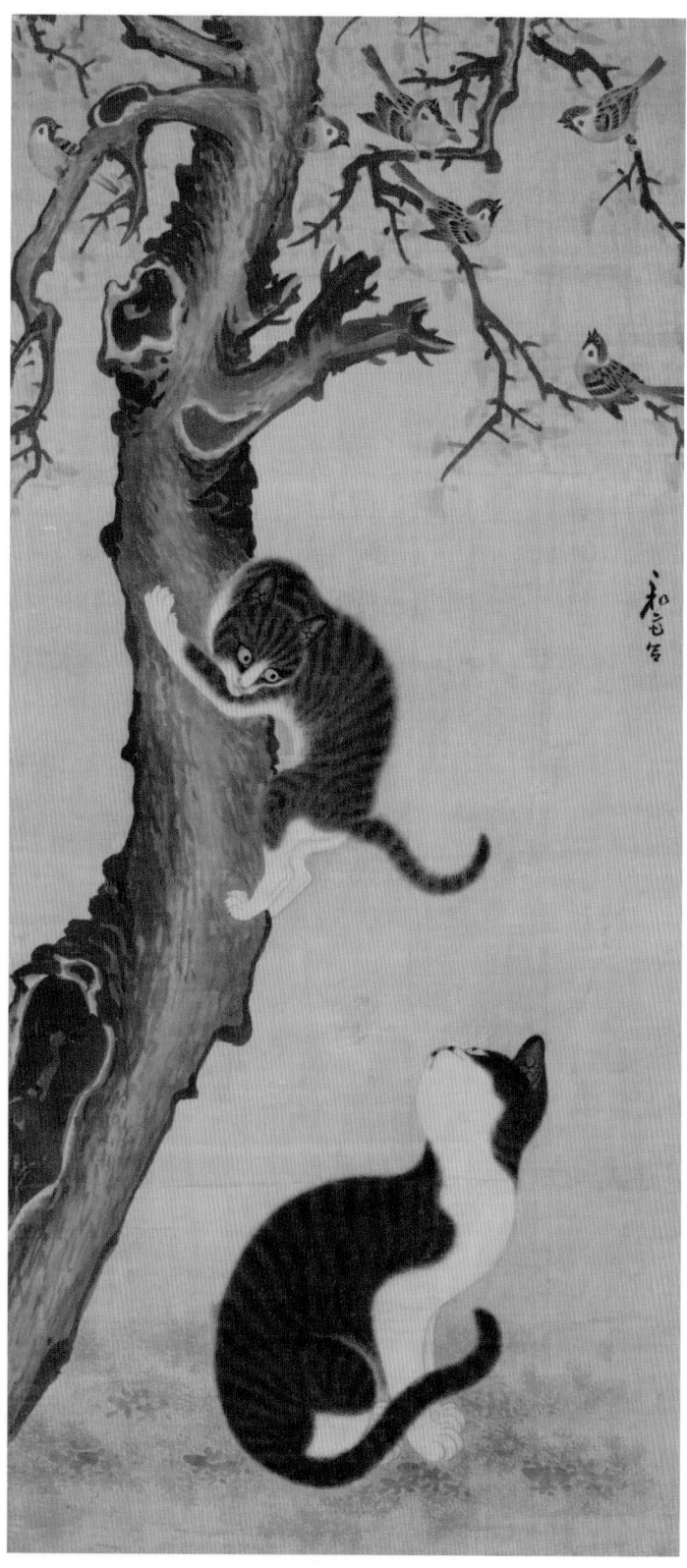

고양이와 참새
猫雀圖
Cats and Sparrows

변상벽은 조선 후기 화원畵員으로 고양이 그림을 잘 그려 '변고양[卞怪羊, 卞古羊]'이라는 별명이 붙을 정도였다. 희롱하는 한 쌍의 고양이와 다급하게 지저귀는 참새 떼의 모습을 섬세하게 묘사한 그림으로, 변화 있고 짜임새 있는 구도를 갖춘 수작이다. 고양이[猫]와 참새[雀]의 중국어 한자 발음이 늙은이 모耄와 까치 작鵲과 비슷하여 장수의 기쁨을 상징하는 의미로 그려졌던 화제다. 고목의 짙은 윤곽에 비해 나뭇잎과 바닥의 풀은 색도를 낮추었으며, 고양이는 색의 번짐과 세밀한 잔붓질로 생동감이 넘치는 형태 및 표정까지 박진감 넘치는 표현이 돋보인다.

변상벽卞相璧(1726 이전-1775), 조선 18세기, 비단에 엷은 색, 93.9 × 43.0cm
Byeon Sangbyeok (before 1726-1775), Joseon, 18th century,
93.9 × 43.0cm

이성원 초상
李性源 肖像
Portrait of Yi Seongwon

이성원(1725-1790)은 조선 18세기의 문신으로 1788년에는 우의정에 올랐고 다시 좌의정이 되었다. 이 초상은 쌍학문흉배에 서대를 착용하고 있어 정1품인 우의정에 오른 1788년 이후에 그려졌음을 알 수 있다. 사모紗帽의 왼쪽 날개를 더 길게 묘사하여 입체감을 주었고 단령團領의 옷 주름 선은 인물의 자세에 따라 적절하게 형성되었으며 음영 표시도 적극적으로 하였다. 족좌대에 놓인 두 발은 방향과 전후에 변화를 주어 자연스럽게 표현하였고, 신발[靴]의 앞코 부분은 흰색 채색의 농담에 변화를 주어 둥글게 말린 형태를 입체감 있게 표현하였다.

작가 모름, 조선 1788년 이후, 비단에 색, 147.0 × 84.0cm
Anonymous, Joseon, after 1788, 147.0 × 84.0cm

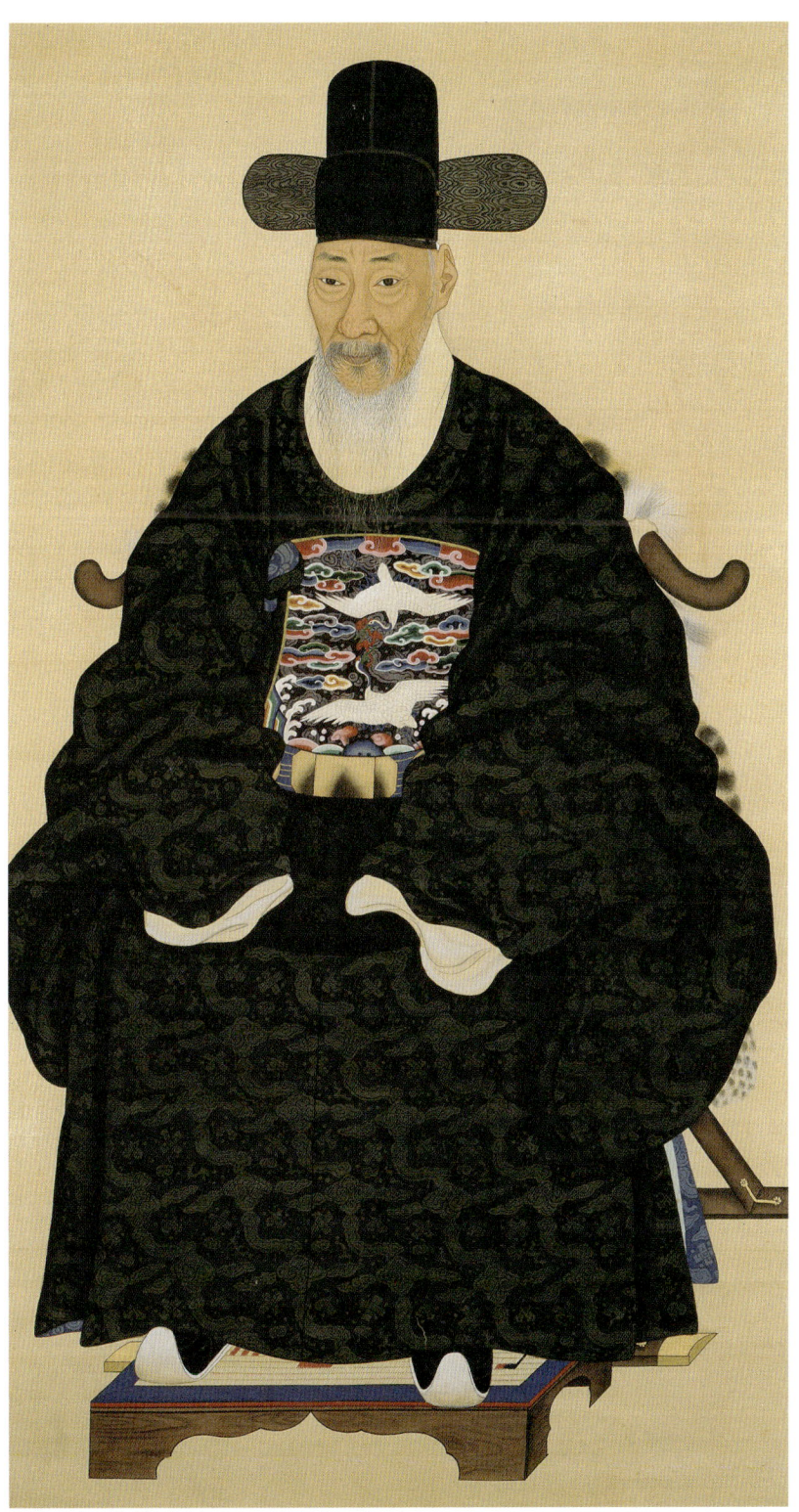

서직수 초상
徐直修 肖像
Portrait of Seo Jiksu

서직수(1735-1811)는 문학과 예술을 가까이했던 조선 후기의 인물이다. 당대 최고의 화원畫員이었던 이명기가 얼굴을 그리고, 김홍도가 몸을 그렸다. 서직수의 나이가 62세가 되던 해인 1796년에 제작된 작품이다. 얼굴은 어진御眞 제작에 참여할 정도로 실력이 뛰어난 화가 이명기의 솜씨를 잘 살펴볼 수 있는데, 배채背彩를 한 뒤 짧고 부드러운 필선을 넣어 굴곡과 주름, 얼굴빛을 그려냈다. 김홍도가 그린 의복 부분은 배채를 한 뒤 앞면에서 가볍게 선염을 하여 은은한 색이 베어져 나오며 형체를 살리는 방법을 취하였는데, 하얀색 포와 가슴에 묶은 검정띠, 하얀 버선발의 조화에서 조선시대 사대부의 기품을 느낄 수 있다.

이명기李命基(1756-?)·김홍도金弘道(1745-1806 이후), 조선 1796년,
비단에 색, 148.8×72.4cm, 보물
Yi Myeonggi (1756-?) and Kim Hongdo (1745-after 1806), Joseon, 1796,
148.8×72.4cm, Treasure

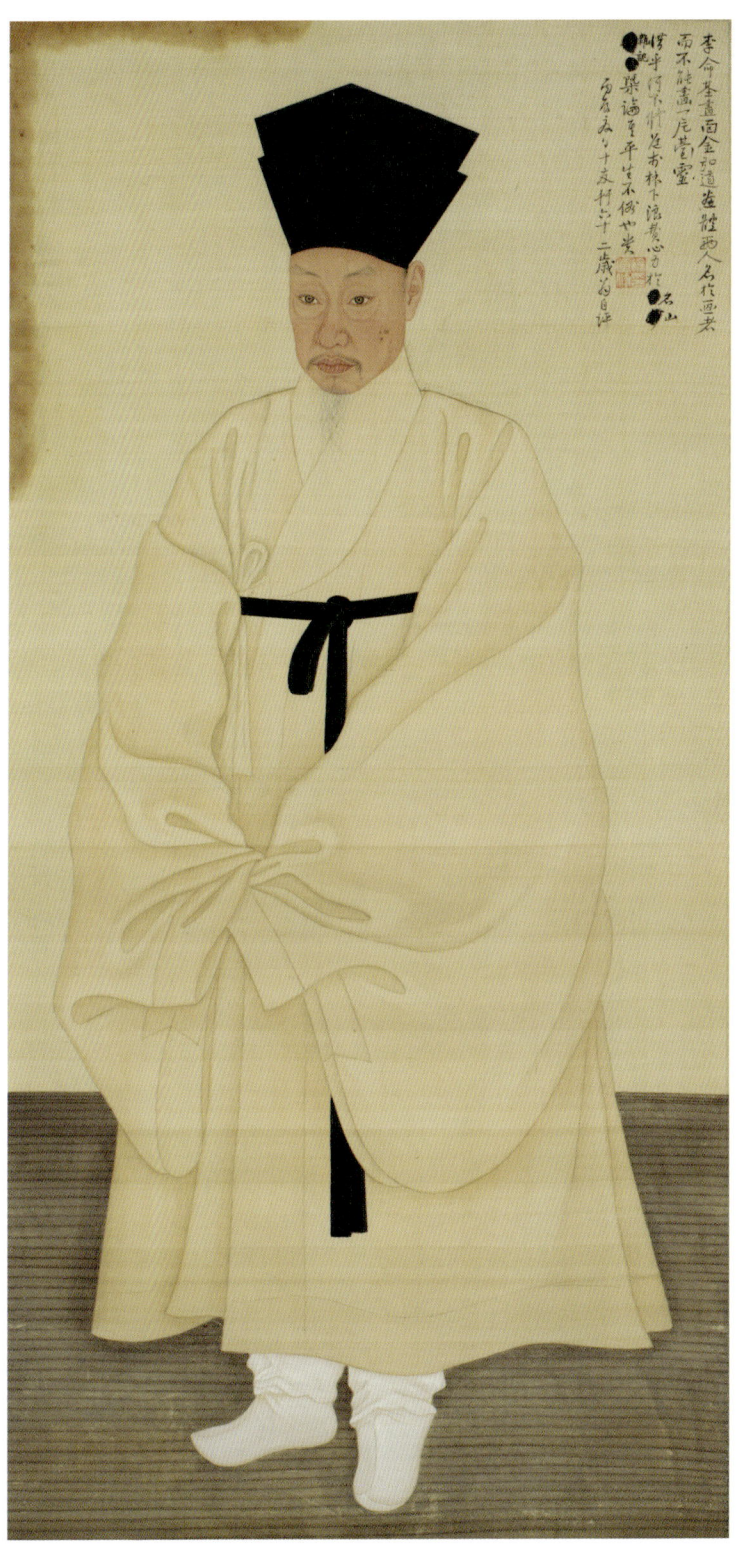

춤추는 아이,
《단원 풍속도첩》
舞童,《檀園風俗圖帖》
A Dancing Boy, One Leaf from Album of Genre Paintings

김홍도가 40대 전후에 그린 것으로 추측되는 《단원 풍속도첩》에는 25점의 그림이 실렸는데, 대부분 주변 배경을 생략하고 인물을 중심으로 그렸다. 이 화첩은 〈서당〉, 〈밭갈이〉, 〈활쏘기〉, 〈씨름〉, 〈행상〉, 〈무동〉, 〈기와이기〉, 〈대장간〉, 〈나루터〉, 〈주막〉, 〈우물가〉, 〈담배썰기〉, 〈자리짜기〉, 〈벼타작〉 등 조선시대 사람들의 일상생활을 소재로 다루고 있다.

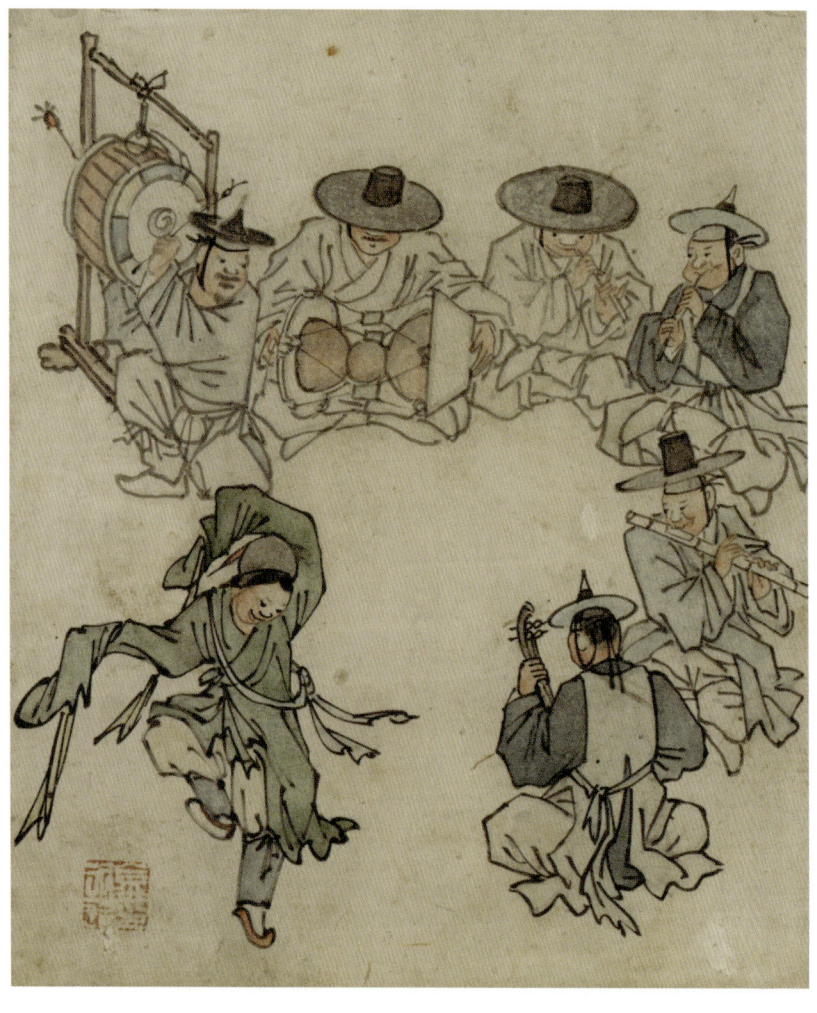

김홍도金弘道(1745-1806 이후), 조선 18세기, 종이에 엷은 색, 39.7 × 26.7cm, 보물

Kim Hongdo (1745–after 1806), Joseon, 18th century, 39.7 × 26.7cm, Treasure

연못가의 여인,
《여속도첩》
蓮塘女人,《女俗圖帖》
Woman by a Lotus Pond,
One Leaf from Album
of Genre Paintings on
Women

신윤복은 주로 도시의 유흥과 춘정적春情的 이미지를 강조하거나 기녀妓女와 양반의 로맨스, 기방妓房과 기녀의 풍속을 주로 다루었다. 조선시대의 회화에 잘 등장하지 않는 여성의 삶을 회화의 소재로 삼은 드문 화가이다. 신윤복은 인물을 부드럽고 섬세한 필치로 묘사하고 의복에는 청록이나 빨간 치마, 노란 저고리 등 화려한 색을 더하였다. 이 화첩에는 〈연못가의 여인〉, 〈처네 쓴 여인〉, 〈저잣길〉, 〈거문고 줄 고르기〉, 〈장옷 입은 여인〉, 〈전모를 쓴 여인〉이 수록되어 있다.

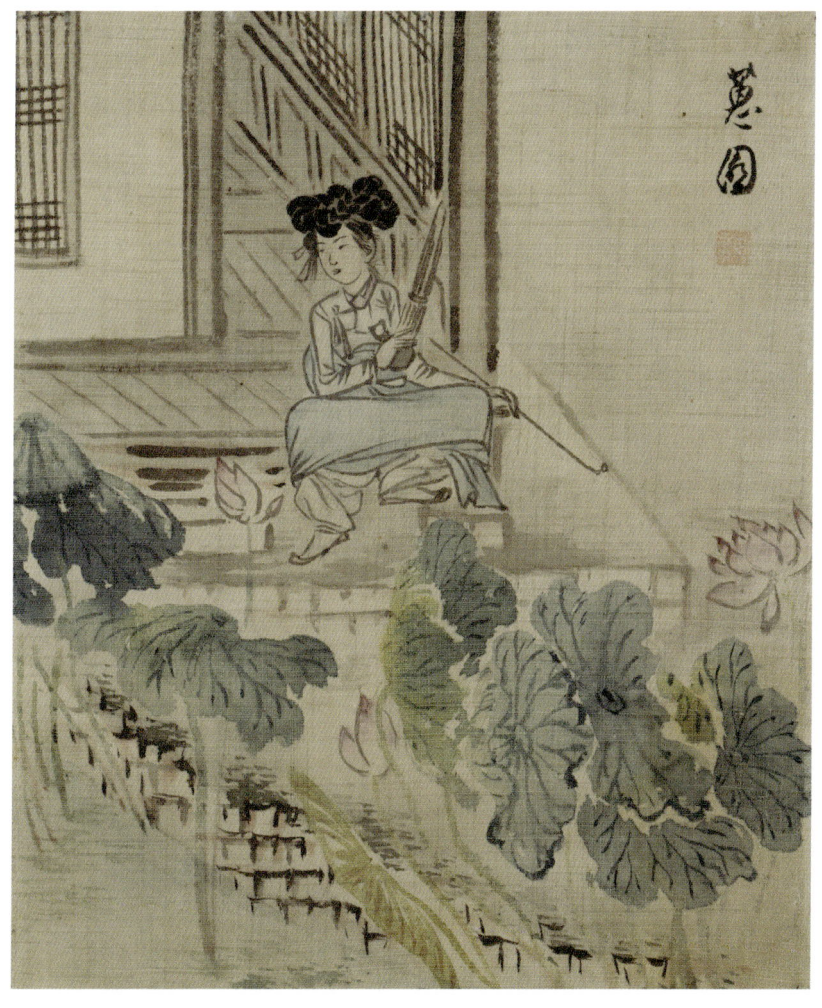

신윤복申潤福(1758?-1813 이후), 조선 18-19세기, 비단에 엷은 색,
29.7×24.5cm
Shin Yunbok (1758?-after 1813), Joseon, 18th-19th century, 29.7×24.5cm

끝없이 펼쳐진 강산
江山無盡圖
Mountains and Rivers without End

이인문은 진경산수화나 풍속화보다는 관념적인 산수인물이나 정형산수를 즐겨 그렸다. 이 작품도 관념적인 산수화의 일종으로 끝없이 펼쳐진 강과 산을 긴 횡권에 묘사하였다. 한국회화사상 유래 없는 대작으로, 5개의 비단을 잇대어 바탕을 만들고 그 위에 끝없이 펼쳐진 이상향을 표현하였다. 만고불변의 자연과 그 자연의 섭리 속에서 순응하며 살아가는 사람들의 다양한 모습이 다채롭게 표현되어 있다. 변화무쌍하고 화려한 준법의 구사를 통한 산세의 묘사, 그리고 아주 작고 세밀하게 그려진 인물들의 꼼꼼한 묘사가 어우러져 시선을 옮길 때마다 드라마틱한 장관이 펼쳐진다.

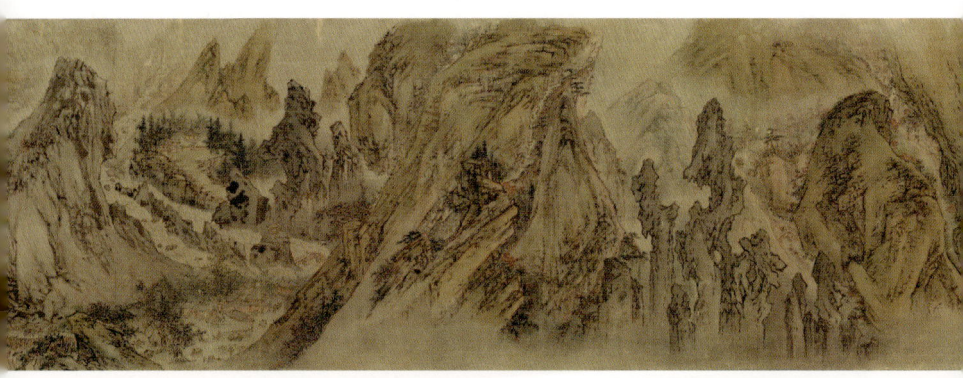

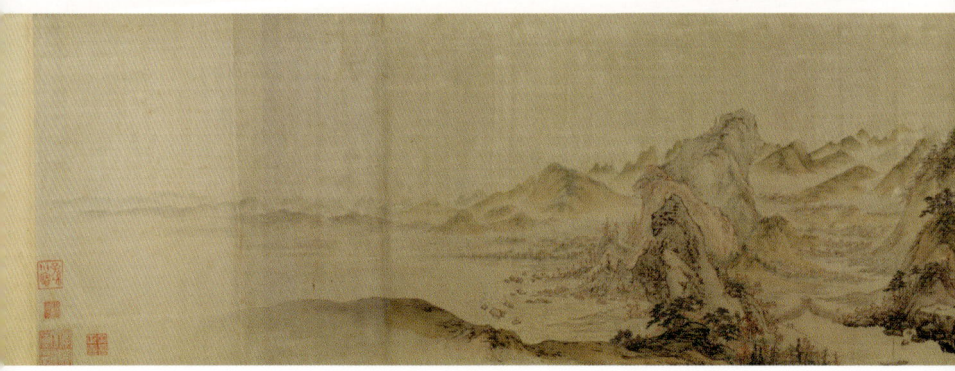

이인문李寅文(1745-1824 이후), 조선 19세기 초, 비단에 엷은 색, 43.8×856.0cm, 보물

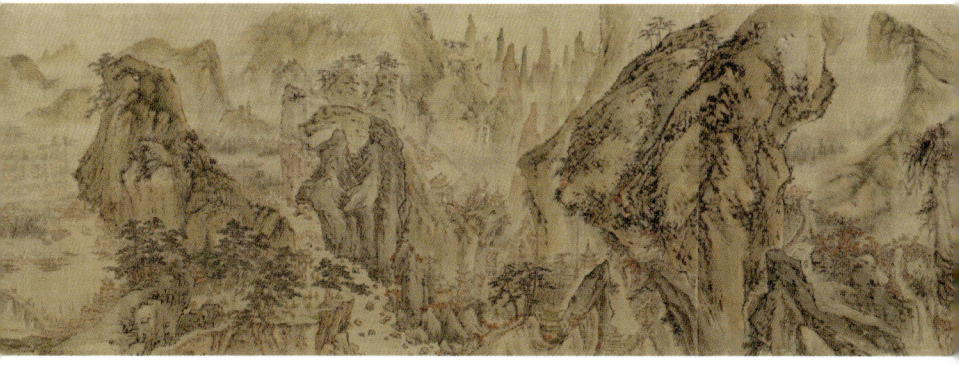

Yi Inmun (1745–after 1824), Joseon, Early 19th century, 43.8 × 856.0cm, Treasure

모란
牡丹圖
Peonies

모란은 꽃이 크고 그 색이 화려하여 동양에서는 풍요로움과 고귀함의 상징이었기 때문에 많이 그려졌다. 이 작품은 '의례용 모란 병풍'의 일종으로 조선시대 왕실에서의 종묘제례, 가례嘉禮(왕실의 혼례), 제례祭禮 등 주요 궁중 의례와 일반인의 행사에 사용되었다. 특히 궁중에서는 모란이 일반적으로 가지고 있는 '부귀영화富貴榮華'의 의미를 넘어 '국태민안國泰民安'과 '태평성대太平聖代'를 기원하는 상징으로까지 여겨졌다. 10폭이 모두 이어지며 자연 속에 피어난 모란꽃의 모습으로 그려져 있어 조선시대 모란 병풍의 전개 과정을 이해하는 데 중요한 자료로 주목된다.

작가 모름, 조선 1820년대, 비단에 색, 각 폭 145.0 × 58.0cm
Anonymous, Joseon, 1820s, 145.0 × 58.0cm (each panel)

추사 김정희가 쓴 황산 김유근의 '묵소거사자찬'
秋史 金正喜 先生 筆 默笑居士自讚
Kim Yugeun's Autobiography of Mukso Written by Kim Jeonghui

19세기를 대표하는 지식인이자 서예가 김정희의 서체는 매우 독특해 그의 호를 따 '추사체秋史體'라고 불렀다. 그는 중국과 우리나라의 옛 글씨체를 연구해 자신만의 서체를 만들었다. 그는 글자를 쓰는 데 점과 획의 굵기를 달리하는 등 변화와 조화를 중시했다. 단정한 해서체로 쓴「묵소거사자찬」은 글씨 모양이 가늘고 길며 필획의 변화가 크고 다소 날카롭다. 부드러움 속에 힘이 느껴지는 글씨체이다. 「묵소거사자찬」이란 '묵소거사'라는 호에 대해 스스로 쓴 글이라는 의미이다. '묵소거사'는 김정희의 절친한 벗 김유근金逌根(1785-1840)의 호이다. 김유근이 말을 하지 않고 침묵할 때 침묵을 지키고 웃을 때 웃어 자신의 뜻을 알릴 수 있다는 내용의 글을 짓고 김정희가 이를 금박 장식이 있는 냉금지冷金紙에 정성스럽게 옮겨 적었다. 김정희는 '완당'과 '김정희인' 인장으로 글을 마무리했고, 김유근은 냉금지 아래 노란색 비단과 접하는 부분에 '황산' 인장으로 작품을 완성했다. 글과 글씨로 우정을 나누는 조선 지식인의 모습을 엿볼 수 있는 서예 작품이다.

김정희金正喜(1786-1856), 조선 1837-1840년 이전, 32.7 × 136.4cm, 보물
Kim Jeonghui (1786-1856), Joseon, 1837-before 1840, 32.7 × 136.4cm, Treasure

불이선란도
不二禪蘭圖
Orchid of Non-Duality

난초 잎들이 화면 오른쪽 아래에서 왼쪽 위를 향해 뻗어 올라간다. 여러 잎 중 한 잎이 화면 중앙에서 방향을 바꾸어 오른쪽 위로 뻗어 나간다. 화면 중앙 난초 꽃잎들이 왼쪽을 향하면서 화면이 두 부분으로 나뉘었다. 이곳에 김정희가 필획의 굵기 차이가 많이 나는 특유의 필치로 그림을 그린 배경과 난초 표현의 특징, 그림 주인이 누구였으며 훗날 바뀌게 된 사연들을 적었다. 오른쪽 공간에 "초서와 예서 및 기자奇字를 쓰는 법으로 난초를 그렸으니…"라고 쓴 글대로 김정희는 글씨를 쓰는 법식으로 난초 잎을 표현했다. 조선시대에 부드러운 필선으로 난초 잎을 그리는 방식과는 매우 다르다. 그가 화면 왼쪽 아래에 "다만 하나만 있지 둘은 있을 수 없다"고 적은 대로 이 그림은 독특하다. 글씨를 쓰듯 그림을 그려 서화가 하나가 되는 경지를 보여주는 김정희의 대표작이다.

김정희金正喜(1786–1856), 조선 19세기 중반, 종이에 먹, 54.9×30.6cm, 손세기·손창근 기증, 보물
Kim Jeonghui (1786–1856), Joseon, mid-19th century, 54.9×30.6cm, Gift of SOHN Se Ki and SOHN Chang Kun, Treasure

붉은 매화와 흰 매화
紅白梅花圖
Red and White Plum Blossoms

조희룡은 시, 글씨, 그림에 모두 뛰어난 재주를 보였던 화가다. 유작 중 가장 많은 수가 매화 그림인데 이와 같은 자신의 매화화벽梅花畫癖을 『석우망년록』에 상세히 적었다. 이 그림은 두 그루의 매화가 커다란 화면 전체에 펼쳐져 있는 본격적인 전수식全樹式 병풍이다. 병풍 전면에 걸쳐 용이 솟구쳐 올라가듯 구불거리며 올라간 줄기는 좌우로 긴 가지를 뻗어내고, 흰 꽃송이와 붉은 꽃송이가 만발해 있는 걸작이다.

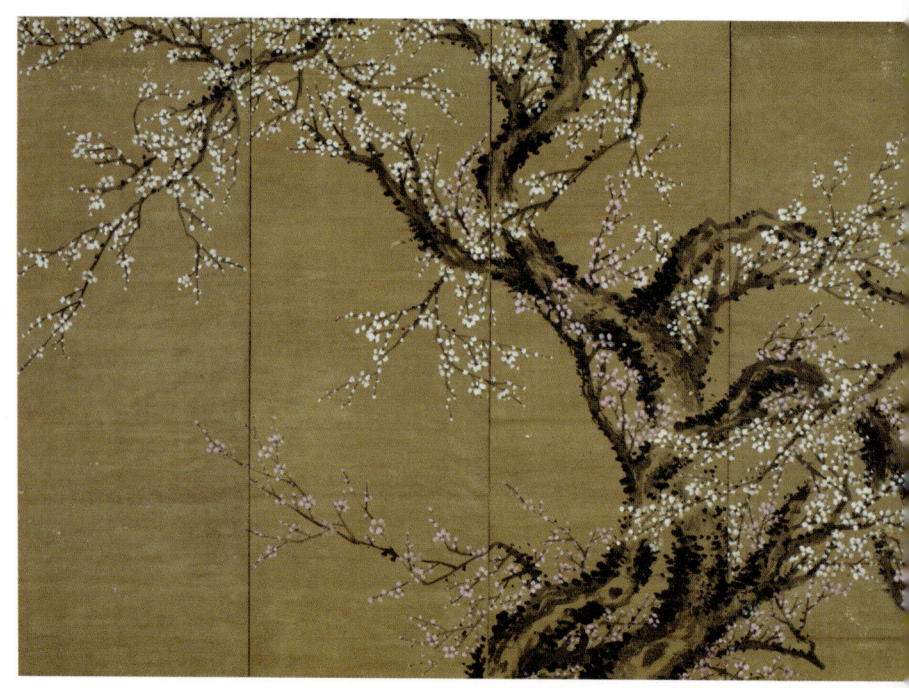

조희룡趙熙龍(1789-1866), 조선 19세기, 종이에 색, 각 폭 124.8 × 46.4cm
Jo Huiryong (1789-1866), Joseon, 19th century, 124.8 × 46.4cm (each panel)

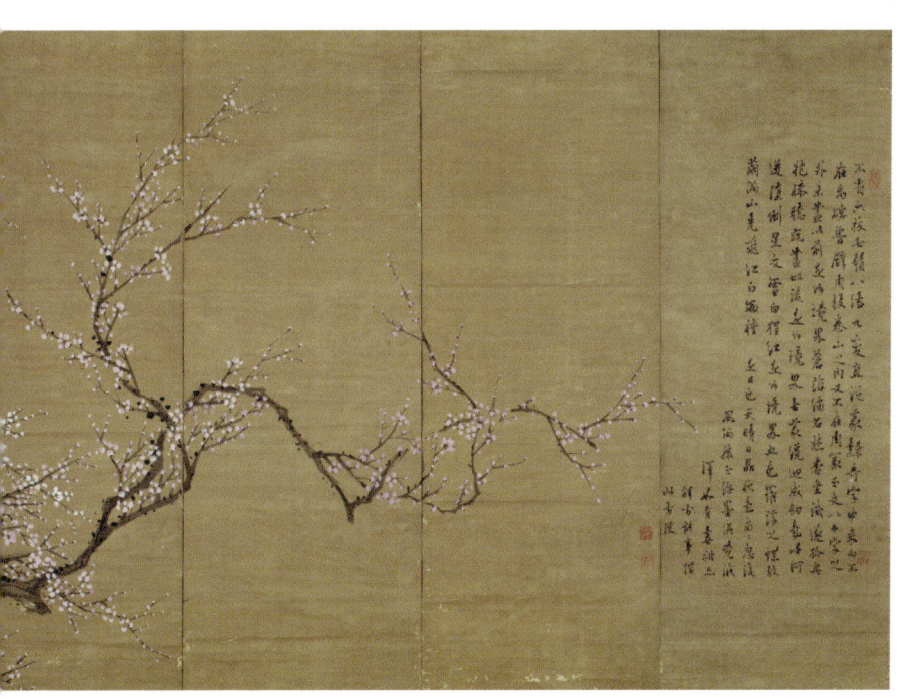

1848년에 열린 궁중 잔치
戊申進饌圖
Royal Banquet in the Year of Musin(1848)

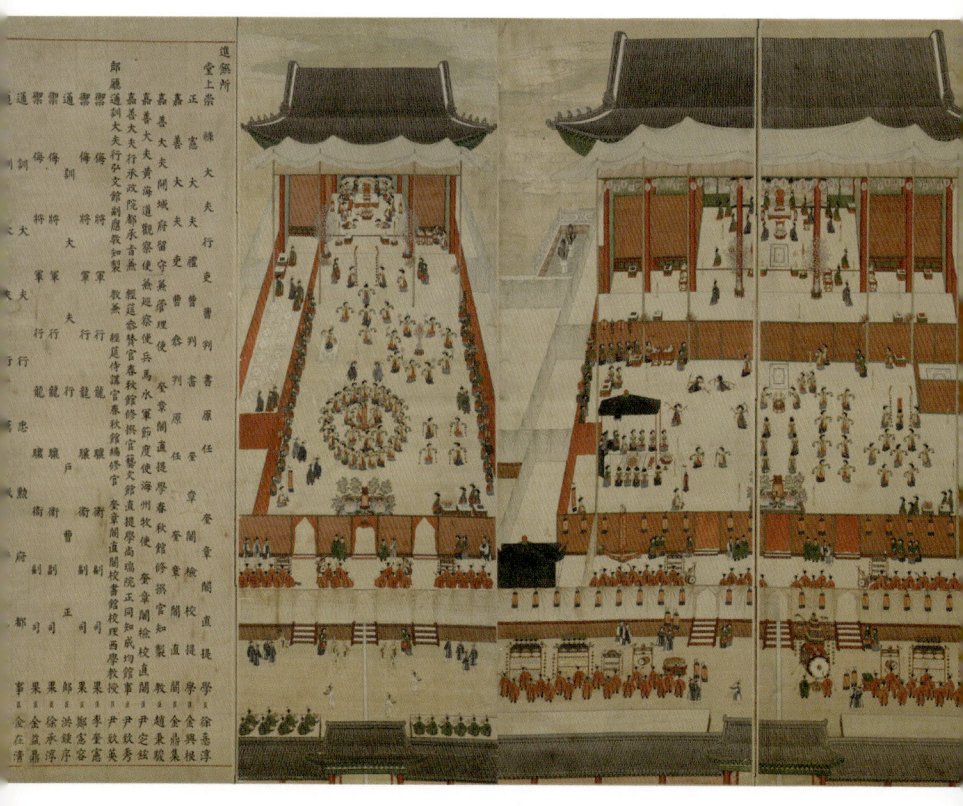

1848년(헌종 14) 순원왕후의 육순과 신정왕후의 50세를 바라보는 나이인[望五] 41세에 거행된 진찬례를 8폭 병풍에 그린 것으로 궁궐 안에서의 성대한 의례와 연회가 묘사되어 있다. 〈인정전진하도仁政殿陳賀圖〉,〈통명전진찬도通明殿進饌圖〉,〈통명전야진찬도通明殿夜進饌圖〉,〈통명전헌종회작도通明殿憲宗會酌圖〉 등 네 장면이 묘사된 기록화 병풍이다. 대왕·왕대비·대왕대비의 생신과 왕의 등극주년登極周年을 기념하여 제작한 궁궐진찬도宮闕進饌圖는 궁극적으로 치국의 도를 펴고 경로 효친사상을 통하여 정치적 안정을 꾀하기 위한 기록화다. 뿐만 아니라 각종 의례절차를 통한 공개적이고 성대한 연향에 필요한 각종 기물과 상징물, 악공의 연주에 맞춰 추는 정재呈才, 음식을 준비하는 막차의 내부, 상을 나르고 술잔을 올리는 차비들의 분주함 등 다채로운 인물들의 동적인 장면이 서로 어우러져 있어 당대 풍속화의 면모도 살펴볼 수 있다.

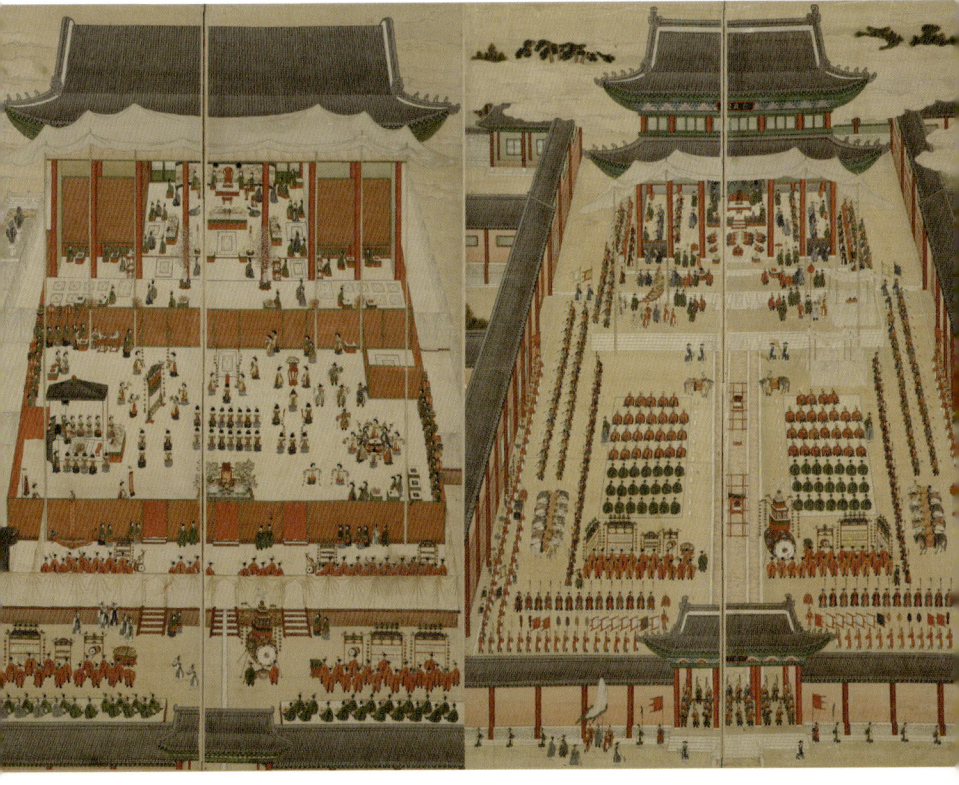

작가 모름, 조선 1848년, 비단에 색, 각 폭 136.1×47.6cm
Anonymous, Joseon, 1848, 136.1×47.6cm (each panel)

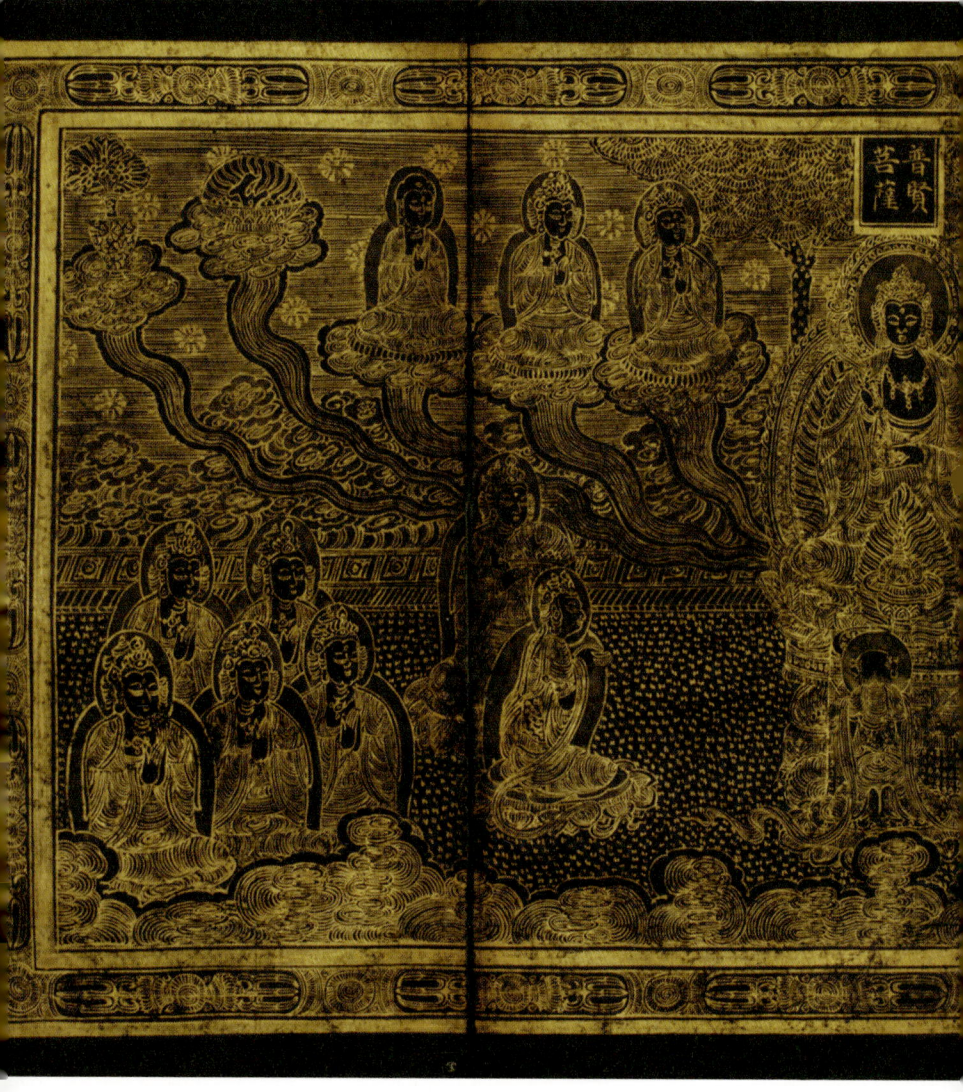

화엄경 그림
大方廣佛華嚴經 普賢行願品
神衆合部 變相圖
Illuminated Buddhist
Manuscript of
the Avatamsaka Sutra

쪽물로 염색한 종이인 감지紺紙에 금으로 『화엄경』의 내용을 쓰고 그린 사경寫經이다. 첫머리의 변상도에는 선재동자善財童子가 여러 선지식善知識을 찾아 설법을 들은 후 마지막으로 보현보살普賢菩薩을 찾았을 때의 장면을 좌우 대칭의 구도로 그렸다. 가는 금선의 필치가 매우 정교하고 치밀하다. 발원문을 통해 연안군부인延安郡夫人 이씨李氏의 시주로 충정왕忠定王 2년(1350)에 제작되었다는 것을 알 수 있다. 뒷면에는 『화엄경』에 나오는 보살과 신중神衆, 선재동자가 찾아간 선지식 등을 그리고 존상의 이름을 적었다. 다양한 모습으로 표현된 신중은 복을 가져다주고 재앙과 재액을 막아주던 신중신앙을 보여준다.

고려 1350년, 감색 종이에 금 선묘, 세로 28.8cm
Goryeo, 1350, H. 28.8cm

大方廣佛華嚴經行願品變相

부석사 괘불
浮石寺 掛佛
Buddhist Hanging Scroll
for Outdoor Rituals from
Buseoksa Temple

1684년 부석사에서 제작한 야외의식용 불화다. 하단부에는 영축산에서 설법하는 석가모니불의 모습[靈山會相圖]을 그렸다. 보살과 제자들, 사천왕에게 둘러싸여 설법하는 석가모니불 위에 다시 세 부처의 설법 모임을 나란히 배치하였다. 석가모니불의 바로 위에, 가슴 앞에서 오른손으로 왼손을 감싸고 있는 부처가 있다. 그는 진리를 형상화한 비로자나불이다. 비로자나불의 양쪽에는 동쪽 유리광세계의 약사불藥師佛과 서쪽 극락세계의 아미타불阿彌陀佛이 나타난다. 이 두 부처는 하단의 석가모니불과 만나 다시 세 부처의 구성을 이룬다. 이들은 현재 이곳과 동쪽 세계, 그리고 서쪽 세계의 부처[三佛會圖]를 상징한다.

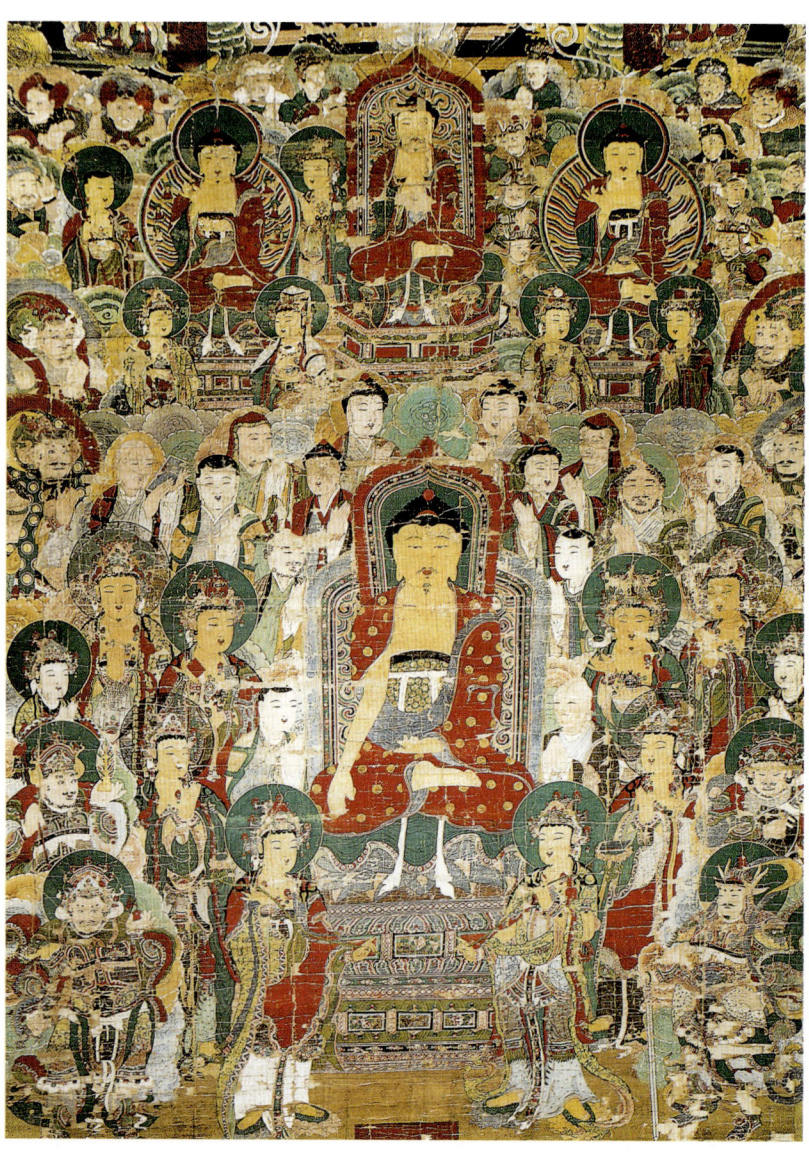

조선 1684년, 비단에 색, 925.0 × 577.5cm
Joseon, 1684, 925.0 × 577.5cm

**감로를 베풀어 아귀를
구해냄**
甘露圖
**Saving Hungry Ghosts
by Giving Nectar**

감로도는 중생들에게 감로甘露 즉 이슬과 같은
법문을 베풀어 해탈시키는 의식 모습을 그린 불화다.
『우란분경于蘭盆經』에서는 부처의 수제자인
목련존자目連尊者가 아귀도에서 먹지 못하는 고통에
빠진 어머니를 구하기 위해 부처에게 방법을 묻고 그대로
행함으로써 어머니를 구했다고 한다. 감로도는 억울하게
죽은 모든 영혼이 부처의 가르침을 깨달아 다음 생에서는 좋은 모습으로 태어나기를
기원하는 목적으로 많이 제작되었다.

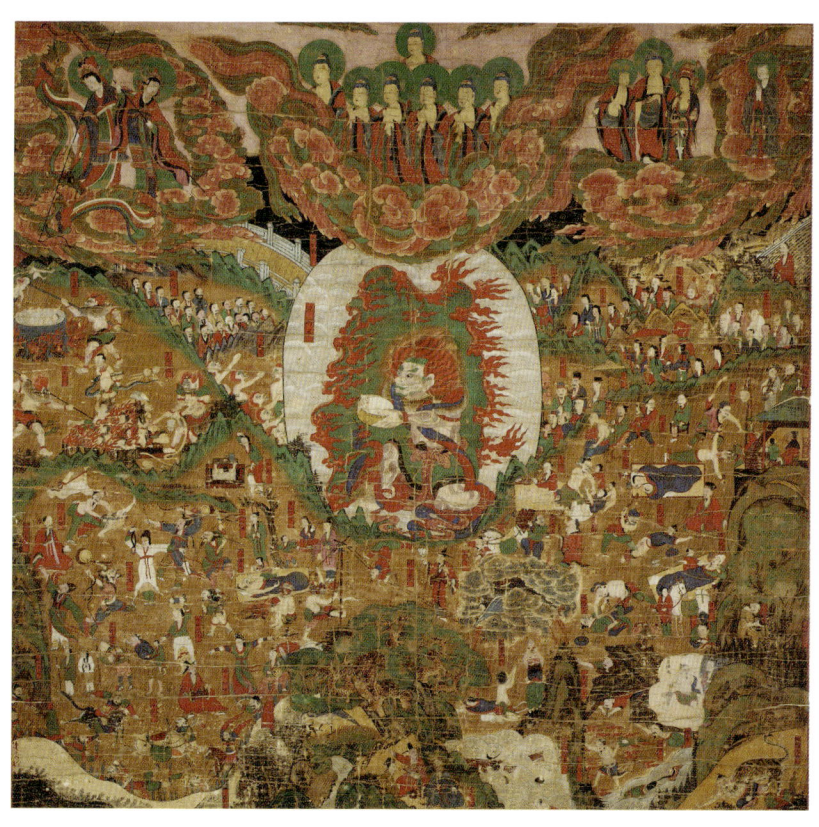

조선 18세기, 삼베에 색, 220.0 × 193.0cm
Joseon, 18th century, 220.0 × 103.0cm

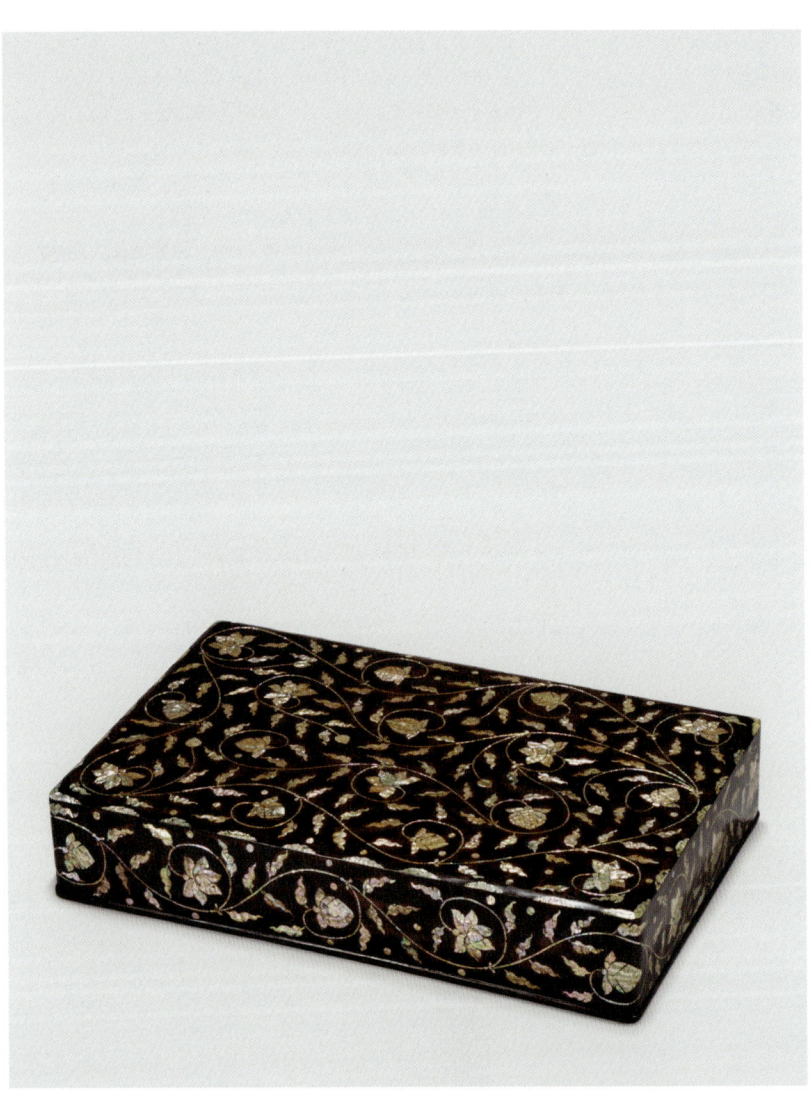

나전 칠 연꽃 넝쿨무늬 옷상자
螺鈿 漆 蓮花唐草文 衣箱子
Clothing Box with Lotus Scroll Design Lacquerware with Mother-of-Pearl Inlay

나전은 전복, 조개 등의 껍질을 얇게 갈아 여러 가지 무늬로 오려내어 물건의 표면에 붙여 장식하는 기법이다. 조선 전기 나전칠기의 무늬는 고려시대의 일정하고 규칙적으로 도안화된 꽃무늬에서 벗어나 사실성을 추구하는 경향을 보여주는데, 꽃무늬가 커지고 무늬 배치가 대담해지는 특징이 나타난다. 이 상자는 관복이나 다른 의복을 보관하는 용도로 사용되는데 뚜껑의 겉면과 몸체의 옆면에 연꽃 넝쿨무늬로 장식하였다. 꽃무늬에는 주름질로 제작된 자개의 둥근 면을 평면에 부착하기 위해 자개에 균열을 가하는 타찰법을 사용하였다.

조선 16–17세기, 높이 12.7cm
Joseon, 16th–17th century, H. 12.7cm

사층 사방탁자
四層 四方卓子
Stand with Four Shelves

사방탁자란 사방이 뚫려 있고 기둥과 층널로만 구성된 가구를 말한다. 각 층에 책을 쌓아 정돈하거나 도자기, 수석과 같이 가까이 두고 감상하는 작은 물건을 올려놓았다. 소나무로 만든 이 사방탁자는 기둥과 널판으로 이루어진 간결한 구성으로 소박하면서도 쾌적하고 안정된 분위기를 준다. 사방이 트여 있어 낮고 좁은 한옥 내부에 시원한 느낌을 주었다.

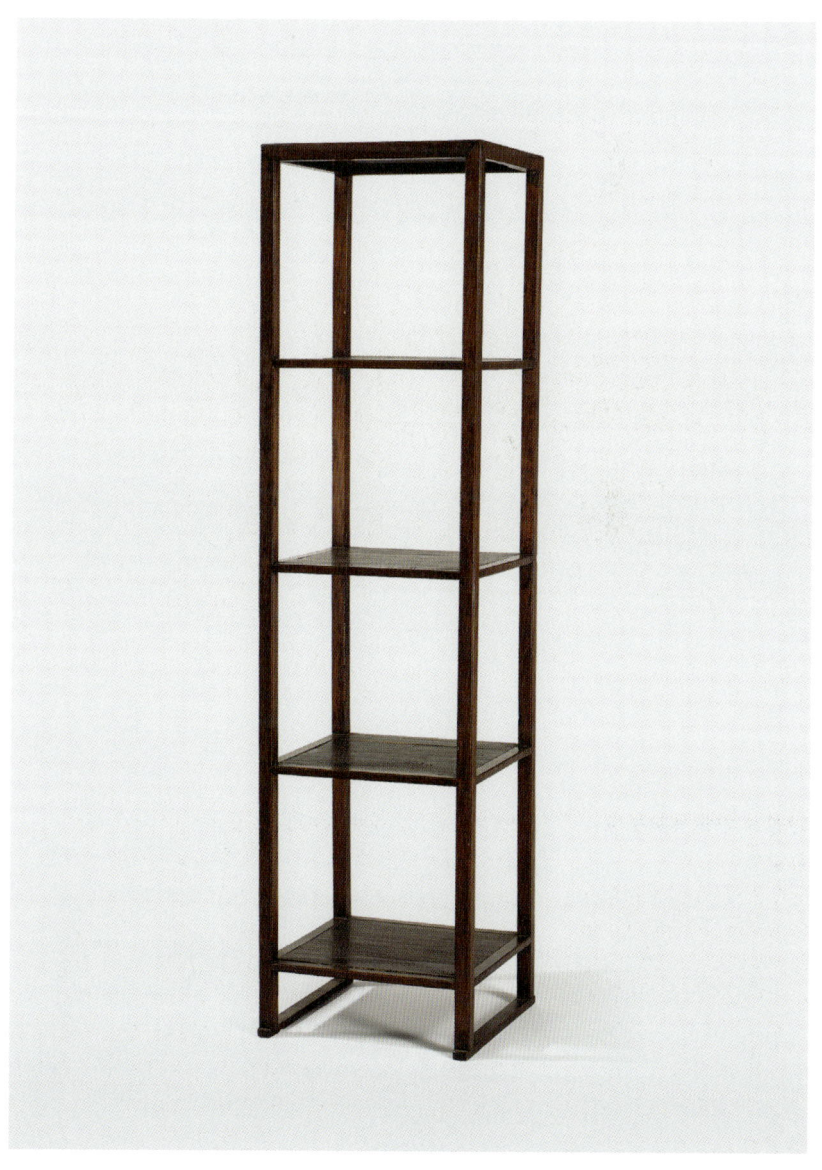

조선 19세기, 높이 149.5cm
Joseon, 19th century, H. 149.5cm

문갑
文匣
Document Chest

문갑은 중요한 서류나 물건을 보관하고 필통이나 연적 등의 문방용품을 얹어 장식하는 가구이다. 문갑은 둘이 한 쌍을 이루는 쌍문갑과 이 문갑처럼 한 짝으로 이루어진 단문갑單文匣이 있다. 이 문갑은 서랍으로 막힌 면적과 시원하게 뚫린 빈 공간이 서로 대비를 이루어, 면 분할이 세련되고 쾌적하다. 두 다리 판 아래에 뚫은 여의두 모양의 풍혈風穴 역시 가뿐한 느낌을 준다. 하나짜리 단문갑이지만 비교적 길게 만들었는데 실내 공간 구성을 감안하여 제작한 것으로 보인다.

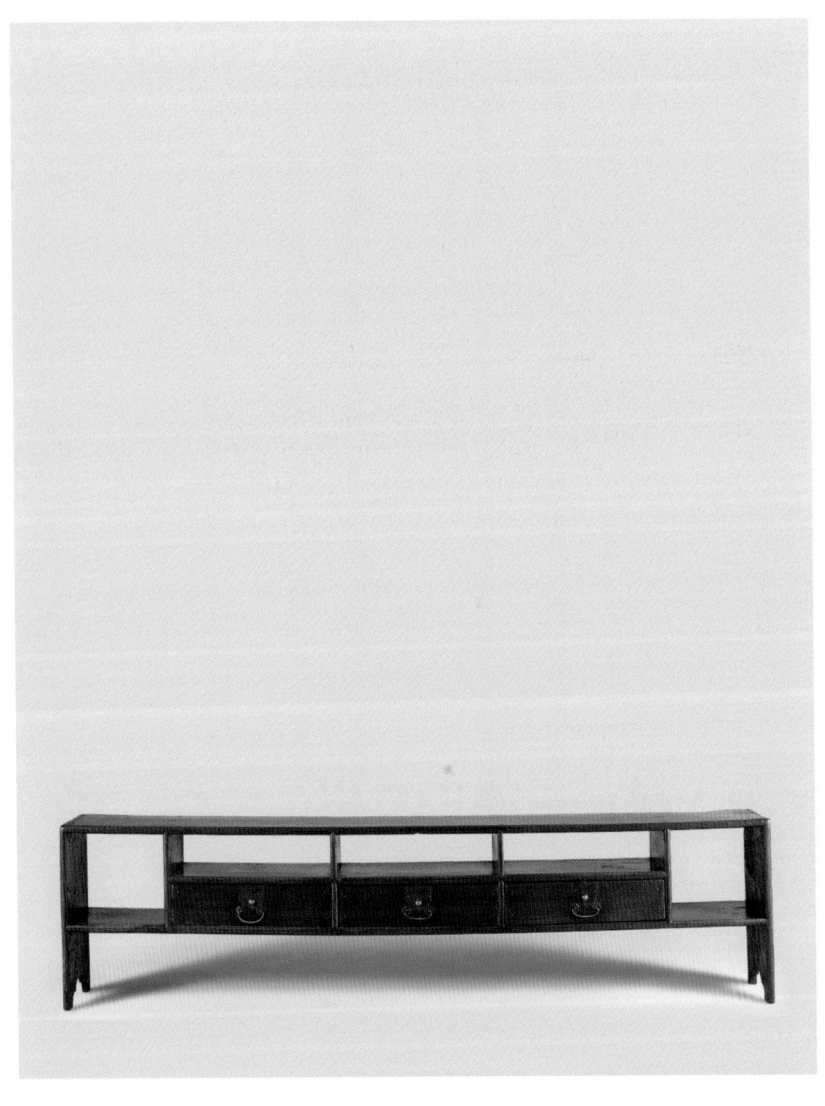

조선 19세기, 높이 36.3cm
Joseon, 19th century, H. 36.3cm

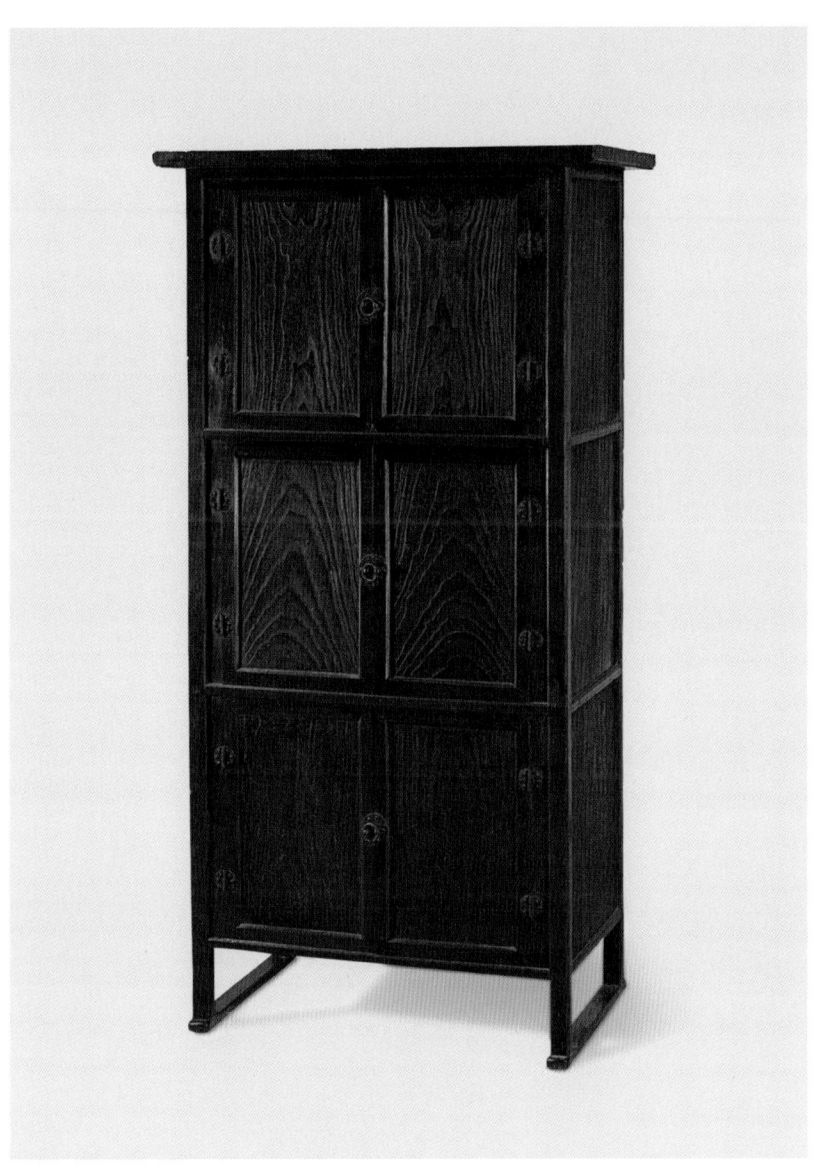

삼층 책장
三層 冊欌
Book Chest of Three Tiers

사랑방의 주요 가구 중 하나로 책장을 꼽을 수 있다. 대가大家에서는 서고가 따로 있어 책을 보관하면서, 가까이 두고 읽는 책들을 위해 이와 같이 실내에 책장을 두고 사용하였다. 이 책장은 간결하고 소박한 디자인이 돋보이는 책장으로, 장을 삼단으로 나누어 각기 층을 만들었다. 문판은 오동나무 판재를 뜨거운 인두로 지진 후 볏짚으로 문질러 부드러운 섬유질은 털어내고 단단한 나뭇결만 남게 하였다. 이러한 기법을 낙동법烙桐法이라고 한다. 인위적인 장식을 피하고 나뭇결을 이용한 자연스러운 아름다움을 선호한 사랑방 가구에 주로 사용되었다.

조선 19세기, 높이 133.0cm
Joseon, 19th century, H. 133.0cm

'연가 칠년'이 새겨진 부처
'延嘉七年'銘 金銅 佛 立像
Standing Buddha with Inscription of 'the Seventh Year of Yeonga'

지금까지 우리나라에서 발견된 불상 가운데 제작 연대를 알 수 있는 가장 오래된 상이다. 광배 뒷면의 명문에 의하면, 이 불상은 539년 무렵 고구려의 수도 평양에 있는 동사東寺에서 신도 40인이 힘을 합하여 만든 천불千佛 가운데 스물아홉 번째인 인현의불因現義佛이다. 불상의 모습은 얼굴이 갸름하고 두꺼운 법의를 입어 신체의 굴곡이 전혀 보이지 않으며 옷자락이 물고기 지느러미처럼 좌우로 뻗쳐 있다. 이는 중국 북위시대(386-534) 불상의 전형적인 특징으로 고구려 불상이 북위 불상 양식을 받아들였음을 알 수 있다.

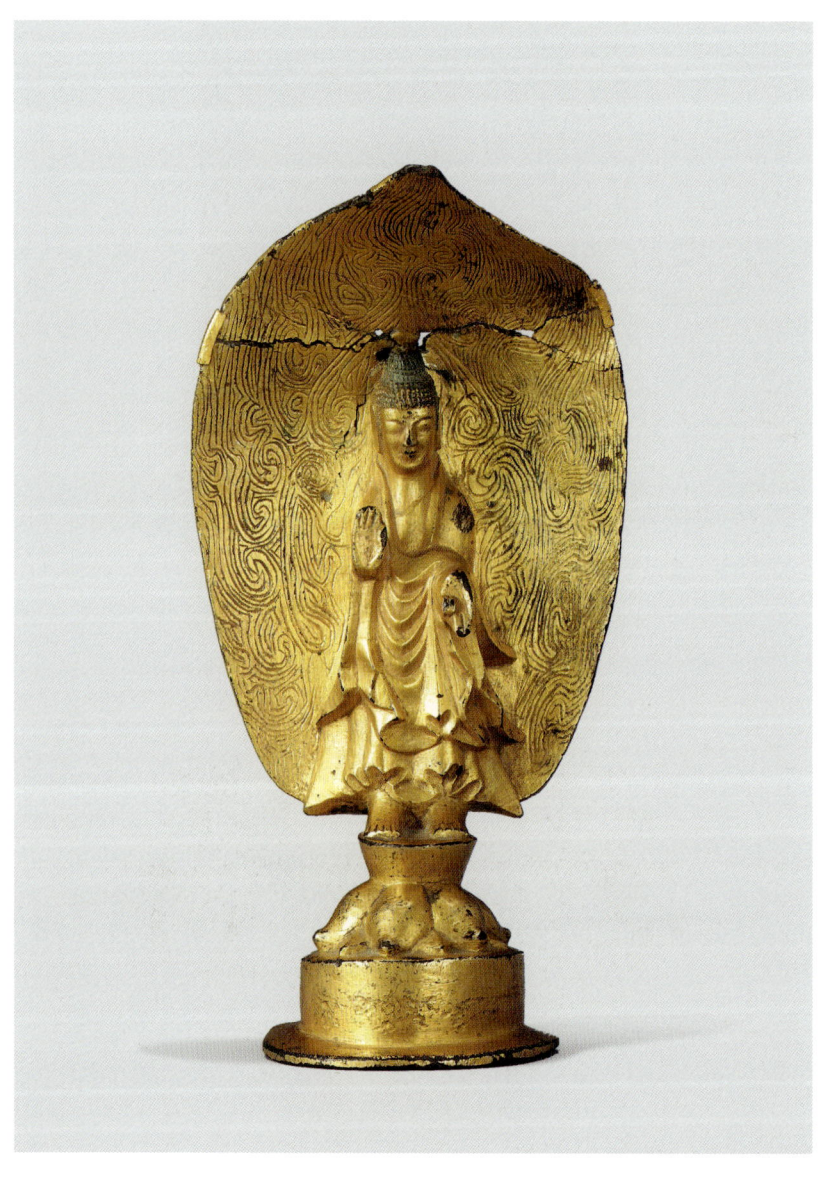

경남 의령, 고구려 539년경, 높이 16.2cm, 국보
Goguryeo, ca. 539, H. 16.2cm, National Treasure

부처
蠟石製 佛 坐像
Seated Buddha

1936년 부여 군수리의 한 절터 목탑자리에서 금동보살입상과 함께 발견된 상이다. 얼굴에는 잔잔한 미소가 흐르고 양쪽 어깨를 감싼 법의法衣는 무릎을 지나 사각형의 대좌까지 덮고 있다. 전체적으로 둥글고 부드러움이 강조되어 있는 전형적인 백제 불상이다. 백제가 성왕聖王(523-554)대에 수도를 공주에서 부여로 옮기고 불교를 크게 일으켜 호국대찰 왕흥사王興寺를 짓는 등 정치적·문화적 전성기를 이루었던 시기에 만들어진 것으로 추정된다.

부여 군수리 절터, 백제 6세기, 높이 13.5cm, 보물
Baekje, 6th century, H. 13.5cm, Treasure

황복사 터 부처와 아미타불
皇福寺址 純金製 佛 立像 · 純金製 阿彌陀佛 坐像
Standing Buddha and Seated Amitabha from the Pagoda at the Hwangboksa Temple

1942년 경주 구황동 전傳 황복사 터 3층석탑을 해체·복원할 당시 발견된 금동제 사리함 안에서 발견된 불상이다. 사리함 뚜껑 안쪽에 쓰인 기록에 의하면, 692년에 효소왕孝昭王이 선왕인 신문왕의 명복을 빌기 위해 이 석탑을 건립하고 금동사리함을 넣었으며, 그 뒤 706년에 성덕왕聖德王이 다시 사리함 속에 아미타상과 『무구정광다라니경無垢淨光陀羅尼經』 1권을 넣었다고 한다. 두 상의 양식적인 특징으로 미루어 볼 때, 불입상은 692년 석탑을 처음 건립할 당시의 것으로 보이며 불좌상은 706년에 탑에 넣은 아미타불로 추정된다. 입상은 두께가 1밀리미터도 채 안 될 정도로 얇아 당시 우수한 주조기술을 잘 보여준다.

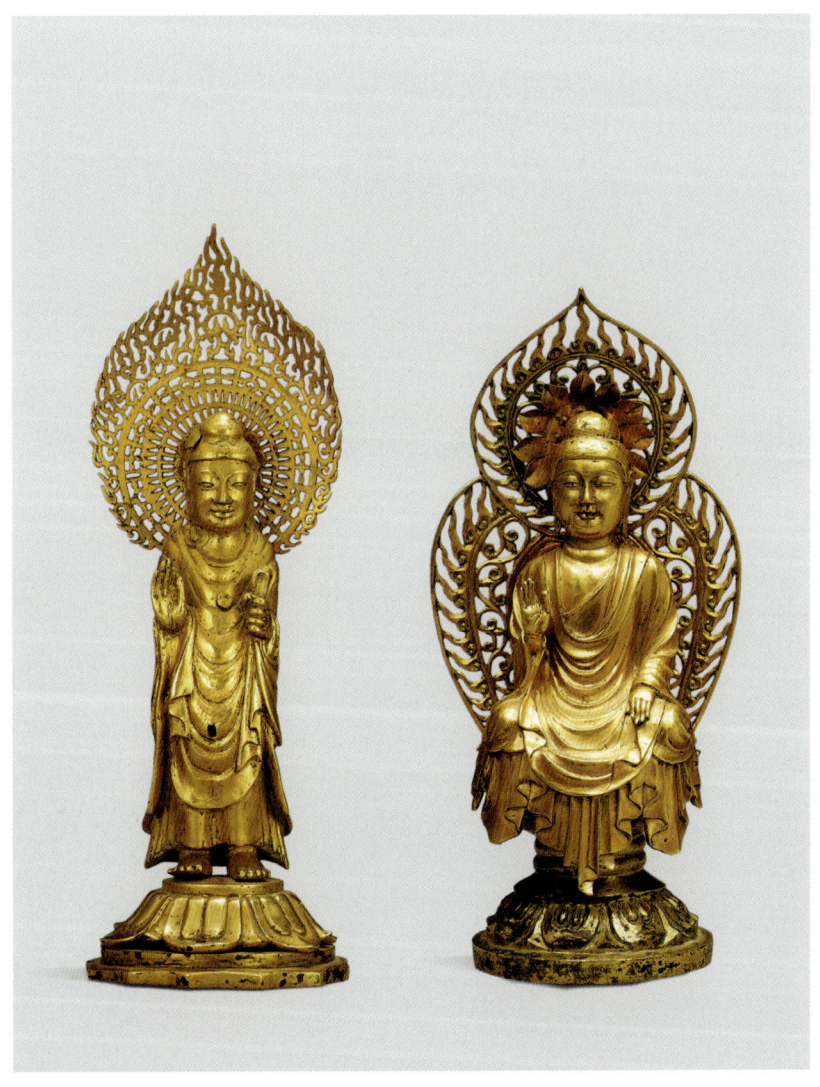

경주 황복사 터, 통일신라 692년 이전(좌)·706년(우),
높이(좌) 14.0cm · (우) 12.0cm, 국보
Unified Silla, before 692 (L) · 706 (R),
H. 14.0cm (L) · 12.0cm (R), National Treasure

감산사 터 미륵보살과 아미타불
甘山寺址 石造 彌勒菩薩 立像·石造 阿彌陀佛 立像
Maitreya Bodhisattva and Amitabha Buddha from Gamsansa Temple

1915년 경주 감산사 터에서 옮겨온 불상이다. 광배 뒷면의 명문에 따르면, 집사부시랑執事部侍郞 김지성金志誠이 부모의 은혜와 임금의 덕에 보답하고자 성덕왕聖德王 18년(719)에 미륵보살彌勒菩薩과 아미타불阿彌陀佛을 만들기 시작하였으며, 만들던 도중 김지성이 성덕왕 19년(720)에 죽으면서 그의 명복도 함께 빌게 되었다고 한다. 통일신라 8세기 전반 석조 조각의 높은 수준을 잘 보여주는 예다.

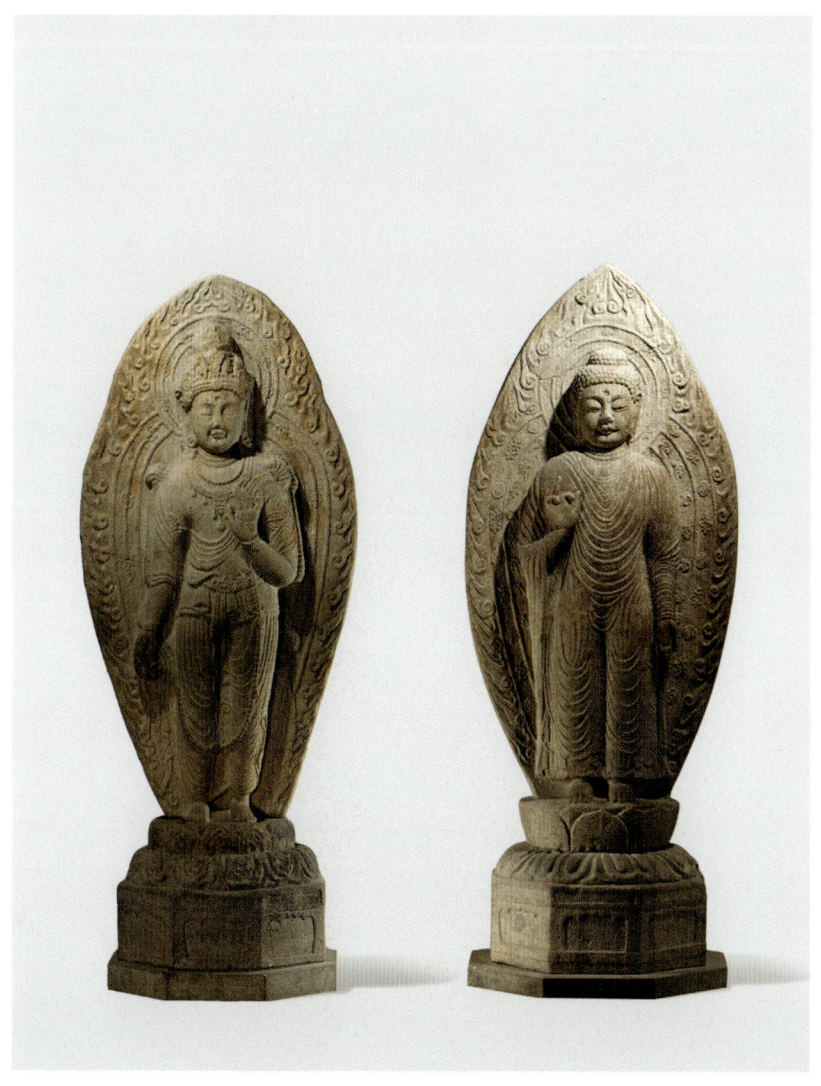

경주 감산사 터, 통일신라 719년, 높이 (좌) 270.0cm · (우) 275.0cm, 국보
Unified Silla, 719, H. 270.0cm (L) 275.0cm (R), National Treasure

비로자나불
鐵造 毘盧遮那佛 坐像
Seated Vairocana

비로자나불은 불교의 진리인 '법法'을 인격화한 부처다. 양손을 가슴 부분에 올려 왼손 주먹을 쥔 채 둘째 손가락을 세워 오른손으로 감싸 쥔 형태의 지권인智拳印의 수인을 갖는다. 통일신라 후반에는 철鐵이라는 새로운 재료를 사용한 철불이 만들어지기 시작해 고려 전기까지 유행하였다. 이 불상의 가슴 부분에는 철불 주조 과정에서 생기는 주조선이 그대로 남아 있다. 철은 구리나 다른 금속에 비해 질감이 투박할 수 있는 데 비해 표면이 고르고 상태가 좋아 뛰어난 주조기술을 엿볼 수 있다.

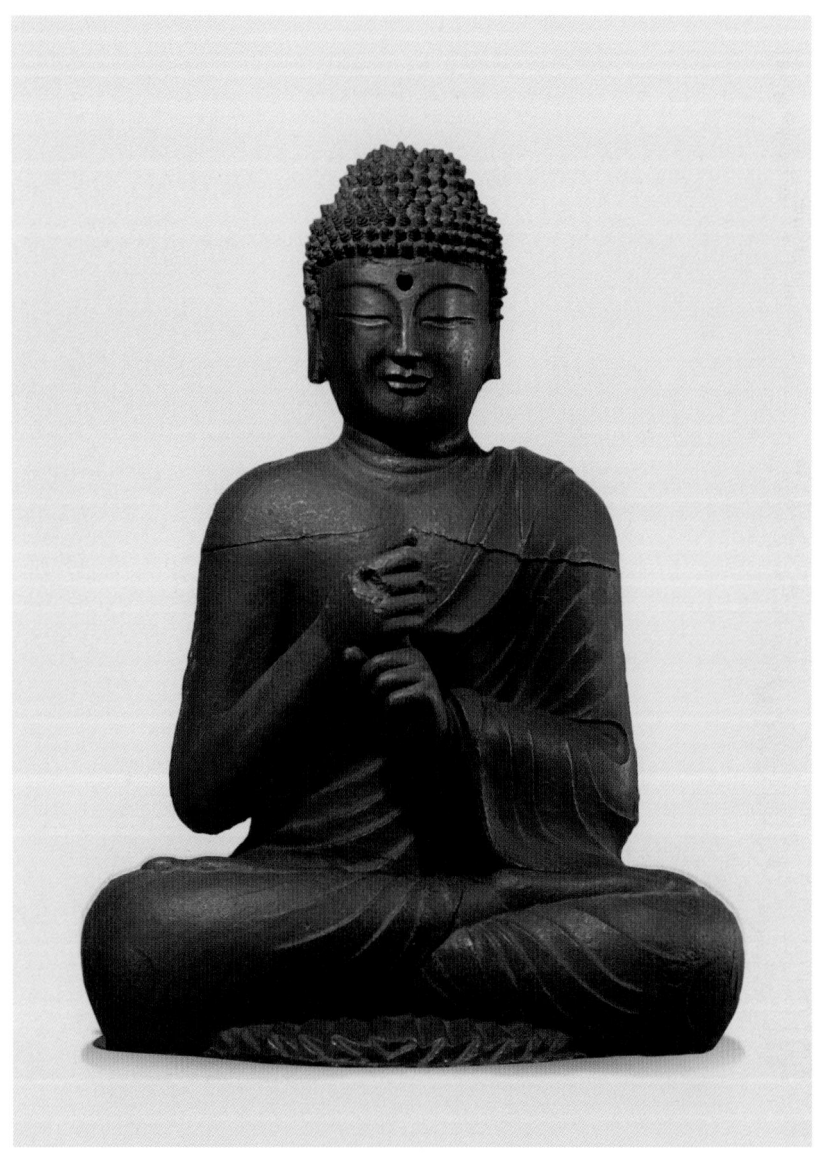

통일신라 말-고려 초(9세기 후반-10세기 전반), 높이 112.1cm
Late Unified Silla-Early Goryeo (Late 9th-Early 10th century),
H. 112.1cm

부처
鐵造 佛 坐像
Seated Buddha

이 불상은 경기도 하남시 하사창동의 한 절터에 있던 것으로 지금도 하사창동의 절터에는 돌로 만든 대좌의 일부가 남아 있다. 높이 2.88미터, 무게 6.2톤에 달하는 우리나라에서 가장 큰 철불이다. 석굴암 본존불과 같은 형식의 옷차림과 수인手印을 하고 있으나 허리가 급격히 가늘어진 조형감과 추상화된 세부 표현으로 미루어 통일신라 불상을 계승한 고려 초기의 작품으로 보인다. 부처의 양 무릎에는 딱딱하게 굳은 옻칠의 흔적이 남아 있어 원래 불상 전체에 두껍게 옻칠을 한 다음 도금했던 것을 알 수 있다.

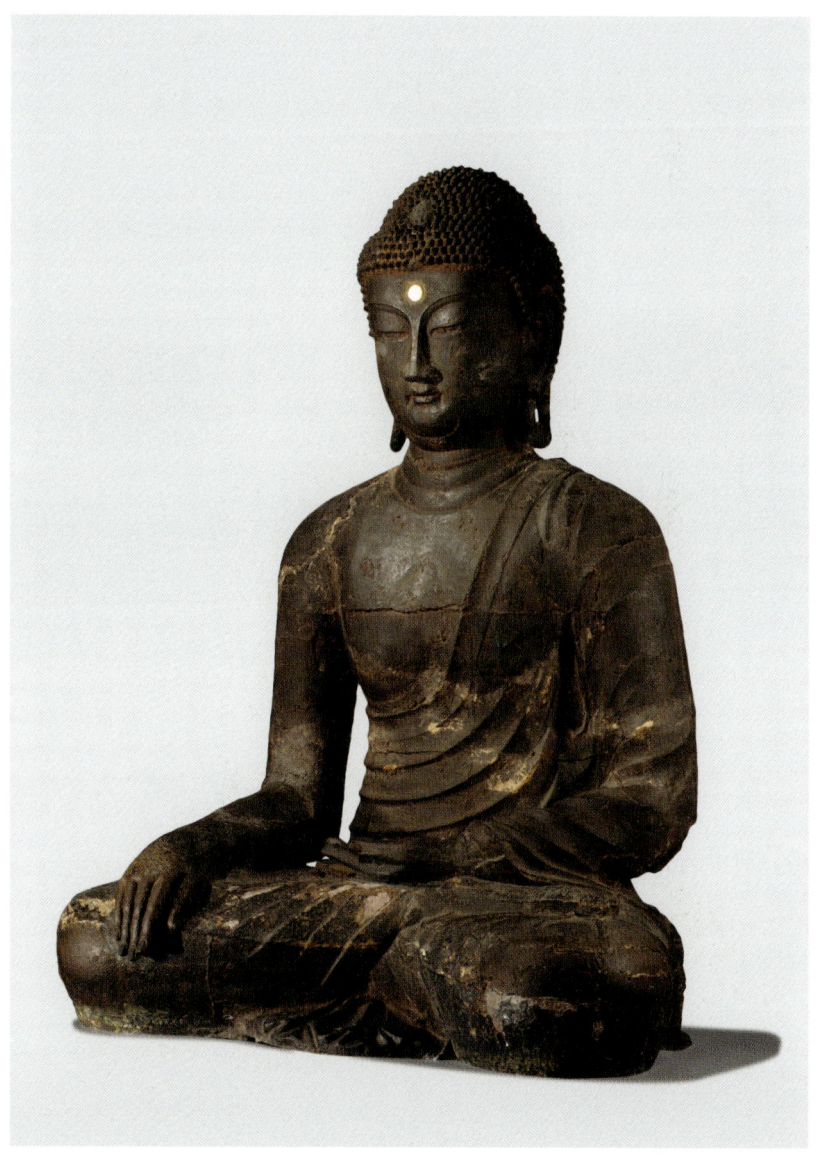

하남 하사창동 절터, 고려 10세기, 높이 288.0cm, 보물
Goryeo, 10th century, H. 288.0cm, Treasure

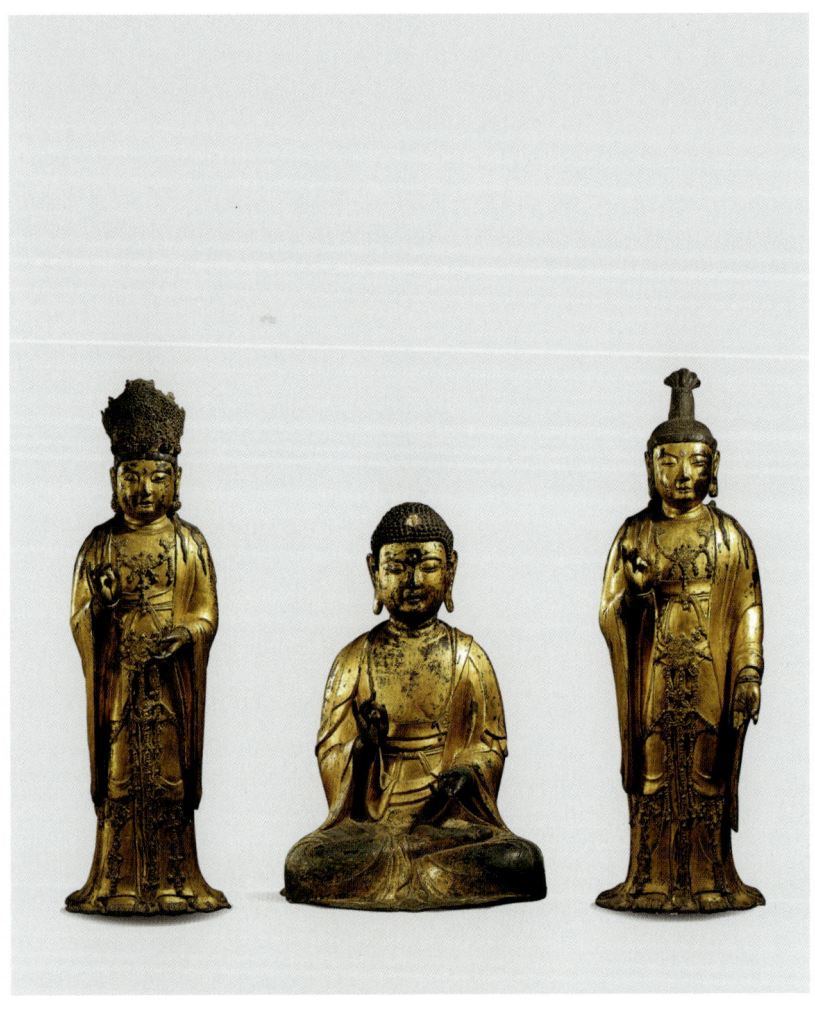

아미타삼존불
金銅 阿彌陀三尊佛
Amitabha Triad

서방 극락정토를 관장하는 아미타불, 관음보살, 대세지보살의 삼존상이다. 양옆 두 보살상의 바닥판에 쓴 글에 따르면 고려 1333년 장현張鉉과 부인 선씨宣氏의 시주로 불상이 제작되었다. 불상 안에 넣었던 복장물腹藏物 조성 발원문에는 신분이 높은 사람부터 낮은 사람까지 다양한 계층의 많은 사람들이 기록되어 있다. 아미타불의 머리에 표현된 중앙계주, 속옷의 띠매듭과 왼쪽 가슴 아래 보이는 마름모꼴의 치레장식, 왼쪽 팔 위에 겹쳐진 옷주름 등에서 고려 후기 불상의 양식을 볼 수 있다.

고려 1333년, 높이(아미타불) 69.1cm·(관음보살) 86.4cm, 보물
Goryeo, 1333, H. 69.1cm (Buddha)·86.4cm (Avalokitesvara), Treasure

관음보살
金銅 觀音普薩 坐像
Seated Avalokitesvara

관음보살이 가진 자비의 마음이 예술로 발현되어 성스러운 미美의 경지에 도달한 상이다. 세운 무릎 위에 오른팔을 올리고 왼손으로 바닥을 짚은 자세는 수월관음水月觀音 모습에서 연유하며, 전륜성왕轉輪聖王이 취하는 자세라는 의미로 윤왕좌輪王坐라 부른다. 역삼각형 얼굴과 가늘고 긴 상체, 원형의 커다란 귀걸이와 온몸을 휘감은 화려한 장신구는 중국 명나라 영락永樂 연간(1403-1424) 불상의 영향을 받은 것이다. 2016년 조사에서 조선 15세기와 17세기 두 차례 복장물을 넣은 사실이 확인되었으며, 조선 전기 직물 편 일부와 '뎡향(정향)', '인슴(인삼)' 등 옛한글이 표기된 포장 종이 등도 함께 발견되었다.

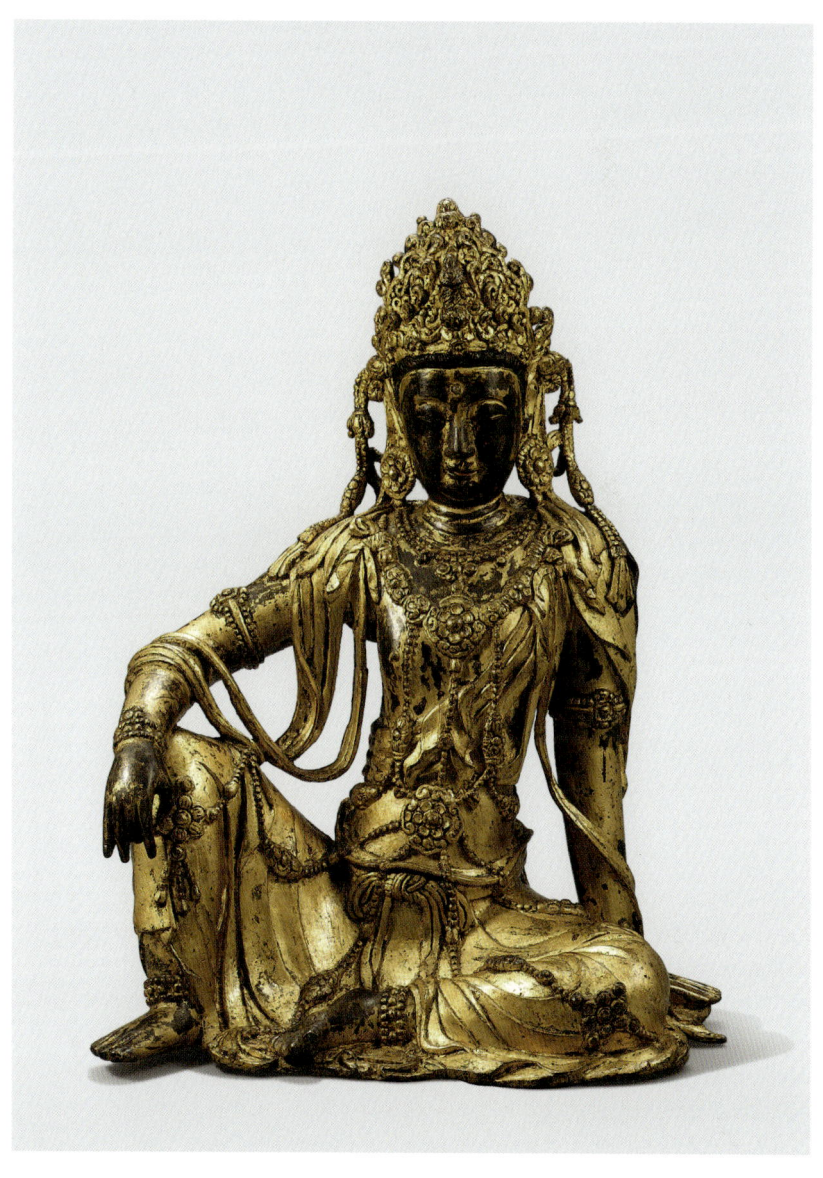

조선 15세기경, 높이 38.5cm
Joseon, ca. 15th century, H. 38.5cm

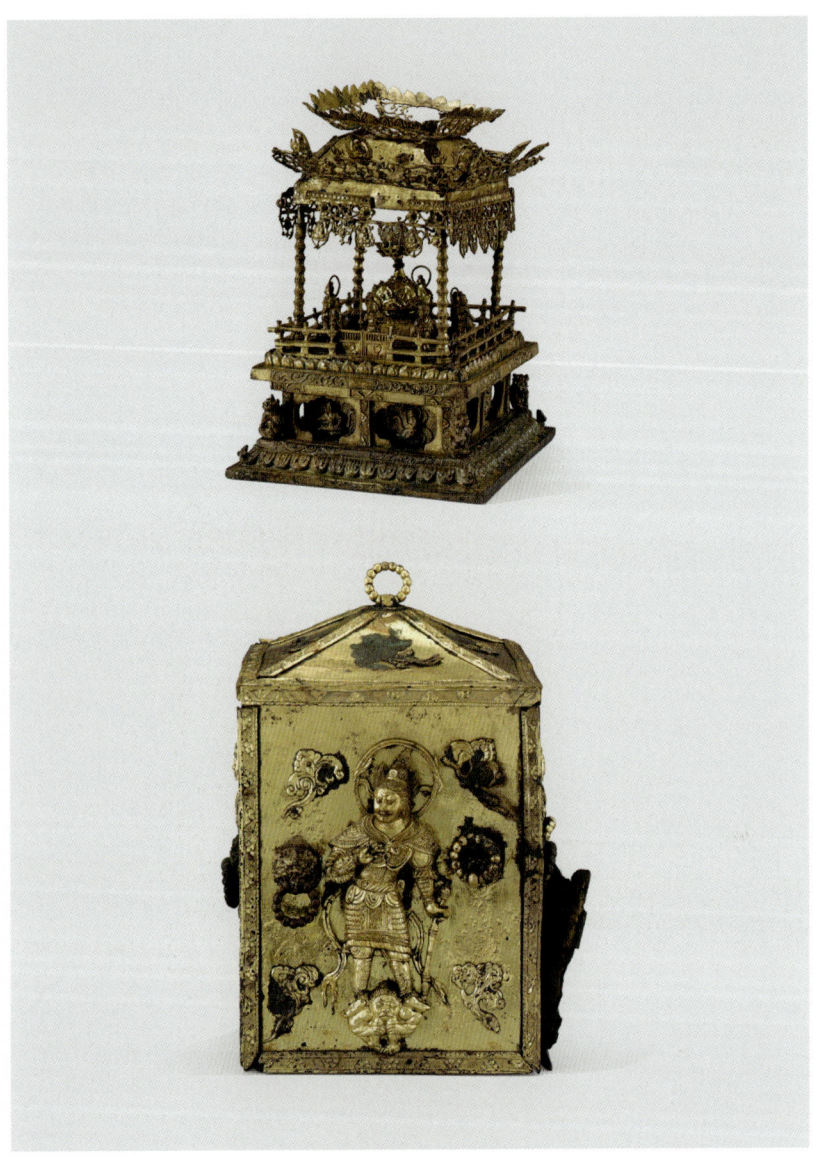

감은사 터 동탑 사리구
感恩寺址 東三層石塔 舍利具
Reliquary from East Pagoda at the Gameunsa Temple

감은사感恩寺는 문무왕文武王의 명복을 빌기 위하여 682년(신문왕 2)에 창건된 절로 현재 동·서탑과 건물터만이 남아 있다. 서탑의 사리구는 1959년, 동탑의 사리구는 1996년 해체·복원 과정에서 발견되었다. 금동으로 만든 외함 안에 전각 모양 사리기를 넣고, 사리기 기단 위에는 수정사리병을 모셨다. 당시 당唐과의 교류를 통하여 받아들인 새로운 양식을 토대로 만든 선구적인 작품이며, 보장寶帳 형태를 사리기에 채용한 통일신라 사리구의 독창성을 잘 보여주는 귀중한 예다.

경주 감은사 터, 통일신라 682년경, 높이(위) 18.8cm · (아래) 30.2cm, 보물
Unified Silla, ca. 682, H. 18.8cm (top) · 30.2cm (bottom), Treasure

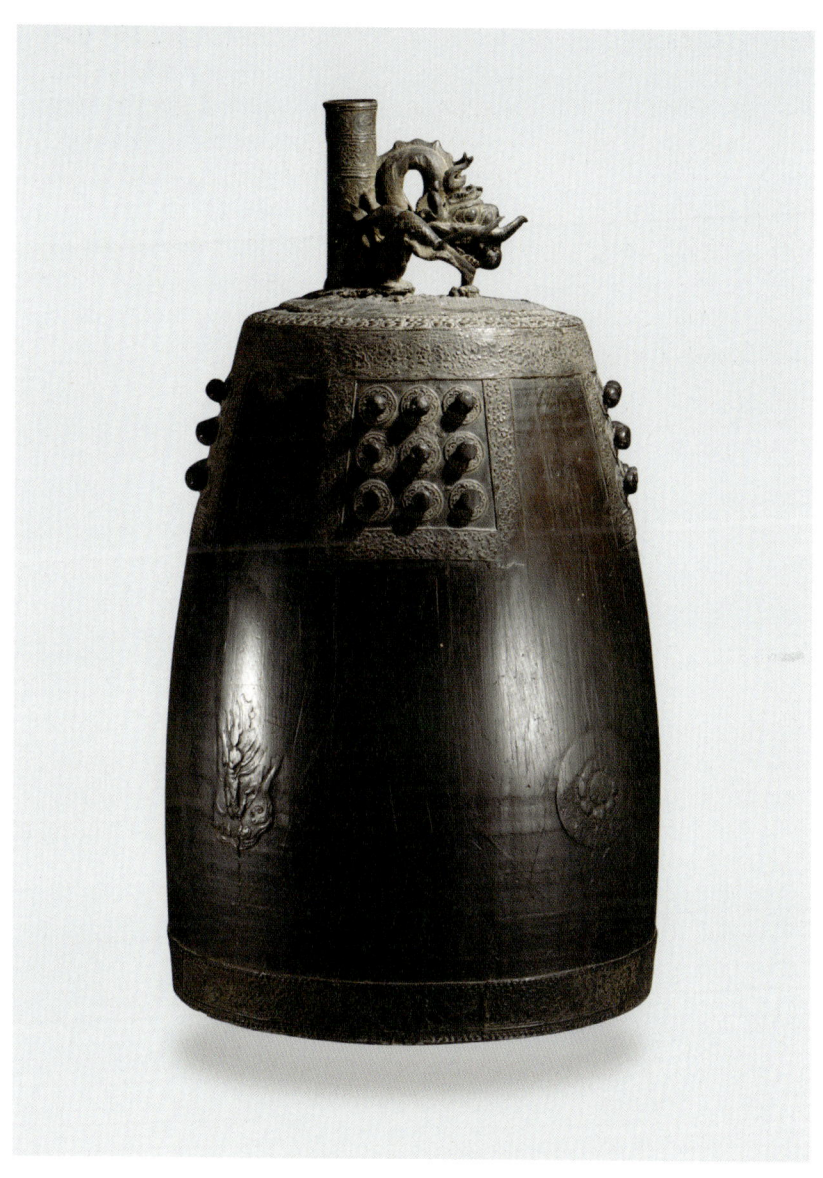

'천흥사'명 종
'天興寺'銘 靑銅 鍾
Bell with Inscription of Cheonheungsa Temple

고려시대 종 중에서 가장 아름답고 큰 종이다. 음통音筒의 표면은 5단으로 구획되어 꽃무늬로 장식되었다. 종 위아래에는 연주무늬를 두르고 그 안에 넝쿨무늬로 장식했다. 종의 몸통에는 두 개의 연꽃 모양 당좌撞座와 비천상飛天像을 번갈아 배치하였다. 몸통의 위패位牌 모양에는 '성거산천흥사종명통화이십 팔년경술이월일聖居山天興寺鍾銘統和二十八年 庚戌二月日'이라는 명문이 있어, 고려 1010년 천흥사에서 제작된 종임을 알 수 있다.

고려 1010년, 높이 187.0cm, 국보
Goryeo, 1010, H. 187.0cm, National Treasure

연꽃가지모양 손잡이 향로
青銅 蓮枝形 柄香爐
Lotus-shaped Incense Burner with Handle

향로는 단 위에 올려놓고 향을 피울 수 있는 형태가 가장 많지만, 이와 같이 손에 들 수 있도록 긴 손잡이가 달린 향로도 있다. 중국 남북조시대부터 출현하여 시대에 따라 다양한 형식으로 유행하였다. 손잡이 부분을 이루는 세 갈래의 연 줄기 중 가장 위쪽 가지는 연꽃 모양의 향로 몸체를 받치고, 아래 가지는 연잎 모양의 받침이 되었는데, 중간의 가지는 무언가를 만들어 끼워 연결하였는지 못 구멍만 남아 있다. 연잎 잎맥 사이로 한 글자씩 나누어 '대강삼년정사유월일 시사주굴산하소大康三年丁巳六月日時寺主屈山下炤'라는 명문이 새겨져 있다. 마지막 잎의 명문은 지워져 확인할 수 없으나, '大康三年'은 요나라의 연호로 고려 1077년에 해당한다.

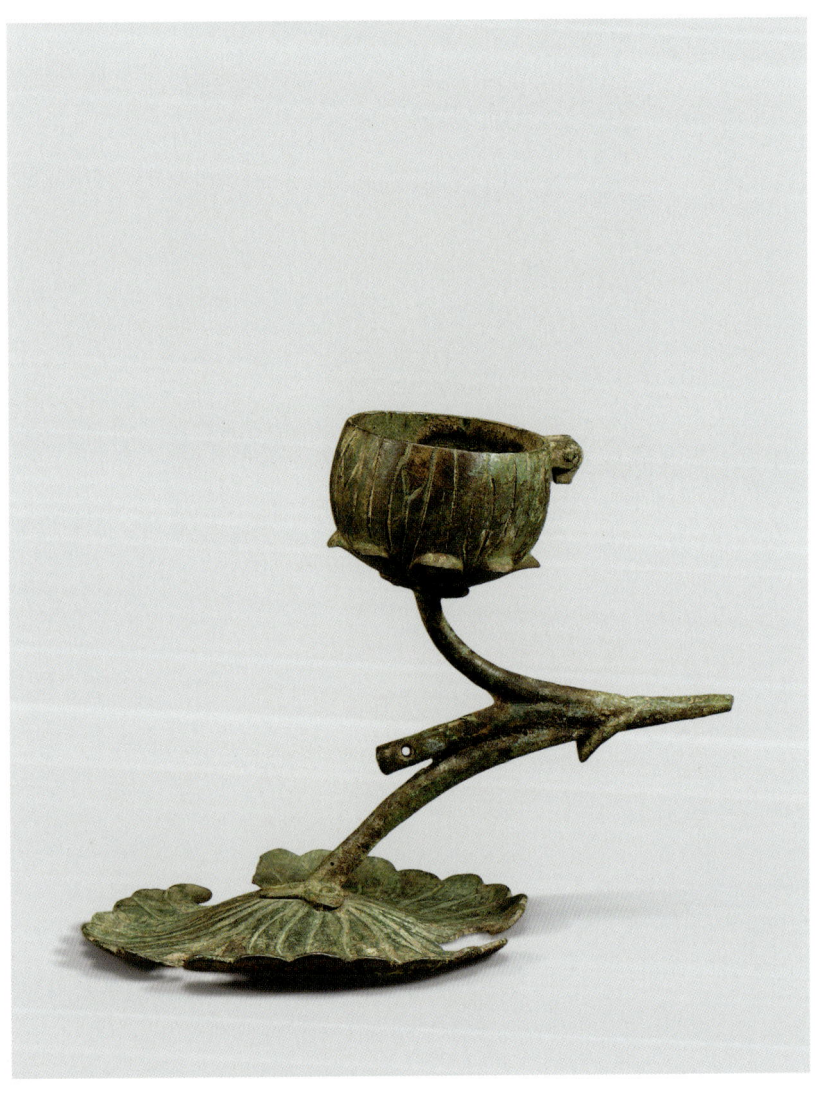

고려 1077년, 높이 14.7cm
Goryeo, 1077, H. 14.7cm

물가풍경무늬 정병
青銅 銀入絲 蒲柳水禽文 淨瓶
Kundika with Landscape Design

정병은 부처님 앞에 깨끗한 물을 바치는 공양구로 원래는 승려가 지녀야 할 18지물의 하나였으나, 점차 불전에 바치는 깨끗한 물을 담는 그릇으로 사용하게 되었다고 한다. 표면을 덮은 청동 녹은 은입사된 무늬와 잘 어우러진다. 어깨가 살짝 강조된 둥근 몸통에는 위아래로 여의두 무늬를 돌렸으며, 주구를 중심으로 양쪽에 버드나무가 서로 다른 모습으로 표현되었다. 그 사이 공간에는 작은 섬들과 헤엄치거나 날고 있는 물오리, 배를 탄 인물 등이 그려져 한가로운 강가의 풍경을 잘 보여주고 있다.

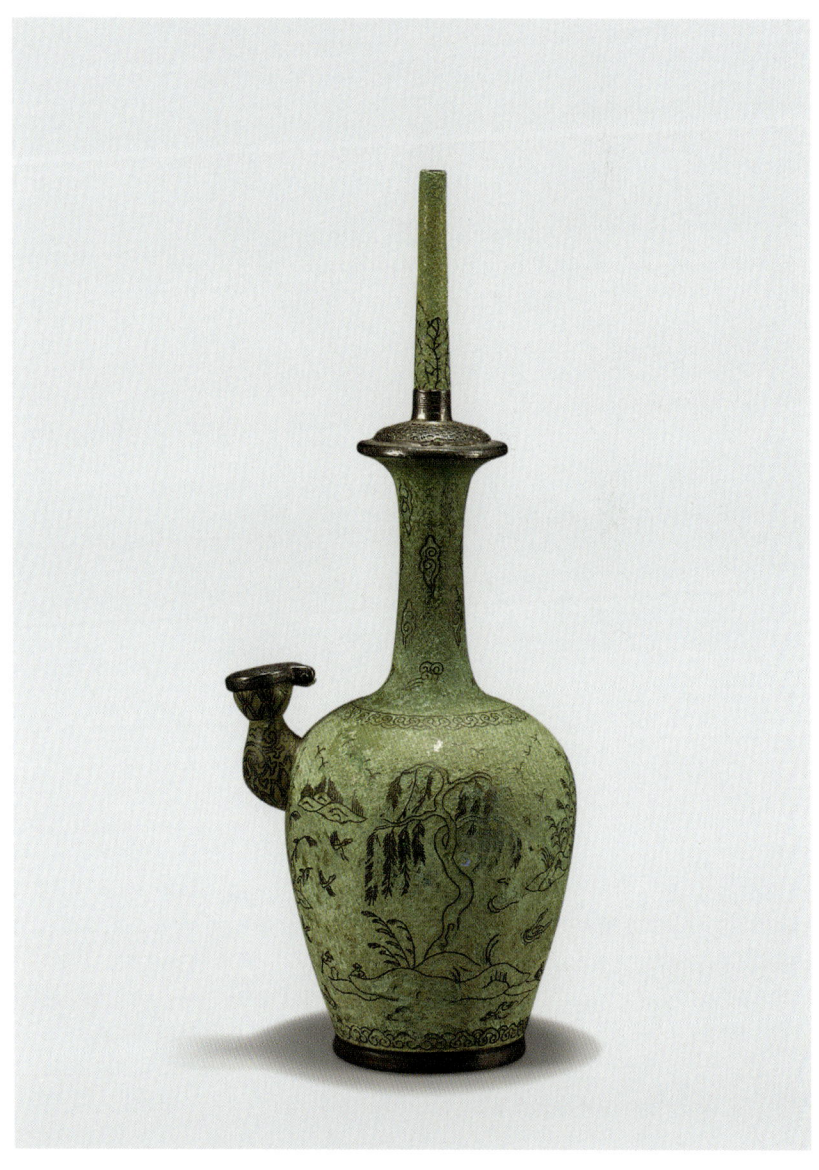

고려 12세기, 높이 37.5cm, 국보
Goryeo, 12th century, H. 37.5cm, National Treasure

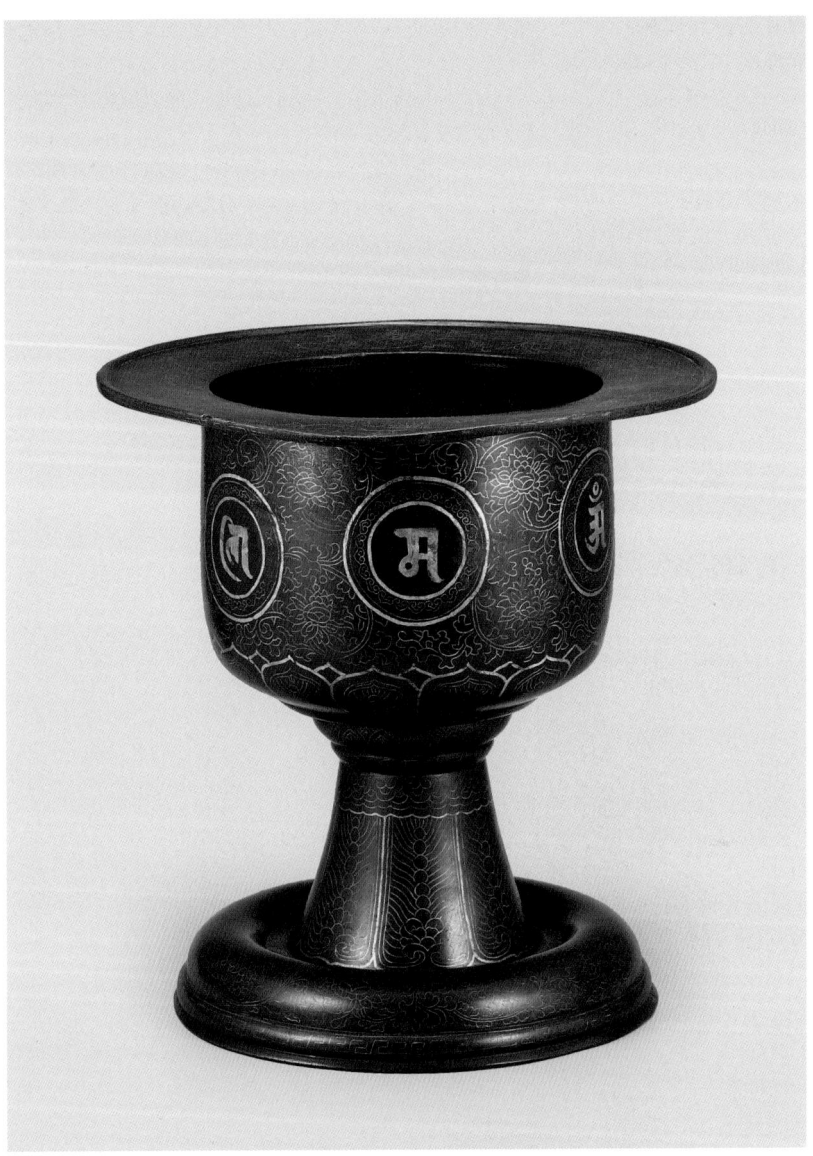

'청곡사'명 향완
靑銅 銀入絲 '靑谷寺'銘 香垸
Incense Burner with Inscription of Cheonggoksa Temple

향완香垸이란 향로의 일종으로, 특히 나팔 모양의 받침이 달리고 향로 몸통의 끝부분이 넓게 바라진 것을 따로 '향완'이라 부른다. 범자 6자와 연꽃넝쿨무늬로 장식된 이 향완은 전 아래에 명문이 있어, 홍무 30년인 1397년에 태조太祖의 부인 신덕왕후神德王后의 본향本鄕인 진양晋陽(지금의 진주)에 있는 청곡사靑谷寺 보광전寶光殿에서 사용하기 위해 만들어진 것을 알 수 있다. 무늬들은 청동 표면을 파낸 홈에 가는 은실들을 박아 넣은 은입사銀入絲 기법으로 만들어졌다.

진주 청곡사, 조선 1397년, 높이 39.0cm
Joseon, 1397, H. 39.0cm

청자 연꽃 넝쿨무늬 매병
靑磁 陰刻 蓮唐草文 梅瓶
***Maebyeong* (Vase), Celadon with Incised Lotus Scroll Design**

고려에서 청자를 제작하기 시작한 후 얼마 동안은 무늬가 없는 청자 일색이었다. 무늬가 등장하기 시작하면서부터 음각기법이 처음 사용되었는데, 간단한 식물무늬를 새겼다. 이 매병은 표면에 연꽃 넝쿨을 가득 표현하였다. 매병의 유려한 곡선미와 비췻빛 유색, 연꽃 넝쿨무늬가 조화를 이루며 12세기 고려인이 추구한 미감을 보여준다.

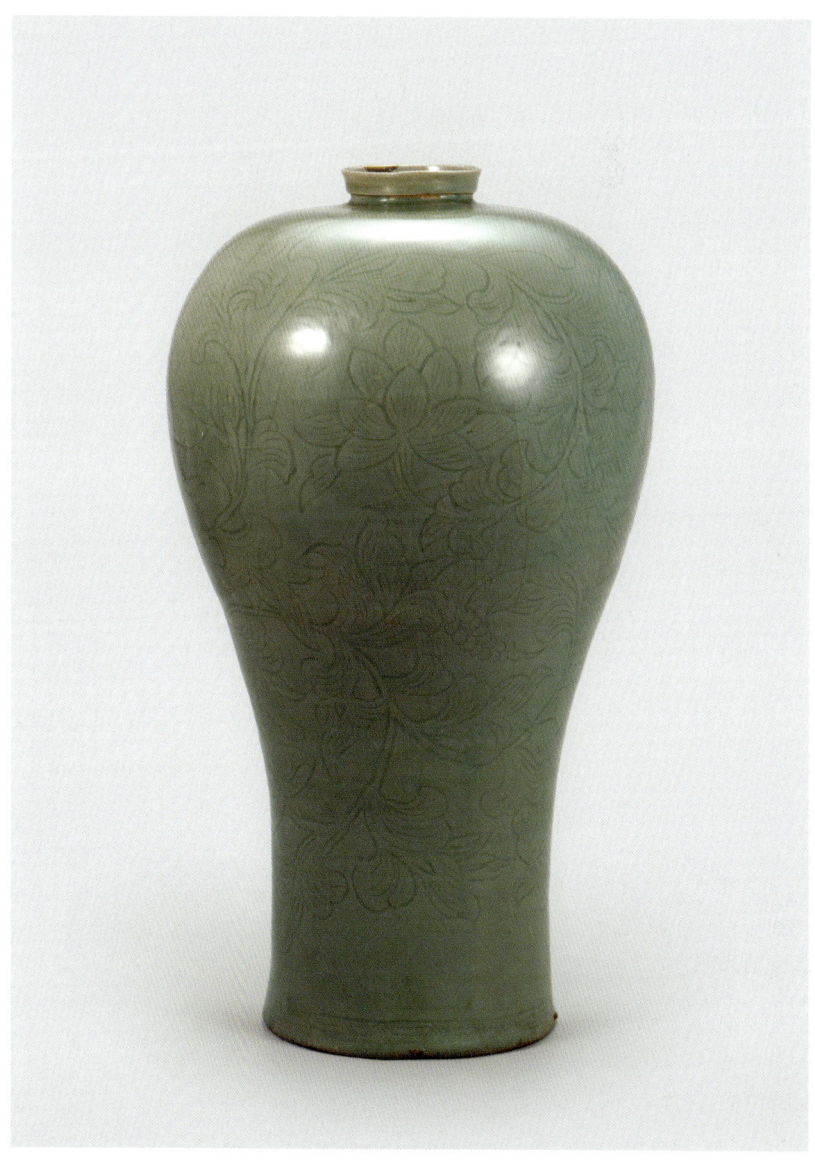

고려 12세기, 높이 43.9cm, 국보
Goryeo, 12th century, H. 43.9cm, National Treasure

청자 참외모양 병
青磁 瓜形 瓶
Lobed Vase, Celadon

고려 17대 왕인 인종仁宗(재위 1122-1146)의 장릉長陵에서 출토되었다고 전하는 청자 병이다. 12세기 중엽 고려청자를 연구하는 데 중요한 자료이며, 유색이나 형태에서 고려청자를 대표하는 작품이다. 주름치마와 같은 높은 굽, 참외 모양의 몸체, 유려한 목선, 꽃을 연상시키는 입술 등 각 부분의 비례와 직선·곡선의 조화가 완벽하다. 유약은 담녹색으로 전면에 곱게 입혀졌으며 유약 내에는 미세한 기포가 가득하다. 고려청자의 아름다움인 비색翡色의 기준이 되는 작품이다.

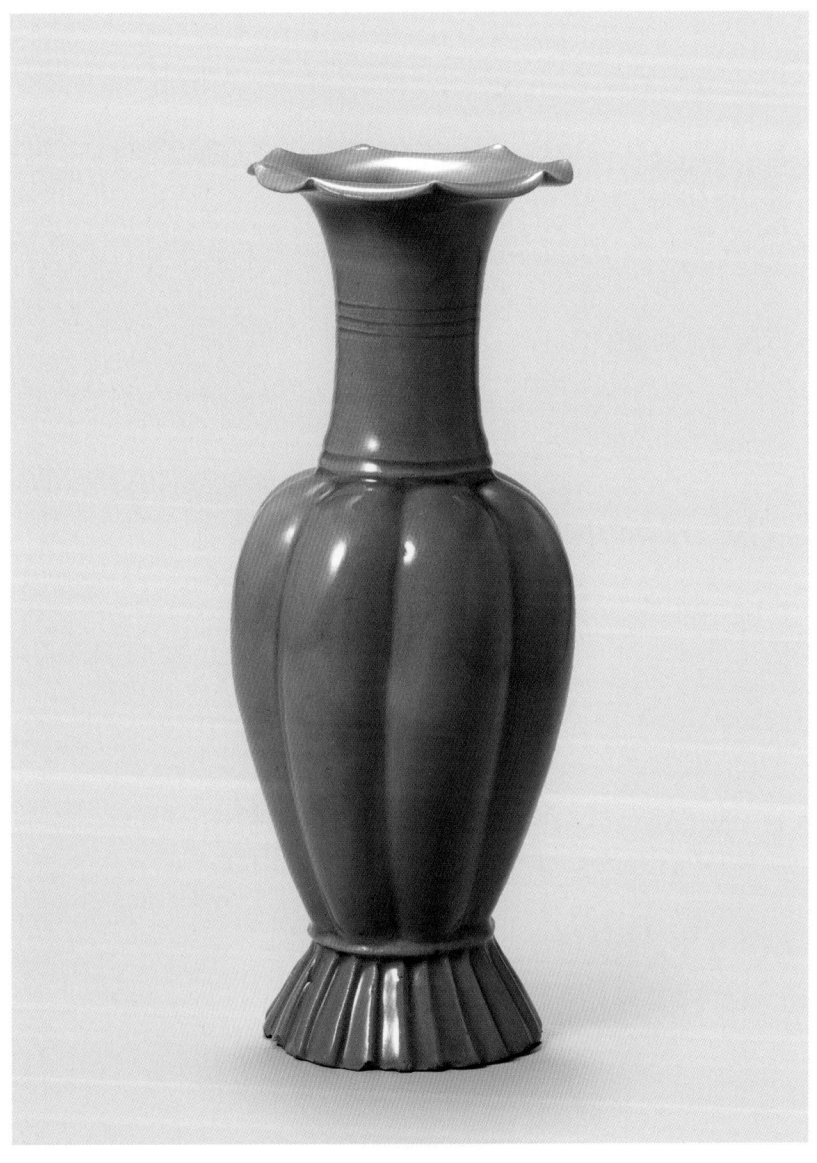

전 인종 장릉, 고려 12세기, 높이 22.7cm, 국보
Goryeo, 12th century, H. 22.7cm, National Treasure

청자 사자모양 향로
青磁 獅子形 香爐
Lion-shaped Incense Burner, Celadon

송나라 관리였던 서긍徐兢이 고려에 방문했던 당시를 기록한 『선화봉사고려도경宣和奉使高麗圖經』에 나오는 내용, 즉 "산예출향山猊出香(사자 모양을 한 향로) 역시 비색인데, 위에는 쭈그리고 앉은 짐승이 있고 아래에는 연꽃이 있어 이를 받치고 있다. 여러 기물 가운데 이 물건만이 가장 뛰어나다"라는 기록에 등장하는 동물 모양 뚜껑 향로의 예로 주목받아 왔다. 향의 연기가 뚜껑과 동물 몸 안의 빈 공간을 통해 벌린 입으로 나오도록 되어 있다. 향로 몸체의 전 위에는 구름무늬를, 바깥면에는 영지운문靈芝雲文을 음각했으며, 산화철로 점을 찍어 사자의 눈동자를 표현했다.

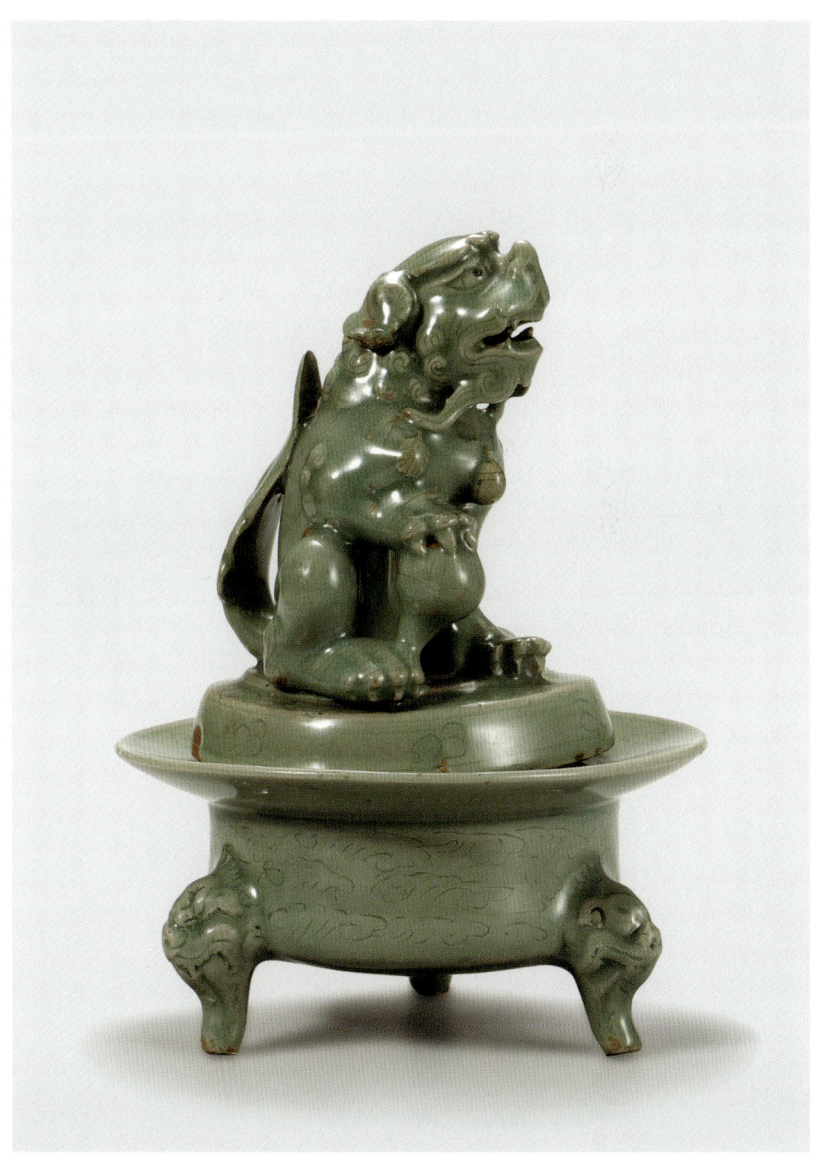

고려 12세기, 높이 21.2cm, 국보
Goryeo, 12th century, H. 21.2cm, National Treasure

청자 어룡모양 주자
青磁 魚龍形 注子
Dragon-shaped Ewer, Celadon

상형청자는 인물이나 동식물의 형상을 본떠 만든 것이다. 이 주자에서 물을 따르는 부분은 용머리이고 몸통은 물고기 모습으로, 상상의 동물을 형상화했다. 어룡魚龍이라 부르는데, 힘차게 펼쳐진 지느러미와 치켜세운 꼬리가 마치 물을 박차고 날아오르는 용의 모습을 연상시킨다. 조형미와 섬세한 무늬의 표현, 아름다운 비색 유약이 특징인 12세기 전성기 청자의 대표작이다.

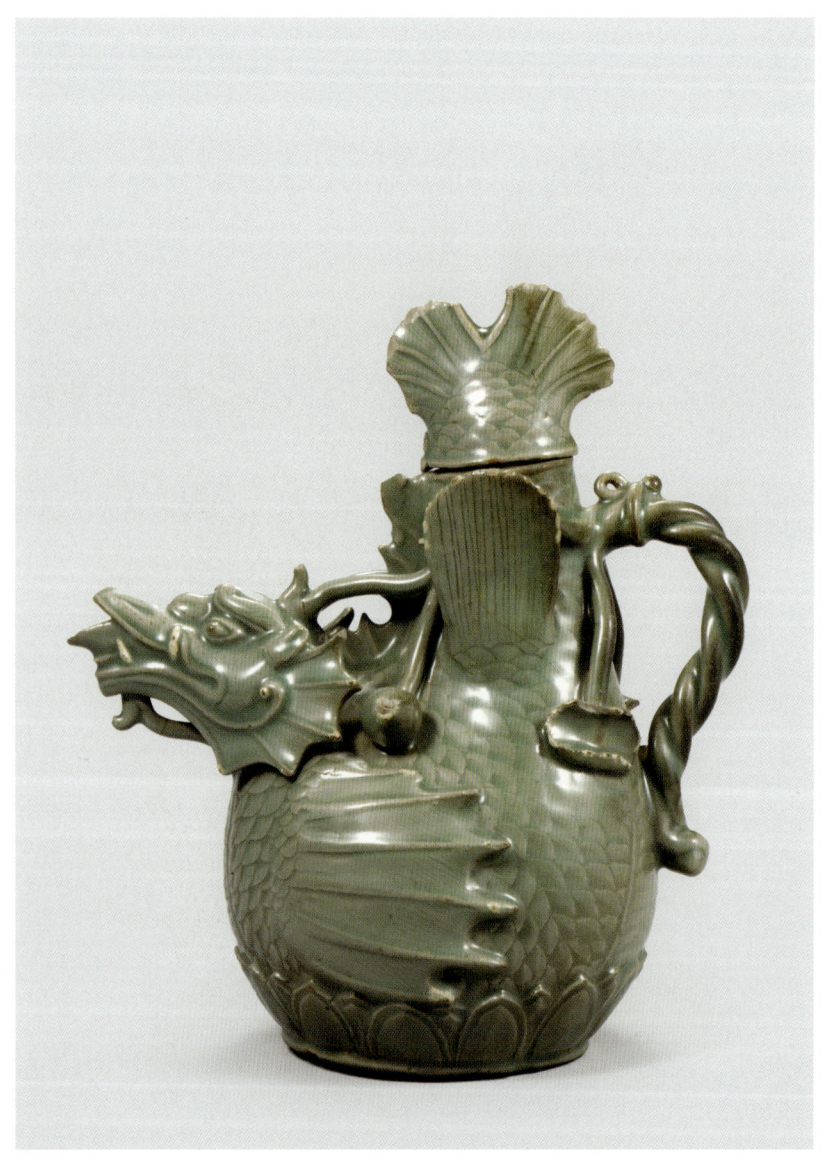

고려 12세기, 높이 24.4cm, 국보
Goryeo, 12th century, H. 24.4cm, National Treasure

청자 귀룡모양 주자
青磁 龜龍形 注子
Tortoise-shaped Ewer, Celadon

순청자와 더불어 상형청자가 유행하던 12세기 작품이다. 두툼해 보이는 두 겹의 연화좌 위에 앉은 거북이의 모습을 형상화하였으며, 연꽃 줄기 모양의 손잡이를 달았다. 거북이 등에 연잎으로 감싼 구멍이 있어서 물을 넣도록 되어 있다. 등에 새겨진 육각형 무늬 안에는 '王'자를 새겨 넣었다. 비취색 유약을 두껍게 입혀 유색의 농담이 돋보이며 양감이 두드러진다. 생동감 넘치는 전성기 상형청자의 특징이 잘 드러난 작품이다.

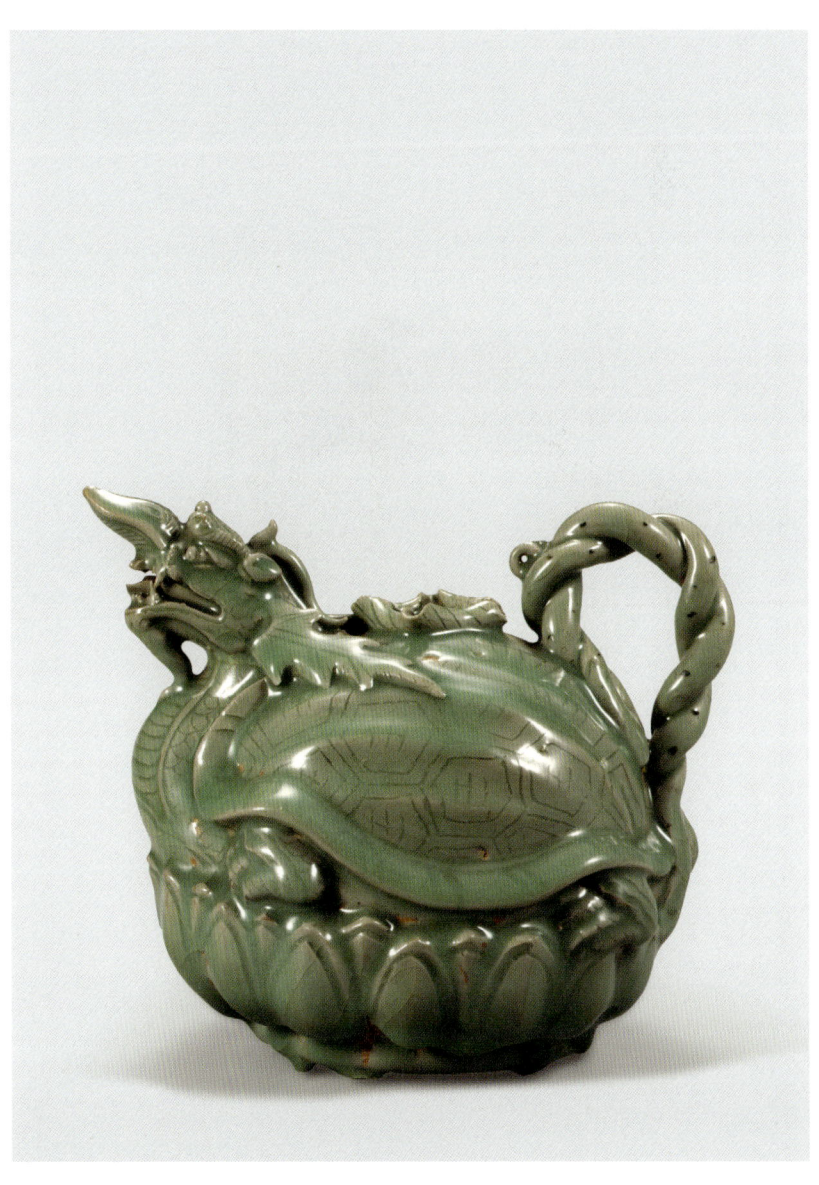

고려 12세기, 높이 17.3cm, 국보
Goryeo, 12th century, H. 17.3cm, National Treasure

청자 칠보무늬 향로
青磁 透刻 七寶文 香爐
Incense Burner,
Celadon with
Openwork Design

뚜껑의 한가운데에 구멍이 있고, 공 모양 장식의 투각된 구멍을 통해 연기가 빠져 나갈 수 있도록 한 향로다.
공 모양 장식의 문양은 둥근 고리를 겹치게 연결한 칠보문七寶文으로 다복多福, 다수多壽, 다남多男을 기원하는 일곱 가지 길상도안 중 '전보錢寶'로서 복을 상징한다. 꽃 모양의 향로 몸체는 세 겹의 꽃잎으로 중첩되어 각각의 잎을 별도로 제작하여 붙였는데, 이러한 것을 첩화貼花 기법이라 한다. 몸체와 대좌 사이를 연결하는 꽃잎도 마찬가지다. 대좌는 편평한 여섯 개 잎이 있는 꽃 모양으로 가장자리에 음각 넝쿨무늬가 둘러져 있다. 커다란 향로를 세 마리 토끼가 받치고 있으며, 토끼의 눈동자는 산화철로 검게 찍어 생동감을 더하였다.

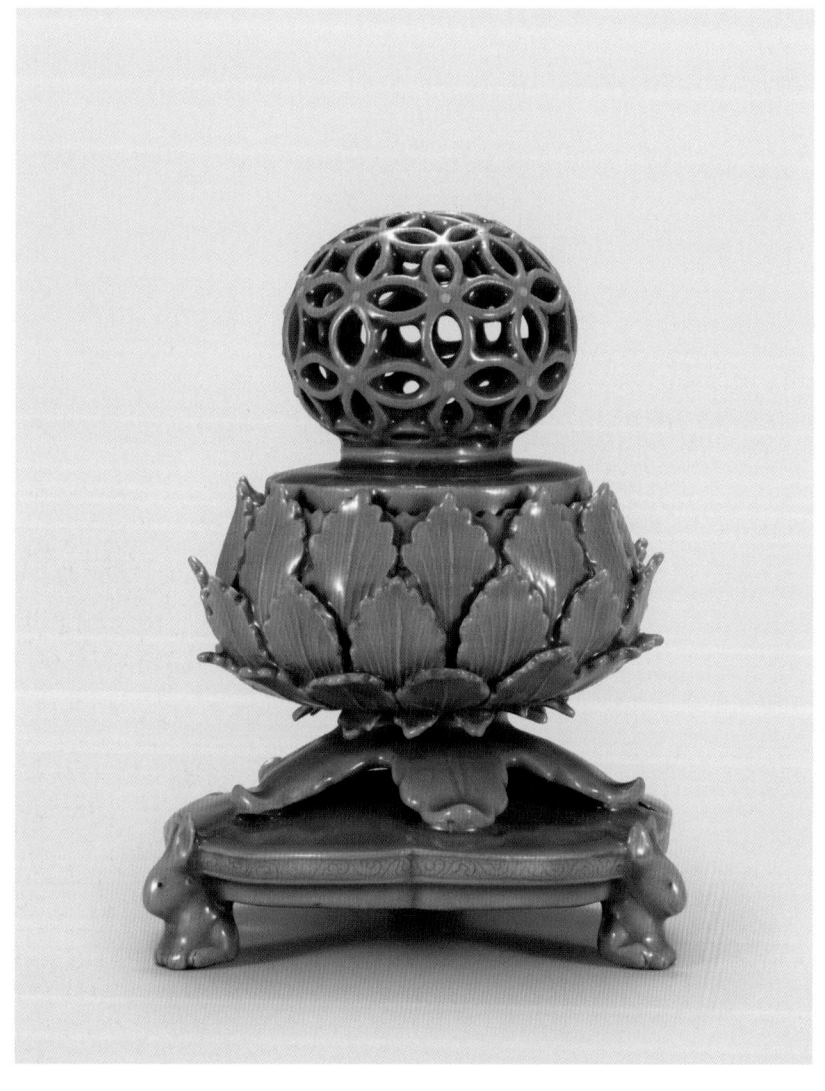

고려 12세기, 높이 15.3cm, 국보
Goryeo, 12th century, H. 15.3cm, National Treasure

청자 버드나무무늬 병
青磁 鐵畫 楊柳文 筒形 瓶
Bottle, Celadon with Willow Tree Design in Underglaze Iron-brown Decoration

철화청자의 특징인 대담한 문양 구성과 구도가 돋보이는 작품이다. 다른 철화청자에 비하면 무늬가 비교적 간결하지만 버드나무의 재구성과 표현이 세련미를 보인다. 유약은 산화 작용으로 인해 갈색을 띠지만 버드나무 뿌리로부터 비스듬히 밑부분과 뒷면의 버드나무 배경 부분은 환원되어 푸른색을 띤다.

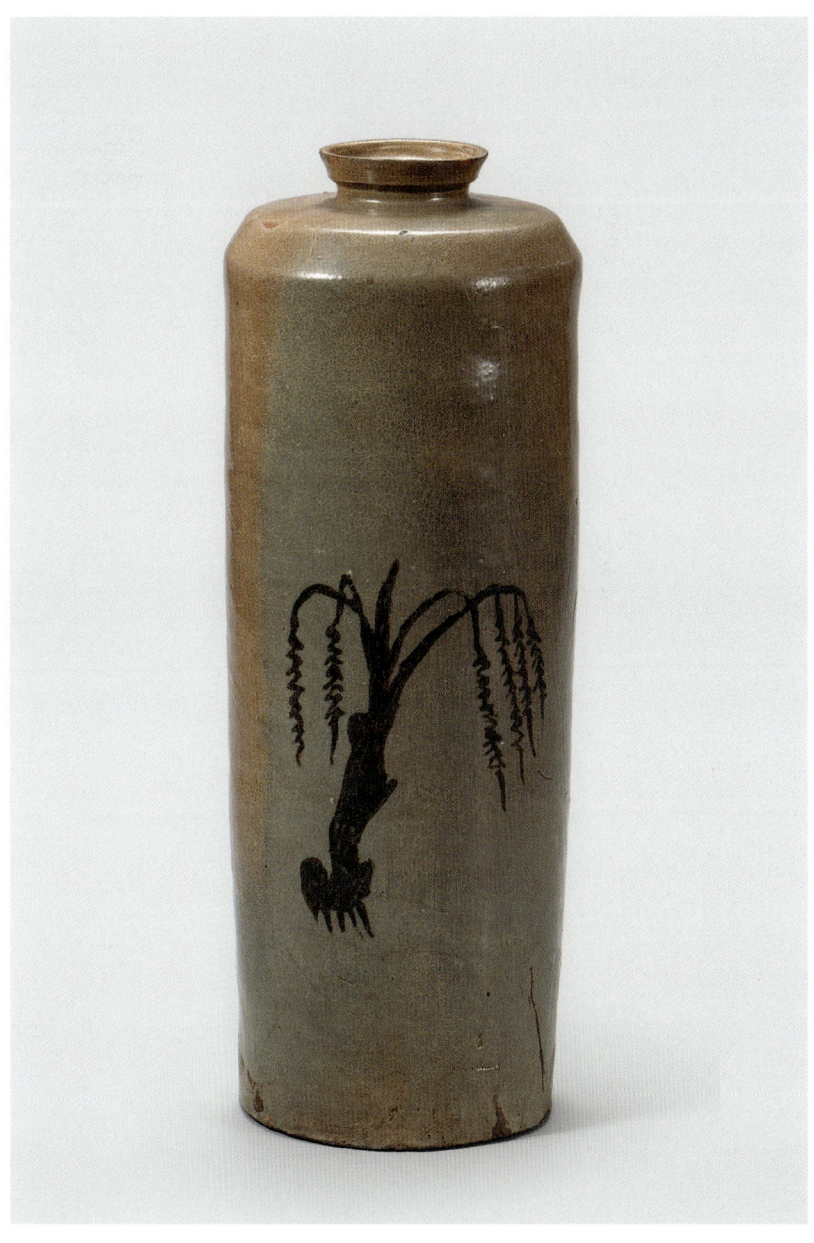

고려 12세기, 높이 31.4cm, 국보
Goryeo, 12th century, H. 31.4cm, National Treasure

**청자 모란 넝쿨무늬
조롱박모양 주자**
靑磁 象嵌 牡丹唐草文 瓢形 注子
Gourd-shaped Ewer,
Celadon with Inlaid Peony
Scroll Design

모란 넝쿨무늬를 역상감기법으로 표현한 주자다. 역상감기법은 나타내고자 하는 무늬 바깥 부분을 상감을 하는 것으로, 그릇 표면에 무늬를 가득 장식할 경우 번잡스럽게 보이는 것을 피하기 위해 사용되었다. 유려한 곡선의 몸체와 역상감된 모란 넝쿨무늬가 조화를 이루고 있어 우아하면서도 화려하다.

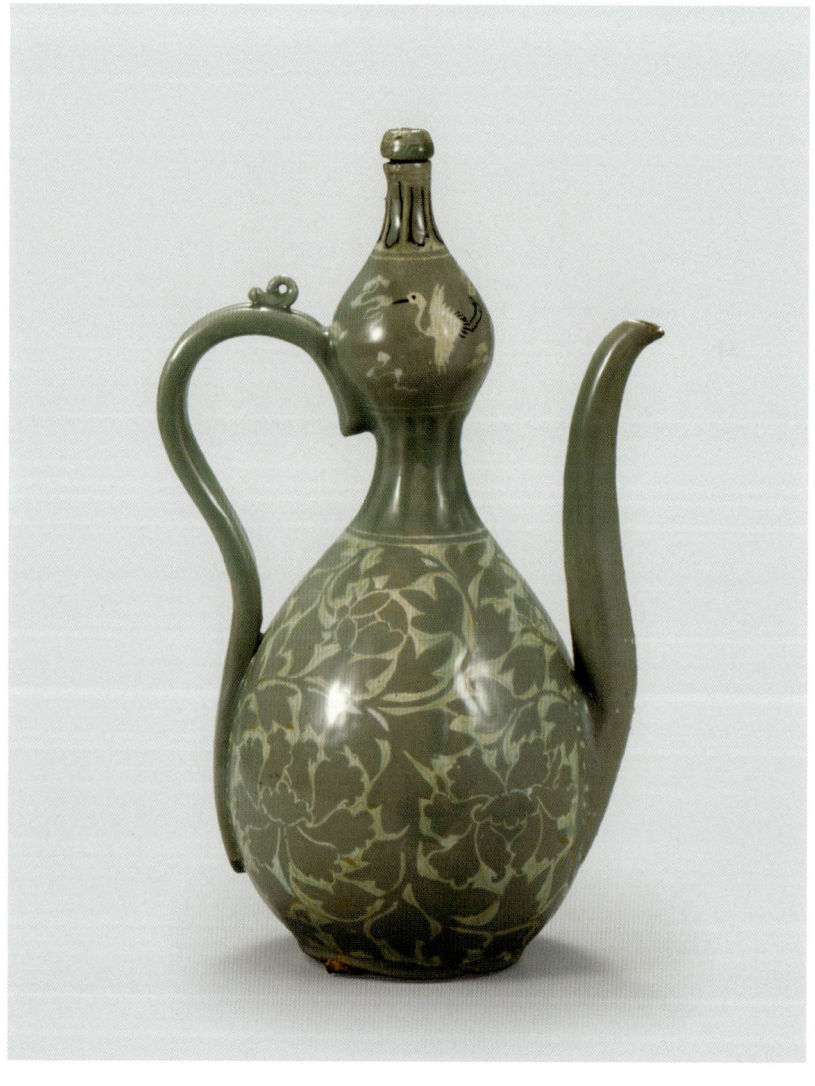

고려 12-13세기, 높이 34.7cm, 국보
Goryeo, 12th–13th century, H. 34.7cm, National Treasure

청자 모란무늬 항아리
青磁 象嵌 牡丹文 壺
Jar, Celadon with Inlaid Peony Design

상감기법의 무늬 표현에서 선 상감은 흔하지만 이처럼 넓은 면을 상감한 면 상감은 극히 드물다. 금속기에서 유래된 몸체의 앞뒷면에 흑백 상감으로 장식한 모란이 크고 시원하게 표현되었다. 꽃술과 꽃잎은 가는 흑색으로 윤곽을 둘렀으며 꽃 잎맥은 가는 선각으로 표현했다. 두 개의 손잡이와 몸체가 연결된 부분의 동물 장식은 도범으로 찍은 후 붙였다.

고려 12-13세기, 높이 19.8cm, 국보
Goryoo, 12th-13th century, H. 19.8cm, National Treasure

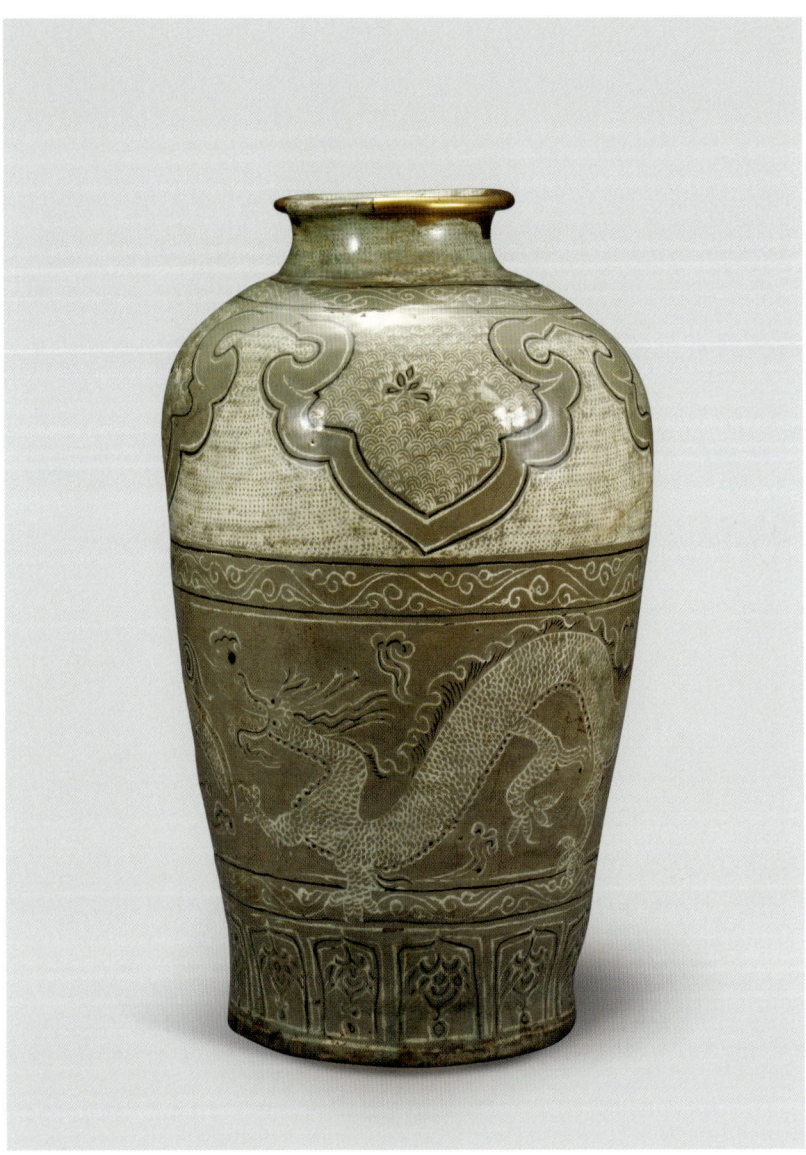

분청사기 구름 용무늬 항아리
粉青沙器 象嵌印花 雲龍文 壺
Jar, Buncheong Ware with Inlaid Dragon and Stamped Design

조선시대에 분청사기가 제작되면서 등장하는 대형 분청사기 항아리이다. 구연이 밖으로 벌어지고 동체는 기다란 입호立壺인데 특이하게도 바닥이 뚫려 있다. 이는 도자기 벽을 성형한 후 접시로 바닥을 막아 마무리하는 중국 원대의 대형 자기 제작방식을 따른 것이다. 태토는 밝은 회색을 띠며, 가는 균열이 있는 담청색의 투명한 분청 유약이 입혀져 있고, 인화기법과 상감기법을 함께 적절히 사용하여 백토를 입혔다. 무늬, 구도, 제작기법에서 원대 자기와 명대 선덕宣德자기의 특징이 반영되었지만 자유분방하고 대담성을 지닌 조선 도자기만의 특색을 보여준다.

조선 15세기, 높이 48.5cm, 국보
Joseon, 15th century, H. 48.5cm, National Treasure

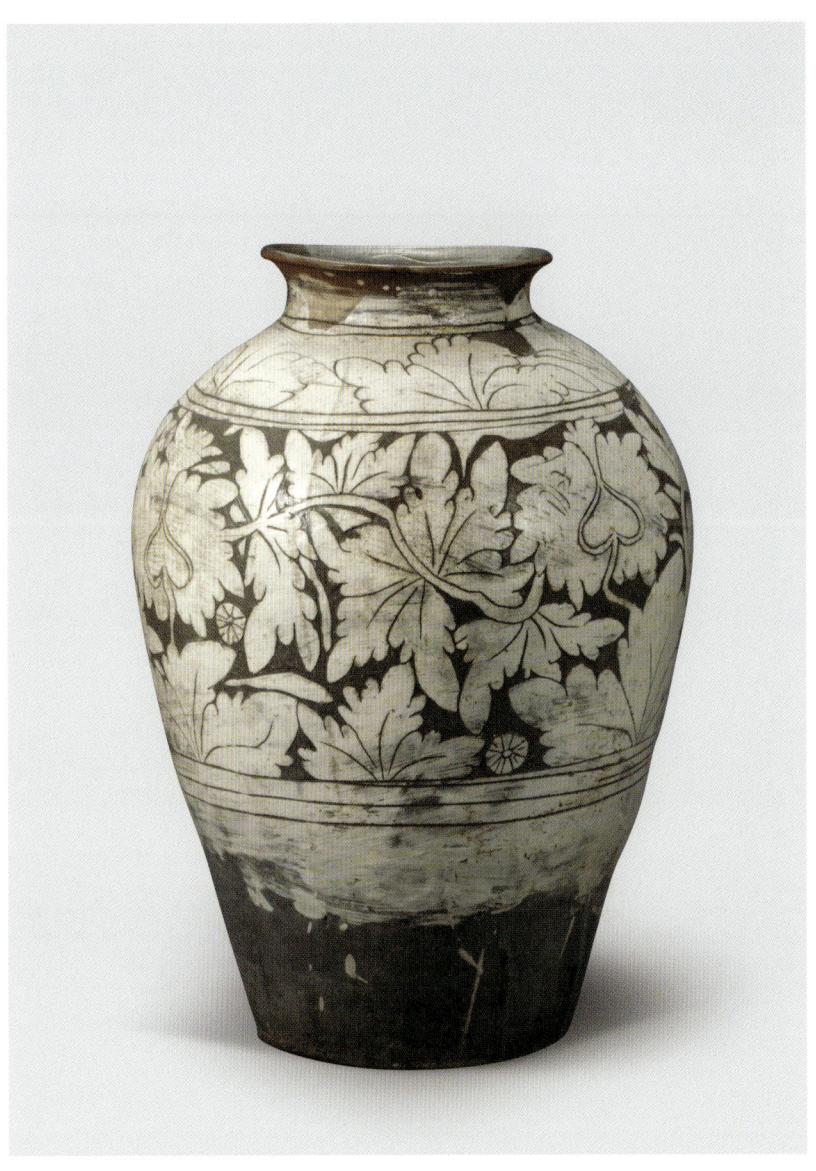

분청사기 모란 넝쿨무늬 항아리
粉靑沙器 彫花剝地 牡丹唐草文 壺
Jar, Buncheong Ware with
Sgraffito Peony Scroll Design

귀얄로 백토를 바른 후 그 위에 선각으로 무늬를 그리고 백토를 긁어내 태토를 드러내는 박지剝地기법이 주로 사용되었다. 입 부분과 몸체 아랫부분에는 백토를 바르지 않았는데 그 경계선이 매우 거칠게 처리되어 있다. 목과 어깨, 몸체의 허리쯤에 두세 줄씩 구획선을 돌린 후 어깨에는 무늬를 음각선으로 나타내는 조화彫花기법으로 모란 넝쿨무늬를 넣었고, 몸체의 윗부분에는 모란 무늬를 박지기법으로 넣었다.

조선 15세기 후반, 높이 45.0cm
Joseon, Late 15th century, H. 45.0cm

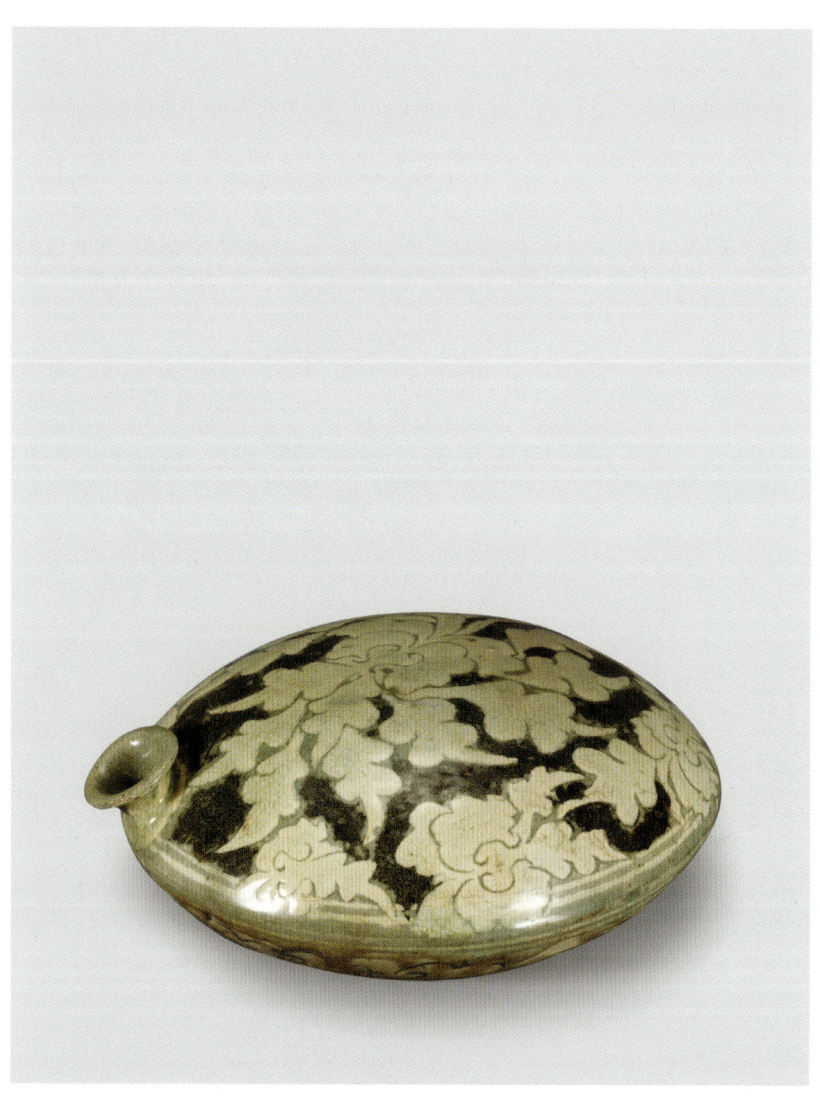

분청사기 모란무늬 자라병
粉靑沙器 剝地 鐵彩 牡丹文 瓶
Turtle-shaped Bottle, Buncheong Ware with Sgraffito Peony Design and Underglaze Iron-brown

자라병은 물이나 술을 담아 야외에 가지고 나갈 수 있도록 만든 휴대용 병으로, 주로 옹기로 만들었던 생활용기이므로 분청사기나 백자로 된 것은 많지 않다. 납작한 윗면에 흰 흙을 두껍게 입힌 후, 조화·박지기법으로 모란무늬를 시원하게 나타내었다. 여기에 모란무늬의 바깥 부분을 긁어낸 후 드러난 바탕흙에 흑갈색 철 안료를 칠하였는데, 짙은 색을 띠는 철화鐵畵 안료의 발색 덕분에 모란꽃이 더 또렷하게 보이는 효과가 나타난다.

조선 15세기 후반, 지름 24.1cm, 국보
Joseon, Late 15th century, D. 24.1cm, National Treasure

분청사기 물고기무늬 병
粉青沙器 鐵畫 蓮魚文 甁
Bottle, Buncheong Ware with Lotus and Fish Design Painted in Underglaze Iron-brown

백토로 분장을 한 그릇 표면에 산화철 안료로 물고기 무늬를 그린 철화 분청사기 병이다. 몸통에 비해 비교적 크게 그려진 지느러미는 마치 날개와 같아 물고기의 운동감을 잘 드러내주며, 비늘도 아가미에서 몸통으로 몇 개의 선을 그어 표현하였다. 이러한 형태와 무늬를 갖춘 분청사기는 15세기 말–16세기 전반에 유행하였다. 철화분청은 충남 공주 계룡산 일대의 요지가 그 주산지로, 여백을 생략하고 중심 문양만을 반추상화시켜 단순명료하게 부각시키는 것이 특징이다.

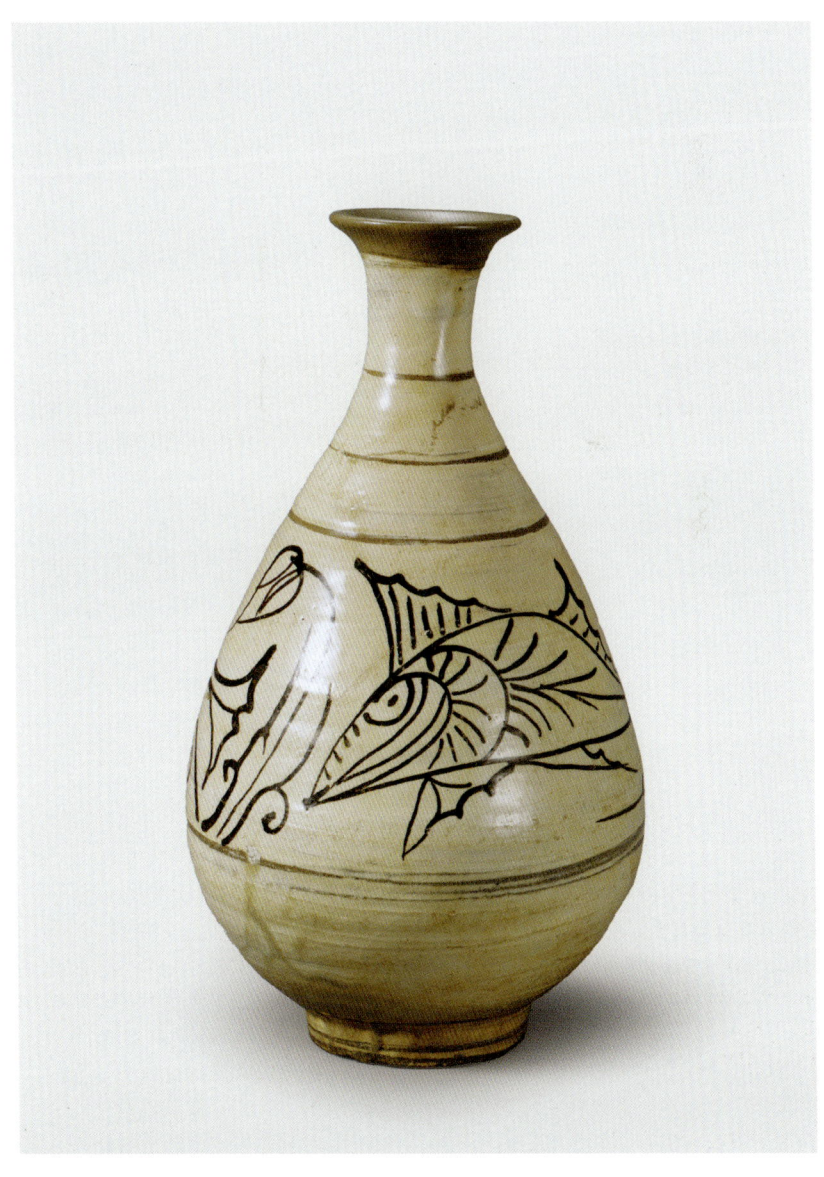

조선 15세기 후반–16세기 전반, 높이 28.6cm, 이홍근 기증
Joseon, Late 15th–Early 16th century, H. 28.6cm, Bequest of Lee Hong-Kun

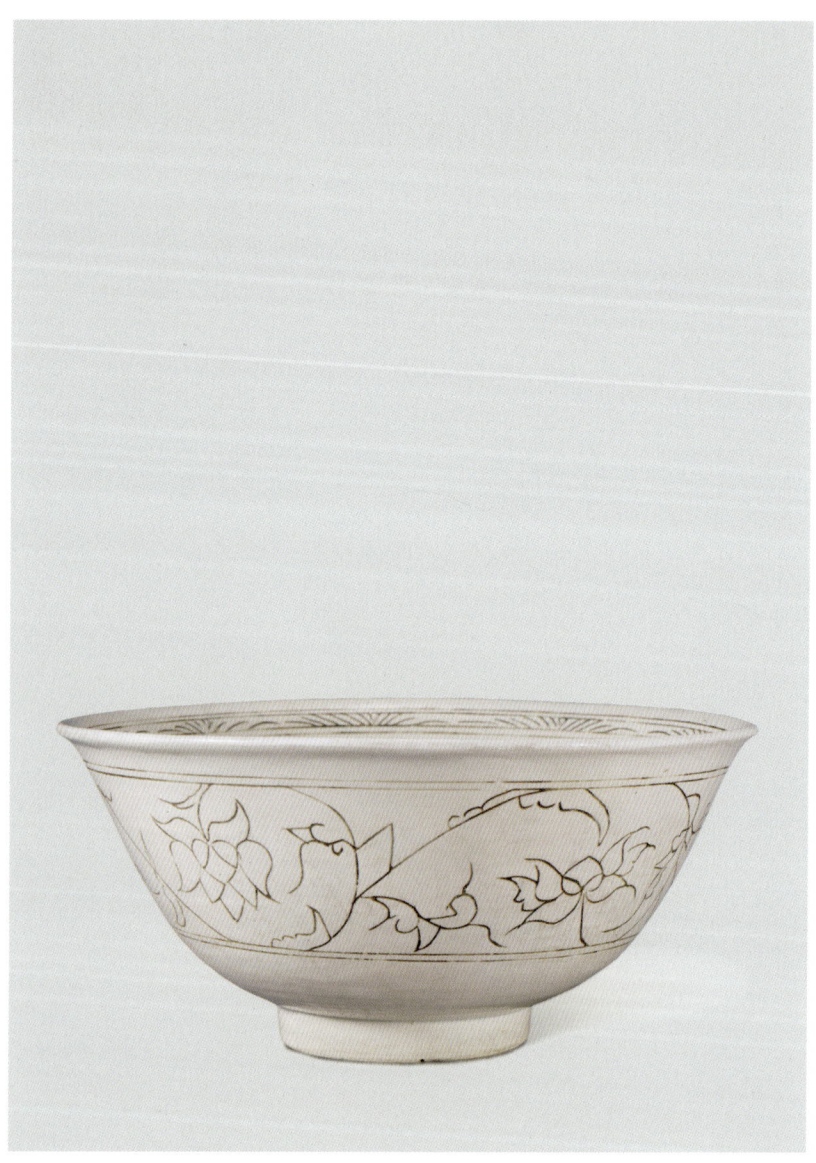

백자 연꽃 넝쿨무늬 대접
白磁 象嵌 蓮唐草文 大楪
Bowl, White Porcelain with Inlaid Lotus Scroll Design

이 대접은 연질 백자이지만 매우 세련된 양식을 보인다. 형태, 유색, 문양은 왕실에서 사용될 백자를 제작한 경기도 광주에 설치된 관요에서 만들어진 분원 백자 양식이다. 단정한 도자기 형태에 맞게 간결하게 표현된 연꽃 넝쿨무늬는 중국 원·명 초 청화백자의 문양과 유사하며, 문양의 선은 예리하면서도 부드럽다. 대접의 생김새는 중국 명나라 초기 대접과 매우 닮았지만 상감기법이나 유약의 특징은 고려 백자의 전통을 보인다. 경기도 광주의 분원 관요에서 15세기경에 제작한 것으로 여겨진다.

조선 15세기, 높이 7.6cm, 국보, 이홍근 기증
Joseon, 15th century, H. 7.6cm, National Treasure, Bequest of Lee Hong-Kun

백자 매화 새 대나무무늬 항아리
白磁 青畫 梅鳥竹文 壺
Jar, White Porcelain with Bamboo, Plum Blossom and Bird Design Painted in Underglaze Cobalt-blue

청화 안료를 사용하여 매화, 대나무, 새를 그린 청화백자이다. 시간이 지나면서 조선 초 청화백자에서 보이는 중국적인 화려한 문양은 사라지고 이처럼 조선의 정취를 자아내는 문양이 새롭게 등장한다. 중앙의 무늬는 청화 안료의 색깔이 짙고 강한 반면, 뚜껑과 아랫부분, 주둥이 주변의 무늬는 의도적으로 색을 옅게 함으로써, 그림의 입체감과 사실적인 효과를 높였다. 당시 값비싼 청화 안료로 백자에 그림을 그리는 작업은 전문 화원畵員의 몫으로 조선 전기 청화백자에는 이처럼 우아하고 세련된 것이 많다.

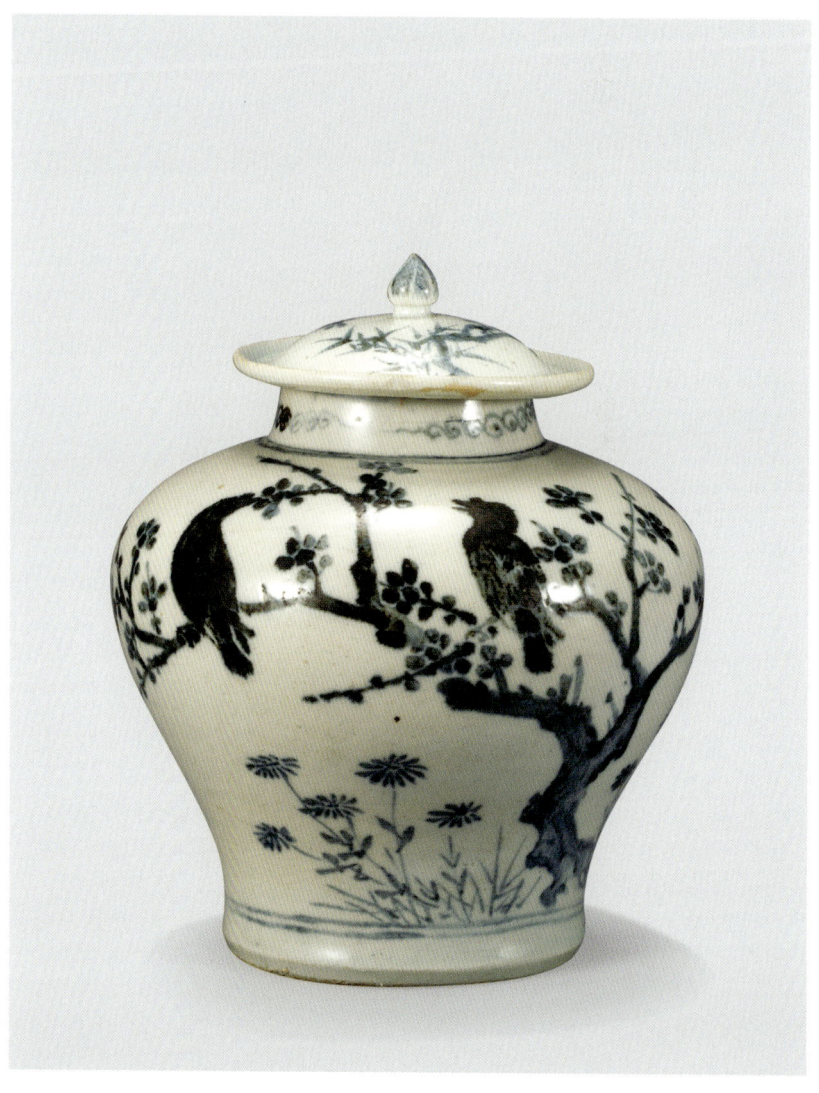

조선 15세기 후반–16세기 전반, 높이 16.5cm, 국보
Joseon, Late 15th–Early 16th century, H. 16.5cm, National Treasure

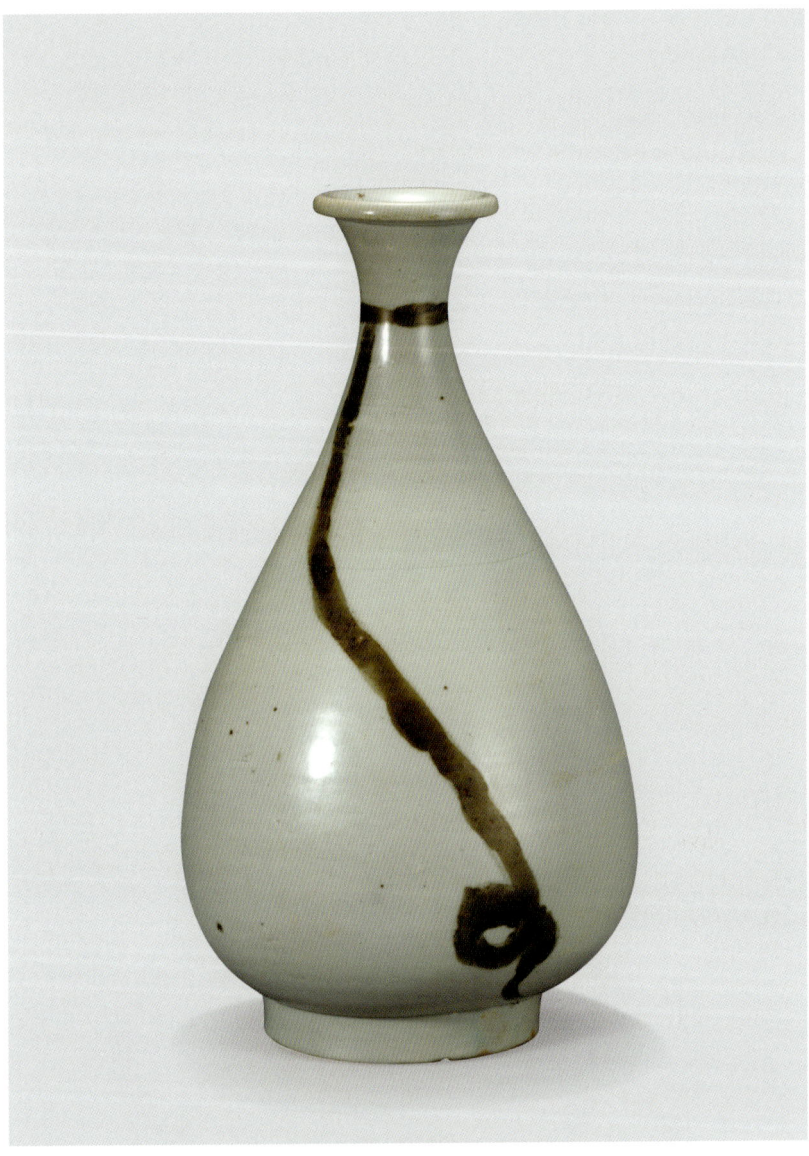

백자 끈무늬 병
白磁 鐵畫 垂紐文 瓶
Bottle, White Porcelain with Rope Design Painted in Underglaze Iron-brown

굽 안바닥에 '니느히'라는 한글 명문이 철화 안료로 쓰여 있어 훈민정음이 반포된 1443년 이후 작품으로 추측된다. 양식과 품질에서 경기도 광주 관요의 제품으로 생각된다. 이 병의 가장 큰 특징은 간결하고 파격적인 문양의 힘찬 필획에 있다. 잘록한 목에 한 가닥 끈을 휘감아 늘어뜨려 끝에서 둥글게 말린 모습을 철화 기법으로 표현하였는데 선의 짙고 옅음이 자연스럽고, 현대적인 느낌을 준다.

조선 16세기, 높이 31.4cm, 보물, 서재식 기증
Joseon, 16th century, H. 31.4cm, Treasure, Gift of Seo Jaesik

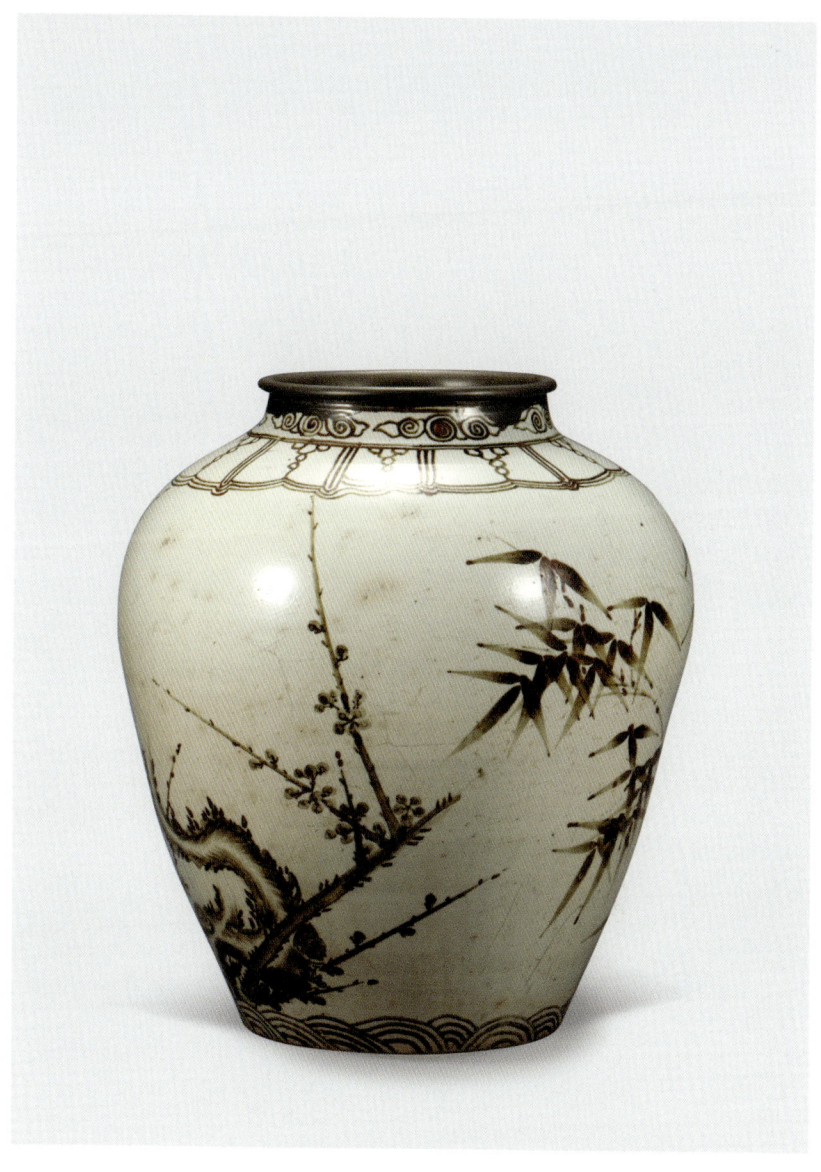

백자 매화 대나무무늬 항아리
白磁 鐵畫 梅竹文 壺
Jar, White Porcelain with Plum
Blossom and Bamboo Design
Painted in Underglaze Iron-brown

문양을 구성하는 방식, 종속 문양, 형태가 입호立壺인 것은 17세기 철화백자 용준龍樽과 유사하지만 몸체는 훨씬 더 풍만하면서 당당하다. 백토는 아주 곱고 백자 유약은 담청백색과 유백색을 띤다. 한 면에는 대나무를, 다른 면에는 굵은 매화 등걸과 매화가 피어나는 곁가지를 그려 넣었다. 대나무는 몰골법을, 매화는 구륵법을 사용하였는데 이렇게 회화적인 기법은 능숙한 전문 화가, 곧 화원의 참여를 말해준다.

조선 16세기-17세기 전반, 높이 40.0cm, 국보
Joseon, 16th – Early 17th century, H. 40.0cm, National Treasure

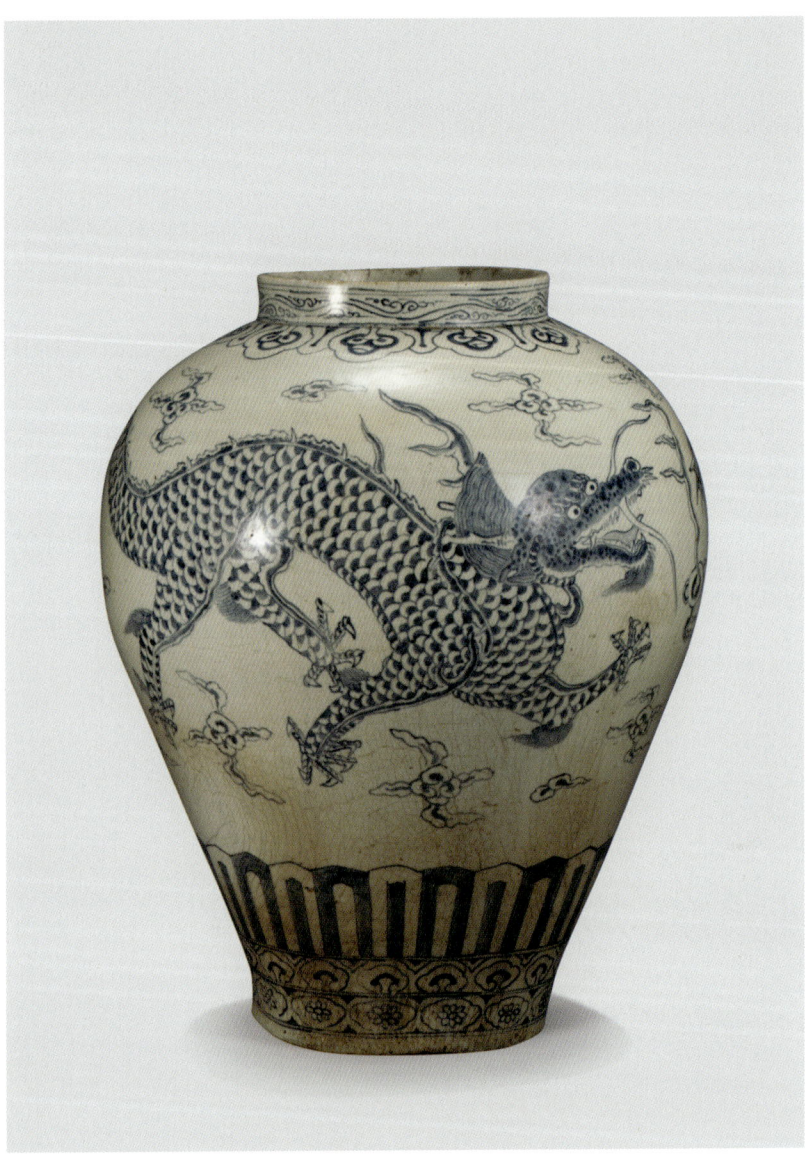

백자 청화 구름 용무늬 항아리
白磁 靑畫 雲龍文 壺
Jar, White Porcelain with
Dragon and Cloud Design in
Underglaze Cobalt-blue

키가 높은 항아리에 사실적인 청화 구름 용 무늬가 크게 그려진 백자 용준은 17세기 후반 무렵부터 유행하였는데, 그중에서도 단연 크기와 무늬가 돋보이는 작품이다. 문양 장식과 당당한 형태, 특히 발가락이 5개인 용 등으로 보아 국가나 왕실 의례에서 사용했던 것으로 보인다. 짙은 발색의 청화 안료로 아가리에 당초문대를 두르고, 몸체에는 두 마리의 커다란 용을 그려 넣었다. 투명한 담청백색淡靑白色의 유약이 시유되었으나 하부는 용융이 고르지 못하며 일부 빙렬이 발견된다.

조선 17세기 후반, 높이 53.9cm
Joseon, Late 17th century, H. 53.9cm

백자 달항아리
白磁 壺
Moon Jar, White Porcelain

백자 달항아리는 17세기 이후 만들어지기 시작하였다. 형태가 둥근 달을 연상시킨다고 하여 달항아리라는 애칭이 붙여졌다. 커다란 대접 두 개를 만든 다음 잇대어 둥글게 만들었기 때문에 모든 달항아리에는 가운데 이은 자국이 있다. 이로 인해 달항아리의 둥근 선은 접합 부분이 살짝 드러나기도 하고, 형태가 비대칭적이다. 투명한 백자유약이 씌워졌고 부분적으로 빙렬이 크게 나 있으며 표면의 색조는 유백색이다. 이러한 유색과 형태를 지닌 항아리의 파편들은 경기도 광주 금사리 관요 등의 가마터에서 발견된다.

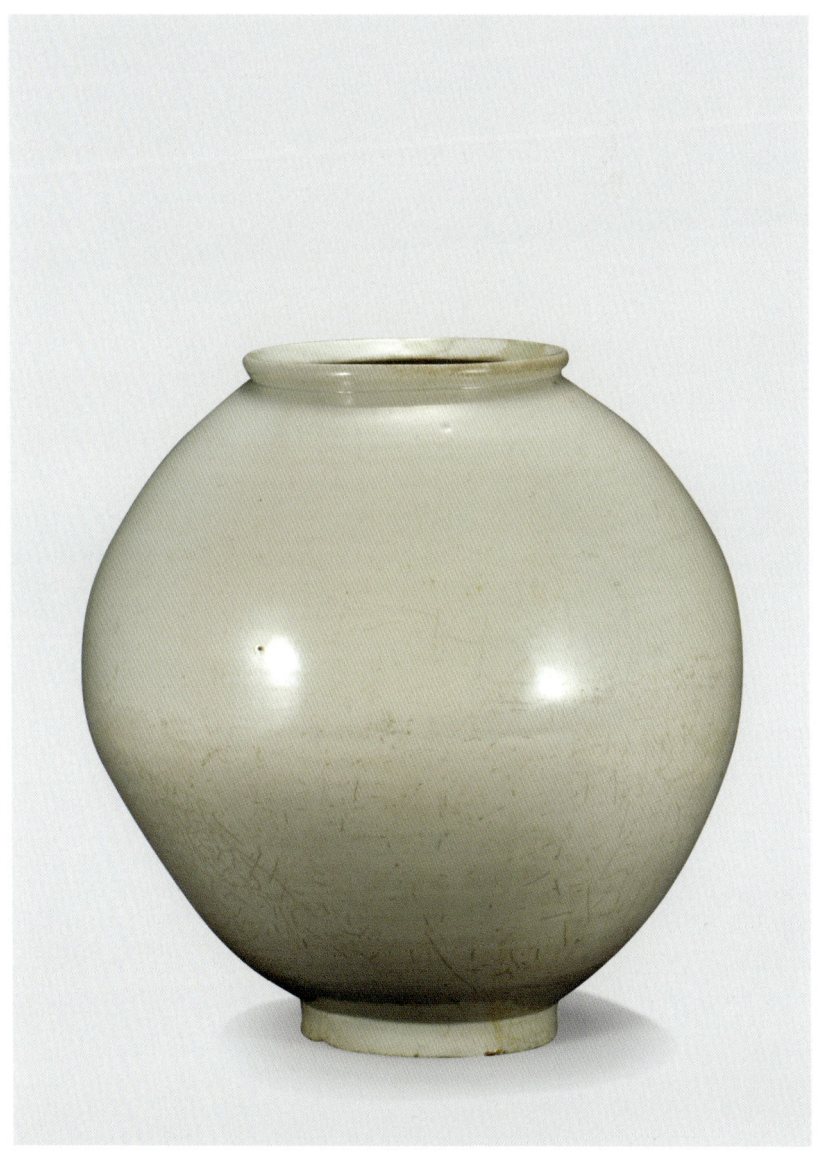

조선 17세기 후반, 높이 41.0cm, 보물
Joseon, Late 17th century, H. 41.0cm, Treasure

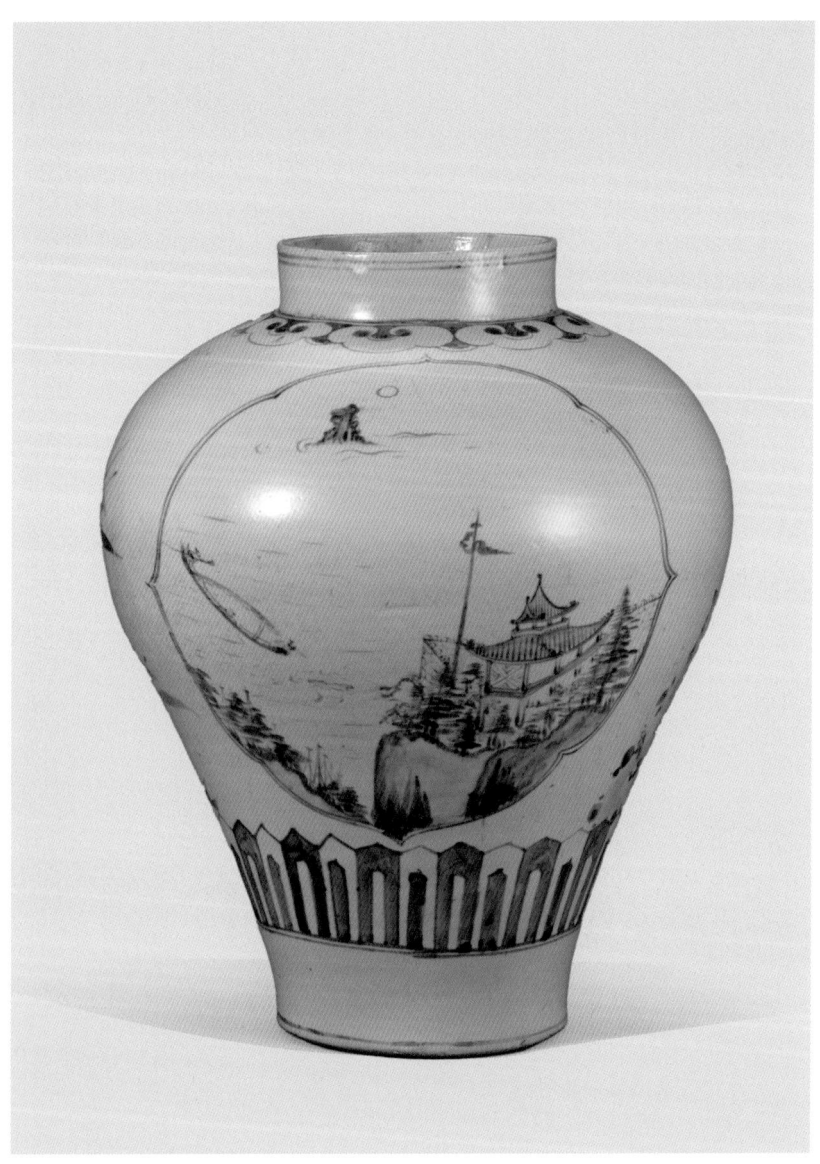

백자 소상팔경무늬 항아리
白磁 靑畵 瀟湘八景文 壺
Jar, White Porcelain with Landscape Design in Underglaze Cobalt-blue

청화안료로 산수무늬를 그려넣은 항아리다. 18세기 산수무늬가 청화백자의 장식 소재로 등장하였는데 특히 중국 동정호洞庭湖 남쪽의 여덟 가지 풍경을 그린 소상팔경瀟湘八景 주제가 사랑받았다.
이 항아리는 산시청람山市晴嵐(봄 아침)과 동정추월洞庭秋月(가을밤) 장면으로 장식되어 있다.

조선 18세기, 높이 38.1cm, 박병래 기증
Joseon, 18th century, H. 38.1cm, Gift of Park Byoung-rae

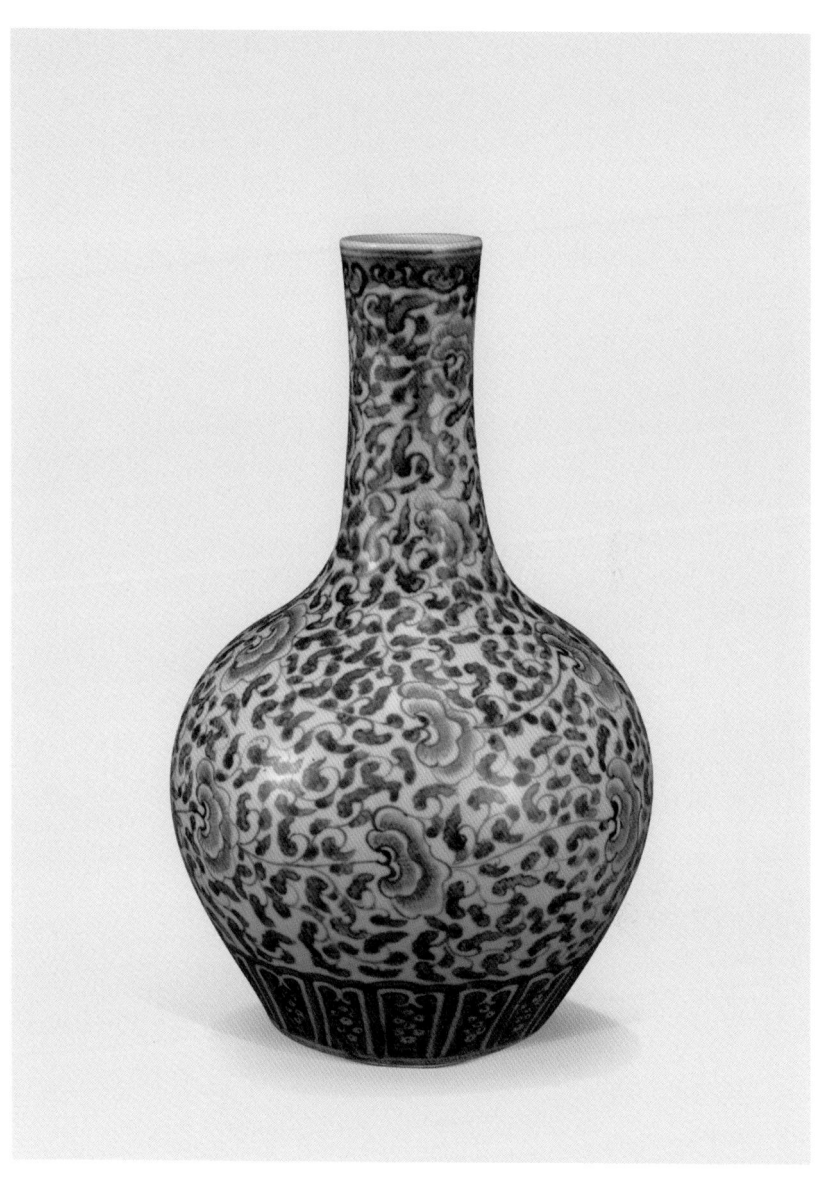

백자 영지 넝쿨무늬 병
白磁 靑畫 靈芝唐草文 瓶
Bottle, White Porcelain with Lingzhi Mushroom Scroll Design in Underglaze Cobalt-blue

흥선대원군興宣大院君(1820-1898)이 거처한 운현궁을 뜻하는 '운현雲峴'이라는 글자가 있는 청화백자 병이다. 고종이 왕위에 오른 1년 뒤인 1864년에 운현궁으로 불리게 되었으므로, 1864년 이후에 제작된 것으로 볼 수 있다. 몸체 전면에 영지 넝쿨무늬가 가득 채워진 화려한 모습으로, 유색과 청화의 발색도 좋다.

조선 19세기, 높이 31.3cm
Joseon, 19th century, H. 31.3cm

여인
女人像
Lady

투루판 지역의 무르투크에서 발견된 것으로 알려져 있는 흙으로 만든 상像이다. 이 상은 현재 상반신만 남아 있는데, 뒷면에 나무로 만든 심芯이 있어 원래는 건축물의 벽면에 부착했던 것임을 알 수 있다. 눈, 코, 입이 얼굴 중앙에 모인 모습에서 중앙아시아 조각의 특징을 볼 수 있다. 원래의 채색은 많이 사라졌지만, 얼굴과 가슴에 흰색, 얼굴 좌우로 흘러내린 머리칼 안쪽에 검정색이 일부 남아 있다. 녹색으로 채색한 흔적이 있는 가슴의 소용돌이 무늬는 갑옷을 표현한 것으로 여겨진다.

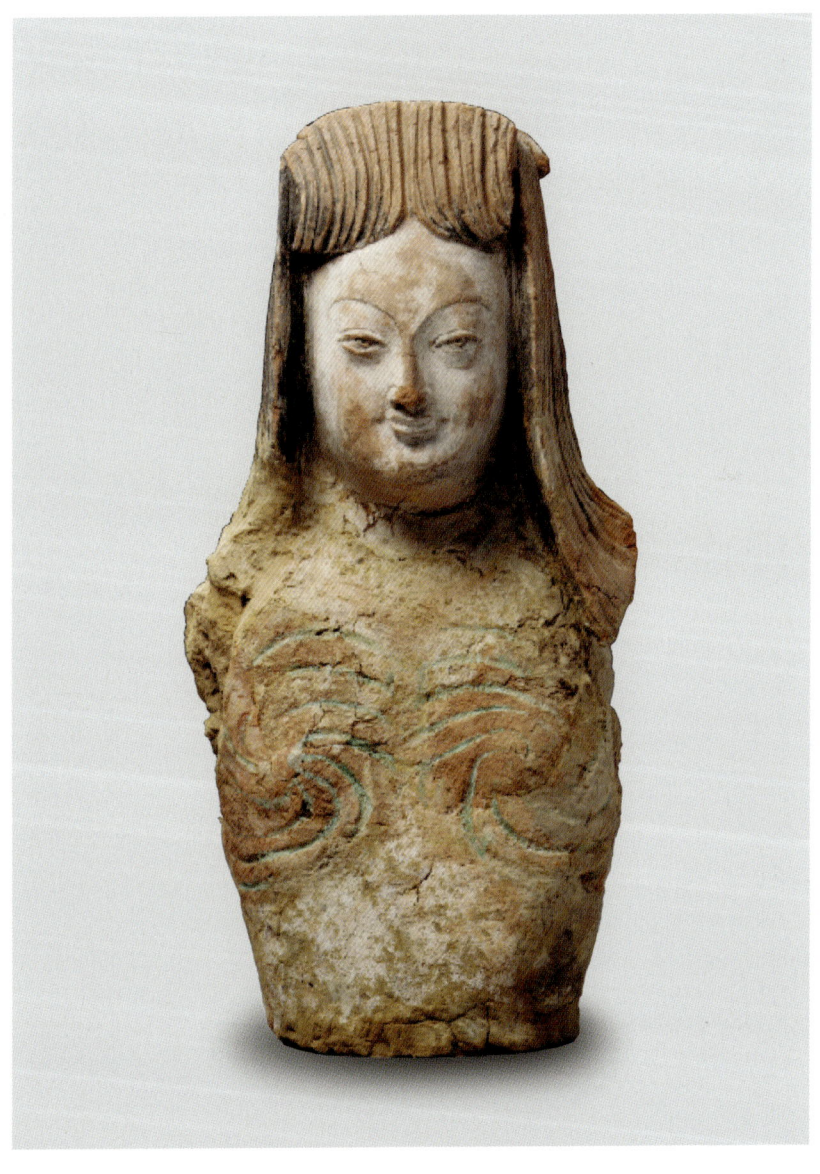

투루판 무르투크, 8-9세기, 높이 43.0cm
Murtuk, Turpan, 8th-9th century, H. 43.0cm

서원화
誓願畫
Pranidhi Scene

베제클리크 석굴사원은 투루판 지역의 대표적 종교 유적이다. 서원화는 석가모니가 전세前世에 과거불過去佛로부터 미래에 부처가 될 수 있다는 약속을 받는 내용을 묘사한 그림이다. 이 벽화 단편은 베제클리크 제15굴 회랑回廊에 그려진 서원화의 일부분으로, 석가모니의 여러 전생 중 수행자로 태어났을 때의 모습을 나타낸다. 손에는 당시 부처인 연등불燃燈佛에게 바칠 푸른색 꽃이 들려 있다.

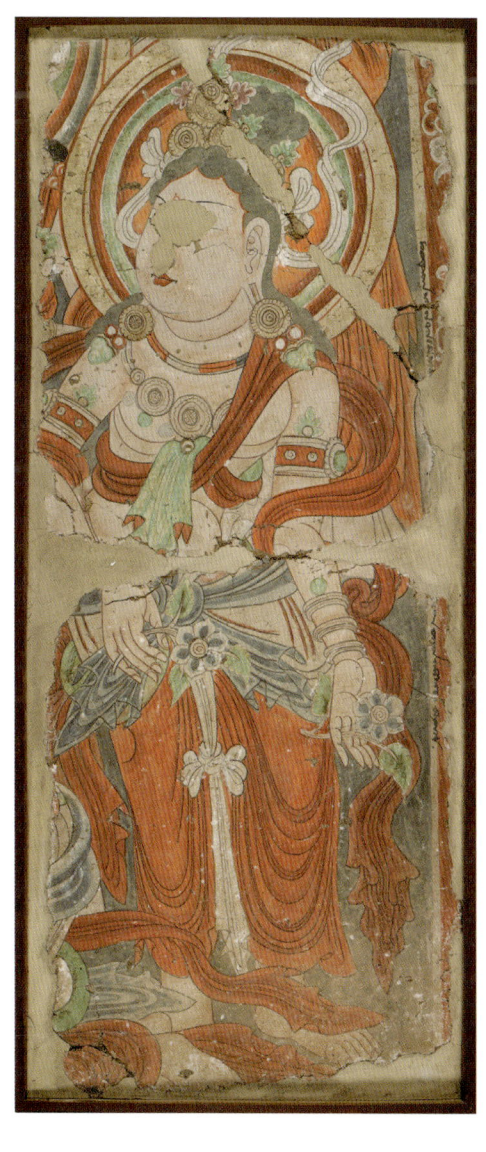

투루판 베제클리크 석굴 제15굴, 10-12세기, 145.0×57.0cm
Bezeklik Cave 15, Turpan, 10th–12th century, 145.0×57.0cm

창조신 복희와 여와
伏羲女媧圖
Fuxi and Nüwa

중국 문화권과 인접한 투루판 지역의 아스타나 무덤에서 발견된 그림이다. 이 그림은 중국의 천지창조 신화에 등장하는 복희와 여와를 소재로 삼았다. 아스타나 무덤의 복희여와도는 대개 비단에 그려졌으나, 이 그림은 마麻에 그려져 있어 매우 드문 예다. 그림의 중앙에 상반신은 인간의 모습을 하고 하반신은 뱀으로 이루어진 두 신이 마주 본 자세로 표현되어 있다. 왼쪽의 여와와 오른쪽의 복희는 각각 컴퍼스[規]와 구부러진 자[曲尺]를 들고 있는데, 이는 둥근 하늘과 네모난 땅으로 이루어진 중국의 전통적 우주관을 상징한다.

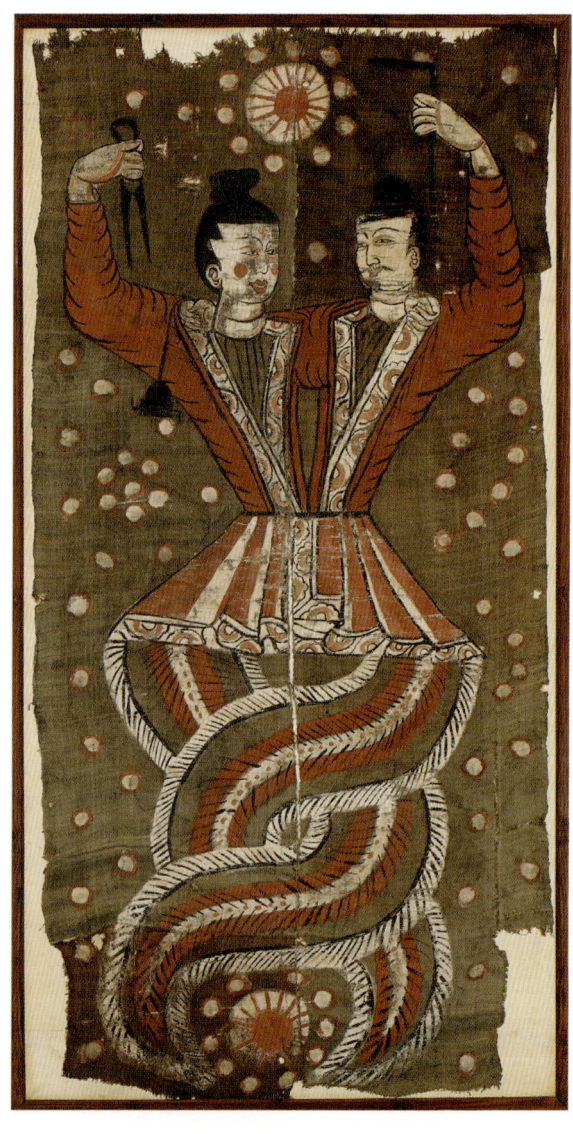

투루판 아스타나 무덤, 7세기, 188.5 x 93.2cm
Astana Tombs, Turpan, 7th century, 188.5 x 93.2cm

말을 탄 여인
騎馬女人像
Lady Riding a Horse

투루판 지역의 아스타나 무덤에서 출토된 점토제 기마여인상이다. 여인과 말을 따로 제작하여 조합한 후 채색하였다. 말 위의 여인은 당대唐代의 전형적인 여인상을 보여주는데, 양볼이 도톰하며, 이마에 이국풍異國風의 화장법인 화전花鈿을 하였다. 머리를 약간 앞으로 숙인 말은 안장, 말띠드리개, 재갈 끈을 갖춘 모습으로 표현되어 있다.

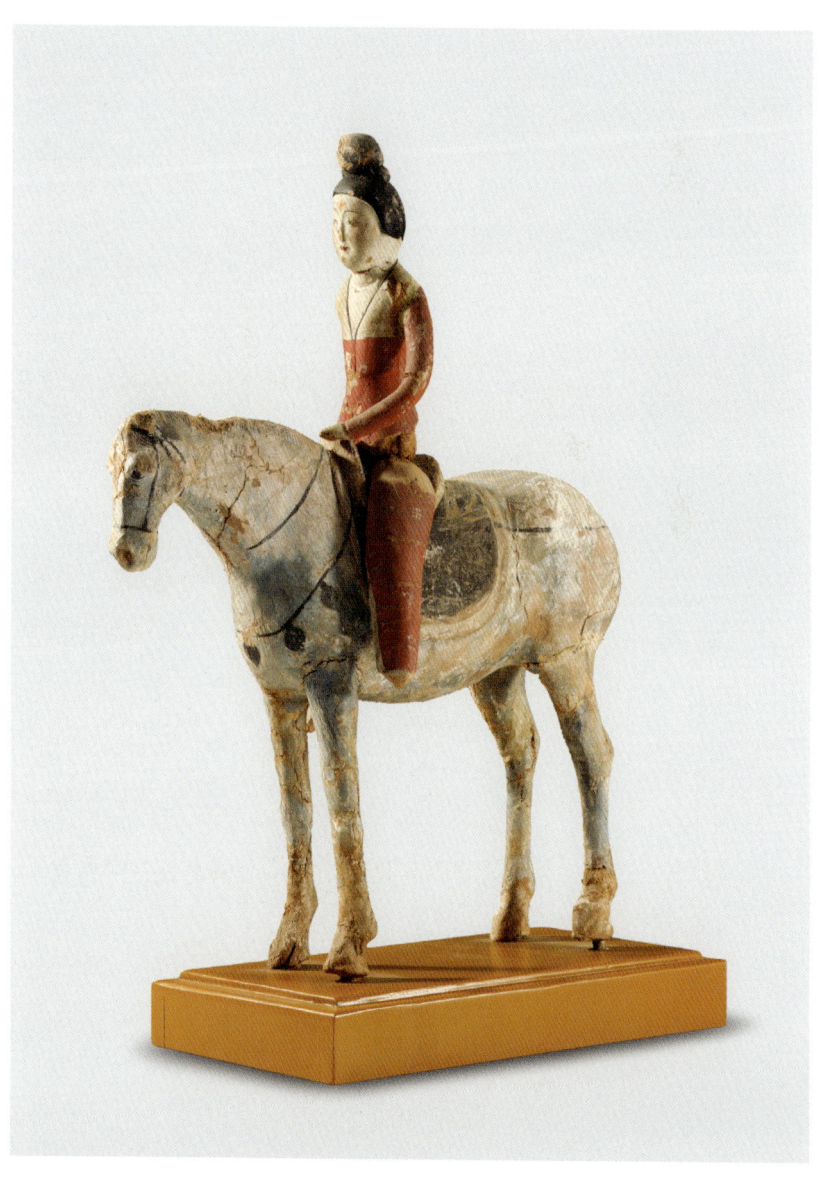

투루판 아스타나 무덤, 7-8세기, 높이 38.5cm
Astana Tombs, Turpan, 7th-8th century, H. 38.5cm

고기 삶는 세발 솥
鼎
Tripod cauldron

고기를 익히거나 담는 데 사용한 청동제기로 '정鼎'이라고 한다. 형태는 아가리 양쪽에 두 개의 손잡이가 달려 있고 3개의 다리가 몸통을 받치고 있다. 다리 사이로 열을 가하여 안정적으로 음식을 조리할 수 있다. 솥의 안쪽에는 '子'자 형태의 글자[金文]가 새겨져 있는데, 이는 소유자의 성씨姓氏 또는 기일忌日을 의미한다. 이 청동제기는 천자, 제후 등 위정자의 권력과 신분을 나타낸 수단이었고 예기禮器로서 가장 오랜 기간 사용되었다.

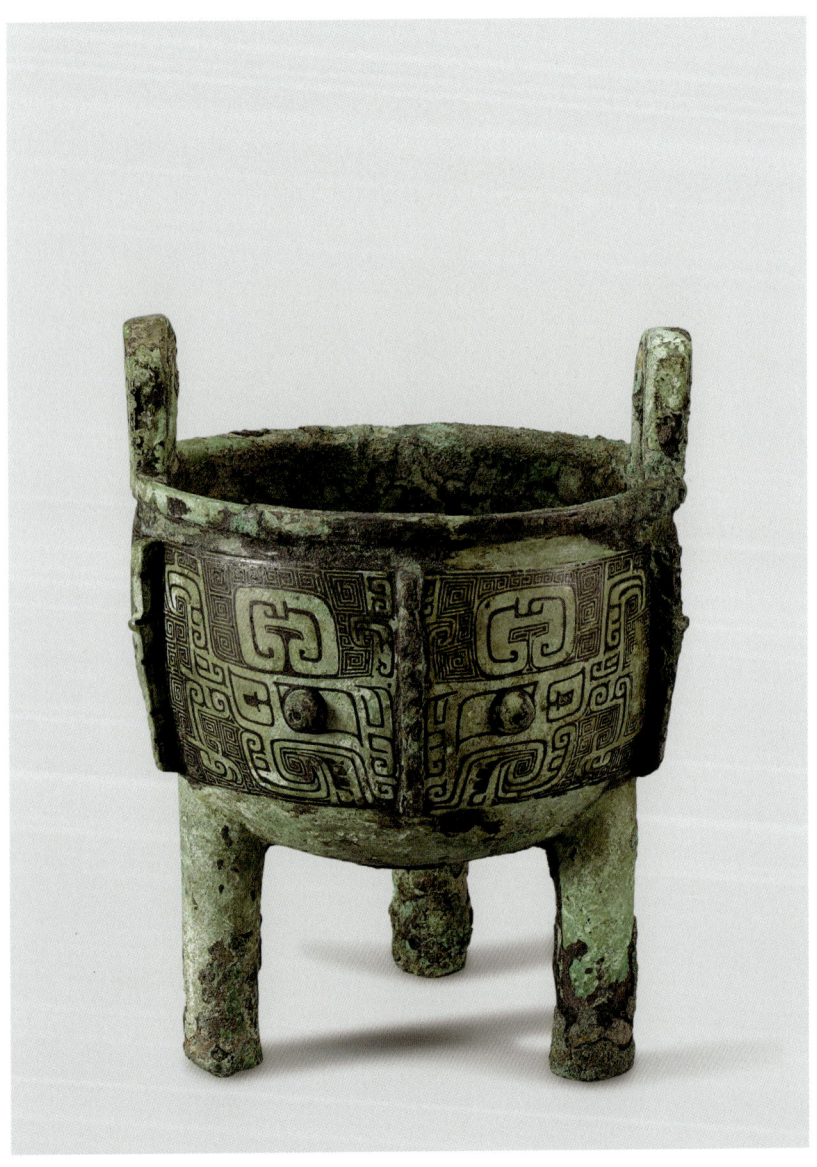

중국 상 후기, 높이 20.0cm
China, Late Shang, H. 20.0cm

불비상
佛碑像
Buddhist stele

다양한 군상이 빽빽하게 묘사된 북제北齊의 불비상이다. 앞면은 앉아 있는 불상을 중심으로 나한과 보살, 신장이 주위에 둘러서 있고 상단에는 꽃줄을 든 천인과 보탑이, 불상 아래에는 향로와 사자, 인물상이 조각되어 있다. 뒷면은 2단으로 된 감실에 오존불과 반가사유상이 새겨져 있다. 다양한 상들로 가득 채워져 구도가 복잡하고 세부 표현은 다소 번잡하지만, 부피감이 살아 있는 인물 묘사와 허리를 살짝 비튼 보살의 삼곡三曲 자세는 눈길을 끈다. 앞면 하단의 명문에는 재주齋主 등 지역의 주요 인물 명단과 공양주供養主가 "부모님을 위하여 한마음으로 부처를 모신다"는 내용이 기록되어 있다.

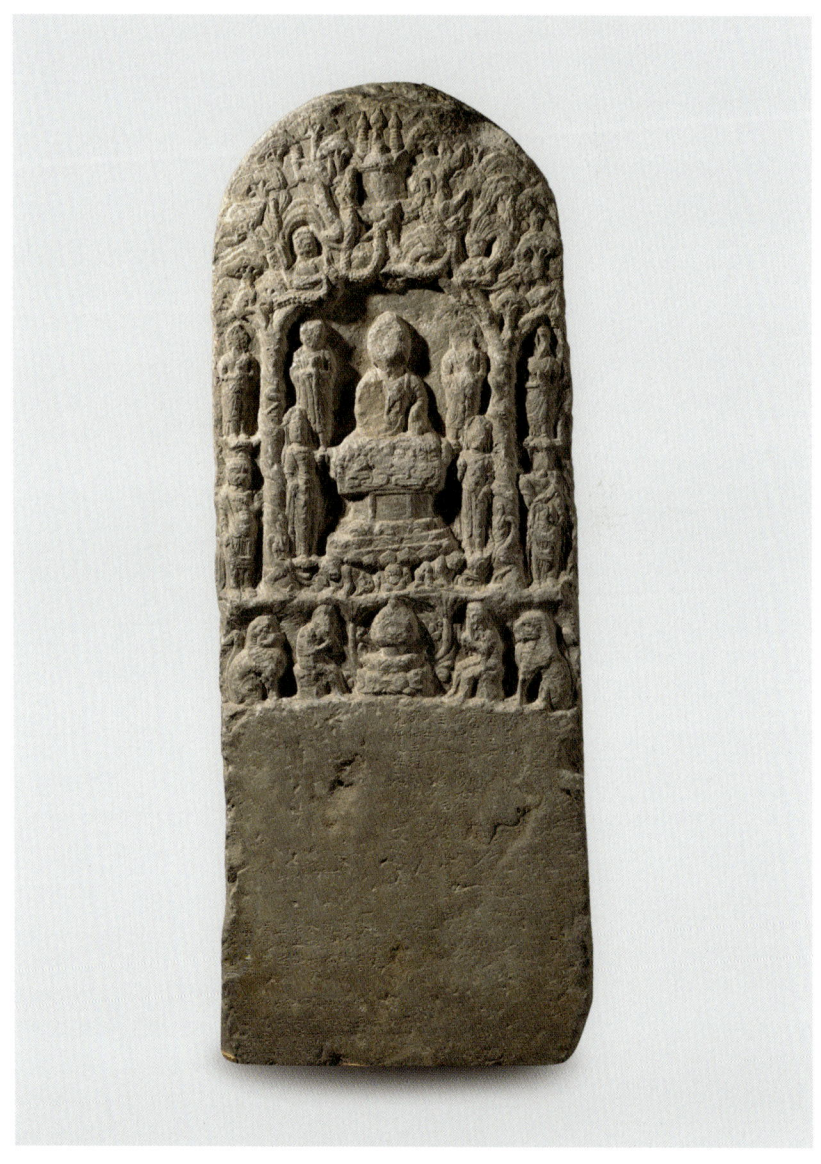

중국 북제, 높이 101.2cm
China, Northern Qi, H. 101.2cm

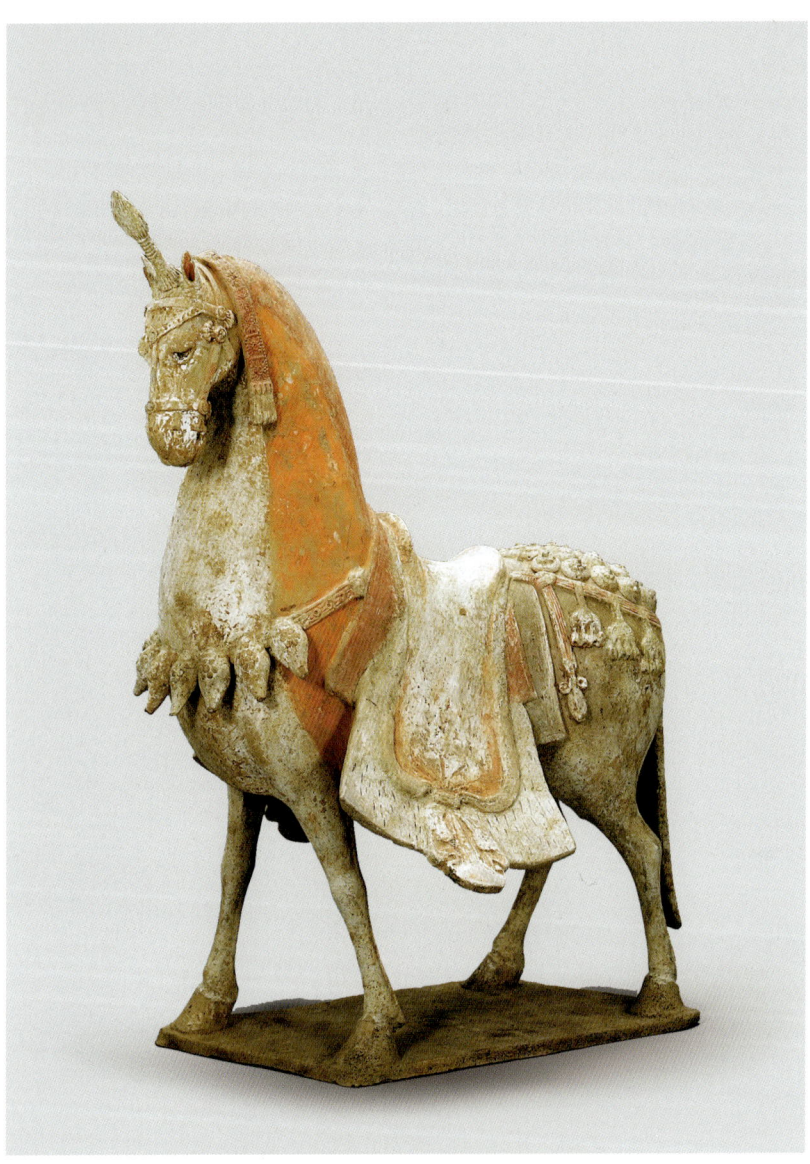

말
彩色馬俑
Horse

중국 남북조시대 의례용 말 모양 도용이다. 긴 목과 짧은 다리가 특징인 토종 말에 상투로 말 머리를 장식하고 화려한 안장으로 한껏 꾸며놓았다. 1차로 기물을 구운 뒤 색을 칠하여 완성했다.

중국 남북조, 높이 54.6cm
China, Northern and Southern Dynasty, H. 54.6cm

십이지상(개, 호랑이, 뱀)
三彩十二支像(犬, 虎, 蛇)
Dog, Tiger, Snake Figurines of Twelve Zodiac Animals Three-color Glazed Pottery

무덤 안에 껴묻거리[副葬品]로 사용된 십이지신상 도용이다. 무덤의 동서남북 작은 감실[小龕] 4곳에 3개씩 나누어 놓았고 때로는 석관 위에 올려놓기도 하였다. 중국은 예로부터 12가지 띠 형상을 무덤에 부장하는 풍습이 있었고 당나라 때에 가장 유행하였다. 당 초기는 동물 모습으로 십이지신상을 만들었고 중기는 머리만 동물 형상이고 몸은 사람의 형태인 '수수인신獸首人身'으로 만들었다. 후기에는 사람이 12가지 동물을 각각 한 마리를 안고 있는 형상으로 변화하였다. 우리나라에는 신라시대 '수수인신'의 십이지신상이 전해졌고 무덤의 호석 또는 껴묻거리로 부장되었다.

중국 당, 높이 26.7, 28.7, 26.2cm
China, Tang, H. 26.7, 28.7, 26.2cm

'죽림칠현'이 새겨진 칠쟁반

朱漆竹林七賢圖大盤

Tray with Seven Sages in Bamboo Forest Design Carved Red Lacquer

여러 번 옻칠하여 표면을 두텁게 만든 후 무늬를 새기는 조칠彫漆 척홍剔紅 기법으로 만든 주칠 쟁반이다. 위魏나라 말 부패한 정치권력에 등을 돌리고 대나무 숲[竹林]에 모여 세월을 보낸 은자隱者 7인의 모습을 담은 '죽림칠현竹林七賢'을 표현하였다. 왼쪽에는 거대하고 화려한 3층 전각으로 표현된 현실 공간이, 오른쪽에는 이와 대비되는 공간으로 대나무 숲이 펼쳐져 있다. 구름 아래 앞쪽 산과 먼 산 사이에 펼쳐진 은둔 공간 안에서 칠현들은 소나무 아래 바둑을 두거나, 술을 마시며 한담을 하고, 두루마리를 펼쳐 시서화詩書畫를 논하고 있다. 죽림칠현도는 명대 후반에서 청대 초기까지 유행하였다. 인물보다는 산수 배경을 강조한 구도가 특징이다.

중국 명, 넓이 42.1cm
China, Ming, W. 42.1cm

백자 꽃 과일무늬 주전자
白磁 靑畫 花果文 注子
Ewer, White Porcelain
with Fruit and Flower
Design in Underglaze
Cobalt-blue

코발트 안료를 붓에 찍어 무늬를 그린 후 투명한 유약을 입혀 구워낸 청화백자 주전자이다. 청화는 원대부터 경덕진요에서 대부분 제작되기 시작했고 명대 영락永樂(1403-1424), 선덕宣德(1426-1435) 연간에 매우 발전했다. 이 주전자는 몸통을 3단으로 나누어, 맨 윗단에는 파초무늬[芭蕉文]를, 중간은 연꽃을, 하단은 앞뒤로 능화형의 창에 여지荔枝를 그렸다.

중국 명, 15세기, 높이 26.0cm
China, Ming, 15th century, H. 26.0cm

봉황무늬 접시
粉彩鳳凰文大盤
Dish with Phoenix
Design Porcelain
Painted with Overglaze
Polychrome Enamels
(Fen-chai)

중국 경덕진요景德鎭窯에서 생산한 분채 접시이다. 분채는 백자 위에 무늬를 그리고 색채유로 농담을 표현한 기법이다. 접시 중앙에 오동나무와 모란 등을 배경으로 서로 마주하고 있는 봉황 한 쌍과 그 주변을 여러 종류의 새들이 함께 날고 있다. 봉황은 모든 새의 왕으로 봉황이 나타나면 다른 새들이 뒤따른다고 하였다. 이러한 도안은 임금이 천하를 잘 다스려 태평성대가 이루어지기를 기원하는 의미가 담겨 있다.

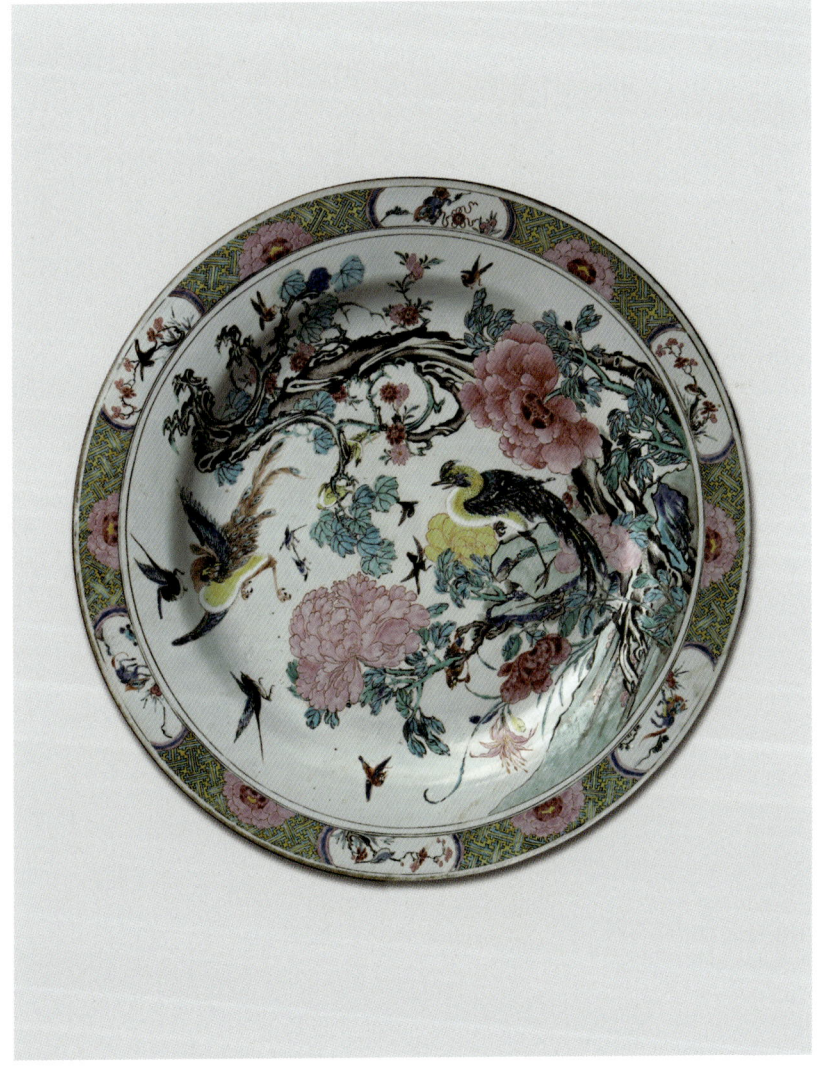

중국 청, 입지름 55.4cm
China, Qing, C. 55.4cm

**여러 색 끈으로 엮은
도세이구소쿠 갑옷**
色色糸威胴具足
**Tosei-gusoku Armor with
Variegated Lacing**

도세이구소쿠 갑옷은 16세기 전국시대戰國時代에 등장한 것으로, 몸통 부분을 판 하나로 만들면서 이전 갑옷들보다 구조가 단순해져 대량 생산을 할 수 있었다. 또한 재료도 가죽에서 철로 바뀌면서 방어력도 향상되었다. 이 갑옷은 판 하나로 몸통 부분을 만들고 적색, 흰색, 남색 실로 구사즈리[草摺]를 엮은 도세이구소쿠 갑옷이다. 용머리 장식을 한 투구는 중세 시대 투구를 모방해 만든 것으로 생각된다.

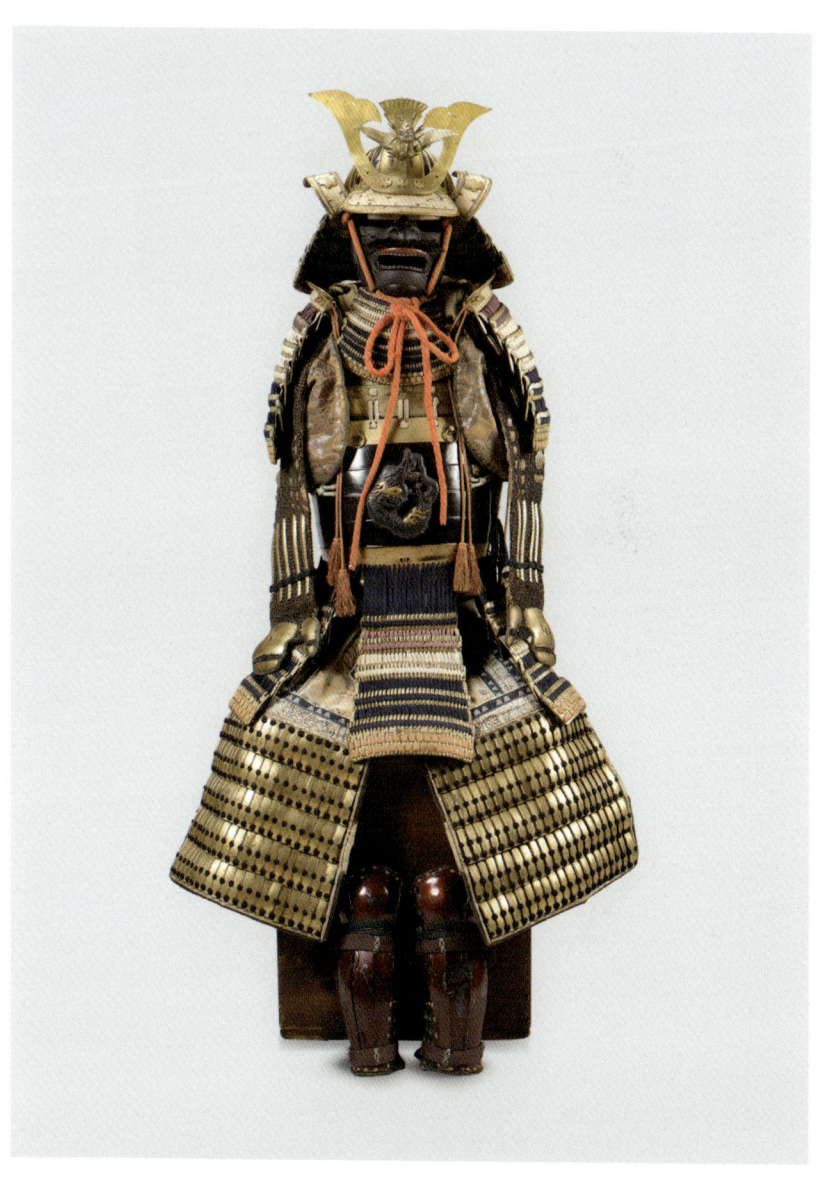

일본 에도, 18세기, 몸통 높이 70.4cm
Japan, Edo Period, 18th century, H. 70.4cm (chest)

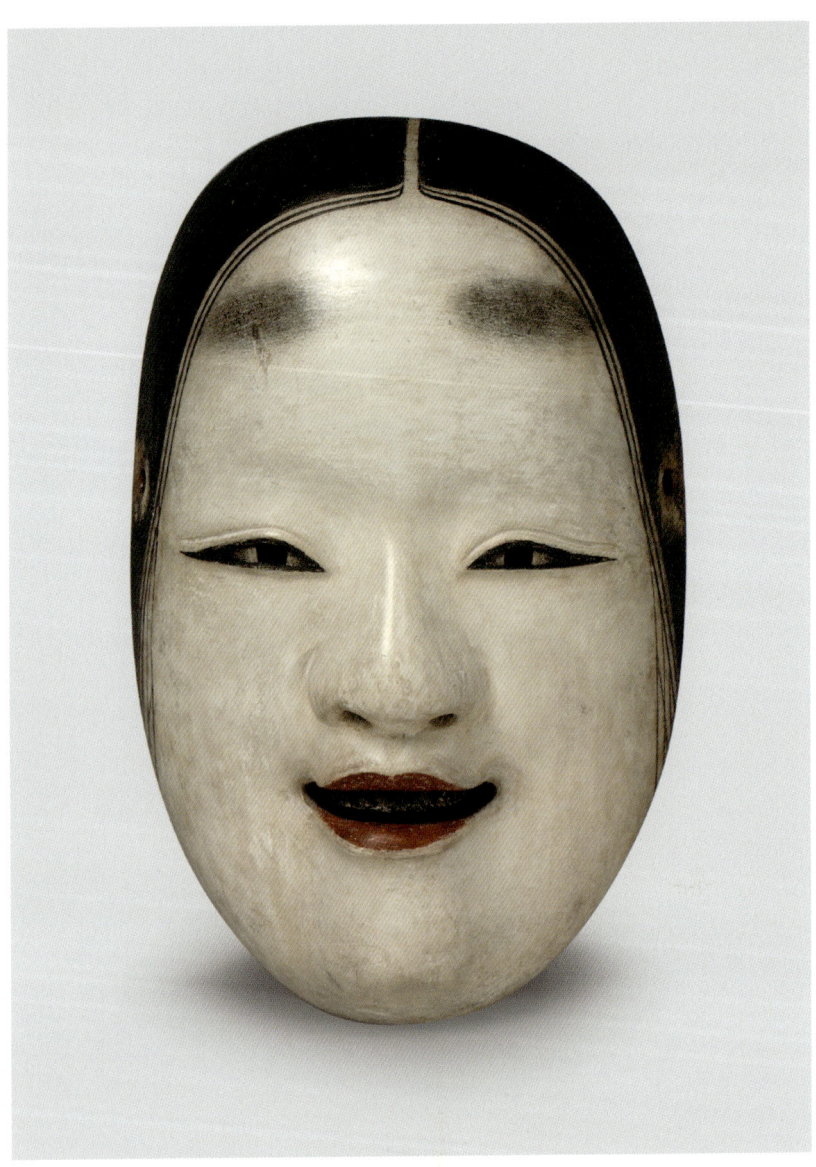

노 가면 고히메
能面 小姬
Kohime, Noh Mask

노[能]는 일본의 전통 가면극이다. 무로마치 막부[室町幕府](1333-1573) 쇼군의 적극적인 후원으로 형식이 확립된 뒤 무가 사회에서 크게 유행했다. 노 가면[能面]은 주인공이 무대에서 사용하는 도구로서 '오모테'라고 불리며 살아 있는 사람의 얼굴을 대하듯이 매우 귀하게 여겨졌다. 그중에서도 이 가면은 젊은 여성을 연기할 때 쓰는 '고오모테[小面] 가면'의 한 종류이다. 단정하게 빗은 머리에 부푼 볼과 길고 가는 눈매에 살짝 올라간 입꼬리로 젊은 여성의 생기를 표현하고 있다. 일본 미인의 화장법으로 전체 피부를 순백색으로 분칠한 뒤 눈썹을 굵고 짧게 그렸으며, 분홍 입술에 이빨을 검게 칠했다.

일본 에도, 17세기, 21.1 × 13.5cm
Japan, Edo Period, 17th century, 21.1 × 13.5cm

기예천
伎藝天
**Kigei-ten,
Heavenly Maid
Born from Shiva's Hair**

기예천은 모든 기예를 관장하고 복을 가져오는 불교의 천부天部 중 하나로 왼손에 꽃이 든 접시를 받쳐 든 것이 특징이나, 근대 이전에 실제 제작된 예가 없다. 작가인 다카무라 고운은 전통적 불상 제작자 '에도 불사[江戶佛師]'의 계보를 잇는 마지막 인물이자 도쿄미술학교 조각과 첫 교수로서 전근대적 장인匠人과 근대적 예술가의 경계에 서 있는 작가이다. 이 작품은 제실기예원으로서 근대적 동상 제작 그룹을 이끌었던 그가 노년에 전통적 기예의 가치에 천착했다는 점에서 특별한 의미를 지닌다.

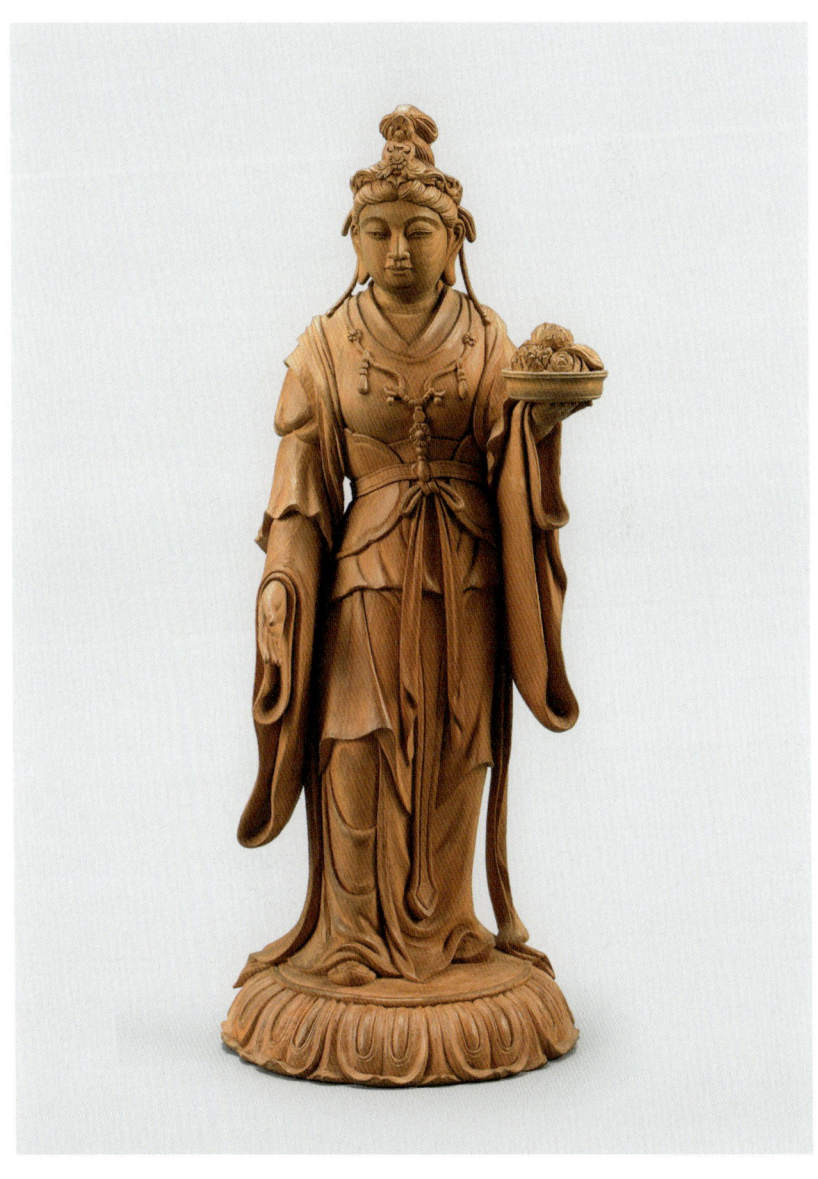

다카무라 고운高村光雲(1852-1934), 일본 1920년대 후반, 높이 27.1cm
Takamura Koun (1852-1934), Japan, Late 1920s, H. 27.1cm

보살
菩薩
Bodhisattva

간다라 지역의 불상은 동서 문화교류 중심지의 산물답게 인도, 헬레니즘, 로마, 파르티아적인 요소가 복합된 모습을 띤다. 회색 편암을 깎아 만든 이 상像은 얼굴이 헬레니즘 신상을 연상시킨다. 머리에는 육계가 있고 그 둘레에 끈을 둘렀으며, 머리카락은 이마 선의 중앙부터 좌우로 굽이치며 전개되고 있다. 입체적인 이목구비의 표현, 곱슬곱슬한 머리카락, 얇은 옷자락에 싸인 몸의 사실적인 묘사에서 간다라 불상의 특징을 잘 볼 수 있다.

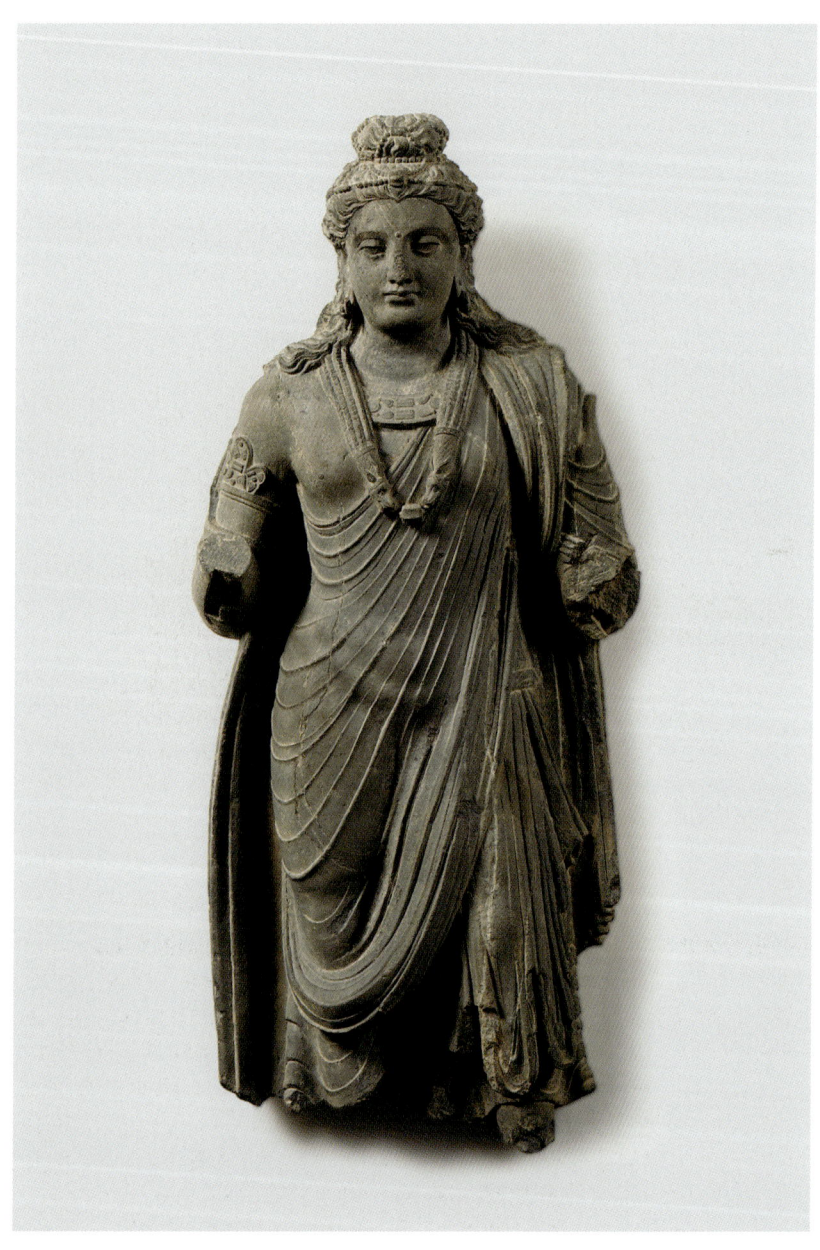

간다라, 2–3세기, 높이 116.8cm
Gandhara, 2nd–3rd century, H. 116.8cm

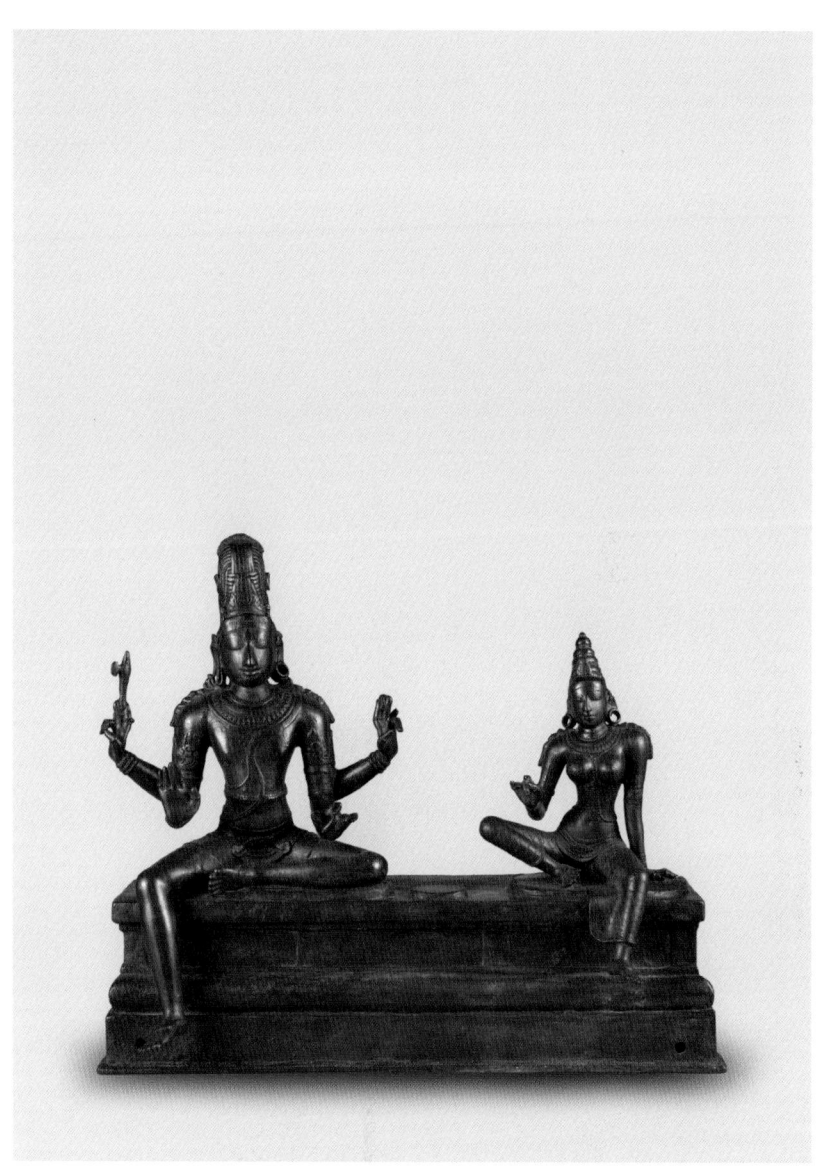

시바, 파르바티 그리고 스칸다
Shiva, Parvati, and Skanda

촐라 왕조는 인도 남부의 타밀족이 세운 왕조로 9-13세기에 번영했으며, 이 시기에는 수준 높은 청동상이 많이 제작되었다. 이 촐라시대의 조각상은 힌두교의 3대 주신主神 중 하나인 시바가 그의 배우자인 파르바티와 아들 스칸다와 함께 대좌 위에 앉아 있는 모습을 나타낸 상像이다. 작품 가운데 가장 크게 표현된 시바가 대좌에 유희좌遊戲坐로 앉아 있으며, 시바보다 작게 표현된 파르바티는 시바와 대칭을 이루는 자세를 취하고 오른손에는 연꽃을 들고 있다. 스칸다 상은 현재 사라졌으며 둥근 대좌만 남아 있다. 일반적으로 스칸다 상은 시바와 파르바티 사이에 서 있는 모습으로 가장 작게 표현된다.

인도 촐라 왕조, 11세기, 높이 48.0cm
India, Chola Dynasty, 11th century, H. 48.0cm

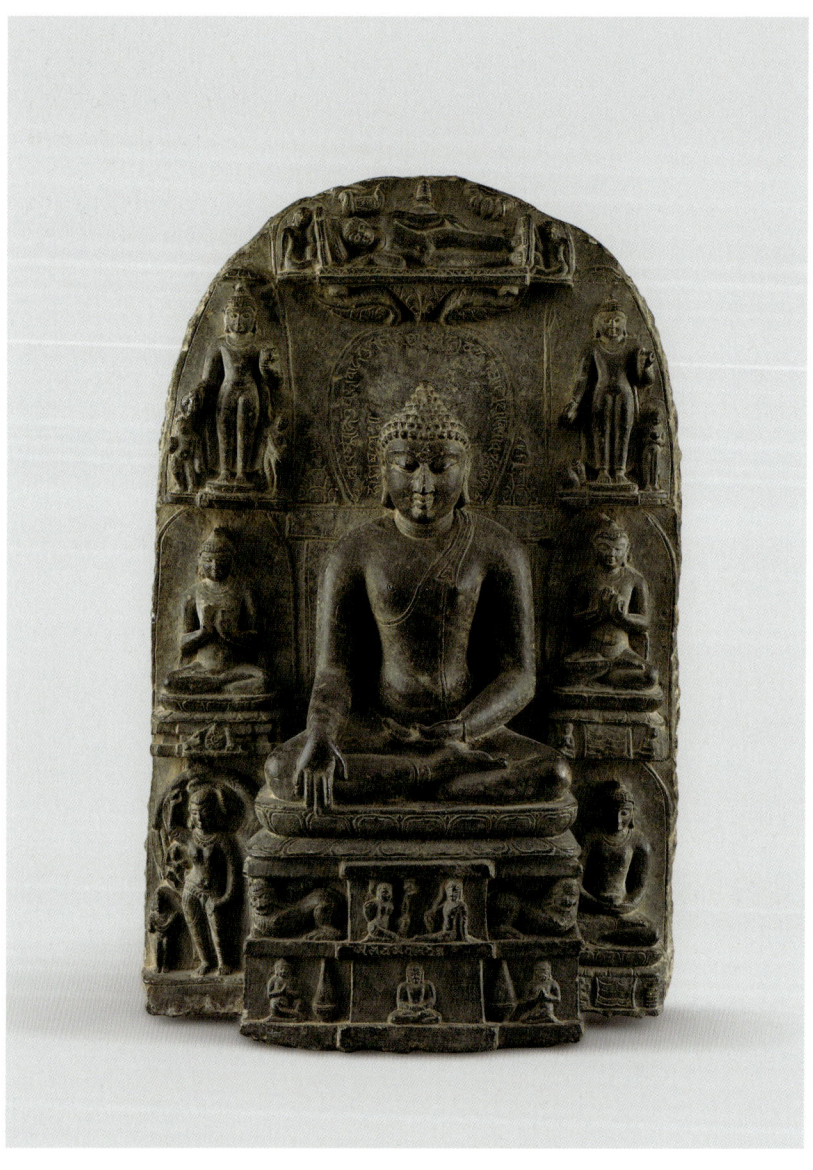

부처의 생애를 새긴 비상 碑像
Stele with Eight Great Events from the Life of the Buddha

석가모니의 생애에서 중요한 8가지 사건(八相)을 표현하고 있다. 중앙의 부처는 항마촉지인降魔觸地印의 자세로 석가모니가 깨달음을 얻은 순간의 모습을 보여준다. 그 주위로 왼쪽 하단부터 시계 방향으로 탄생, 녹야원鹿野苑에서의 첫 설법, 도리천忉利天에서 내려오는 이야기, 열반, 성난 코끼리를 다스린 사건, 사위성舍衛城에서 기적을 일으킨 장면, 원숭이가 꿀을 바치는 장면이 배치되었다. 광배에는 연기법송緣起法頌이, 기단에는 발원자의 이름이 새겨져 있다.

인도 팔라 왕조, 10세기, 높이 40.6cm
India, Pala Dynasty, 10th century, H. 40.6cm

가네샤
Ganesha

가네샤는 코끼리의 머리에 인간의 몸을 한 힌두교 신으로서, 시바와 파르바티의 아들이며 행복과 풍요를 관장한다. 불룩 튀어나온 배가 이를 상징한다. 가네샤는 특히 모든 장애물을 없애준다는 믿음을 갖고 있어 인도와 동남아시아에서 높은 인기를 누렸다. 이 상은 캄보디아를 중심으로 발전한 크메르 제국에서 만들어진 가네샤 상으로서, 머리에 쓴 보관과 하의의 표현, 부드러운 신체 표현에서 크메르 미술의 아름다움이 돋보이는 작품이다.

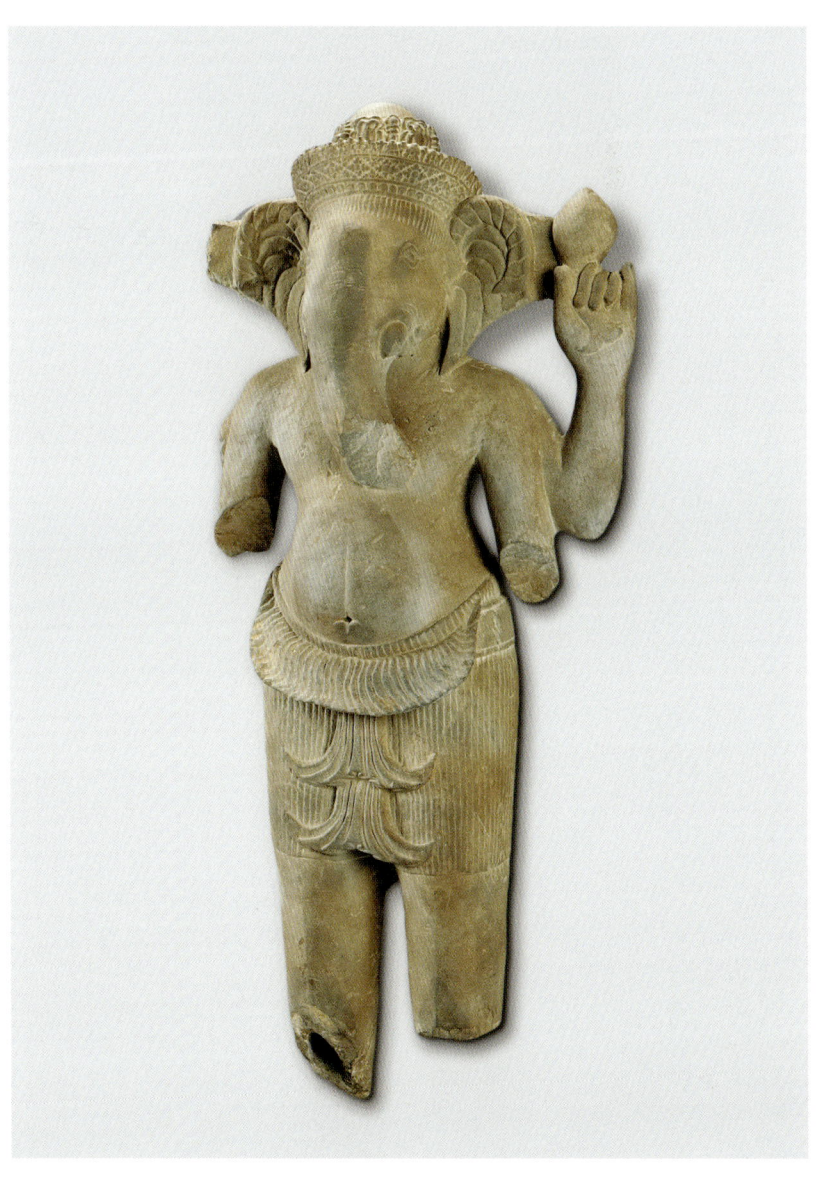

캄보디아 크메르 제국, 10세기 후반, 높이 76.0cm
Cambodia, Khmer Empire, Second half of the 10th century, H. 76.0cm

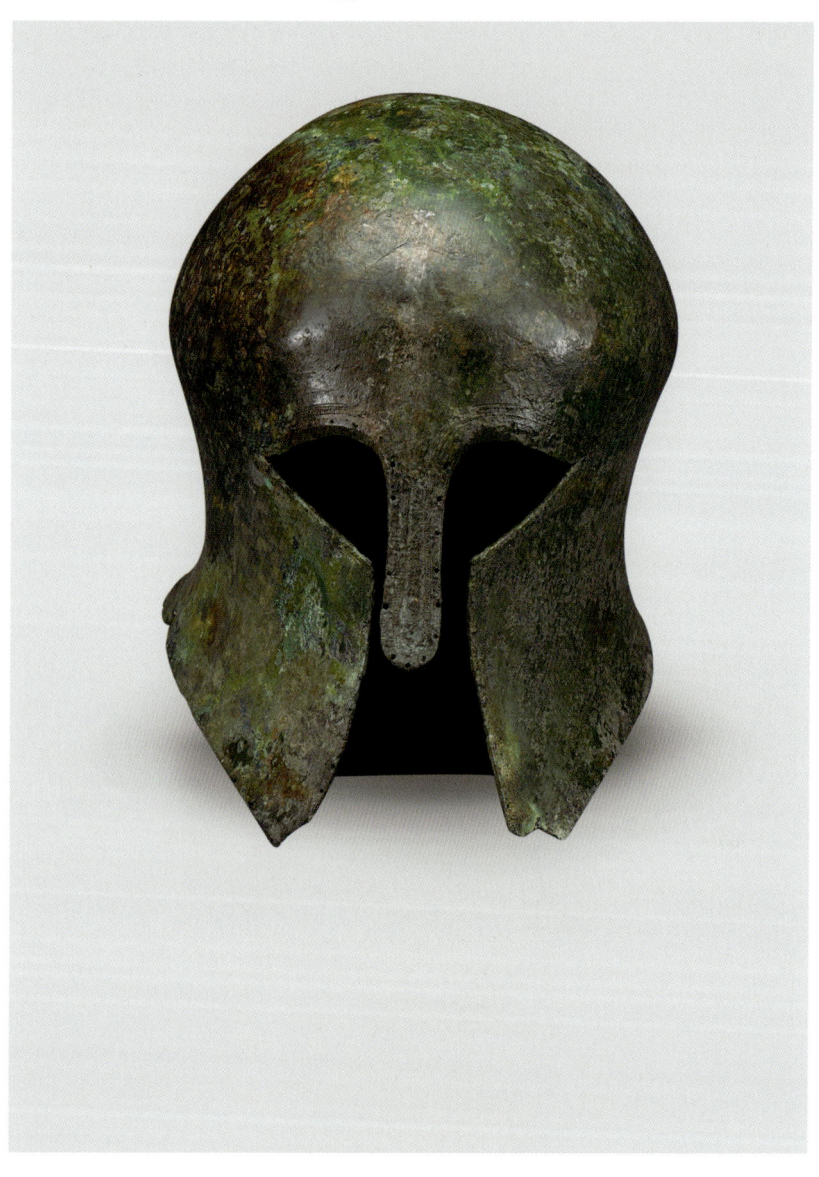

청동 투구
青銅冑
Bronze Helmet

이 청동 투구는 기원전 6세기 무렵 그리스에서 만든 것이다. 눈과 입만을 드러낸 채 머리 전체를 감싸는 '코린토스 양식' 투구로, 목으로 이어지는 아랫부분이 잘록하게 들어가다가 나팔처럼 벌어져 있다. 이 투구는 1936년 베를린 올림픽 마라톤의 우승자에게 주는 부상이었다. 당시 우승자인 손기정孫基禎(1912-2002) 선생이 받아야 했으나, 전달되지 못한 채 베를린 샤를로텐부르크 박물관에 50년간 보관되어 있었다. 손기정 선생은 이 투구를 돌려받고자 노력했고 그 결실로 1986년 베를린 올림픽 개최 50주년 기념행사에서 반환받았다. 손기정 선생은 투구를 1994년 국립중앙박물관에 기증했다.

그리스, 기원전 6세기, 높이 22.0cm, 손기정 기증, 보물
Greece, 6th century BCE, H. 22.0cm, Gift of Son Kee Chung, Treasure

청자 퇴화 연꽃 넝쿨무늬 주자
靑磁 堆花 蓮唐草文 注子
Ewer, Celadon with Lotus Scroll Design in Underglaze Black and White Slip

이 주자는 봉황 장식 뚜껑, 대나무 줄기 형태의 손잡이와 주구로 이루어져 있는 것이 특징이다. 뚜껑은 상하 두 단의 연화좌 위에 봉황이 앉아 있는 모습이며, 연꽃잎에는 흰 흙으로 꽃잎을 강조했다. 목 부분에는 검은 흙으로 세로줄을 그렸고, 아랫부분은 흰 흙으로 연꽃잎 무늬를 돌렸다. 몸체는 연꽃 넝쿨무늬를 흰 흙을 발라서 큼직하게 표현했고, 무늬의 윤곽선과 세부 표현은 음각으로 선을 새겨 강조했다. 이 주자는 이홍근李洪根(1900-1980) 선생의 대표 기증품 중 하나로, 1973년 국립중앙박물관에서 개최된 《한국미술이천년전》에 출품되면서 박물관과 인연을 맺게 되었다. 기증된 뒤에는 다양한 국내외 전시에 출품되어 한국의 문화를 알리는 역할을 했다.

고려 12-13세기, 높이 33.8cm, 이홍근 기증
Goryeo, 12th-13th century, H. 33.8cm, Gift of Lee Hong-kun

**백자 청화 난초무늬
조롱박모양 병**
白磁 靑畫 蘭草文 瓢形瓶
**Gourd-shaped Bottle,
White Porcelain with
Orchid Design in
Underglaze Cobalt-blue**

경기도 광주 금사리 가마에서 제작한 것으로, 8면으로 깎은 항아리 위에 목이 긴 병을 얹은 형태를 보인다. 이처럼 위아래의 꾸밈새가 다른 병은 조선백자에서는 보기 드물다. 우윳빛 몸체에는 청화 안료로 그린 무늬가 있다. 팔각형인 아래쪽에는 간결한 선으로 난초와 국화 등의 식물을, 위쪽에는 행운을 의미하는 칠보무늬를 그려 넣었다. 단정한 형태와 여백을 살린 깔끔한 무늬에서 청초하고 담박한 정취가 느껴진다. 이 병은 일제강점기에 활동한 의사이자 우리 문화유산을 지키기 위해 열성적으로 도자기를 모은 박병래朴秉來(1903-1974) 선생이 수집해 기증하였다.

조선 18세기, 높이 21.1cm, 박병래 기증, 보물
Joseon, 18th century, H. 21.1cm, Gift of Park Byoung-rae, Treasure

이항복이 손수 쓴 천자문
李恒福筆 千字文
Cheonjamun, Thousand Character Classic

이항복이 6세 손자 시중時中(1602-1657)을 위해 쓴 천자문으로, 붓으로 쓴 천자문 중에 우리나라에서 가장 오래된 책이다. 해서楷書로 한 글자씩 공들여 쓴 글씨는 골격이 굳세고 획이 날렵하다. 한자 아래에 한글로 쓴 음과 뜻은 누가 쓴 것인지는 분명하지 않다. 책의 가장 뒷장에는 "정미년(1607) 4월에 손자 시중에게 써 준다. 오십 먹은 노인이 땀을 닦고 고통을 참으며 쓴 것이니 함부로 다뤄서 이 노인의 뜻을 저버리지 말거라"라는 이항복이 손자에게 전하는 당부의 글이 있다. 이 책은 이항복 종가에서 전해 내려온 것으로 15대 종손인 이근형李槿炯 선생이 국립중앙박물관에 기증하였다.

이항복李恒福(1556-1618) 씀, 조선 1607년, 24.0×39.0cm, 이근형 기증, 보물
Calligraphy by Lee Hangbok (1556-1618), Joseon, 1607, 24.0×39.0cm, Gift of Lee Geunhyeong, Treasure

짐승 얼굴무늬 기와
獸面瓦
Roof Tile with Bestial Design

이 기와는 예로부터 잡귀나 재앙을 쫓는 힘이 있다고 믿어 온 짐승 얼굴을 하고 있다. 주로 기와지붕 장식으로 쓰였다. 짐승의 눈과 눈 사이의 구멍은 기와가 떨어지지 않도록 못을 박기 위해 뚫은 것이다. 짐승의 얼굴은 입을 크게 벌려 이빨을 보이고 있고 눈은 튀어나올 것처럼 부릅떴다. 일본에서 의사 생활을 하면서 오랫동안 한국의 기와와 벽돌에 관해 연구했던 이우치 이사오 선생井內功(1911-1992)이 한일 친선을 목적으로 기증한 기와 중 하나이다.

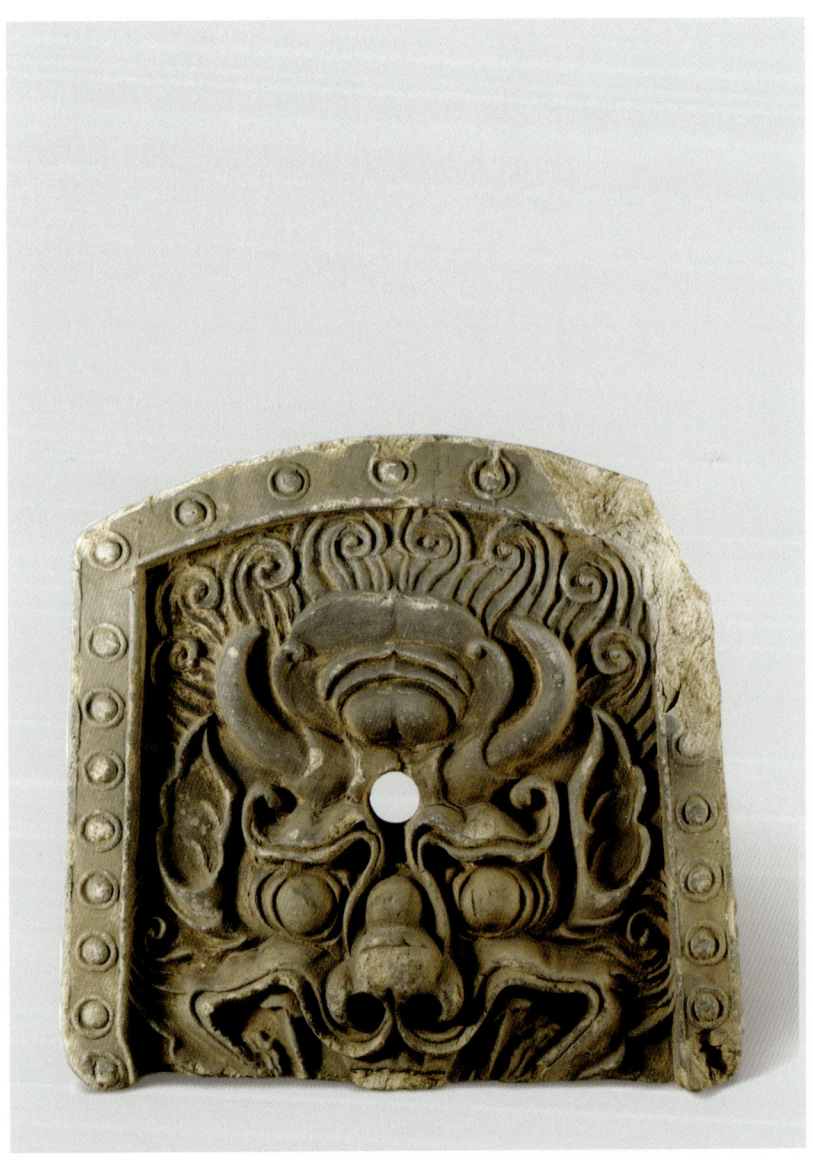

통일신라, 길이 23.9cm, 이우치 이사오 기증
Unified Silla, L. 23.9cm, Gift of Iuchi Isao

불교 용어와 수행 방법을 풀이한 책

初雕本 瑜伽師地論 卷第十五
Yugasajiron Vol. 15, First Goryeo Tripitaka Treatise on stages of Yogic practitioners

대승불교의 한 갈래인 유가행파瑜伽行派의 기본 논서로, 불교에서 중요한 용어와 수행자가 깨달음을 얻기 위해 알아야 할 내용을 설명한 책이다. 우리나라 최초의 대장경인 '초조대장경初雕大藏經'에 속한다. 초조대장경은 고려 현종顯宗 초에 부처의 가호를 얻어 거란군을 물리치기 위해 조성에 착수하여 1087년에 완성되었다. 두루마리 형식으로 본문 앞에는 남색 표지가 붙어 있는 등 11세기 경판을 새길 당시의 상태를 그대로 전하고 있어 초조대장경의 원래 모습을 살펴볼 수 있는 귀중한 자료이다. 이 책은 평생을 교육과 출판에 헌신한 교육 사업가였던 송성문宋成文(1931-2011) 선생이 수집해 기증한 것이다.

고려 11세기, 33.0 × 1600.5cm, 송성문 기증, 국보
Goryeo, 11th century, 33.0 × 1600.5cm, Gift of Song Sungmoon, National Treasure

돌화로
石製 火爐
Brazier

뜨거운 숯을 담는 용도로 사용한 화로이다. 화로는 조선 시대 여성이 거주하던 규방에서 갖추어야 할 용품 중 하나였다. 이때 숯은 다리미에 넣어 사용하거나 옷을 다리는 데 쓰는 인두를 달구는 역할을 했다. 이 화로는 돌로 만든 것으로, 네모난 모양으로 견고하게 만들어졌다. 이 화로에는 왼쪽의 '부富', 오른쪽의 '귀貴' 한자가 합쳐 '부귀'라는 뜻을 담았다. 평소 옛 여성의 규방 용품에 관심이 많았던 박영숙朴永淑(1932년생) 선생이 다듬잇돌과 함께 기증하였다.

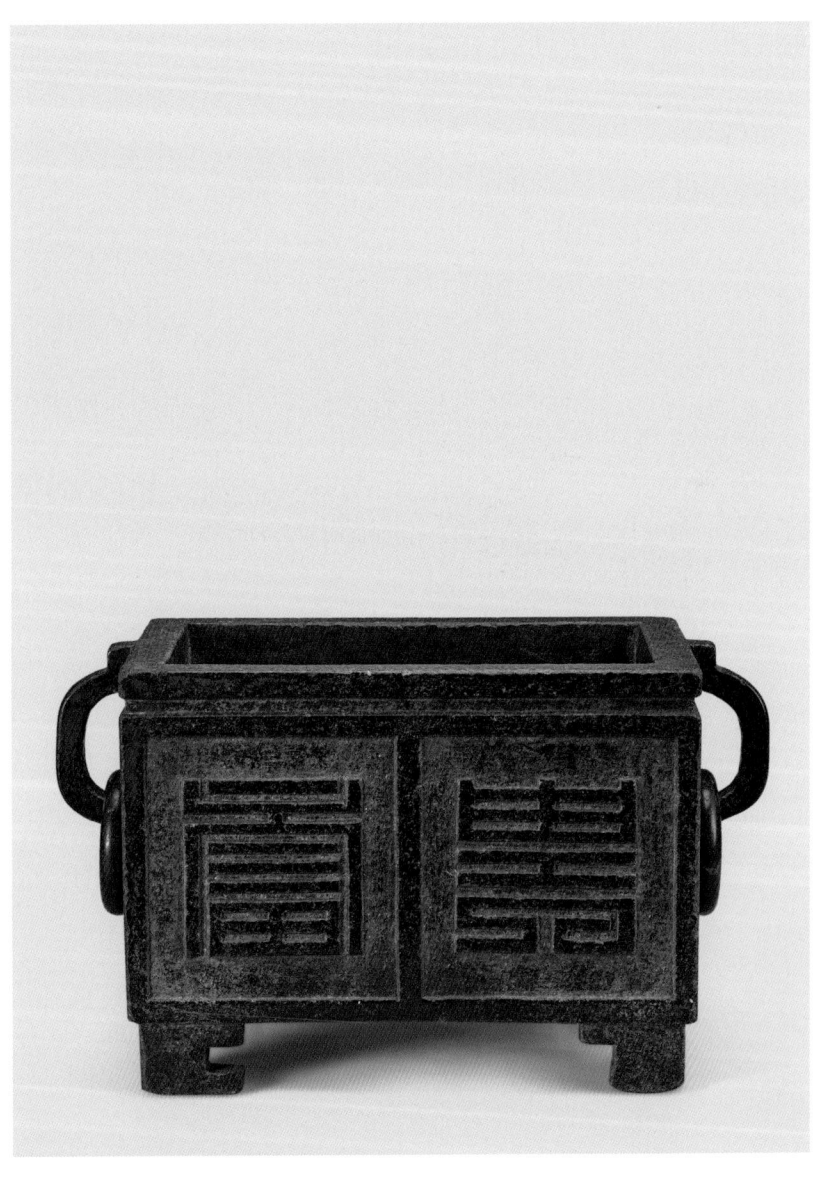

조선 19세기, 높이 19.5cm, 박영숙 기증
Joseon, 19th century, H. 19.5cm, Gift of Park Young-sook

약장
藥欌
Medicine Cabinet

한약재를 보관하는 장이다. 이 약장은 작은 서랍이 있는 상단과 큰 서랍이 있는 하단으로 나뉜다. 상단은 90칸의 서랍으로 이루어져 있는데, 서랍마다 벽으로 분리하여 약재를 두 종류씩 보관할 수 있도록 했다. 또한 서랍 겉면에 약재의 이름을 새긴 다음 흰색으로 칠해 명확하게 구분했다. 하단은 큰 서랍 3칸으로 나뉘어 있는데 많이 사용되는 약재를 담기 위해 크게 만들었다. 약장의 무게를 견딜 수 있도록 아래에 3개의 다리를 덧댄 것은 조선 시대 가구에서 보기 드문 형식이다. 이 약장은 평생 우리나라 목공예품과 설악산의 자연을 사랑했던 서양화가 김종학金宗學(1937년생) 선생이 수집해 기증한 것이다.

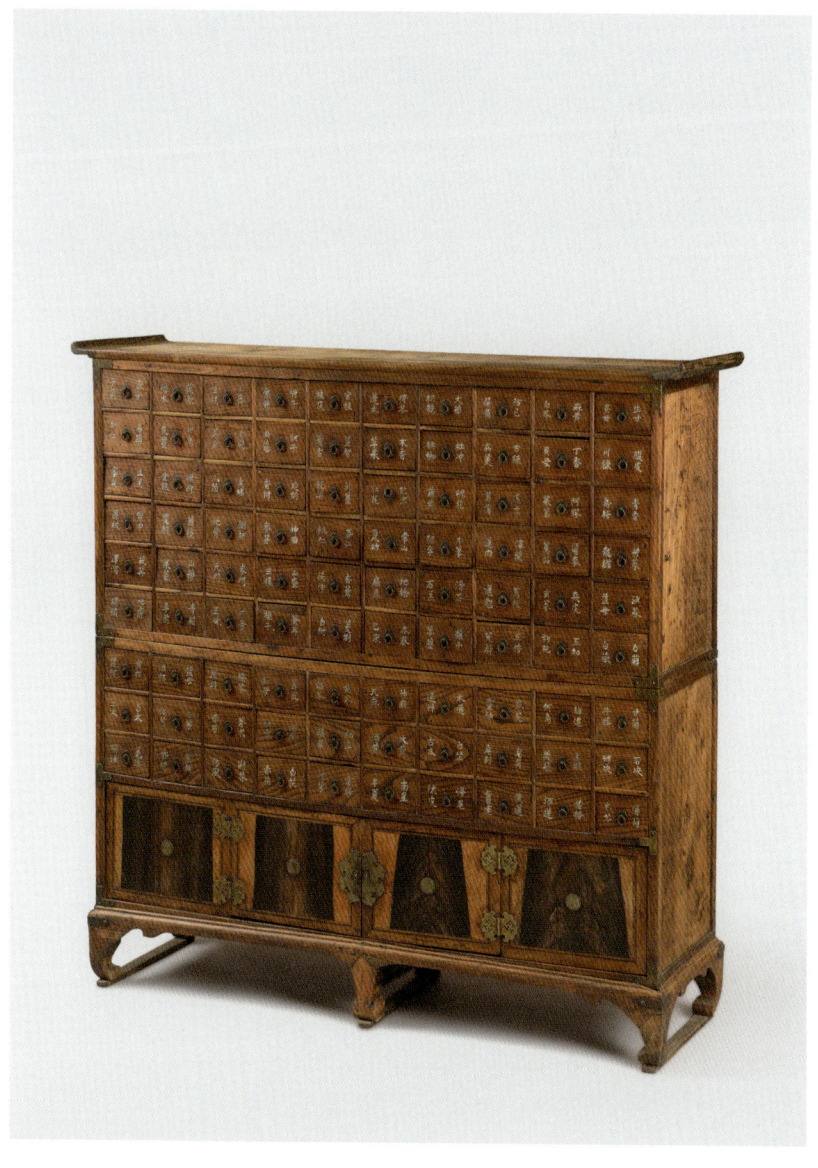

조선 19세기, 높이 121.5cm, 김종학 기증
Joseon, 19th century, H. 121.5cm, Gift of Kim Chong Hak

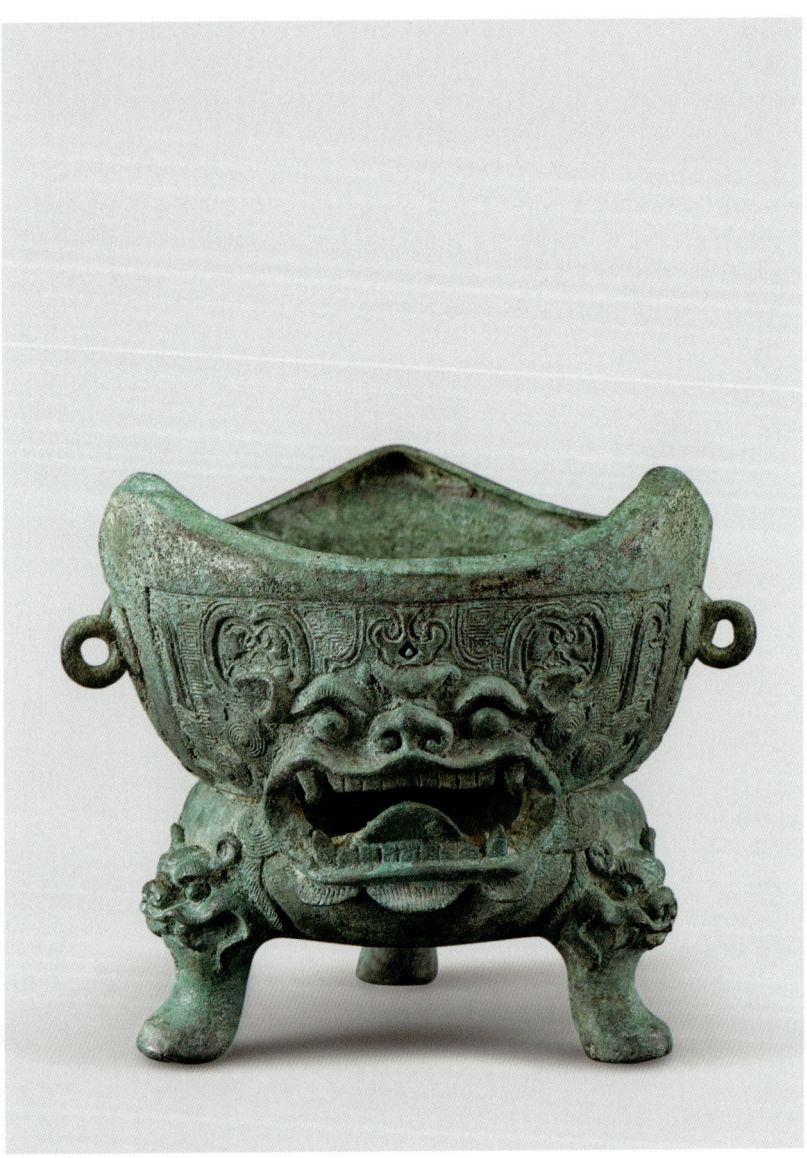

짐승 얼굴무늬 풍로
青銅 鬼面文 風爐
Brazier with Bestial Design

불을 피우는 그릇으로 비슷한 예를 거의 찾을 수 없을 정도로 독특하다. 짐승 얼굴이 새겨진 3개의 다리가 솥 모양의 몸체를 받치고 있고, 몸체 가운데에는 입을 크게 벌린 짐승 얼굴이 새겨져 있다. 전체적인 모양은 향로와 비슷하지만 몸체에 바람이 들어갈 수 있도록 짐승의 입에 구멍을 뚫은 것으로 보아 풍로로 사용한 것으로 생각된다. 이 풍로는 한국 해운·조선업계의 선구자인 기업가 남궁련南宮鍊(1916-2006) 선생이 수집해 기증한 것이다.

고려, 높이 13.0cm, 남궁련 기증, 국보
Goryeo, H. 13.0cm, Gift of Namkoong Ryun, National Treasure

세한도
歲寒圖
Wintry Days

〈세한도〉는 김정희가 제주 유배 시절 북경 학계의 소식과 서적을 전하는 제자 이상적李尙迪(1804-1865)에게 고마워하며 그린 그림이다. 이후 〈세한도〉를 감상한 청나라 문인 16인과 우리나라 문인 4인의 글과 함께 두루마리로 꾸며졌다. 김정희는 제자의 한결같은 마음을 추운 겨울에도 변함이 없는 소나무와 측백나무에 비유하였다. 거친 종이 위에 메마른 붓질로 사물을 간략하게 그리고 공간을 비워 쓸쓸한 분위기를 강조했다. 그림 뒤에는 굳세고 각진 글씨로 그림의 제작 배경을 썼다. 화면에 찍힌 인장 중에 '장무상망長毋相忘'은 오래도록 서로 잊지 말자는 뜻으로 김정희와 이상적의 우정을 함축한다. 〈세한도〉는 김정희 자신이 전달하고 싶은 뜻을 그림과 글씨, 인장으로 표현함으로써 문인화의 정수를 보여준다. 〈세한도〉의 마지막 소장자였던 손창근孫昌根(1929-2024) 선생이 2020년 기증했다.

김정희金正喜(1786-1856), 조선 1844년, 23.9 × 108.2cm(그림과 글씨 부분), 손창근 기증, 국보
Kim Jeonghui (1786-1856), Joseon, 1844, 23.9 × 108.2cm (painting and writing), Gift of Sohn Chang Kun, National Treasure

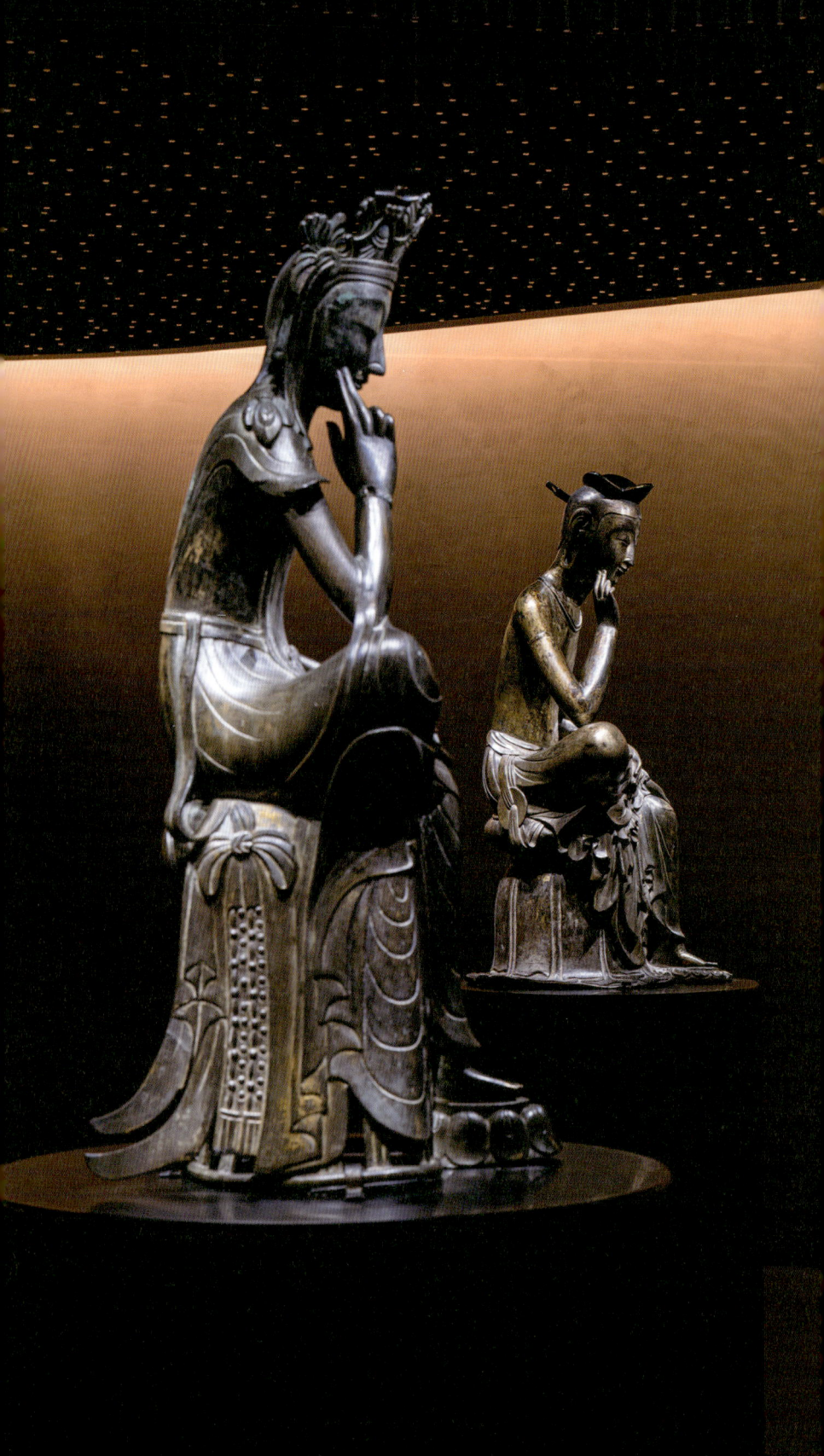

사유의 방

사유의 방은 삼국시대 6세기 후반과 7세기 전반에 제작된 우리나라의 대표적인 국보 반가사유상半跏思惟像 두 점을 전시한 공간이다. 찰나의 깨달음을 표현한 반가사유상의 미소를 보며 사유의 의미를 생각해 볼 수 있는 공간으로 조성되었다. 어둡고 고요한 복도를 지나면 길이 24미터의 소극장 규모의 공간에 왼쪽 무릎 위에 오른쪽 다리를 얹고 오른쪽 손가락을 살짝 뺨에 댄 채 깊은 생각에 잠긴 반가사유상을 만나볼 수 있다. 기울어진 벽, 바닥, 천장을 통해 원근감을 벗어난 초현실적인 느낌의 공간을 연출하였고 흙, 계피, 편백나무 편을 섞어 바른 기울어진 벽에서는 은은한 향기가 난다. 천장에는 약 2만 1,000개의 길이가 다른 봉을 달아 천장의 높낮이를 조정하였으며 봉 끝의 은은한 빛은 천상의 별과 같은 분위기를 표현하였다. 타원형의 전시대와 비정형의 공간 구조는 공간 내 동적인 흐름을 만들어 관람객들에게 특별한 경험을 선사한다.

반가사유상
金銅 半跏思惟像
Pensive Bodhisattva

우리나라에서 가장 잘 알려진 2점의 반가사유상 중 한 점이다. 머리에 쓰고 있는 화려하고 높은 관冠은 태양과 초승달이 결합된 특이한 형식으로 일월식보관日月飾寶冠이라고 한다. 이러한 유형은 사산조 페르시아에서 유래되어 비단길을 통해 전해졌다. 입가에는 고졸한 미소를 띠고 신체 각 부분은 조화를 이루었으며 자연스러운 반가좌의 자세, 어깨와 다리를 부드럽게 감싼 천의자락 등에서 세련된 조각 솜씨를 볼 수 있다. 주조 기법은 상의 내부가 비어 있는 중공식中空式이며, 금동불로는 비교적 큰 편임에도 불구하고 두께가 2-4밀리미터에 지나지 않고 표현이 아름다워 완벽한 주조 기술을 보인다.

삼국 6세기 후반, 높이 83.2cm, 국보
Three Kingdoms Period, Late 6th century, H. 83.2cm, National Treasure

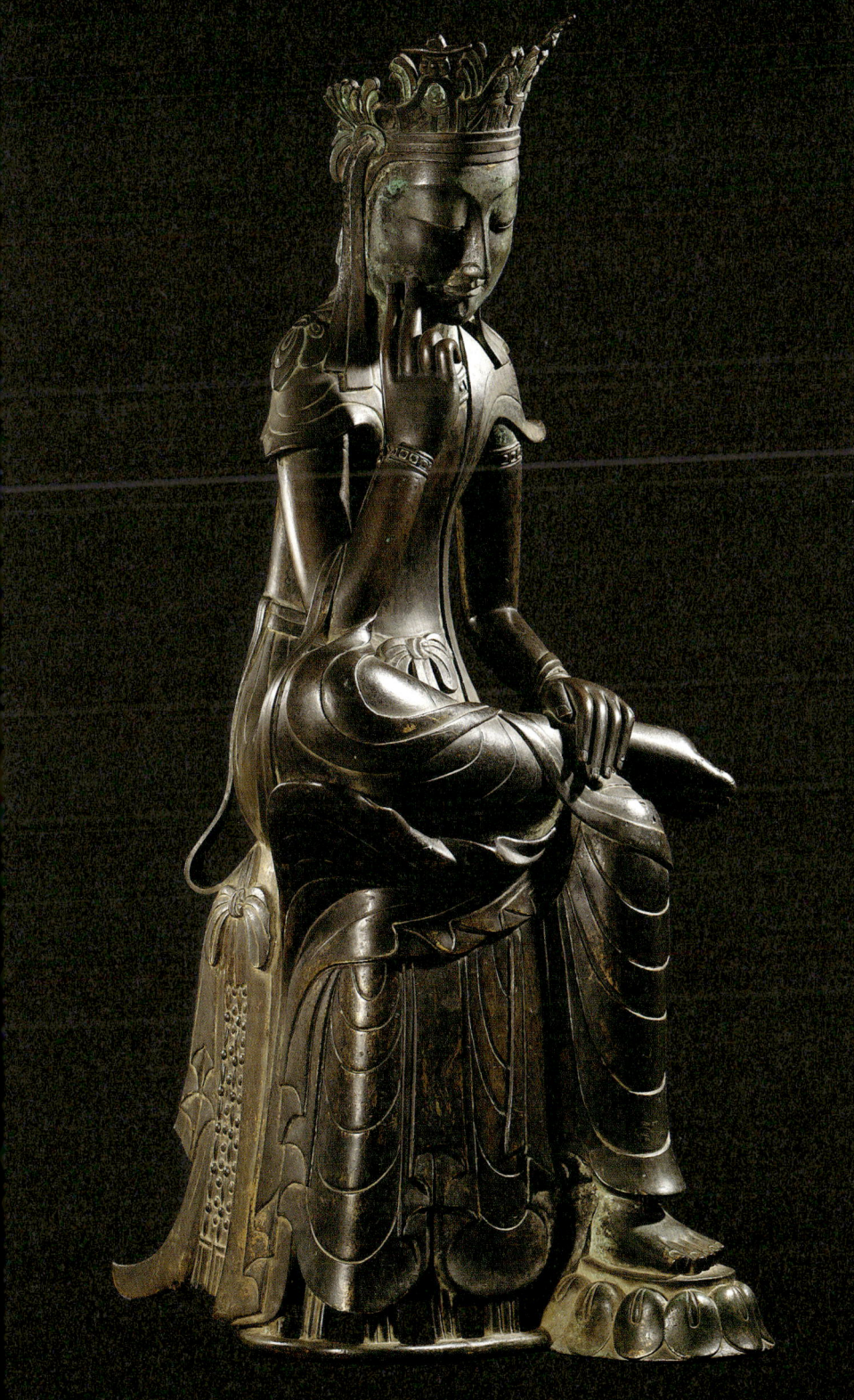

반가사유상
金銅 半跏思惟像
Pensive Bodhisattva

우리나라, 나아가 동아시아 고대 불교조각의 대표작 중 하나다. 머리에는 삼산관三山冠 또는 연화관蓮花冠으로 불리는 낮은 관을 쓰고 있으며 상반신에는 옷을 전혀 걸치지 않고 단순한 형태의 목걸이만 착용했다. 다리를 감싸며 대좌를 덮은 치맛자락은 매우 사실적으로 표현되었다. 얼굴은 풍만하고 눈썹에서 콧마루로 내려진 선의 흐름이 시원하고 날카롭다. 가늘게 내리뜬 두 눈은 깊은 생각에 잠긴 듯한 모습이다. 입가에는 깨달음의 즐거움에 잠긴 듯 옅은 미소가 서려 있다. 정제된 신체 표현과 입가에 머금은 미소가 어우러져 보는 이의 마음을 사로잡는 상이다. 제작지에 대해서는 서로 다른 의견이 있지만 일반적으로 삼국 가운데 신라에서 제작된 것으로 보는 의견이 설득력을 얻고 있다.

삼국 7세기 전반, 높이 93.5cm, 국보
Three Kingdoms Period, Early 7th century, H. 93.5cm, National Treasure

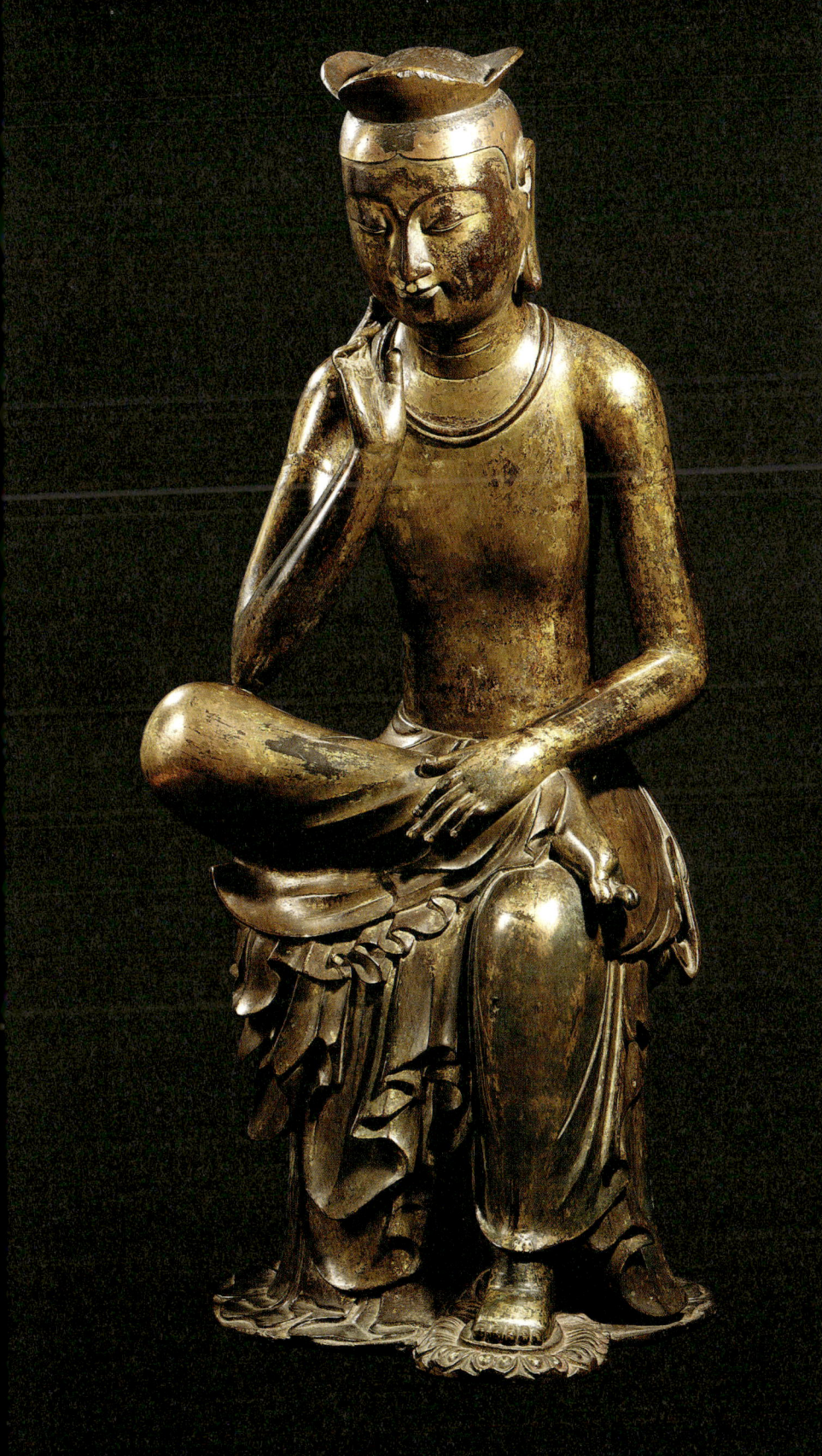

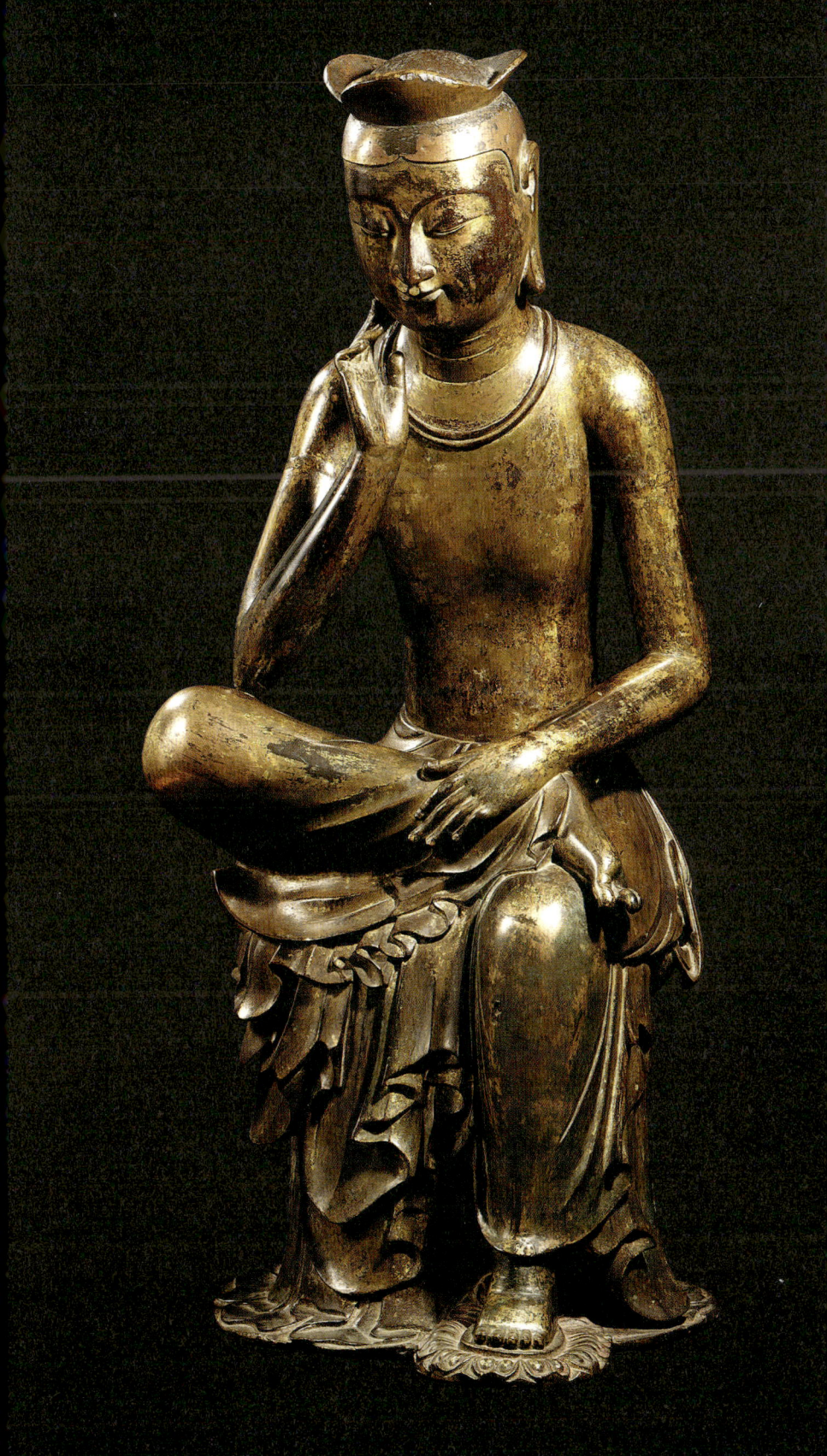

국립중앙박물관의 발자취

국립중앙박물관은 대한민국 정부가 수립(1948)되기 이전인 1945년 개관하여 한국전쟁의 시련과 이후의 성장기를 거쳐 현재의 모습을 갖추게 되기까지 우리 역사와 맥을 같이했다. 즉, 국립박물관은 일곱 번의 이전을 바탕으로 현대사의 굴곡과 영광스러운 시간 속에서 우리의 찬란한 문화를 간직하고, 우리 민족의 번영을 함께 꿈꿔왔다.

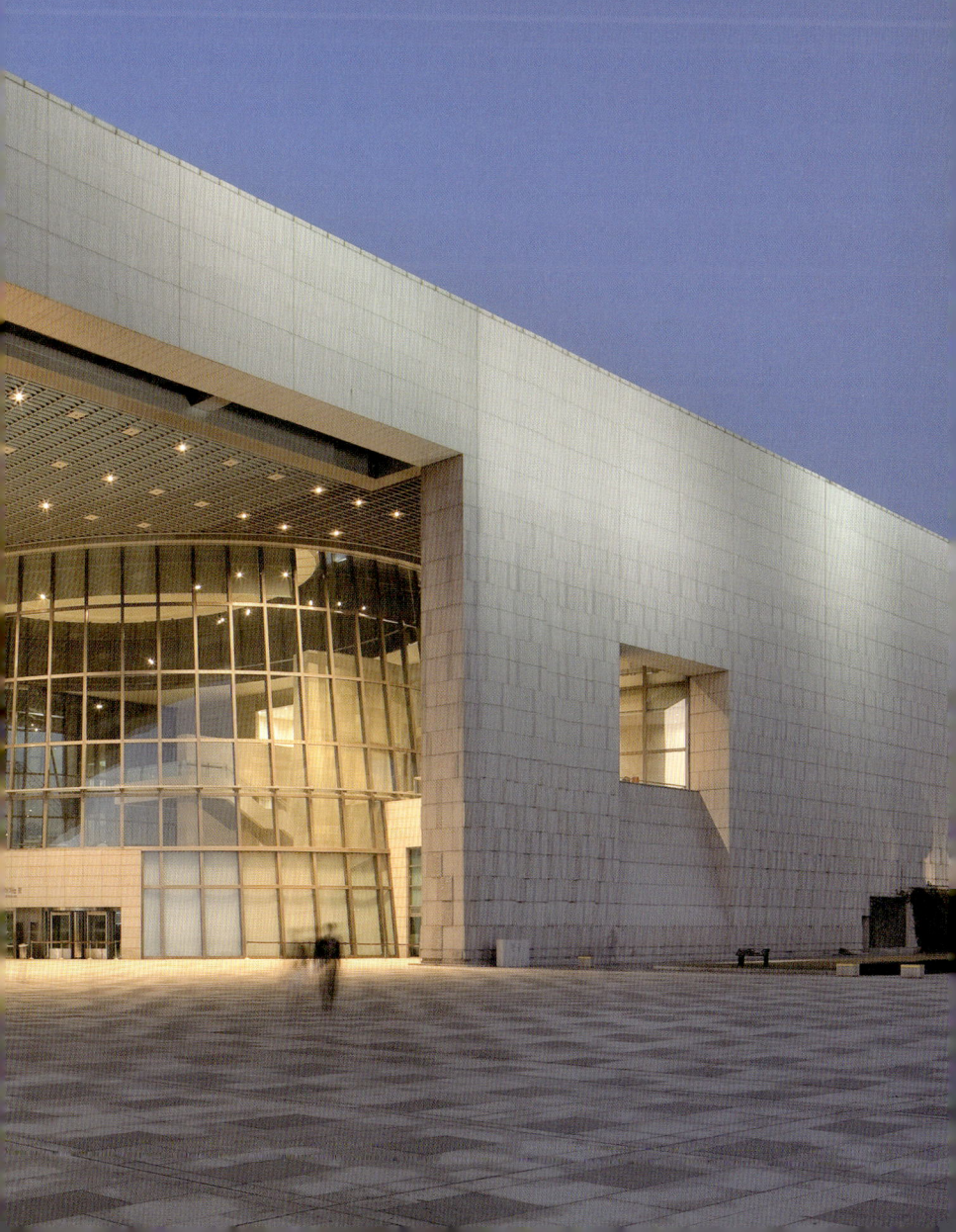

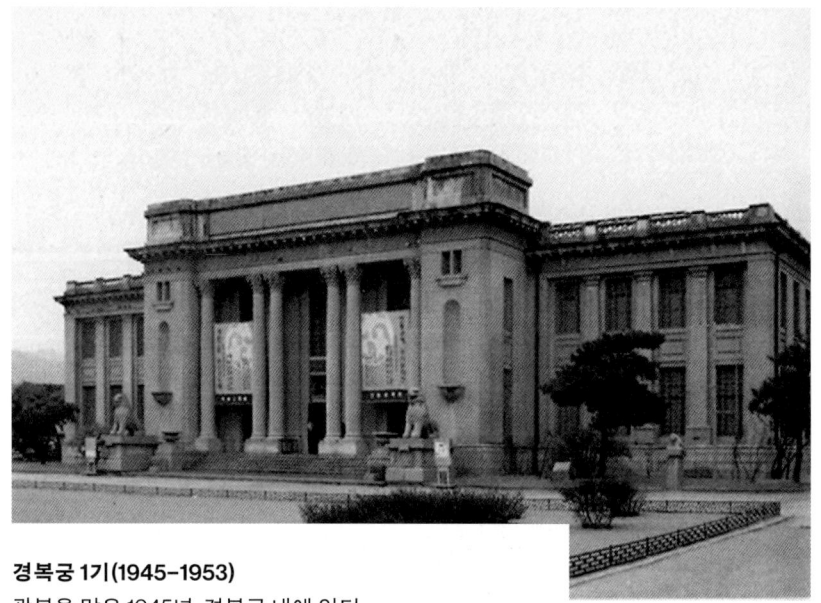

경복궁 1기(1945-1953)
광복을 맞은 1945년, 경복궁 내에 있던
조선총독부박물관 자리에 최초의 '국립박물관'이
개관되었다. 중앙과 네 개의 지방 분관(부여, 경주, 공주,
개성)으로 출발한 국립박물관은 조선총독부박물관
본관과 경복궁 내 전각들을 전시 공간으로 활용하였으며,
소장품은 총 4만여 점이었다. 국립박물관의 건립은
광복 후 어려운 상황 속에서 과거 문화유산에 대한
재인식을 토대로 우리 민족의 정체성을 찾아가는 중요한
출발점이었다.

남산 시기(1954)
한국전쟁 당시 임시 수도였던 부산으로 옮겨 간
국립박물관은 1953년 8월 원래 자리로 다시 돌아왔다.
하지만 기존 국립박물관 건물을 구황실재산사무총국
舊皇室財産事務總局으로 사용한다는 정부 방침에 따라
1954년 1월 남산분관(옛 국립민족박물관, 1950년
국립박물관에 편입됨)으로 이전하게 된다.

덕수궁 시기(1955-1972)

국립박물관은 1955년 6월 덕수궁 석조전을 개조하여 개관하였다. 이 시기에 국립박물관은 남산 분관의 좁은 공간에서 벗어나 8개 진열실을 갖춘 비교적 내실이 있는 전시 공간을 마련하였다. 또한 직제가 관리과, 고고과, 미술과로 통합되면서 국립박물관이 고고학과 미술사학 중심으로 운영되는 중요한 전환점이 마련되었다.
또한 1957-1959년 미국 8개 도시에서 진행된 국보급 문화유산 해외 전시회를 시작으로 해외에 우리 문화유산을 알리려는 노력이 본격화되었다.

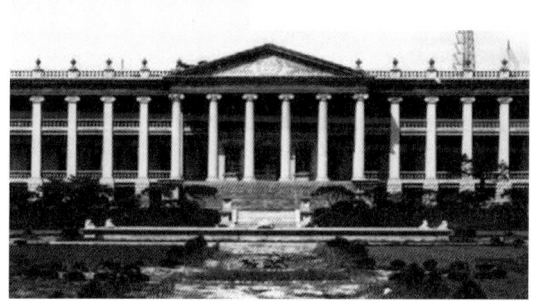

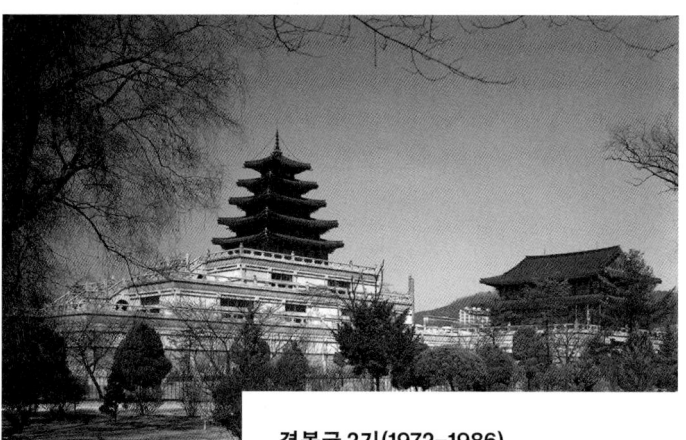

경복궁 2기(1972-1986)

광복 20년이 지난 1972년, 국립박물관은 비로소 자체 건물을 갖게 되었다. 경복궁 내 동쪽에 새롭게 건립된 국립박물관 건물(현 국립민속박물관 건물)은 전시 공간이 두 배 정도 커졌을 뿐만 아니라 각 전시실이 동선에 따라 서로 연결되도록 설계되었다. 이와 함께 기존의 분관이 '지방박물관'으로 개편되고 광주, 진주에 지방박물관이 새로이 건립되면서 국립박물관의 명칭이 '국립중앙박물관'으로 개칭되어, 현재의 운영체제가 확립되었다.

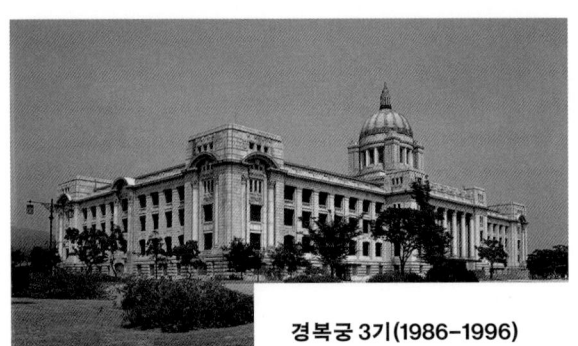

경복궁 3기(1986-1996)
정부는 확대된 박물관의 기능을 수용하기에 기존 건물이 협소하다고 판단하여, 국립중앙박물관을 경복궁 내에 위치한 옛 조선총독부 청사로 이전하기로 결정하였다. 이 시기 국립중앙박물관은 공간과 전시 유물이 종전의 세 배로 늘어났으며, 문헌 자료를 위주로 하는 역사자료실이 신설되었고, 우리 문화유산 외에도 중앙아시아실, 중국실, 낙랑실, 일본실, 신안해저유물실 등이 신설되어 인근 지역 문화를 통해 우리 문화를 폭넓게 이해할 수 있게 되었다. 이와 함께 청주, 전주, 대구에 각각 지방박물관이 추가로 건립되어 지방박물관이 더욱 확충되었다.

경복궁 4기(1996-2004)
국립중앙박물관이 일제강점기 식민 통치의 상징인 조선총독부 건물을 사용하고 있다는 논란은 개관 이전부터 계속되어 왔다. 이에 따라 정부는 조선총독부 건물 철거 후 용산에 새로운 박물관을 짓기로 결정하고, 1996년 사회교육관(현 국립고궁박물관)으로 국립중앙박물관을 임시 이전하였다. 이와 함께 전국 각 도에 국립박물관을 세우겠다는 정부의 목표에 따라 김해, 제주, 춘천에 지방박물관이 추가로 건립되었다.
이 시기는 다양한 연구 및 기획전으로 용산 박물관에서의 개관을 준비하는 도약기였다.

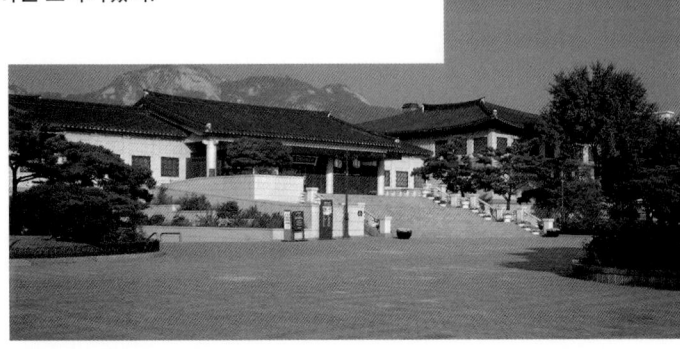

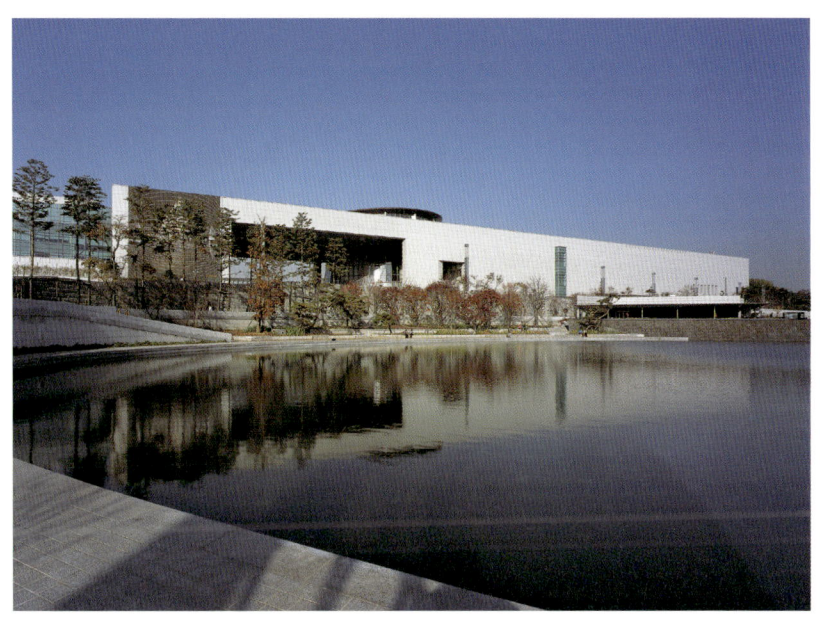

용산 시기(2005-현재)

2005년 10월 28일, 국립중앙박물관은 용산에 새롭게 이전·개관하였다. 용산으로 이전하면서 기존의 고고·미술 영역에 역사·아시아 영역을 강화하여 4개 학문 분야를 아우르는 종합박물관으로서의 면모를 갖추게 되었다. 특히 역사 영역의 독립으로 한국 역사 문화의 정체성을 더욱 확고히 다질 수 있게 되었으며, 아시아 영역의 확대는 국립중앙박물관이 한 국가를 대표하는 박물관에서 아시아 문화권을 대표하는 박물관으로 성장해 나갈 수 있는 가능성을 제시한다고 할 수 있다. 용산에서의 개관은 국립중앙박물관의 역할과 활동의 새로운 변화를 의미한다. 앞으로 아시아 문화권 속에서 한국 문화의 특수성과 보편성을 규명해 낼 수 있는 다양한 전시를 통해 세계적 수준에 한 걸음 다가설 것이다.

선사 · 고대

16
주먹도끼
연천 전곡리, 구석기시대,
길이 21.2cm

17
덧무늬 토기
부산 동삼동, 신석기시대,
높이 45.0cm

18
빗살무늬 토기
서울 암사동, 신석기시대,
높이 38.1cm

19
간돌검
청도 진라리, 청동기시대,
길이 66.7cm

20
부여 송국리 돌널무덤 출토품
부여 송국리, 청동기시대,
길이(좌) 33.4cm

21
농경문 청동기
전 대전 괴정동,
초기철기시대 기원전 4–3세기,
너비 12.8cm, 보물

22
비파형 동검
전 황해도 신천(칼자루 부분),
청동기시대, 길이 42.0cm

23
세형 동검
아산 남성리,
초기철기시대 기원전 4–3세기,
길이 37.2cm

24
칼자루모양 청동기
아산 남성리,
초기철기시대 기원전 4–3세기,
길이 25.4cm

25
함평 초포리 돌무지널무덤 출토품
함평 초포리,
초기철기시대 기원전 3–2세기,
지름(좌상) 17.8cm

26
오리모양 토기
울산 중산동(우) · 경산 조영동(좌),
원삼국시대 3세기,
높이(좌) 32.5cm

27
허리띠고리
평양 석암리 9호분, 낙랑 1세기,
길이 9.4cm, 국보

28
광개토대왕릉비 원석탁본
중국 지안, 1889년
(광개토대왕릉비, 고구려, 414년)

29
세발 뚜껑 단지
평양, 고구려 5세기 말,
높이 22.4cm

30
'호우' 글자가 있는 청동 그릇
경주 호우총, 고구려 415년,
높이 19.4cm, 보물

31
말 탄 사람을 그린 벽화편
쌍영총, 고구려 5세기 후반,
높이 44.0cm

32
벽화모사도
1930년경, 강서대묘 벽화 모사
동벽(청룡) 218.0 × 319.0cm,
서벽(백호) 218.0 × 318.0cm,
남벽(주작) 280.0 × 332.0cm,
북벽(현무) 218.0 × 311.0cm

34
청동 자루솥
서울 풍납토성, 백제 4–5세기,
높이(상) 13cm

35
관 꾸미개
공주 무령왕릉, 백제 6세기 초,
길이 22.6cm, 국보

36
산수 · 연꽃 짐승무늬 벽돌
부여 외리, 백제 7세기,
길이 29.5cm, 보물

37
투구와 갑옷
김해 양동리 78호 무덤, 가야 4세기,
높이(투구) 43.5cm · (갑옷) 64.0cm

38
고리자루 큰 칼
함안 도항리 6호 무덤(좌), 합천
옥전 M3호 무덤(중), 고령 지산동
3호 무덤(우), 가야 5–6세기,
길이(중) 82.6cm

39
배모양토기
창원 현동 106호 구덩이,
가야 4–5세기, 높이 14.6cm

40
금관 · 금허리띠
경주 황남대총 북분, 신라 5세기,
높이(금관) 27.3cm · 길이(허리띠)
120.0cm, 국보

42
고깔 형태의 관과 꾸미개
경주 황남대총 남분, 신라 5세기,
길이(관식) 49.0cm, 높이(모관)
17.0cm, 보물

43
금목걸이
경주 노서동, 신라 6세기,
길이 30.0cm, 보물

44
금귀걸이
경주 보문동 합장분(구 보문리
부부총), 신라 6세기,
길이(좌) 8.6cm, 국보

45
유리그릇
경주 황남대총, 신라 5세기,
높이(유리병) 24.7cm, 국보(유리병)

46
토우를 붙인 항아리
경주 노서동, 신라 5세기,
높이 40.1cm, 국보

중·근세

47
말 탄 사람 토기
경주 금령총, 신라 6세기,
높이(위) 26.8cm, 국보

48
북한산 신라 진흥왕 순수비
북한산 비봉, 신라 555년,
높이 154.0cm, 국보

49
'함통육년' 글자가 있는 금고
경북, 통일신라 865년,
지름 32.8cm, 보물

50
발걸이
평산 산성리, 통일신라,
높이 24.4cm

51
연꽃무늬 수막새
발해, 지름 16.9cm, 유창종 기증

52
인종의 시호를 올리며 만든 시책
전 인종 장릉, 고려 1146년,
길이 33.0cm

53
경주 향리 김지원의 딸 묘지명
개성 부근, 고려, 지름 21.5cm
높이 2.7cm

54
'황비창천' 글자가 있는 청동 거울
고려, 지름 17.2cm

55
숟가락
고려, 길이 24.7cm

56
'복' 글자 금속활자
전 개성 출토, 고려 12세기,
1.2 × 1.0cm

57
몽골군을 물리치기 위해 새긴
대장경의 인쇄본
고려 1241년,, 12.0 × 34.5cm
(한 장), 송성문 기증

59
수령옹주의 묘지명
고려 1335년, 너비 61.0cm
높이 86.5cm

61
경천사 십층석탑
고려 1348년, 높이 1350.0cm, 국보

62
새로 펴낸 조선의 국토지리 종합서
조선 1530년(1611년 인쇄),
33.3 × 20.9cm

63
을해자와 한글 금속활자로 간행한
불경 언해본
조선 1461년, 37.5 × 24.7cm

64
휴대용 해시계
조선 1871년,
5.6 × 3.3 × 1.6cm, 보물

65
집현전 학사들과 명나라 사신이
주고받은 시
조선 1450년, 33.0 × 1600.0cm,
보물

66
금속활자로 간행한 화성 건축
종합보고서
조선 1801년, 34.2 × 21.9cm, 보물

67
금속활자를 보관한 장
조선 1858년, 58.2 × 120.6 ×
102.0cm

68
동국대지도
조선 1755 – 1767년,
272.0 × 147.0cm, 보물

70
대동여지도와 대동여지도 목판
조선 1861년,
각첩 30.5 × 20.2cm(지도),
32.0 × 43.0cm(목판), 보물

72
대한제국 황제의 인장
대한제국 1897년,
9.2 × 9.2cm, 보물

73
대한제국 황태자 책봉 금책
대한제국, 1897년, 23.3 × 10cm

서화

74
태자사 낭공대사 비석
고려 954년, 218.0 × 102.0cm, 보물

75
물을 바라보는 선비
전 강희안(1417 – 1464), 조선 15세기,
종이에 먹, 23.4 × 15.7cm

76
사간원 관리들의 친목 모임
작가 모름, 조선 1540년, 비단에 먹,
93.0 × 61.0cm, 보물

77
석봉 한호가 쓴 두보 시
한호(1543 – 1605),
조선 1602 – 1604년,
각 면 26.2 × 16.5cm, 보물

78
달마도
김명국(1600 – 1663 이후),
조선 17세기, 종이에 먹,
83.0 × 57.0cm

79
금강산,《신묘년 풍악도첩》
정선(1676 – 1759), 조선 1711년,
비단에 엷은 색, 36.0 × 37.4cm,
보물

80
경현당석연도,《기해기사계첩》
김진여(1675–1760) 등 5인,
조선 1719–1720년, 비단에 먹(글),
비단에 색(그림), 44 × 68cm,
송성문 기증, 국보

81
영통동 입구,《송도기행첩》
강세황(1713 – 1791), 조선 1757년경,
종이에 엷은 색, 39.2 × 53.4cm,
이홍근 기증

83
고양이와 참새
변상벽(1726 이전 – 1775),
조선 18세기, 비단에 엷은 색,
93.9 × 43.0cm

84
이성원 초상
작가 모름, 조선 1788년 이후,
비단에 색, 147.0 × 84.0cm

86
서직수 초상
이명기(1756 – ?)·김홍도(1745 –
1806 이후), 조선 1796년,
비단에 색, 148.8 × 72.4cm, 보물

88
춤추는 아이,《단원 풍속도첩》
김홍도(1745 – 1806 이후),
조선 18세기, 종이에 엷은 색,
39.7 × 26.7cm, 보물

89
연못가의 여인,《여속도첩》
신윤복(1758? – 1813 이후),
조선 18 – 19세기, 비단에 엷은 색,
29.7 × 24.5cm

90
끝없이 펼쳐진 강산
이인문(1745 – 1824 이후),
조선 19세기 초, 비단에 엷은 색,
43.8 × 856.0cm, 보물

93
모란
작가 모름, 조선 1820년대, 비단에
색, 각 폭 145.0 × 58.0cm

94
추사 김정희가 쓴 황산 김유근의
'묵소거사자찬'
김정희(1786 – 1856), 조선 1837 –
1840년 이전, 32.7 × 136.4cm, 보물

97
불이선란도
김정희(1786 – 1856),
조선 19세기 중반, 종이에 먹,
54.9 × 30.6cm,
손세기·손창근 기증, 보물

98
붉은 매화와 흰 매화
조희룡(1789 – 1866),
조선 19세기, 종이에 색,
각 폭 124.8 × 46.4cm

100
1848년에 열린 궁중 잔치
작가 모름, 조선 1848년, 비단에 색,
각 폭 136.1 × 47.6cm

102
화엄경 그림
고려 1350년, 감색 종이에 금 선묘,
세로 28.8cm

104
부석사 괘불
조선 1684년, 비단에 색,
925.0 × 577.5cm

105
감로를 베풀어 아귀를 구해냄
조선 18세기, 삼베에 색,
220.0 × 193.0cm

106
나전 칠 연꽃 넝쿨무늬 옷상자
조선 16 – 17세기, 높이 12.7cm

107
사층 사방탁자
조선 19세기, 높이 149.5cm

108
문갑
조선 19세기, 높이 36.3cm

109
삼층 책장
조선 19세기, 높이 133.0cm

조각·공예

110
'연가 칠년'이 새겨진 부처
경남 의령, 고구려 539년경,
높이 16.2cm, 국보

111
부처
부여 군수리 절터, 백제 6세기,
높이 13.5cm, 보물

112
황복사 터 부처와 아미타불
경주 황복사 터, 통일신라 692년
이전(좌)·706년(우), 높이(좌)
14.0cm·(우) 12.0cm, 국보

113
감산사 터 미륵보살과 아미타불
경주 감산사 터, 통일신라 719년,
높이(좌) 270.0cm·(우) 275.0cm,
국보

114
비로자나불
통일신라 말-고려 초(9세기 후반-
10세기 전반), 높이 112.1cm

115
부처
하남 하사창동 절터, 고려 10세기,
높이 288.0cm, 보물

116
아미타삼존불
고려 1333년, 높이(아미타불)
69.1cm·(관음보살) 86.4cm, 보물

117
관음보살
조선 15세기경, 높이 38.5cm

118
감은사 터 동탑 사리구
경주 감은사 터, 통일신라 682년경,
높이(위) 18.8cm·(아래) 30.2cm,
보물

119
'천흥사'명 종
고려 1010년, 높이 187.0cm, 국보

120
연꽃가지모양 손잡이 향로
고려 1077년, 높이 14.7cm

121
물가풍경무늬 정병
고려 12세기, 높이 37.5cm, 국보

122
'청곡사'명 향완
진주 청곡사, 조선 1397년,
높이 39.0cm

123
청자 연꽃 넝쿨무늬 매병
고려 12세기, 높이 43.9cm, 국보

124
청자 참외모양 병
전 인종 장릉, 고려 12세기,
높이 22.7cm, 국보

125
청자 사자모양 향로
고려 12세기, 높이 21.2cm, 국보

126
청자 어룡모양 주자
고려 12세기, 높이 24.4cm, 국보

127
청자 귀룡모양 주자
고려 12세기, 높이 17.3cm, 국보

128
청자 칠보무늬 향로
고려 12세기, 높이 15.3cm, 국보

129
청자 버드나무무늬 병
고려 12세기, 높이 31.4cm, 국보

130
청자 모란 넝쿨무늬 조롱박모양
주자
고려 12-13세기, 높이 34.7cm,
국보

131
청자 모란무늬 항아리
고려 12-13세기, 높이 19.8cm, 국보

132
분청사기 구름 용무늬 항아리
조선 15세기, 높이 48.5cm, 국보

133
분청사기 모란 넝쿨무늬 항아리
조선 15세기 후반, 높이 45.0cm

134
분청사기 모란무늬 자라병
조선 15세기 후반, 지름 24.1cm,
국보

135
분청사기 물고기무늬 병
조선 15세기 후반-16세기 전반,
높이 28.6cm, 이홍근 기증

136
백자 연꽃 넝쿨무늬 대접
조선 15세기, 높이 7.6cm, 국보,
이홍근 기증

137
백자 매화 새 대나무무늬 항아리
조선 15세기 후반-16세기 전반,
높이 16.5cm, 국보

138
백자 끈무늬 병
조선 16세기, 높이 31.4cm, 보물,
서재식 기증

139
백자 매화 대나무무늬 항아리
조선 16세기-17세기 전반,
높이 40.0cm, 국보

140
백자 청화 구름 용무늬 항아리
조선 17세기 후반, 높이 53.9cm

141
백자 달항아리
조선 17세기 후반, 높이 41.0cm,
보물

142
백자 소상팔경무늬 항아리
조선 18세기, 높이 38.1cm,
박병래 기증

143
백자 영지 넝쿨무늬 병
조선 19세기, 높이 31.3cm

세계문화

144
여인
투루판 무르투크, 8 – 9세기,
높이 43.0cm

145
서원화
투루판 베제클리크 석굴 제15굴,
10 – 12세기, 145.0 × 57.0cm

146
창조신 복희와 여와
투루판 아스타나 무덤, 7세기,
188.5 × 93.2cm

147
말을 탄 여인
투루판 아스타나 무덤, 7 – 8세기,
높이 38.5cm

148
고기 삶는 세발 솥
중국 상 후기, 높이 20.0cm

149
불비상
중국 북제, 높이 101.2cm

150
말
중국 남북조, 높이 54.6cm

151
십이지상(개, 호랑이, 뱀)
중국 당, 높이 26.7, 28.7, 26.2cm

152
'죽림칠현'이 새겨진 칠 쟁반
중국 명, 넓이 42.1cm

153
백자 꽃 과일무늬 주전자
중국 명, 15세기, 높이 26.0cm

154
봉황무늬 접시
중국 청, 입지름 55.4cm

155
여러 색 끈으로 엮은 도세이구소쿠 갑옷
일본 에도, 18세기, 몸통 높이 70.4cm

156
노 가면 고히메
일본 에도, 17세기, 21.1 × 13.5cm

157
기예천
다카무라 고운(1852 – 1934), 일본 1920년대 후반, 높이 27.1cm

158
보살
간다라, 2 – 3세기, 높이 116.8cm

159
시바, 파르바티 그리고 스칸다
인도 촐라 왕조, 11세기,
높이 48.0cm

160
부처의 생애를 새긴 비상
인도 팔라 왕조, 10세기,
높이 40.6cm

161
가네샤
캄보디아 크메르 제국, 10세기 후반,
높이 76.0cm

기증 문화유산

162
청동 투구
그리스, 기원전 6세기, 높이
22.0cm, 손기정 기증, 보물

163
청자 퇴화 연꽃 넝쿨무늬 주자
고려 12 – 13세기, 높이 33.8cm,
이홍근 기증

164
백자 청화 난초무늬 조롱박모양 병
조선 18세기, 높이 21.1cm,
박병래 기증, 보물

165
이항복이 손수 쓴 천자문
이항복(1556 – 1618) 씀, 조선
1607년, 24.0 × 39.0cm,
이근형 기증, 보물

166
짐승 얼굴무늬 기와
통일신라, 길이 23.9cm,
이우치 이사오 기증

167
불교 용어와 수행 방법을 풀이한 책
고려 11세기, 33.0 × 1600.5cm,
송성문 기증, 국보

168
돌화로
조선 19세기, 높이 19.5cm,
박영숙 기증

169
약장
조선 19세기, 높이 121.5cm,
김종학 기증

170
짐승 얼굴무늬 풍로
고려, 높이 13.0cm, 남궁련 기증,
국보

171
세한도
김정희金正喜(1786 – 1856), 조선
1844년, 23.9 × 108.2cm(그림과
글씨 부분), 손창근 기증, 국보

사유의 방

174
반가사유상
삼국 6세기 후반,
높이 83.2cm, 국보

176
반가사유상
삼국 7세기 전반, 높이 93.5cm,
국보